上海高水平地方高校（学科）建设经费资助
上海戏剧学院一流戏剧理论研究战略创新团队建设成果
国家社科基金艺术学重大项目"当代欧美戏剧研究"（19ZD10）阶段性成果

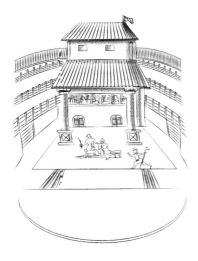

当代外国戏剧理论与研究丛书
宫宝荣　主编

戏剧理论
从柏拉图到布莱希特

Les grandes
théories du théâtre

[法] 玛丽-克洛德·于贝尔　著
　　吴亚菲　赵英晖　译

生活·讀書·新知 三联书店

Simplified Chinese Copyright © 2024 by SDX Joint Publishing Company.
All Rights Reserved.
本作品简体中文版权由生活·读书·新知三联书店所有。
未经许可，不得翻印。

图书在版编目（CIP）数据

戏剧理论：从柏拉图到布莱希特／（法）玛丽-克洛德·于贝尔著；吴亚菲，赵英晖译．—北京：生活·读书·新知三联书店，2024.3
（当代外国戏剧理论与研究丛书）
ISBN 978-7-108-07600-7

Ⅰ.①戏… Ⅱ.①玛…②吴…③赵… Ⅲ.①戏剧理论 Ⅳ.①J80

中国国家版本馆CIP数据核字（2023）第016009号

Licensed by Dunod Editeur S. A, Paris, France.
© Armand Colin 2021, Malakoff, All rights reserved.

责任编辑	陈丽军
封面设计	刘 俊
出版发行	生活·讀書·新知 三联书店
	（北京市东城区美术馆东街22号）
邮 编	100010
印 刷	江苏苏中印刷有限公司
版 次	2024年3月第1版
	2024年3月第1次印刷
开 本	710毫米×1000毫米 1/16 印张 26.5
字 数	307千字
定 价	96.00元

目 录

序 · 1
前言 · 1

第一章 古代 · 1

第一节 摹仿艺术 · 4
一 "摹仿"的概念 · 4
二 戏剧在文学体裁分类中的地位 · 7
三 摹仿艺术的区分标准 · 13

第二节 柏拉图的批评 · 17
一 形而上学家的观点 · 17
二 伦理学家的观点 · 20
三 柏拉图的后继者 · 25

第三节 亚里士多德的剧作法 · 30
一 戏剧的六个构成要素 · 31
二 行动之首要地位 · 32
三 理想悲剧的构成 · 44
四 演出的地位 · 55

第四节 贺拉斯的贡献 · 58

一　对亚里士多德的忠实 · 59

二　标准化的观点 · 62

第二章　古典主义 · 65

第一节　从人文主义到古典主义 · 68
一　对贺拉斯和亚里士多德的再解读 · 68

二　古典主义理论家 · 71

第二节　"不可分割的组成部分" · 78
一　行动之首要地位 · 78

二　附加技艺：道德与修辞 · 79

三　演出和舞台指示 · 80

第三节　行动整一 · 85

第四节　内在可然性 · 91
一　行动的可然性 · 92

二　性格的可信性 · 103

三　可然性与戏剧语言 · 109

第五节　"在场的幻象" · 120
一　时间整一 · 121

二　地点整一 · 127

第六节　纯粹美学 · 136
一　戏剧体裁的传统定义 · 136

二　新形式 · 139

第七节　理想的悲剧 · 145
一　悲剧的目的：净化 · 145

二　悲怆事件 · 149

 三　绝非普通的人物 · 154

 四　亲缘关系 · 155

 五　悲剧过失 · 159

 六　对"发现"的拒绝 · 163

 七　悲剧新动力：对美德的尊崇 · 164

 八　神父与戏剧 · 168

第三章　戏剧革命 · 175

第一节　洛佩·德·维加和正剧的先驱们 · 179
 一　保留行动整一 · 180

 二　类型的混合 · 183

 三　适应观众品味的改编 · 185

 四　奥吉尔——洛佩·德·维加的继承人 · 188

第二节　启蒙戏剧 · 191
 一　讨伐旧类型 · 191

 二　一种公民和大众戏剧的梦想 · 200

 三　资产阶级正剧的幻觉现实主义 · 211

 四　聚焦演员 · 224

第三节　莱辛——狄德罗的追随者 · 243
 一　反古典主义 · 245

 二　为道德服务的现实主义 · 247

 三　教益性演出 · 254

第四节　哥尔多尼——意大利喜剧的改革家 · 258

一　假面喜剧——一种固定的类型 · 259

　　二　改革 · 262

　　三　改革的目的 · 268

第五节　浪漫主义戏剧 · 276

　　一　外国影响 · 277

　　二　现代性与艺术自由 · 283

　　三　滑稽与崇高的结合 · 295

第六节　自然主义戏剧 · 302

　　一　拒绝失真 · 303

　　二　心理真实和舞台现实主义 · 308

第四章　通往现代性的征途 · 317

第一节　抽象的戏剧 · 323

　　一　阿披亚：舞台上的音乐与灯光 · 324

　　二　象征主义者或精神戏剧的梦想 · 328

　　三　雅里：戏剧中的戏剧无用论 · 333

　　四　克雷格与超级木偶 · 339

　　五　施莱默的"物品芭蕾" · 346

第二节　神圣戏剧 · 349

　　一　阿尔托与"残酷戏剧" · 350

　　二　斯坦尼斯拉夫斯基或"体验"的艺术 · 359

　　三　格洛托夫斯基与"贫困戏剧" · 365

第三节　政治戏剧 · 371

　　一　梅耶荷德与"假定性戏剧" · 371

二　布莱希特的间离法　·　377

结论　·　391
精神之旅（译后记）　·　393
戏剧专业术语汇编　·　397
戏剧美学理论家作品年表　·　402
插图目录　·　409
参考文献　·　410

序

这部著作是我长久以来热爱戏剧的结果。看演员在舞台上表演让我着迷,读一部剧作给我带来无比的喜悦,因为我会乐于想象一种精神演出,尤奈斯库称之为"内心的舞台"。事实上,阅读和观看涉及的是不一样的渠道,面对表演,情感更加强烈,它是即刻的,因为通过演员的媒介我们与人物的共鸣很强烈,而在阅读时情感却和理智相较量,其中理智与情感总是共同作用。莫里哀很清楚阅读戏剧文本时这种固有的困难,他在《爱即良医》(*L'Amour médecin*)开篇的"致读者"中就写道:"我们都知道喜剧[1]是要用来演的,我只建议那些有眼力在阅读中看到所有戏剧表演的人阅读此书。"

这就是多年来我一直想了解戏剧秘密的原因,为此我研究了从古代到当代两千多年来西方舞台上伟大的思想家所提出的理论。西方戏剧的历史源远流长,始于2400年前雅典的埃斯库罗斯。仅仅一个世纪之后,第一批的理论家便开始关注这门全新的艺术,关注这种表演,人可以在其中就像在镜子中一样,惊喜地观察自己的形象。我们对亚里士多德只有钦佩,因为他立即将这种艺术的本质概

[1] 喜剧在17世纪就是戏剧的同义词。

念化。后来的所有的思想家，我举一些最有名的，高乃依、狄德罗、莱辛、哥尔多尼、雨果、左拉、雅里、阿尔托、布莱希特，直到今天依然在思考他的分析，不管是赞同的还是质疑的，都与他进行不间断的对话。戏剧是种活的艺术，随着时间而演变，根据社会所经历的改变而改变，它带来新的思考，丰富并改变了我们对它的看法。每个时代以自己的方式，通过不同的形式——笑剧、喜剧、悲剧、正剧，来解决舞台的问题。我所关注的正是这些历史性的时刻。

我想追溯的正是这个优美的历史。我希望将这些理论家的思考传递给我的学生们，我给他们上了许多相关的课。接着便产生了将这些课的内容汇集起来的想法，以便使所有对戏剧感兴趣的人受益，不管是老师、学生，还是导演、演员和观众。这本书因而诞生。它已经被翻译成罗马尼亚语和葡萄牙语，分别在罗马尼亚和巴西出版。现在它登陆中国，我很荣幸，因为我非常欣赏中国戏剧；也很欣慰，因为我们两国的文化非常不同，本书的翻译或许可以成为理解西方戏剧的一把钥匙。就像我希望有书可以让我更深入了解中国戏剧一样，因为我苦于不得要领而无法览其全貌。思想无国界，而文化交流让我们受益匪浅。

因此，我衷心感谢吴亚菲女士，我指导了她优秀的博士论文，以及赵英晖女士，她们共同完成了这项艰巨的翻译工作，其中的困难我可想而知。

<div style="text-align:right">玛丽-克洛德·于贝尔
吴亚菲 译</div>

前　言

　　文本分析、表演艺术、接受美学，这是从剧作家角度、演员角度、观众角度研究戏剧的三种途径。不同时代，不同理论家侧重的途径不同。即便在方法论上可将三者分别考量，但当我们选取其一时却不能忽视其余二者，因为作者、演员、观众三个伙伴在戏剧中休戚相关。

　　西方戏剧的四个主要阶段，古希腊时代、古典时代、正剧时代和当代，对应四种社会形态，分别是雅典民主制、多方面仍具封建特性的绝对君主制、大革命时期[1]以及现代时期（这个时期发轫于工业革命，朝着既触动社会风尚也波及各门艺术的、日益高涨的全球化迈进）。四个时期各有其特殊的剧作法、舞台设计和观演关系。最早讨论戏剧的人是哲学家柏拉图和亚里士多德。在古代，是他们详解了所有知识领域（数学、物理、语法、修辞等等）和所有社会现象，包括政治和建制（宗教的、法律的）。戏剧，作为演说场所和社会事件，成为他们首要的关注对象。他们的分析时而在文本层面，时而在接受层面。后来，虽然仍有哲学家继续着有关戏剧的思考，却不及剧作家在这方面所做的工作多，从古典主义开始，

[1] 我们指的是广义的"大革命"，包括为1789年法国大革命做准备的三十年，以及1830、1848、1870年的三场重要革命运动，它们是法国大革命的延续。

剧作家夺取了戏剧理论家的头把交椅。那时的戏剧不再是供哲学家这群特殊观众分析的外在对象，而是由创作它们的匠人从内部进行分析。高乃依（Pierre Corneille）、杜比纳克神父（François Hédelin d'Aubignac）、夏普兰（Jean Chapelain）、迈雷（Jean de Mairet）以"戏剧诗人"的身份，阐说他们遇到的诸多问题，同时不忘为一套理论学说建立依据。他们的实践活动使得他们首要注重文本分析，但是，不能就此认为他们不关心演出、不接受问题。他们没有把自己关在书房的象牙塔里，而是常常指导演员并听取观众的意见。狄德罗（Denis Diderot）或梅尔西埃（Louis-Sébastien Mercier）等资产阶级正剧理论家想要创建一种剧作法，虽然采用了与剧作家一样的姿态，但他们把对戏剧的思考导向了一条新路，现代性将在这条路上快马加鞭。他们把演员的艺术置于戏剧问题的中心，演员的艺术成了他们研究的主要对象，《演员的矛盾》（*Le Paradoxe sur le comédien*）即为例证，这部著作完美地阐明了这一新思路。从19世纪末起，导演开始在戏剧理论方面与剧作家竞争。

我们在本书中面对的就是这些理论家、哲学家、剧作家和导演的论述。并且，我们只关注对自己的实践做过理论说明的剧作家，而不涉及不曾解释过自己艺术的人，即便他们已跻身最伟大的剧作家之列，比如，贝克特就不会出现在本书中。

第一章

古代

摹仿艺术
4

柏拉图的批评
17

亚里士多德的剧作法
30

贺拉斯的贡献
58

西方最早谈论戏剧的理论文本是哲学著作。三位伟大的悲剧作家，埃斯库罗斯、索福克勒斯、欧里庇得斯和第一位喜剧作家阿里斯托芬都没有留下任何有关戏剧的思考，或许因为这几位"创世者"虽令人叹为观止地缔造了这门艺术，却不曾对它有过思考（这是最有可能的原因），又或许因为他们的论述像他们的大部分作品那样不曾流传下来。柏拉图和亚里士多德是最早的戏剧理论家。前者在《理想国》中从形而上学家和伦理学家的角度谈戏剧，后者在《诗学》中从文艺理论家的角度思考戏剧作品的构成与功能。前者重阐释，后者重形式，开拓出我们至今仍在沿用的两种研究途径，他们的重要性即在于此。他们提出了有关戏剧本质的三个主要问题：戏剧与现实的关系是什么？戏剧对观众和演员的影响是怎样的？戏剧创作与其他文学体裁的创作相比有何特点？多少世纪以来，出现过新的解答，但没有人提出过新的问题。

第一节 | 摹仿（mimésis）艺术

有关戏剧的一切思考，不论是现象学的还是符号学的，都以"摹仿"概念为核心。理论家根据"摹仿"是否纯粹来区分戏剧与小说、诗歌等其他体裁。

一　"摹仿"的概念

"摹仿"的意思是对现实的仿效（imitation），或者更准确地说是对现实的再现（représentation）[1]。任何摹仿艺术都预设了两个事物的存在，即原型和创造物，两者之间具有像与不像的复杂关系。艺术作品从不是现实的复制品，而是将之转化为理想的形式，这一过程给予了现实一种永恒性。古代艺术家深知这一点，他们的追求在于创作出永恒的作品。美学诞生于人类对永恒的追求。

亚里士多德在《物理学》中指出"艺术摹仿自然"，而后区分

[1] 古希腊语"mimesis"在法语中通常译为"imitation"（参见 *La Poétique*，Le Seuil，1980）。Roselyne Dupont-Rocet Jean Lallot 提出了新译法，主张将 mimesis 译作"représentation"。"représentation"一词的优势在于将被摹仿的参照物和摹仿而成的人工制品都作为对象加以考虑；"imiter"一词不考虑摹仿而成的人工制品，但这个摹仿而成的人工制品恰恰是我们最感兴趣的。——原注

了两种摹仿方式。"艺术一方面完成自然没有能力完成的事,另一方面又仿效自然。"狭义的"摹仿"扎根于现实,是把自然已经呈现出来的东西再一次制作出来。而在更加普遍的意义上,"摹仿"不是把任何现有的事物再制造一遍,而是以风格化来弥补自然在赋予事物秩序上的无能。"摹仿"是"poïétique",即创造性的,因为它取代了自然,引导创作过程直至完成。一切时代的艺术都是在现实主义和风格化这两种"摹仿"方式间左右摇摆。

亚里士多德认为,天然的摹仿活动是快乐的源泉。"从孩提时候起人就有摹仿的本能……以及从摹仿的过程中获得快乐。"(《诗学》,第 4 章)这种快乐本质上包含一种理性成分。摹仿活动中需要进行抽象,即在现实事物中分辨出永恒的特性,从而达到普遍的状况,并把这种普遍的状况再制造出来。因而,摹仿活动既给人以学习的愉悦也给人以认出某事物的愉悦。"人们乐于观看艺术形象,因为通过对作品的观察,他们可以学到东西,并可就每个具体形象进行推论,比如认出作品中的某个人物是某某人。"(《诗学》,第 4 章)[1]

戏剧与孩童的游戏相仿,是摹仿活动最天然的形式,就像陀思妥耶夫斯基在《卡拉马佐夫兄弟》中所说的那样。阿列克谢·卡拉马佐夫的一个同伴为了寻开心,在操场上跟"预备班的小孩子""玩了捉强盗的游戏",但却不想让人知道这件事,阿列克谢·卡拉马佐夫对他说:

[1]《诗学》译文,参考了商务印书馆 1996 年版陈中梅译亚里士多德《诗学》。本书第一章中出现的与戏剧有关的关键概念,"摹仿"(mimesis)、"戏景"、"唱段"、"可然"(vraisemblance, vraisemblable)、"发现"(reconnaissance)等词也参照陈中梅译《诗学》中的译法。第二章也采用同样译法,因为法国古典时期(17 世纪)的戏剧理论大多是在亚里士多德《诗学》基础上形成的。——译注

"就算您玩这个游戏是为了自己开心,那又有什么不好呢?"

"喔,为了自己开心……您也不至于玩马拉车吧!"

"您得这样想,"阿列克谢·卡拉马佐夫微笑着,"比如说,大人会去看戏,剧院里也是这样,表演各种人物的奇特经历,有强盗、有战争……这难道不是一回事?课间休息的时候玩打仗,或者玩捉强盗,这不是在展现萌芽中的艺术、展现年轻心灵中萌生的艺术需求吗?这些游戏有时编排得比戏剧演出还精彩,区别仅在于到剧院是看演员的表演,而在这里,年轻人自己就是演员。演得非常自然!"

(陀思妥耶夫斯基,《卡拉马佐夫兄弟》,第四部分,第10卷)〔1〕

亚里士多德在《诗学》第一卷中指出,因为戏剧化现象的这种自发性,所以"摹仿"概念起源于戏剧。"mimos"一词指的是未曾流传下来的戏剧文本,例如"索弗荣和塞那耳科斯的 mimos"都是取材于日常生活的短剧。后来,"摹仿"概念很快就在空间艺术(例如舞蹈、绘画、雕塑,以及今天的电影)和时间艺术(例如叙事文学,有时也包括音乐)中被广泛使用。

〔1〕 译文根据作者引用的法译本(*Les Frères Karamazov*,Garnier,1969)译出。——译注

二　戏剧在文学体裁分类中的地位

戏剧在文学中是十分突出的摹仿性体裁,因为戏剧把虚构的东西搬上舞台,以假乱真。维尔南(Jean-Pierre Vernant)和维达尔-纳盖(Pierre Vidal-Naquet)指出,因为戏剧艺术是以这种方式处理虚构的,所以"它只能诞生于狄俄尼索斯崇拜,狄俄尼索斯是幻觉之神,是实际与表象、真相与虚构的混淆和不断相互干扰"[1]。柏拉图在《理想国》第三卷中按照话语方式(mode d'énonciation)的不同,根据"叙事"是"单纯的、摹仿的或者两者兼有"区分了三种文学体裁:纯粹的叙事、戏剧和混合形式。苏格拉底在与柏拉图的弟弟阿德曼托斯的对话中这样问对方:

> 讲故事的人和诗人们所说的难道不是对过去、现在或未来事件的叙述?……
> 他们使用的方式难道不是单纯叙事、摹仿或两者兼有?[2]
> (392d)

纯粹的戏剧是完全摹仿性的,只使用直接引语。纯粹的叙事是完全叙事性的,绝不会掺杂对话。这种"没有摹仿"的形式,用柏拉图的话来说,只在酒神赞美歌中才有。在史诗中,经人转述的对话有时会打断叙事,形成一种叙事里混合了摹仿因素的综合形式。

[1] *Mythe et tragédie*, *deux*, La Découverte, 1995.
[2] 《理想国》此处及之后的译文,参考了商务印书馆1986版郭斌和、张竹明译柏拉图《理想国》,并根据本书作者使用的法语引文进行了调整。——译注

> 诗歌和虚构包含一种完全仿效的种类，即……悲剧和喜剧；还有一类由诗人自己的叙事构成，你可以看到酒神赞美歌大体都是这种；还有最后一种，是其他两种的并用，在史诗和其他多个体裁中使用。
>
> （394c）

苏格拉底的特点是力求清晰明了，他用一个例子来说明自己的观点：他提到《伊利亚特》开篇阿波罗的老祭司赫律塞斯与阿伽门农的那场争吵，阿伽门农不愿归还赫律塞斯的女儿，他对赫律塞斯说：

> "那么，你一定知道下面这几句——'向全体阿开奥斯人，特别向阿特柔斯的两个儿子、士兵的统帅祈求'，这里是诗人自己在说话，根本没想给我们造成是别人在说话的假象。接下来，正相反，好像诗人自己变成了赫律塞斯，他尽可能地给我们造成幻觉，让我们觉得不是荷马而是那个老头，也就是阿波罗的祭司在说话。在伊利昂（特洛伊）、伊塔卡以及整部《奥德赛》中发生的事情，诗人大致上都是这么讲述的。"
>
> "确实如此。"
>
> "他转述别人的各种话语，或者在转述的话语之间穿插进对事件的讲述时，不是叙事吗？"
>
> "当然是。"
>
> "但是当他以别人的名义说话，我们难道不能说他尽可能使自己的语言与每一个他告诉我们他要让其说话的那个人物的

语言一致?"

"我们可以这样说,没有异议。"

"而使自己与他人一致,或者是语言,或者是动作,这难道不是在摹仿那个我们要与之取得一致的人吗?"

"当然。"

"在这种情况下,我觉得荷马和其他诗人都在叙事中使用了摹仿。"

"极是。"

"相反,如果诗人从不隐藏自己,他的整部作品和所有的叙事中就没有摹仿。"

(393a - c)

柏拉图的分类法后来被西方理论家反复引用。1631年,古典主义最早的理论家之一迈雷在《西勒瓦尼尔》(*Silvanire*)的序言中以与之几乎完全相同的方式重述了柏拉图的分类法:"我发现有三种诗:戏剧的、叙事的和混合的。戏剧作品,也即有行动的、摹仿的或再现的作品,是以相互说话的人来再现围绕某个主题发生的行动,而诗人自己从不在戏剧中说话。所有的悲剧、喜剧、某些牧歌和对话录都属于这类作品,简言之,就是作者展现出充满激情的人,但不把自己掺入其中的作品。叙事是指除作者外再没有别人说话的作品,就像所有以教授知识为目的的书,比如卢克莱修讲物理学、阿拉托斯讲炼金术,或者维吉尔在《农事诗》里讲农事(除其在第四首中加入的几则寓言外)。混合形式是指诗人本人在其中说话,并且也让神或人说话的形式,这类作品也被称为史诗体的(épique)或英雄体的(héroïque),因为它们展现的是具有某些超凡

之处的英雄或伟人：荷马就是以这种方式歌颂阿喀琉斯的勇武，后来，维吉尔也以这种方式称扬埃涅阿斯的战功。"我们看到，迈雷给出的纯叙事的例子只有以教诲为目的的古代作品，这些作品既有文学作品的特征也有科学著作的特征。卢克莱修在《物性论》中用诗歌阐述原子理论，维吉尔在《农事诗》里用诗歌表明他对农业的思考。自从人类思想的探索领域分裂为专门的学科，这样的思考便只在科研论文（数学的、物理学的、哲学的、历史学的等等）中才能表达，并有着特殊的表达方式，不同于文学的，即纯叙事的表达方式。

亚里士多德在《诗学》中提出的分类法要合理得多。他也将话语方式（mode d'énonciation）作为主要标准来区分叙事形式和戏剧。他从柏拉图的分类中排除了纯粹的叙事这一理论上存在的形式，因为据柏拉图所说，这一形式除在酒神赞美歌之外从未真正实现过。史诗最初就包含摹仿成分，后来的小说和短篇小说也是如此。在全世界的文学中，除少量篇幅很短的小说之外，不存在没有对话段落的史诗或小说。而且，与柏拉图的三分法（戏剧/混合/叙事）不同，亚里士多德代之以戏剧/叙事两分法。柏拉图所称的混合的、不纯粹的形式在亚里士多德这里被称为叙事形式[1]。

如上所言，不同的话语方式区分了叙事体裁和戏剧体裁：史诗是被讲述的（后来的文学以书面为载体，小说以阅读为目的），而口头言说是戏剧的特征。并且，演员的艺术长期被比作演说家的艺术，因为两者都要求口头表现，演说家的修辞术和剧作家在人物台词中使用的修辞术在那时被一视同仁。从古代开始，演员被给予了

[1] 参见 Gérard Genette 的著作（*Introduction à l'architexte*, Le Seuil, 1979.）。

与演说家类似的地位和话语。有关演说术的论述中经常出现对于戏剧对白和演员表演的简短分析。昆体良在《演说术原理》（写于约公元 93 年，拉丁语著作，旨在培养演说家）中数次以戏剧演员的艺术为例来说明问题。昆体良本人做过律师，他认为律师只有在设身处地地分担客户的忧虑时才有说服力。他以演员为例说明自己的观点，尽管演员说的话是虚构的，有时会完全沉浸在表演中，甚至走出舞台时依旧心绪不宁。"当我们需要唤起怜悯时，要相信我们讲述的这些困难就发生在自己身上，要说服自己这就是实情。我们为之辩护的人遭受了大不幸和不公的待遇，我们要把这人当作自己，要暂时承担起他的痛苦，不要像对待与己无关的事情。这样我们就能说出我们该说的话了，就像是我们也处在相似境况中一样。我常常看到悲剧演员甚至喜剧演员完成了一个动人的角色，走下台来，摘下面具后仍面带泪容。与其用虚情假意或者其他煽情的方式来说台词，我们为什么不急顾客之所急呢？这样就能像我们的顾客一样动情了。"（《演说术原理》第六卷）

将演员视同演说家，这一思想在古典时期依然根深蒂固[1]，在欧洲一直持续到 19 世纪。马蒙泰尔（Jean-François Marmontel）在《文学要素》（*Éléments de littérature*）中的《诗的雄辩》一文中说道：

> 诗者无他，只是最有力、最迷人的雄辩……。若有人怪我在此混淆体裁，那就请他说一说，拉辛（Jean Racine）悲剧里浦路斯（Burrhus）对尼禄（Néron）讲话时的雄辩，与西塞罗

[1] 参见 Marc Fumaroli 的著作（尤其是 *Héros et orateurs，rhétorique et dramaturgie cornéliennes*，Droz，1990.）。

于凯撒面前维护利格留斯（Ligarius）的一番言论，其区别何在？……诗人的雄辩只是把演说家的高超辩术用于有趣、丰富、崇高的主题；修辞家区分出不同体裁的雄辩术，有决议的、论证的、司法的，都属于诗艺的范围，也都属于演说术的范围。但是，诗人注重的是讨论的目的、争辩的意义：奥古斯都应当放弃还是保留世界帝国？托勒玫应不应当收留庞贝，如果收留了他，那么是应当保护他，还是无论他死活都要把他交给凯撒？[1]

抒情诗没有进入古代的文体分类，因为抒情诗不是摹仿性的。抒情诗不允许虚构，因为虚构使自我内心和作品拉开了距离。将所有非摹仿性的诗统一命名为抒情诗的想法在古典时期才展露出来。从浪漫主义开始才建立起我们今天常用的抒情、叙事、戏剧的三分法。对三者加以区别的标准不再如古代那样是依据话语方式，而是依据自我与作品的不同距离。乔伊斯在《迪达勒斯》中像雨果一样认为人类文艺史上相继出现的三种形式，即抒情、叙事和戏剧，体现了艺术家的自我与写作之间距离的增大。他是这样区分的：

"在抒情形式中，艺术家呈现的是与自身密切相关的自我形象；在叙事中，艺术家呈现的是介于自身和他者之间的自我形象；在戏剧中，艺术家呈现的是与他人密切相关的自我形象。……抒情形式是某个动情时刻最简单的词语衣裳，比如有节奏的呼喊，就像过去鼓励人划桨或把石头滚上坡的助威声。呼喊者在这一刻更加强烈意识到的是自身的感情，而不是正在体会这种感情的呼

[1] *Éléments de littérature*, in *Œuvres complètes*, Slatkine, 1968.

喊者自身。当艺术家流连于自身或将自身作为事件中心来强调时，最简单的叙事形式便在抒情文学中产生了；在叙事中，情感重心可以朝远离艺术家自身而靠近他人的方向偏移，当情感重心位于与艺术家和他人等距离处的时候，叙事就不再是个人的。……当人物周围汇集翻涌的活力将一股力量充满每一个人物，使这个男人或女人获得了特有的、不变的美学生命时，戏剧形式就出现了。艺术家的个性品格，开始时以呼喊、节奏、印象表现出来，后来表现为流畅的、表面的叙述，而后越来越微弱，直至最终消失，也就是变为了无人称。……艺术家如同造物主一般，在作品之内、之后、之外或者之上，他不可见，隐身于存在之外，剔着指甲，冷眼旁观。"[1]

抒情形式是自我的直接表达，叙事形式将自我与作品拉开了距离，即叙事的距离。而在戏剧中，这个距离是最大的。艺术家只能通过人物的话语才能进行自我表达，而人物本身也要以演员的声音作为中介。话语的这种双重中介性是戏剧的特征。

三 摹仿艺术的区分标准

用什么摹仿？摹仿什么？如何摹仿？这三个问题，分别针对摹仿的媒介、对象、方式三个方面，在亚里士多德看来，这是区分各种摹仿艺术的三个标准。亚里士多德比柏拉图对此更为关切，他就摹仿的媒介和方式两方面引入了前人未曾谈及的问题。亚里士多德

[1] *Gallimard*, 1974, p. 311-313.

所谓的"媒介"是指艺术家使用的艺术形式，即他在工作中使用的材料。"媒介"可以是剧作家使用的由语言、音乐和歌唱组成、有节奏的特殊组合，可以是一套动作体系，可以是任由画家组合的形状和色彩等等。所谓"对象"指的是人或其他事物（可以是像动物一样有生命的，也可以是像风景一样无生命的）。最后这条标准尤其能够让亚里士多德区分开绘画与文学，前者既摹仿人也摹仿自然，而后者在古代只摹仿人。

亚里士多德在这几条大的标准之下还引入了小的分别，区分出三种摹仿对象，"高贵的"或者说高于我们的人，与我们相似的人，以及"低俗的"或者说不如我们的人。必须明确"低俗"在这里是社会和道德意义上的。心灵的高贵和阶级等第的高贵在古希腊人看来没有分别，后来法国古典时期也是如此。在贵族的价值等级阶梯上，美与善是上层人物的特权。这种评价机制在法国大革命之后才失效。只是随着浪漫主义的到来，像吕布拉斯（Ruy Blas）这样的仆从，也即一个内心伟岸但出身卑微的人才有望获得主角之位。亚里士多德在对绘画和叙事文学的研究中仔细分析了这三种情况。他举的"与我们相似"的人物例子对现代读者来说不易懂，因为他引用的作品没有流传下来。而且，他在关于戏剧的讨论中只探讨了高于我们或者低于我们的人，因为古希腊的戏剧文学没有给他提供任何一个"与我们相似"的人物的例子。这类形象要等到资产阶级正剧的时代才被开发出来。该体裁在观众中的失败表明：在摹仿过程中，从摹仿对象到摹仿结果若缺少变化，则这样的创作不具备戏剧美学生命力。各方面与我们相似的戏剧人物不会打动我们。"既然摹仿者表现的是行动中的人，而这些人必然非富贵即卑贱，（性格几乎说不出这些特性，人的性格因有善有恶而相区别），他们描述

的人物就要么比我们好，要么比我们差，要么是等同于我们这样的人。正如画家所做的那样：珀鲁格诺托斯描绘的人物比一般人好，泡宋的人物比一般人差，而狄俄努西俄斯的人物则形同我们这样的普通人。我提及的各种摹仿艺术显然也包含这些差别，也会因为摹仿包含上述差别的对象而相区别。这些差别可以出现在舞蹈、阿洛斯乐和竖琴演奏中，也可以出现在散文和无音乐伴奏的格律文里，比如，荷马描述的人物比一般人好，克勒俄丰的人物是如同我们这样的一般人，而最先写作滑稽诗的萨索斯人赫革蒙和《得利亚特》的作者尼科卡瑞斯笔下的人物却比一般人差。这些差别同样可以出现在狄苏朗勃斯和诺摩斯的作品中，因为正如提摩瑟俄斯和菲洛克塞诺斯都塑造过圆目巨人的形象一样，诗人可以不同方式表现人物。此外，悲剧和喜剧的不同也见之于这一点：喜剧倾向于表现比今人差的人，悲剧则倾向于表现比今人好的人。"（第 2 章）

借助这一系列标准，亚里士多德建立起体裁的分类表。悲剧和喜剧有相同的摹仿方式，都展现行动中的人，但它们的摹仿对象不同，前者在舞台上呈现高贵的人，后者呈现卑贱的人。悲剧和史诗的摹仿方式不同，因为史诗借助叙述，但二者摹仿的对象是相同的，都是高贵的人。为了把问题说清楚，亚里士多德举出如下例子：索福克勒斯是与荷马同一类的摹仿作家，因为二人都摹仿高贵者；但索福克勒斯也是和阿里斯托芬一类的作家，因为他们都创作戏剧，摹仿行动中的、正在做某事的人。

要注意的是，亚里士多德在《诗学》中区分悲剧和喜剧，不仅根据人物的高贵和卑贱，也根据在观众身上产生的效果是哭还是笑，而观众是哭是笑取决于演员是否表现了痛苦。《诗学》流传下

来的部分中，亚里士多德主要研究了悲剧和史诗。根据第1章给出的提纲，这部著作还包含对喜剧的研究。很可惜，我们今天只能看到关于喜剧的一个简单定义："如上文所言，喜剧是对低劣的人的摹仿；这些人不是无恶不作的歹徒——滑稽只是丑陋的一种表现。滑稽的事物，或包含谬误，或其貌不扬，但不会给人造成痛苦或带来伤害。现成的例子是喜剧演员的面具，它虽然既丑又怪，却不会让人看了感到痛苦。"（第5章）亚里士多德对喜剧的论述肯定比对悲剧的论述单薄得多，因为喜剧人物的卑贱，也因为喜剧不甚明朗的起源，他似乎不太重视喜剧。"悲剧的演变以及促成演变的人们，我们是知道的。至于喜剧，由于不受重视，从一开始就遭冷遇。早先的歌队由自愿参加者组成，而执政官指派歌队给诗人已是相当迟的事情。当文献中出现喜剧诗人（此乃人们对他们的称谓）时，喜剧的某些形式已经定型了。谁最先使用面具，谁首创开场白，谁增加了演员的数目，对这些以及诸如此类的问题，我们一无所知。"（第5章）在体裁的层级中，喜剧在古代被视作次要的，这种看法直到18世纪仍然流行。

第二节　柏拉图的批评

柏拉图是从形而上学和道德的角度反对戏剧的。他认为这门艺术有害，它把人拦阻在感性世界里，只给他们看不道德的事例。

柏拉图主要在撰写于公元前389至公元前370年间的《理想国》中详述了对戏剧的看法。这部长长的哲学对话集按传统方法分为10卷，书中记录了苏格拉底和一些雅典人的讨论，他们要弄清理想城邦中的正义究竟是什么，而作为一种社会现象的戏剧，在这场讨论中必然有一席之地。

一　形而上学家的观点

柏拉图揭露了戏剧的虚假。所有摹仿艺术对他而言只是现实的苍白反映。绘画也逃脱不了他的质疑。苏格拉底就此询问他的对话者：

> 请考虑下面这个问题。画家在作关于每一事物的画时，是在摹仿事物实在的本身还是在摹仿看上去的样子呢？这是对影像的摹仿还是对真实的摹仿呢？

> 摹仿术和真实相距很远。而这似乎也正是它在只把握了事物的一小部分（而且还是表象的一小部分）时就能制造任何事物的原因。例如，我们说一个画家将给我们画一个鞋匠或木匠或别的什么工匠，虽然他自己对这些技术都一窍不通，但是，如果他是个优秀的画家，只要把他所画的例如木匠的肖像陈列得离观众有一定距离，他还是能骗过小孩和一些笨人，使他们信以为真的。
>
> （第10卷，598 b - c）

音乐是一种不那么直接的摹仿，唯有音乐得到了柏拉图的宽恕。一切艺术中，唯有音乐，进入了柏拉图为理想国的守卫者们制定的教育计划。

文学不过是欺骗的力量，如同后来帕斯卡（Blaise Pascal）眼中的想象力。

> 我们可以肯定：从荷马以来所有的诗人都只是美德或自己制造的其他东西的影像的摹仿者，他们完全不知道真实。正如我们刚才说的，画家本人虽然对鞋匠的手艺一无所知，但是能画出像是鞋匠的人来，只要他们自己以及那些幼稚到凭形状和颜色判断事物的观众觉得像鞋匠就行了。
>
> （600c - 601a）

柏拉图要让人远离现象世界的复制、幻象这些东西，要把人引领入超验世界中去。文学是虚假的艺术，它只会让人囿困于粗浅卑陋的错误。

> 影像的创造者，亦即摹仿者，全然不知实在而只知事物外表。
>
> （601c）

柏拉图认为，戏剧具有比其他艺术更强大的几近催眠式的幻术力量，因而更加危险。观众的情形就像囚犯，被带进洞里愚弄，看到的只是幻影，却信以为真。戏剧的这种幻术能轻易混淆虚构与真实的界限，从一开始就令公共权力机构担忧。据普鲁塔克记载，梭伦第一次观看悲剧演出时，愤然离开了雅典狄俄尼索斯剧场，拒绝支持谎言的艺术。"泰斯庇斯（Thespis）[1]的学生开始推动悲剧的发展。尽管没有发展成戏剧比赛，但他们的演出时新，颇吸引人。梭伦好奇心强、渴慕学习，于是他去看泰斯庇斯演戏，泰斯庇斯根据古代诗人的习俗自编自演。演出之后，梭伦质问泰斯庇斯当众撒下如此大谎难道不觉羞惭。泰斯庇斯答道，在演出中像他这样说话和摹仿并非大恶。"[2] 两百多年后，司汤达在《拉辛与莎士比亚》中分析了"完善的幻觉"和"不完善的幻觉"，泰斯庇斯的回答已经包含了司汤达这一思想的萌芽。巴洛克作家的创作正是为了在观众中激起梭伦式的反应，让观众难以断定所见是真是假。巴洛克作家与柏拉图相反，他们确信人不能逃避幻觉，因而在戏剧中系统地探索现实与现实的图像间的镜像游戏。从这些哲学前提出发，他们

[1] 泰斯庇斯的作品没有流传下来，他被视作西方戏剧之父。公元前550年，他在希腊培养了最早的演员并发明了最早的面具。
[2] Plutarque, *Solon* 29, 转引自 Paulette Ghiron-Bistagne, *Recherches sur les acteurs de la Grèce antique*, les Belles Lettres, 1976, p. 139.

将创造出一种具有旺盛生命力的戏剧手法。

二 伦理学家的观点

柏拉图在《理想国》中对"诗"（即我们今天所说的文学）的终审判决令人吃惊，难以想象这样的判决出自一个对荷马赞赏有加的人。他站在政治改革家的立场，将"诗人"（作家）逐出城邦。他像个立法者那样禁止一切"不利于美德"的虚构。不道德的文学在他看来只会毒害公民。

苏格拉底对格老孔（苏格拉底的学生，《理想国》里苏格拉底的主要对话者）说：

> "确实还有许多其他的理由使我深信，我们建立这个国家的做法是完全正确的，特别是（我认为）关于诗歌的做法。"
> "什么做法？"
> "它绝对不允许由摹仿构成的诗[1]。须知，既然我们已经辨别了心灵的三个不同组成部分，我认为拒绝摹仿的理由如今就显见了。"
> "请你解释一下。"
> "噢，让我们私下里说说——你是不会把我的话泄露给悲剧诗人或别的任何摹仿者的——看来这种艺术具有腐蚀性，危及听众的心灵，所有未曾预先接到提醒、不知其危害的人都难

[1] 柏拉图此处指的是戏剧。

幸免。"

（第十卷，595a - b）

在第二卷中，柏拉图气愤地指出神在文学中被表现为堕落、不公。他认为荷马、赫西俄德和他们的后继者，也就是那些悲剧作家，应该对希腊宗教中的荒唐之处负责。

"我的看法是：应该写出神之所以为神，即神的本质来。无论在史诗、抒情诗，或悲剧诗里，都应该这样描写。"

"是的，应该这样描写。"

"神不应该确实是善的吗？故事不应该永远把他们描写成善的吗？"

（379a - b）

"那么我们就不能接受荷马或其他诗人关于诸神的那种错误说法了。例如荷马在下面的诗里说：

'宙斯大堂上，并立两铜壶。

壶中盛命运，吉凶各悬殊。'"

"我们也不能让年轻人听到像埃斯库洛斯所说的：

'天欲毁巨室，降灾群氓间。'"

（379c，380a）

"柏拉图在第3卷还对情节提出批评，认为情节不展现明智、有节制的好人，而是描绘无节制的人，给人们提供不道德的例子。这个段落提出了文学，尤其是史诗和戏剧的道德目的问题，引发后人很多讨论，常被理论家提起并评说。例如杜·伯斯神父（Jean-

Baptiste Du Bos，也称 L'Abbé Du Bos）写于 1719 年的《诗画评思》（*Réflexions critiques sur la poésie et la peinture*），其第一部分题为"柏拉图把诗人逐出理想国只因其摹仿造成的印象过于强烈"，在这个部分的第 5 章，他直接质疑了柏拉图的看法。他指出如下事实来反对柏拉图：即读者和观众面对的主人公若是个美德典范，则他们不会感到任何愉悦——"柏拉图说智者无论经历痛苦还是欢乐，总能保有同样的精神，诗人们不愿给我们描绘这样一位智者内心的安宁，不用他们的才华为我们描绘失独之人如何信念不渝、无惧苦难，不在戏剧中塑造懂得以理智战胜激情的人。但我认为在这一点上，诗人们并没有错，悲剧中的人物若是斯多葛主义者，则会令人生厌。"

柏拉图尤其对悲剧十分苛刻。根据苏格拉底在《高尔吉亚篇》中的观点，悲剧只是一种于公众面前使用的修辞术，以蛊惑的手段哗众取宠。"我们因而找到了一种可用于一切民众（包括孩子、妇女、奴隶和自由人都在内）的修辞术，一种我们并不赞赏的修辞术，因为我们认为这是奉承。"苏格拉底说。

悲剧很危险，它利用了人们的怜悯之心。观众同情悲剧英雄，但悲剧英雄身遭不幸是因为"傲慢"（hubris）。柏拉图不断揭露这种"傲慢"，因为它与理智相悖，悲剧英雄因为"傲慢"而失去了清晰的判断力。布莱希特正是在这样的观察基础上建立了他的间离理论。柏拉图认为，悲剧情感会使灵魂萎靡不振，给灵魂造成不必要的纷乱。悲剧是有害的，它唤醒激情和混乱无序的情感，而这样的情感是人们在生活中要努力防范的。

"请注意听，仔细想一想。当我们听荷马或某个悲剧诗人

摹仿一位悲伤的英雄久久悲吟或捶胸顿足，你知道，在这种时候，即使我们中间最优秀的人也会怀着一腔同情热切地聆听，同时感到愉悦，像着了魔一般。并且，我们还会赞扬这位诗人能用如此手段最有力地拨动我们的心弦，称他是杰出的诗人。"

"我当然知道。"

"然而你也知道，在现实生活中要是遇到什么不幸，我们就会反过来，以能够承受痛苦、保持平静而自豪，相信只有这样做才是一个男子汉的品行，而我们过去在剧场里所赞扬的乃是妇人之举。"

"我确实也注意到了。"

"我说，这种品行我们非但不会接受，而且还会感到可耻，然而在剧场里我们非但不厌恶这种表演，而且还以此为乐，准许它上演。你认为我们对这种行为的赞赏有道理吗？"

（605d-e）

"请这样想。当我们在现实生活中遇上不幸，我们灵魂中的那个部分想要痛哭流涕以求发泄、抚慰痛苦，这是灵魂中这个部分的本性使然。但是，在现实中我们会努力约束灵魂的这个部分，不让它肆意发泄。可诗人的表演却是要满足我们灵魂的这个部分，使之感到愉悦，而我们身上天然最优秀的部分由于未经理性和习惯足够强化，会对灵魂的这个倾向于发泄哭泣的部分放松警惕，理由是它只是在看别人受苦，这个人是好人但落了难，赞同和怜悯这样的人并不可耻。此外，灵魂中的这个部分还认为自己从观看中获益，这益处便是愉悦，因而它不想反对整个诗作，不想剥夺自己得到的这份愉悦。我认为，这是因为很少有人想到，别人的感受也会不可避免地影响我们自己的内心。因为，我

们的感受力在别人的苦难中得到了滋养和强化,等我们自己受苦时就不容易控制这种感受力了。"

(606a – b)

柏拉图认为,戏剧中的笑更加有害。它能瞬间改变笑的人,把原本被理性克制住的非理性力量释放出来。今天我们会说这是推翻了超我设置的禁忌。

> 同样的原则不也适用于使人发笑的表演吗?我说的是戏剧表演,尽管你自己本来羞于开玩笑,但在观看喜剧或在私密交谈中听到滑稽的笑话时,你不会嫌它粗俗,反而觉得非常欢快,这和怜悯别人的痛苦不是一回事吗?你本来担心别人把你看成小丑,因而在想要做出逗笑的言行时会用理性克制自己,但在剧场里,你就任由这一欲望爆发出来。长此以往,这种欲望被不断强化,你自己在日常交谈中也就不知不觉成了小丑。

(606c)

柏拉图之后的哲学家和伦理学家都对喜剧比对悲剧持有更多的疑虑。笑在他们看来是一种难以引导甚至不可能被引导的颠覆性力量。

柏拉图认为,演员比观众更面临被摹仿毒害的危险。因为角色是要由演员来扮演的。有些人言行丑恶,摹仿他们是有害的。

> 你难道没有发现,从小到大不断地摹仿,最后会成为习惯吗?习惯是人的第二天性,能影响人的语言和思想……

我们关心和培养那些人，希望他们做好人，所以我们不允许他们摹仿那些咒骂夫婿，亵渎上苍，顺时得意忘形、逆时痛哭流涕和怨天尤人的女人，无论老幼；也不让他们摹仿病中、恋爱中或分娩中的女人。……

　　他们也不可以摹仿奴隶，无论是男奴还是女奴，不能摹仿奴隶做事。……

　　他们也不可以摹仿坏人，摹仿胆小鬼，去做那些和我们刚才讲过的好事相反的事情，比如吵架、互相挖苦、醉后胡言、清醒时骂骂咧咧，他们绝不可以摹仿这种人。我们觉得他们在言行举止方面绝不能养成这等疯癫之举。他们当然要知道什么是疯子，什么是坏男人和坏女人，但他们一定不要去做这种事，或摹仿这种人。

　　（395d-e，396a）

三　柏拉图的后继者

　　柏拉图之后的很多理论家，尤其是出身教士的理论家，认为戏剧道德败坏。德尔图良（Tertullianus）生活时期的迦太基，异教思想依然强盛，戏剧被认为是魔鬼的发明，是撒旦让人们生出这样的想法——戏剧引发对英雄的膜拜，由此便助长了偶像崇拜之风。德尔图良在《论戏剧》（*De Spectaculis*）中说："这都是魔鬼作祟，它们从一开始就料到，若要引发偶像崇拜，戏剧的欢乐是最有效的办法，是魔鬼让人们有了戏剧演出的想法。为魔鬼增光者只能来自魔鬼：有人用精彩的表演给魔鬼带来殊荣，魔鬼便会利用这种人教世

人学习偶像崇拜这门不祥的知识。"

戏剧很危险，因为戏剧是献给维纳斯和巴克斯的，因为戏剧都是色情演出。"戏剧就是维纳斯的神庙……戏剧不仅是献给爱神维纳斯的，也是献给酒神的。这两个酒色之徒形影不离，他们似一道密谋反对美德。所以维纳斯的宫殿也是巴克斯的府邸。"

德尔图良认为，戏剧甚至本质上就是有害的，因为观众于日常生活中艰难压制的不良倾向，比如疯狂、愤怒等等，会被演出过程中引起的情感触发。"因为凡有欢乐处，必有激情，否则欢乐是乏味的；凡有激情处，必有争斗，否则激情是令人生厌的。争斗引起疯狂、激愤、怒气、忧伤以及诸多类似情感，与我们宗教的要求不相符。我甚至希望一个人观看演出时态度凝重而谦卑，崇高的言行、年迈的长者或美好的天性在我们心中引起的就是这种凝重和谦卑；然而，心灵在这时很难不感受到动荡和隐秘的激情。人们绝不会不带任何感情地参加这些娱乐活动，并且，如果人们没有感受到情感的效果，则不会体会到这种情感，这样一来情感的效果就再一次引发了激情；从另一方面来说，如果没有情感，则没有欢乐，我们从中就得不到任何益处，那么，我们就是有罪的，因为做了可悲的无益之事。"

直到18世纪之前，大部分理论家在抨击戏剧时几乎都原封不动地借鉴德尔图良的观点。我们下文将要谈到，博须埃（Jacques-Bénigne Bossuet）和尼克尔（Pierre Nicole）尽管所属教派不同，一个是天主教派，另一个是冉森教派，但两人在这个问题上的看法却毫无二致。

圣奥古斯丁和德尔图良一样也是迦太基人，他认为悲剧演出制造愉悦，这本身就是一个矛盾，他对这个矛盾进行了探讨。人在目

睹不幸时为何会感到愉悦？他在《忏悔录》第三卷中，像柏拉图一样，看到了戏剧带来的有害的、受虐狂般的享乐，看到了心灵浸淫在邪恶中时的暗暗自得。

 戏剧中充满了我的罪恶和点燃我欲望的燃料，我被戏剧俘获了。人们自己不愿遭遇的伤心痛事，却愿意在戏里看到，愿意感受看戏引起的悲痛，这悲痛就是他的乐趣。这究竟是为什么？这岂非精神错乱？一个人精神越不健全，就越不能摆脱这种情感，这些事就越容易打动他。确实，人们常说，自身受苦是不幸，同情别人受苦是慈悲。可戏里的事是虚构的，同情虚构的不幸有什么幸福可言？戏剧并不让观众感到宽慰，而是引得观众伤心，观众越伤心，对写出了这个虚构故事的剧作家就越称道。这些灾祸或史上可考或纯属杜撰，观众若不觉惨痛，就败兴离场，批评指摘；观众若感受到了惨痛，便看得津津有味，满心喜欢。怎么，人们喜欢的是眼泪和伤悲？不！所有人要的都是欢乐，谁也不愿受苦。痛苦不会给任何人带来欢乐，慈悲却可以，那么人们是否仅仅因此而甘愿痛苦？

 但那时卑微的我贪爱痛苦，寻求感受痛苦的机会；我看到虚构的剧中人遭逢不幸，演员演得越使我痛哭流涕，就越称我心意。奇怪吗？我是一只迷途的羔羊，不幸脱离了你的牧群，厌倦了你的看护，染上了可怕的疥疮。我从此时起爱好痛苦，不是爱好深入我内心的痛苦（因为我愿意看但不愿意身受痛苦），而仅仅是爱好讲述的、虚构的痛苦，它们似在抓挠我的心灵。可是一如有人用指甲抓我的皮肤，这种爱好在我身上也引起了抓伤、发炎、流脓。哦，我的天主，这样的生活能算是

生活吗？

圣奥古斯丁像柏拉图一样，尤其担心这种集体疯狂会像马戏表演那样控制观众，对观众产生强烈的蛊惑，导致个人只能十分艰难地同这种大众的疯狂抗争。圣奥古斯丁厌恶戏剧，甚至将戏剧与马戏等量齐观，在他之前，德尔图良也这样做过。这样比较并不妥当，没有考虑到戏剧展现的行动是虚构的。在马戏中，行动不是演出来的，而是真的。角斗士在斗兽场中确确实实死去了，他的血在观众惊恐的目光中流淌，而戏剧中的死是演出来的。戏剧中的一切都是虚拟的。观众对此很清楚，不会无节制地动感情。圣奥古斯丁举了他学生的例子，这位学生厌恶决斗，从没有观看过一场角斗士的表演。有一次，他被朋友们硬拉着去了，出乎他的意料，他竟无法抗拒弥漫在观众中的"血淋淋的满足"。

开始他对此只觉厌恶。有一次，友人和同学们饭后在路上与他偶遇，不顾他的竭力拒绝和反抗，朋友们拖拖拽拽带他去角斗场，场中这几天正在上演这种惨烈的竞赛。他说："你们能把我的身体拉去，按在那里，可是你们能强迫我思想的眼睛看表演吗？我身在而心不在，仍然战胜了你们、战胜了表演！"虽则他如此说，朋友们依旧拉他去，想看他是否能言行如一。

他们入了场，坐进看台里。狂欢如火如荼地进行。他闭上眼睛，禁止自己的心灵去关注这种惨剧。啊！可惜他没堵住耳朵！一个角斗士倒地，引得全场高呼，他受到强烈的刺激。好奇心胜利了，他自以为不论看到什么都能抵抗，看过之后依然能不以为意。他睁开眼睛，他的灵魂受到重创，比他要看的那

个角斗士身上的创伤更重，他的跌落比那个引起观众喧哗的角斗士的跌落更可悲。叫喊声从他的耳朵进入，打开了他的双眼，使他的灵魂遭到重击，其实，他的灵魂鲁莽而非强大，因为太过自负，就越发软弱。他一见鲜血，便开始畅饮这残酷的景象，非但不转头，反而睁大眼睛，如饥似渴地看，丝毫觉察不出自己的狂热。他迷上了罪恶的角斗，他陶醉于残忍的欢愉。他已不再是初来时的他，已成为观众之一，成为拖他来的朋友们真正的伴侣。总之，他看着，他嚷着，他激动不已，他走时依然带着狂热，这狂热催他再来，他不仅跟着曾拖他来的人来，而且后来居上，拖着别人来。

（圣奥古斯丁，《忏悔录》，第四卷）

戏剧，可以在任何时候变成颠覆的力量，总是令立法者担忧。戏剧可以在一个群体内部建立起一致性，尽管这种一致性只能存在很短的时间。戏剧与城邦同时诞生，它是共同体的凝结剂。因此，它也比其他艺术更容易受到审查。

第三节 亚里士多德的剧作法

《诗学》是亚里士多德于约公元前 355 至公元前 323 年第二次居留雅典时所作,流传至今的只是残篇,《诗学》的经历值得一说。这部作品在古希腊鲜为人知,公元 6 世纪,古希腊语原著被翻译成古叙利亚语,该版本在 10 世纪时被译成阿拉伯语,而后在 15 世纪末被译成拉丁语,先在意大利,继而在法国传播开来。原著经历的这一系列实属曲折,尤其是它传入了彼时尚不知戏剧为何物的阿拉伯世界[1],解释了为什么它会引发众多的阐释问题。而且,文艺复兴时期出现的第一批评论者是意大利语法学家和哲学家:罗伯特罗(Francesco Robortello)于 1548 年在弗罗伦萨出版了最著名的《诗学》评论之一;1550 年,玛其(Maggi)的评注本问世;1561 年,斯卡里格(Julius Caesar Scaliger)的评注本问世;1570 年,卡斯特尔维屈罗(Castelvetro)的评注本问世。法国人最初是通过这些意大利人文主义者的评论而知晓亚里士多德的,直到 1671 年才有了第一个法语译本。这些意大利人文主义者从语文学和哲学的角度进行了渊博的论述,但对舞台的要求却一无所知。高乃依是最先对这一点表示惋惜的,他于 1660 年在"第一论"("Premier Discours")

[1] 阿拉伯文明中以前没有戏剧,戏剧是后来于 19 世纪从欧洲传入的。

中自问应当怎样理解这些由亚里士多德创建、经贺拉斯重申的规则，他写道："所以必须知道这些规则是什么；但亚里士多德和贺拉斯的著作都很晦涩，必须有人给我们解释，这是我辈的不幸。迄今为止，那些为他们做注解的人都是语法学家或哲学家，他们的研究和思辨多于戏剧经验，所以，阅读他们的评注能让我们更像理论家，但对于如何实现这些理论，他们却无法给我们明确的指点。"

一 戏剧的六个构成要素

亚里士多德用戏剧的特征之和来定义戏剧。他运用他所说的区分各种摹仿艺术的三个标准来确定这些特征。虽然他在《诗学》中着重讨论的是古代主要的戏剧体裁——悲剧，但他的定义却适用于每一部戏剧作品，不论其体裁和年代。高乃依在"第一论"中强调了亚里士多德"戏剧诗"定义的广泛适用性："我说的是广泛意义上的戏剧诗，尽管他（亚里士多德）在探讨该问题时只谈了悲剧；因为他就悲剧所说的一切也适合喜剧，这两种诗体之间的差别只在于人物以及它们所摹仿的行动的高低贵贱，而不在于摹仿方式，也不在于摹仿对象。"亚里士多德的定义是："悲剧必须包括如下六个决定其性质的成分，即情节、性格、言语、思想、戏景和唱段，其中两个指摹仿的媒介，一个指摹仿的方式，另三个为摹仿的对象。形成悲剧艺术的成分尽列于此，别无其他（总之，许多诗人使用的都是这些成分），因为戏剧包括如下全部：戏景、性格、情节、言语、唱段和思想。"（第6章）

有必要解释一下这个定义。从摹仿方式来看，"戏景"的安排

组织是作品的要素之一。从摹仿媒介来看，"言语"和"唱段的编写"又构成两个要素。亚里士多德把"言语"解释为"格律文的合成"，也包括节奏和韵律的加工。最后，从摹仿对象来看，则又有三个要素进入戏剧作品的结构，即"情节"（亚里士多德也称之为"事件的组合"）、"性格"和"思想"。

"性格"和"思想"两词涵盖了人物概念[1]。亚里士多德所谓的"性格"（ethos）是"这样一种成分，通过它，我们可以判断行动者的属类"。他用"思想"来表示人物在说话时使用的修辞术。"思想包括一切必须通过话语产生的效果，其种类包括求证和反驳，情感的激发（如怜悯、恐惧、愤怒等）以及说明事物的重要或不重要。"（第 19 章）"思想"是适合戏剧情境的话语形式，亚里士多德说："思想指能够得体地、恰如其分地表述见解的能力；在演说中，此乃政治和修辞艺术的功用。昔日的诗人让人物像政治家似地发表议论，今天的诗人则让人物像修辞学家似地讲话。"（第 6 章）因而，思想是语言的行动，因为在戏剧中语言就是行动。"思想"与"性格"一样构成人物特征。亚里士多德在《诗学》中只是简略地定义了"思想"，因为他在《修辞学》中已研究过这个问题，他请读者参考《修辞学》。

二　行动之首要地位

亚里士多德在《诗学》第 7 章中这样宣称：戏剧的六个构成要

[1] 古希腊语中没有与法语"personnage"（人物）对应的词；而只有 prattontes，相当于法语动词"agir"（行动）的现在分词"agissant"。

素中,"事件的组合……是第一,也是最重要的成分"。六要素中,情节最能打动观众。情节的复杂性要求作者在组织它的过程中做出巨大努力,也要求非凡的创造力。所有剧作家,不论是拉辛、雨果和克洛岱尔(Paul Claudel)这样的诗人,还是高乃依或哥尔多尼(Carlo Goldoni)这样的情节大师,都更重行动而非风格,他们以自己的创作实践肯定了亚里士多德的说法。"与其说诗人应是格律文的制造者,倒不如说应是情节的编制者,因为是摹仿造就了诗人,而诗人的摹仿对象是行动。"(第9章)诗的诱惑是一块暗礁,剧作家应当对之时时警惕,因为行动只会因之受损。维尼(Alfred de Vigny)深知这一点,他在《就1829年10月24日的演出和一种戏剧体系致××阁下》(*Lettre à Lord * * * sur la soirée du 24 octobre 1829*)中说:"戏剧艺术是行动的艺术,会扰乱诗人的冥思。"

1. "单一且完整的行动"

戏剧行动以"整体"和"长度"两个概念为特征。行动是否整一并不取决于是否只有唯一一个主人公在场。亚里士多德认为《赫拉克雷特》和《瑟塞伊特》的失败就证明了这一点,作者把主人公的功绩件件不落都呈现了出来。"有人以为,只要写一个人的事,情节就会整一,其实不然。在一个人所经历的许多,或者说无数的事件中,有的缺乏整一性。同样,一个人可以经历许多行动,但这些并不组成一个完整的行动。所以,那些写《赫拉克雷特》《瑟塞伊特》以及类似作品的诗人,在这一点上似乎都犯了错误。他们以为,既然赫拉克勒斯是单一的个人,关于他的故事自然也是整一的。然而,正如在其他方面胜过别人一样,在这一点上——不知是

得益于技巧还是凭借天赋——荷马似乎也有他的真知灼见。在创作《奥德赛》时，他没有把俄底修斯的每一个经历都收进诗里，例如，他没有提及俄底修斯在帕耳那索斯山上受伤以及在征集兵员时装疯一事——在此二者中，无论哪件事的发生都不会可然或必然地导致另一件事的发生——而是围绕一个我们这里所谈论的整一的行动完成了这部作品。他以同样的方法创作了《伊利亚特》。"（第8章）同样，亚里士多德在第18章举了欧里庇得斯的例子，欧里庇得斯在《特洛伊人》中的做法很明智，没有处理特洛伊之劫的全部素材，他的做法与阿伽松[1]不同，阿伽松失败的原因在于他选错了素材。

亚里士多德断然斥责"拼接的情节"，即我们今天所说的"抽屉戏"（pièces à tiroirs）。此类情节只是事件的罗列，无序衔接只能令观众生厌。"在简单情节和行动中，以拼接式的为最次。所谓'拼接式'，指的是那种场与场之间的承继不是按可然或必然的原则连接起来的情节。拙劣的诗人写出此类作品是因为本身的功力问题，而优秀的诗人写出此类作品则是为了照顾演员的需要。由于为比赛而写戏，他们把情节拉得很长，使其超出了本身的负荷能力，并且不得不经常打乱事件的排列顺序。"（第9章）戏剧史上鲜有吸引观众的"抽屉戏"。唯独莫里哀凭他的天才手笔写成的《冒失鬼》（L'Étourdi）和《讨嫌人》（Les Fâcheux）是例外，这两部戏只是事件的堆砌，事件之间没有真正的联系。[2]

[1] 阿伽松创作悲剧，但仅有剧作题目传世。阿里斯托芬在喜剧《特士摩》（Thesmophoriazzusae）中、柏拉图在《会饮篇》中均嘲讽过他，前者因其女性化的一面，后者因其做作的文风。

[2] 值得注意的是，《讨嫌人》（Les Fâcheux）是一部芭蕾喜剧，音乐与舞蹈在不同场次之间建立了联系。

利科（Paul Ricoeur）在《时间与叙事》（*Temps et récit*）第一卷中指出，无论在小说还是戏剧中，情节的编制均使得时间经验的重新组织成为可能。情节的编制是一项综合工作，它把对行动起决定作用的目的、原因、偶然等异质因素组合起来、统一起来。史诗作家比剧作家拥有更多的自由。史诗的规模使得它可以用拼接形式把相对独立的叙事因素囊括进来，组成故事中的故事。而戏剧不允许剧作家有这样的自由。剧作家的艺术在于选取，在主人公的存在（现实的或传说的）中选取可以用逻辑连贯的方式组织起来的突出事件。"再者，悲剧能在较短篇幅内达到摹仿的目的（集中的表现比费时的、'冲淡'了的表现更能给人快感；我的意思是，比如说，假设有人把索福克勒斯的《俄狄浦斯王》扩展成《伊利亚特》的规模，便会出现后一种情况）。还有，史诗诗人的摹仿在整一性方面欠完美（可资说明的是，任何一部史诗的摹仿都可为多出悲剧提供素材）。所以，若是由他们编写一个完整的情节，结果只有两种：要是从简处理，情节就会给人以受过截删的感觉；倘若按史诗的长度写，情节又会显得被冲淡了似的。我的意思是，比如说，如果一部作品由若干个行动组成——正如《伊利亚特》和《奥德赛》便是由许多这样的、本身具有一定规模的部分组成的——便会出现在整一性方面欠完美的情况。然而，这两部史诗不仅在构合方面取得了史诗可能取得的最佳成就，而且还最大限度地分别模仿了一个整一的行动。"（第 26 章）

舞台的物质约束限制了剧作家，使片段很难融入整一的行动中去。小说家可凭其所好叙述同时发生的行动，但剧作家则很难如此。"在扩展篇制方面，史诗有一个很独特的优势。悲剧只能表现演员在戏台上表演的事，而不能表现许多同时发生的事。史诗

的摹仿通过叙述进行，因而有可能描述许多同时发生的事情——若能编排得体，此类事情可以增加诗的分量。由此可见，史诗在这方面有它的长处，因为有了容量就能表现气势，就能引入各色插曲，让听众享受变化的乐趣。雷同的事件很快就会使人腻烦，悲剧的失败往往因为这一点。"（第 24 章）在戏剧史上的不同时期，有些剧作家进行过尝试。为展现同时发生的行动，除在舞台上让一个对白场景和一个沉默的哑剧场景同时存在外，他们没有找到别的解决办法。该做法在一些中世纪神秘剧中常用[1]，在文艺复兴时期被遗忘。后来，狄德罗又重新发现了它，提倡在资产阶级正剧中使用，但由于操作不易，实际上它极少被采用。可是，仍有两个不容忽视的例外：一个是缪塞（Alfred de Musset）的《罗朗萨丘》（*Lorenzaccio*），缪塞要展现亚历山德罗·德·美第奇专制统治下威尼斯的政治动荡，他在舞台的不同角落安排了几组人物，观众听到他们轮流交谈；一个是热内（Jean Genet）的《屏风》（*Les Paravents*），热内采用同样的手法表现革命在对立阵营中产生的效果，但他对舞台进行了变革，不使用唯一舞台（plateau unique）。

亚里士多德以行动整一的名义，强调歌队的重要性。三位伟大的悲剧作家过世后，歌队的作用减弱，歌队的唱词与人物的台词不再有紧密联系，歌曲成了苍白的装饰，成了违背整一要求的穿插部分。一些作家，例如阿伽松（其悲剧没有流传下来），开始创作合

[1] 在科勒邦（Arnoul Gréban）的《耶稣受难》（*Mystère de la Passion*）中，有过数次哑剧场景和对白场景同时出现的情况。中世纪舞台的设置有利于这种同时出现的情况的展现。例如，在"第一天"里，舞台一角代表耶路撒冷，法官们默默地在那里查阅书籍、计算账目；舞台另一角，玛利亚和同伴们从耶路撒冷归来，边交谈边朝拿萨勒行进。

唱插剧（intermède choral），可以用在不同的剧作中。亚里士多德正是要抵制这种日渐强势的做法。"应该把歌队看作演员中的一分子。歌队应是整体的一部分并在演出中发挥建设性的作用，像在索福克勒斯的作品里那样，而不是仿效欧里庇得斯。在其他诗人的作品里，合唱部分与情节的关系就如它们与别的悲剧一样不相干。因此歌队唱起了'插曲'——首创此种做法的是阿伽松。然而，设置这样的插曲，和把一段话乃至整场戏从一部戏移至另一部戏的做法，又有什么两样呢？"（第18章）

亚里士多德查考了戏剧作品的"长度"，但没有给出关于时长的规定。法国古典戏剧理论家制定出时间整一的规则，是对亚里士多德权威的仰仗，也是对亚里士多德权威的滥用。亚里士多德说："悲剧尽量把它的跨度限制在'太阳的一周'或稍长于此的时间内。"（第5章）这个说法考虑到了古希腊从索福克勒斯到欧里庇得斯的写作习惯，在古希腊人那里，虚构故事的时长相对较短，很少超过24小时。

但是，亚里士多德注意到"早先的"悲剧诗人写悲剧也和写史诗一样"不受时间限制"。他在这里指的很可能是已散轶的泰斯庇斯和普律尼科司（Phrynichus）的剧本，这两位是埃斯库罗斯的前辈；也很有可能是埃斯库罗斯的两部悲剧，在这两部作品中，行动发展的时间长达数月。在《阿伽门农》中，开始时，瞭望人蹲守在迈锡尼城阿特里得斯宫殿的屋顶上，依稀看见阿伽门农从特洛伊放出的宣告胜利的火光信号远远地从一个城邦传到另一个城邦。不久，众王之王驾到了。阿伽门农和士兵们原本需要花数月完成的长途历险在剧中被缩减为仅仅几秒钟。《复仇女神》（*Euménides*）的故事开始时是在迈锡尼，俄瑞斯忒斯被厄里倪厄斯围追，结束时是

在雅典厄里倪厄斯的祭坛前，这样的行动是不可能在 24 小时内完成的。

时长根据素材而可变，亚里士多德给戏剧时长设定的唯一限制是要求它服务于行动的整一性，使得行动能够逻辑连贯地完成。

> 所以，就像躯体和动物应有一定的长度一样——以能被不费事地一览全貌为宜，情节也应有适当的长度——以能被不费事地记住为宜。
>
> 用艺术的标准来衡量，作品的长度限制不能以比赛的需要和对有效观剧时间的考虑来定夺。不然的话，若有一百部悲剧参赛，恐怕还要用水钟来计时呢——就像人们传说的那样。但是若从事物本身的性质决定其限度的观点来看，只要剧情清晰明朗，篇幅越长越好，因为长才显得更美。说得简要一点，作品的长度要以能容纳可表现人物从败逆之境转入顺达之境或从顺达之境转入败逆之境的一系列按可然或必然的原则依次组织起来的事件为宜。长度若能以此为限，也就足够了。
>
> （第 7 章）

亚里士多德知道，戏剧行动的长度必然受演出条件所限。雅典戏剧比赛过程中，观众在这样的倾听条件下不能长久集中精力，接受的可能性限制了戏剧。相互关联的三部曲在希腊只存在了极短的时间，因为难以得到观众精力的长久集中。《阿伽门农》《奠酒人》《复仇女神》是流传至今的唯一一组相互联系的三部曲，围绕同一批人物展开，形成一个整体，后一部的行动接续上一部。在第一部中，克吕泰涅斯特拉指责丈夫阿伽门农以他们的女儿伊菲革涅娅献

祭,为了给女儿报仇,她杀死了丈夫;《奠酒人》讲的是克吕泰涅斯特拉杀死丈夫之后,他们的儿子俄瑞斯忒斯谴责母亲杀死父亲,杀死了母亲来替父亲报仇;第三部戏结束了冤冤相报的连环罪行,在雅典娜的庇佑下,成立了第一个法庭,俄瑞斯忒斯被审判。相互关联的三部曲在雅典很快就被摒弃了[1],但演出(那时的演出持续一整天)的条件并没有改变。剧作家意识到观众的记忆力有限。西方戏剧史上后来没有再出现三部曲。博马舍(Beaumarchais)的《塞维利亚的理发师》(*Le Barbier de Séville*)、《费加罗的婚礼》(*Le Mariage de Figaro*)、《有罪的母亲》(*La Mère coupable*)三部作品,其创作年份有间隔,并不构成真正的相互连接的三部曲,而是每一部都完全独立。只有克洛岱尔在历史剧《人质》(*L'Otage*)、《硬面包》(*Le Pain dur*)、《受辱的父亲》(*Le Père humilié*)中重续三部曲传统,他深受埃斯库罗斯的影响,翻译了埃斯库罗斯的《俄瑞斯忒亚》三部曲。今天,一些导演试图再造有利于三部曲表演的条件,如姆努什金(Ariane Mnouchkine)的《阿特柔斯家族》(*Les Atrides*),但这只是孤立的尝试。

2. 可然性和必然性

戏剧行动若要形成一个整体,就不能任意地开始和结束。戏剧行动只有满足可然性和必然性要求时才是连贯一致的。亚里士多德总是把这两个概念联系在一起,但没有给出定义,高乃依在"第一论"中指出理解这两个概念固有的困难。"亚里士多德谈到这两个

[1] 从索福克勒斯一代开始,一些作者开始在竞赛中演出三部各自独立的作品。

概念，他的阐释者也曾重复他所言，亚里士多德的话对他们来说十分明了，于是他们像亚里士多德一样，没有一个人肯向我们解释可然性和必然性是什么。很多人甚至不太重视后者，而后者在亚里士多德的著作中其实总是伴随前者一起出现（只一次除外，是在他论及喜剧的时候），所以逐渐形成了一种看法，即悲剧的素材必须遵守可然性，实际上这个看法是错的，只把亚里士多德的一半意思应用在对素材的规定上。"[1]在《诗学》中，可然性如高乃依指出的那样，关涉素材可信的条件，而必然性关涉到处理素材的方式。

在戏剧中，亚里士多德强调可然而不是真。他甚至说："不可能发生但可信的事，比可能发生但不可信的事更为可取。"（第24章）真（即发生的事）是现实的范畴，而可然，他的定义是"最常发生的"，是想象的创造。可然的就是可信的，是可以被普通人接受的，在戏剧中也就是指被观众接受。戏剧虚构的艺术即创造某种可信之物。在亚里士多德看来，这个不同构成了文学高于历史之处。历史学家站在个别的层面，讲述发生过的事，剧作家则站在更高的普遍状况层面，指出能够发生的事。"从上述分析中亦可看出，诗人的职责不在于描述已经发生的事，而在于描述可能发生的事，即根据可然或必然的原则可能发生的事。历史学家和诗人的区别不在于是否用格律文写作（希罗多德的作品可以被改写成格律文，但仍然是一种历史，用不用格律都不会改变这一点），而在于前者记述已经发生的事，后者描述可能发生的事。所以，诗是一种比历史更富哲学性、更严肃的艺术，因为诗倾向于表现带普遍性的事，而历史却倾向于记载具体事件。"（第9章）

[1] 在高乃依的著作中是斜体。

行动只有在被内在的必然性支配时，也就是说只有当事件根据因果逻辑原则衔接的时候，对观众来说才是可信的。只有当行动中的不同事件之间有因果关联时，观众才会感到与己相关。并且，偶然性被排除出戏剧，除非观众在偶然性背后发现了某种类似合理性的东西。亚里士多德举例说，阿尔戈斯的弥图斯塑像倒下来，砸死了正在观赏它的人，而那人正是当年杀死弥图斯的人。根据这个故事可以创作出三部不同的作品：亚里士多德认为，若将这一事件视为纯属偶然，则不是好作品，因为不能打动观众，他说，"可然性排除那些由盲目的偶然性引起的事件"（第9章）；但亚里士多德认为用神的复仇来解释是可取的，因为神的复仇是可能的但又是不确定的；他认为用不容置疑的天意来解释也不妥，因为剧作家会因此偏离可然性，而进入奇幻（merveilleux）的领域，他认为这在戏剧中不可取。

亚里士多德将非理性排除出戏剧领域。虽然非理性因素有时在叙事中得宠（因为叙事对可然性的讲求程度较低），但它在戏剧中却不受欢迎。"史诗更能容纳不合情理之事——此类事情极能引发惊异感——因为它所描述的行动中的人物是观众看不见的。倘若把追赶赫克托耳一事搬上戏台，就会使人觉得滑稽可笑：希腊军士站在那里，不参与追击，而阿喀琉斯还示意他们不要追赶。但在史诗里，这一点就没有被人察觉。能引起惊异的事会给人快感，可资证明的是，人们在讲故事时总爱添油加醋，目的就是为了取悦于人。"（第24章）戏剧的解[1]也是如此，不能刻意安排神力干预。借助

[1] "dénouement"（解）与下文出现的"nœud"（结）都是戏剧情节结构的重要组成。"结"是人物的意志与阻止其实现的障碍之间的对峙局面。"解"是"结"得到解决或消除。——译注

神明显圣来解决冲突是不合情理的[1]。"情节的解显然也应是情节本身发展的结果，而不应借'机械'的作用，例如在《美狄亚》和《伊利亚特》的准备归航一节中那样。机械应被用于说明剧外的事——或是先前的、凡人不可知的事，或是以后的、须经语言和告示来表明的事，因为我们承认神是明察一切的。事件中不应有不合情理的内容，即使有，也要放在剧外，比如在《俄狄浦斯王》里，索福克勒斯就是这样处理的。"（第 15 章）[2]

亚里士多德不接受非理性元素，除非是作者取材其中的历史事件本身包含的。"编组故事不应当用不合情理的事——情节中最好没有此类内容，即便有了，也要放在布局之外，而不是在剧内，比如俄狄浦斯对拉伊俄斯的死因一无所知。"（第 24 章）

而"魔幻"（monstrueux）[3]，属于非理性当中的一类，也是要摒弃的，因为不可信。戏剧史表明，戏剧总是很难包容奇幻（merveilleux）因素，而歌剧却从一开始就接受这样的因素，类似于歌剧的音乐悲剧[4]也是如此。高乃依在《安德洛梅德》（Andromède）中轻松运用非理性因素，他觉得音乐允许他这样做。

事件根据可然律和必然律衔接，只有这样的行动才可能得到观众赞可。此外，惊异（thaumaston）效果的作用不容否定。"摹仿的对象……是能引发恐惧和怜悯的事件。此类事件若是发生得出人意

[1] 这里指的是"deus ex machina"（机械降神），即突然引入神来为紧张情节或场面解围，使戏剧得以收场。——译注
[2] 亚里士多德没有引用欧里庇得斯，亚里士多德视欧里庇得斯为"最具有悲剧性的诗人"，但欧里庇得斯戏剧的解多借助机械方式。
[3] 不应混淆"恐怖"（effrayant）和"魔幻"（monstrueux），"恐怖"也像"魔幻"一样，引起恐惧反应，但"恐怖"可以是可信的。
[4] Tragédie en musique，又名"抒情悲剧"（tragédie lyrique），由吕利（Jean-Baptiste Lully）首创。

外,但仍能表明因果关系,那就最能(或较好地)取得上述效果。如此发生的事件比自然或偶尔发生的事件更能使人惊异,因为即便是出于意外之事,只要看起来是受动机驱使的,亦能激起极强烈的惊异之情。"(第9章)

观众对逻辑性的苛求与他们对非理性的喜好难免冲突。为了同时满足两者,剧作家可以挑战可然性的极限。亚里士多德认为,存在一种非可然的可然,高乃依对此完全同意,但是某些古典主义理论家却极力反对,尤其是杜比纳克神父。

3. 人物对行动的从属

戏剧人物的性格由行动的可然性决定。要指出的是,亚里士多德只规定了悲剧主人公。这个人物超出普通人,但又不应因此而与我们太过不同,否则他就失去了可信性。他具备四个特征,在难以协调的严苛要求之间实现着艰难的平衡。

主人公应当"好",也就是说"庄重""高雅",否则他就不能激发观众的怜悯。亚里士多德此处所谓的"好"不指社会地位(他举了奴隶的例子,说奴隶中也有好人),也不指情操高低(如果行动需要,主人公可以心怀恶意),而是将主人公定义为非同一般的人。

人物的另外三个特征使他具备可信性。第一个特征很可能大大拉开人物和观众的距离,而这三个特征可以缓解这种疏远感。悲剧主人公应当"适宜",即从伦理角度而言与传统类型一致。亚里士多德说:"因此,让女人表现男子般的胆识或机敏是不适宜的。"人物应当"相似",即与我们相像,不太好,也不太坏,这

样才能引起共鸣。最后，人物应当"一致"，即具有内在的统一性。人物的行为如果在剧中无缘无故地变化，则这样的人物对观众来说不可信。他完成的动作不能相互矛盾。最后这一点直到浪漫主义时期才被摒弃，那时深度心理状态（精神分析）开始引起人们的兴趣。[1]

三 理想悲剧的构成

《诗学》的目的是通过分析悲剧的组成成分表明理想悲剧的创作规则。

亚里士多德虽然十分精细地定义了悲剧（tragédie），却不太注重"悲剧性"（tragique）的概念，他大约是认为对于同时代的人而言这个概念不言自明。"悲剧"和"悲剧性"两个概念不应当混淆。有悲剧性却不是悲剧，这是完全有可能的。悲剧是一种受严格规则约束的文学体裁，有两个因素必然参与其中，即戏剧性（dramatique）和悲怆（pathétique）。悲怆源自痛苦的场景，戏剧性源自冲突的场景、源于对冲突结局的不确定。而悲剧性是对一种压制力量的显现，人遭受到这种压制力，却无法理解它，悲剧性并不必然与哪个文学体裁相关。某些小说（例如卡夫卡或者陀思妥耶夫斯基的作品）和某些诗歌（比如里尔克的作品）中也融入了悲剧性成分。亚里士多德举的那个例子，即那个被弥图斯的雕像砸死的人，可以很好地说明这三个概念：这个人被砸中，遭受痛苦和死

[1] 高乃依在"第一论"中原封不动地重述了这四条对悲剧主人公必备特性的要求。

亡，观众怜悯他的命运，这样的场景是悲怆的；如果这个人奋力挣扎一番，让人仿佛看到希望，则这个情形就是戏剧的；如果人们认为他的死并非偶然，因为砸中他的正是被他害死之人的雕像，则这个情形就是悲剧性的。

1. 悲剧的定义

亚里士多德的悲剧定义，后世的大部分理论家都对之做过评论。

> 悲剧是对一个严肃、完整、有一定长度的行动的摹仿，它的媒介是经过'装饰'的语言，以不同的形式分别被用于剧的不同部分，它的摹仿方式是借助人物的行动，而不是叙述，通过引发怜悯和恐惧使这些情感得到疏泄。
>
> （第6章）

可以看出，悲剧有两个主要特征：一个是行动的高贵，另一个是这样的行动通过悲怆场景（或者说悲怆性事件）引发观众的怜悯与恐惧两种情感[1]。亚里士多德认为是"毁灭性的或包含痛苦的行动，如人物在众目睽睽之下死亡、遭受痛苦、受伤以及诸如此类的情况"（第11章），怜悯（eleos）直接由痛苦事件的展现而引发。恐惧（phobos）首先来自观众的惊讶，主人公突然横遭不幸会令观众吃惊，也来自观众的担心，担心自身也会遭受命运同样的打击。

[1] 希腊语"pathos"一词有时被译为"悲怆性事件"（Michel. Magnien 的译法），有时被译为"强烈效果"（Roselyne Dupont-Roc 的译法）。

共鸣现象便由此产生了。这两种情感，一种外在于自我，即观众对主人公感到怜悯，另一种朝向自我，即观众替自己担心。"怜悯的对象是遭受了不该遭受之不幸的人，而恐惧的产生是因为遭受不幸者是和我们一样的人。"（第13章）

怜悯与恐惧能够产生卡塔西斯（catharsis）。这个古希腊词由前缀"cata"（为了）和动词"airo"（去除）组成，有三个词意：第一个是医学方面的，意思是"清理"，清除坏体液[1]；第二个是心理方面的，用以描述心灵的轻松状态，摆脱了使它不安的干扰；第三个是宗教意义上的，它是洗涤罪孽的同义词，它指的是在某些仪式，尤其是厄琉息斯秘仪和奥尔菲斯教[2]的入教仪式中，由仪式活动引起的兴奋状态。柏拉图使用的是这个词的第二个意思，他把卡塔西斯定义为向善的灵魂从肉体及其欲望的掌控下挣脱出来，重回安宁。"清洗干净，不就是我们谈话里早就提到的吗？我们得尽量使灵魂脱离肉体，让它惯于自己凝成一体，不受肉体的牵制；不论在当前或从今以后，都要尽力独立自守，不受肉体的枷锁束缚。你说是不是啊？"[3]（《斐多篇》，67c）

亚里士多德部分地采用了这个词的医学意义，也采用了其心理学意义，但并没有像柏拉图一样给予它道德意义。他在《政治学》（第3卷，第7章）中第一次使用这个词，用以描述音乐对演奏者和听众的安抚作用。他认为音乐的目的有四：教育的、净化的、文化的、安抚的。"音乐不宜以单一的用途为目的，而应兼顾多种用途。音乐应以教育和净化情感（"净化"一词的含义，此处不作规

[1] "humeurs peccantes"是古代的医学术语，指坏的体液，会导致各种疾病。——译注
[2] 同为古希腊文明中的宗教。——译注
[3] 《斐多篇》译文，参考了三联书店2012年出版的杨绛译柏拉图《斐多》。——译注

定,以后在讨论诗学时再详加分析)为目的,第三个方面是为了消遣,为了放松与消解紧张。"

因为音乐是对情感的摹仿,它引发听者的情感,并使听者进入一种幸福美好的精神状态,所以音乐能起到净化的作用。根据听者的个性和音乐的性质不同,可以引发不同层次的情感。亚里士多德区分出三类音乐,"伦理型"音乐可用于教育,因为它具有美德;"行为型"音乐,是娱乐性的,这样的音乐不一定要学习;还有一种是"激发型"音乐,应慎用。"所有的曲调都可以采用,但采用的方式不能一概而论。在教育中应采用伦理型,当我们欣赏他人演奏时,可以接受行为型和激发型音乐。"某些入教仪式上使用的极为强烈的"激发型"音乐甚至会引起魂不附体的状态。在亚里士多德的时代,弗里吉亚祭司哥利本僧[1]在进行祭神舞蹈时就处于神魂颠倒的状态。今天,在一些非洲部落中我们也能观察到这种现象,或者在伏都教的祭拜仪式中。神魂颠倒,继而归于平静,是有益的。亚里士多德认为这类音乐若能精心安排、适量使用,则可通过神明附体的癫狂激起并消除怜悯与恐惧。这类音乐如同治疗,有净化作用。"因为某些人的灵魂之中有着强烈的激情,诸如怜悯和恐惧,还有热情,其实所有人都有这些激情,只是强弱程度不一。有些人极易产生狂热的冲动,在演奏神圣庄严的乐曲之际,只要这些乐曲使用了亢奋灵魂的旋律,我们就会看到他们如癫似狂,不能自制,仿佛得到了医治和净化——那些易受怜悯和恐惧情绪影响的人,以及一切富于激情的人必定会有相同的感受,其他每个情感变

[1] 安纳托利亚半岛上的人崇拜自然女神西布莉(Cybèle),哥利本僧(Corybante)是西布莉的祭司,弗里吉亚(Phrygia)在历史上是安纳托利亚半岛的一个地区。——译注

化显著的人都能在某种程度上感到舒畅和松快。"[1]

另外两种音乐,"伦理型"音乐和"行为型"音乐以更加和缓的方式作用于心灵,因为它们只引起怜悯和恐惧,而没有神灵附体的状态。它们在观众中发挥的净化作用较弱,比如可以引起一桩善举或者带来内心的平和。悲剧在观众身上发生的作用就是如此。亚里士多德认为,悲剧通过引发观众的怜悯和恐惧的情感从而使观众平和下来。悲剧观众的益处在于情感总是得到控制的,因为观众知道舞台上演的只是虚构。他与人物发生了共鸣,他同情人物的苦难,同时也保持着一定的距离、保留着一定的批判意识。我们都需要体验激烈的情感,比如恐惧与怜悯。在日常生活中,激烈的情感会带来纷扰和痛苦,但在悲剧中,我们能体会到这样的情感,却不必经受这样的苦难,并且我们由这种情感中得到愉悦,因为这种情感从我们身上被"涤除"了、"净化"了。"尽管我们在现实中讨厌看到某些事物,但当我们观看此类事物极其酷肖的艺术再现时,却会产生一种愉悦。"(第4章)这里,亚里士多德已在用力比多结构体系中的词汇来思考了,远远早于弗洛伊德。通过人物这个中介,观众体验到情感,并排空自身的这种情感,从而能避免在现实生活中体验到这种情感时的不快。"亚里士多德著名的悲剧定义把对观众的作用包括进了对悲剧本质的定义中,通过这个定义,他决定性地扭转了这个美学问题。"(伽达默尔,《真理与方法》)

观众与戏剧之间的这种距离是卡塔西斯得以发生不可或缺的。如果这个距离消失,怜悯和恐惧的情感再也得不到控制,则会变为

[1] 译文参考了《亚里士多德全集》(亚里士多德著,《亚里士多德全集》(九),中国人民大学出版社,1990年,第285页)。——译注

不悦的源泉，就像在现实生活中一样。悲剧作家几乎总把戏剧行动安排在遥远的过去，从历史或者神话中汲取素材。时间上的间隔使得观众在观看戏剧时尽管动情却依然能够保持某种安宁。从一开始，在戏剧舞台上展现当代事件就是难以做到的，甚至是危险的事。普律尼科司（埃斯库罗斯的前辈）于493年推出剧作《米利都的陷落》，讲述波斯人如何攻陷米利都城，当时距该事件发生仅一年时间，普律尼科司因此受到惩戒。据希罗多德记载（VI, 21），观众无法接受一部这样的戏剧，因为它再度激活了痛苦的回忆，撕开了尚未结痂的伤口。"他（普律尼科司）撰写并上演了一部关于米利都陷落的戏剧，令观众泪如雨下。他因重提一桩如此切近的灾难而被处以一千德拉克马的罚款，并且，任何人都不得再演出此戏。"正是因为这种查禁，埃斯库罗斯没有把《波斯人》的背景安排在希腊，而是安排在敌方。因为这部戏剧创作于472年，讲述的是距此尚不足八年的萨拉米勒之捷，希腊人虽然获胜却付出了沉重代价。埃斯库罗斯展现给观众的戏剧以异邦作为故事发生的地点，在空间上拉开了距离，而他的其他作品，是在时间上拉开距离。后来，拉辛在《巴让才》（*Bajazet*）中也采用了同样的处理方法。科尔代斯（Bernard-Marie Koltès）去世后，他的最后一部作品《罗贝托·祖科》（*Robert Zucco*）的上演曾引起轩然大波。这部戏取材于一则社会新闻，那时是众说纷纭的热点，无法无天的凶手苏科（Succo）犯下了多起骇人听闻的罪行。科尔代斯在创作时只对凶手的名字稍加改动。1990年，这部戏在德国首演，接下来，1992年在法国首演时，激怒了观众，在观众的压力下，该剧遭禁。

2. 理想悲剧的标准

理想悲剧的构成规则建立在接受美学基础上。亚里士多德系统考察了在观众中最大程度地引发怜悯与恐惧所必须的一切条件。这些条件涉及行动的复杂性、局面的翻转所具有的特征、身罹不幸的主人公的道德品性、将冲突人物统一起来的关系的性质。

亚里士多德偏好具有复杂结构的悲剧,相对于只具有简单行动的悲剧而言,复杂结构的悲剧在观众中产生的效果更强烈。他在第13章中说"最完美的悲剧结构应是复杂型,而不是简单型的"。行动的"简单"和"复杂"是根据解的产生过程中是否有突转和/或发现而定的。亚里士多德所谓"突转"[1]是指情境发生翻转,影响到主人公并扭转了行动的结果。例如,在索福克勒斯的《俄狄浦斯王》中,科林斯的牧羊人本以为能让俄狄浦斯摆脱杀父娶母的忧惧,而向他揭示了他真正的身份,结果出现了翻转,因为这一揭示将俄狄浦斯推入绝境。

要注意的是,古希腊悲剧只包含一个突转。这个突转出现在解的部分,是行动中翻转开始的时刻,这个时刻决定了结与解之间的分野。但也并非总是如此。在欧洲戏剧中,从文艺复兴开始,剧作可以包含一个或多个突转,其中有些发生在结的过程中。拉辛的《淮德拉》(*Phèdre*)有两个突转,即忒修斯的死讯以及后来忒修斯的归来,两个突转都出现在结的过程中。18世纪戏剧中突转的数目增多。

[1] "peripeteia"一词在法语中有两种译法,péripétie 或 coup de théâtre,无区别。

发现是一种特殊的突转。它引发境况的翻转，主人公由不知对方身份到知道对方身份。亚里士多德说，它"使置身于顺达之境或败逆之境中的人物认识到对方原来是自己的亲人或仇敌"。例如，索福克勒斯的《厄勒克特拉》一剧中，厄勒克特拉开始时把俄瑞斯忒斯当作陌生人，后来认出了他。亚里士多德列出五种发现：第一种是由特殊标记引起的发现，但这并不是戏剧专有的手法，亚里士多德在此使用了《奥德赛》中俄底修斯的例子，也指明了这一点，俄底修斯的脚踝处有伤疤，乳母凭借这一点认出了他；第二种是"诗人牵强所致的"，人物自己挑明自己的真实身份，例如欧里庇得斯的《伊菲格涅娅》，俄瑞斯忒斯提到自己童年生活过的地方，就被认出来了。亚里士多德认为这两种发现都不可取，因为无法催生悲剧情感，这种情形下的解不是出自事件本身。在整部戏剧史上，这两种手法在喜剧中得到广泛运用，因为喜剧容易接受这种刻意安排的手法。发现也可以是由回忆引起的，有时是由主人公发现的一些外部标记（例如一幅画），有时是由他听到的讲述，此时的情形会十分动人。第四种发现是由推断引出的，其形式出自三段论，比如在埃斯库罗斯的《奠酒人》中，厄勒克特拉有如下台词："来人很像我。除俄瑞斯忒斯之外，没人像我。那么来人一定是他。"最后一种发现是由事件本身引发的，"这种吃惊的导因是一系列按照可然原则组合起来的事件"，索福克勒斯的《俄狄浦斯王》中就有这样的发现。亚里士多德认为后两种形式的发现最佳，因为它们都有深刻的内在原因。

人物遭遇的情境翻转，其悲剧性取决于两个因素：翻转的方向（人物由顺达之境转入败逆之境还是相反）以及主人公的道德品质（高尚或卑劣）。亚里士多德以完美的逻辑分类区分出四种情况。正义者从顺达转入败逆，邪恶者由败逆转入顺达，亚里士多德一开始

就剔除掉这两种情况，因为它们不能引起怜悯与恐惧。他剔除的情况还有邪恶者由顺达转入败逆，这一情况尽管能满足人们的愿望，却同样不能引发怜悯与恐惧。亚里士多德没有谈第四种情况，即好人由败逆转入顺达，一定也是因为他认为这种情况不具备悲剧潜质。这些极端情况被剔除之后，他考察了"介于上述两种人之间"的人，"不具十分的美德，也不是十分的公正，他们之所以遭受不幸，不是因为本身的罪责或邪恶，而是因为犯了某种过失"。亚里士多德列举了俄狄浦斯、苏厄斯特斯、俄瑞斯忒斯、阿尔克迈恩等一系列例子，并推而广之到"其他所有不幸遭受过或做过可怕之事的人"。因而，完美无缺的人和坏人都不能成为悲剧的主人公。前者代表一种难以企及的完美境界，观众无法与这样的人物形成共鸣，而后者则只能引起厌恶。主人公应当是"会犯错的"，这样才"像我们"，主人公也应当是足够好的，这样我们才会对他本不该遭受厄运人生感到同情。这就是亚里士多德判断"最好的悲剧"的标准。这也是欧里庇得斯之所以"是最具悲剧性的诗人"的原因。从行动的可然性这个角度来看，悲剧过失这个概念使得主人公的不幸变得可以接受。后世的理论家和戏剧家，尤其是拉辛，对这个概念有过大量评述。

人物间关系的三种类型，仇敌关系、非亲非仇关系和同盟关系，只有第三种可能产生悲剧情感。同盟关系这个表述应从广义上理解：血缘关系、姻亲关系、宾主关系（我们知道，在古希腊，宾主关系是神圣的）[1] 都可以。因而这个词包括了家庭关系、恋爱

[1] 殷勤待客（hospitalité）在古希腊是一种法律制度，它保护人们相互寻求住房和保护的权利。古代的宾主关系就是在这一制度的基础上建立起来的。寻求住所和庇护的人被主人视为神的使者，不容冒犯。荷马史诗中常常提到主人待客的情形。——译注

关系、友情关系。如果是仇敌关系或者非亲非仇的关系，则一方对另一方做出的恶行不会引发观众的怜悯。而如果是同盟关系，发生在双方之间的暴行就是骇人听闻的倒行逆施，能够引发观众的怜悯与恐惧。由于亲人间的暴行并不多见，所以剧作家总是把戏剧安排在固定的那几个家庭中，比如拉布达科斯家族和阿特柔斯家族，如亚里士多德在《诗学》第13章指出的那样："起初，诗人碰上什么故事就写什么戏，而现在，最好的悲剧都取材于少数几个家族的故事，例如，阿尔克迈恩、俄狄浦斯、俄瑞斯忒斯、墨勒阿格罗斯、苏厄斯特斯、忒勒福斯以及其他不幸遭受或做过可怕事的人。"

西方戏剧（不论是不是悲剧）不懈努力深入挖掘的正是各种同盟关系。只有同盟关系才能吸引观众。萨洛特（Nathalie Sarraute）尽管在小说中和广播剧中描绘的通常是上流社会社交关系中的资产阶级，而不是同盟关系，但当进行真正的戏剧创作时，在她的三个剧本中，她挖掘的正是亚里士多德指出的三种同盟关系，《真美》（*C'est beau*）中的亲属关系、《她在那》（*Elle est là*）中的爱情关系、《没什么》（*Pour un oui pour un non*）中的友情关系。同盟关系之外没有戏剧。

亚里士多德还分析了根据两种变化而产生的不同行动。主人公可以在知晓或完全不知晓对方身份的情况下完成或放弃某项暴力行为，这样就有四种可能的组合，亚里士多德将它们进行了由差到好的排列。"除此以外，再无其他可行的方式，因为行动必然不是做了，便是没有做，而当事人亦必然不是知道，便是不知道有关情况。"（第14章）

——主人公知道他要伤害之人是谁，他企图伤害他而又没有做。索福克勒斯《安提戈涅》中的海蒙就是这种情况，他威胁父亲

克瑞翁，但很快又放弃了杀父的想法。悲剧性无法产生，悲剧的事件没有发生。这种情形很少被使用。"在这些方式中，最糟糕的是在知情的情况下企图做出这种事情而又没有做。如此处理令人厌恶，且不会产生悲剧效果，因为它不表现人物的痛苦。"（第 14 章）

——主人公知情并仍然去做。欧里庇得斯笔下的美狄亚就是这种情况，她知道她杀死的是自己的孩子。这样的暴力行为能够产生悲剧效果。

——主人公做出行动之后才获悉受害者的身份。在《俄狄浦斯王》中，俄狄浦斯是事后得知自己身份时才明白自己的所做所为是乱伦的（杀死拉伊俄斯，与伊俄卡忒斯结婚）。这种情形比前一种更能产生悲剧效果。

——亚里士多德认为，最具有悲剧效果的方式是人物起初不知道受害者的身份，在动手前一刻知道了，并放弃了行动。欧里庇得斯的《伊菲革涅娅在陶洛人里》中，女主人公在准备将弟弟俄瑞斯忒斯献祭时认出了他。暴行没有发生，但观众直到最后一刻都在为可能发生的暴行感到又惊又怕，情感得到了净化，悲剧效果由此产生。

亚里士多德认为，理想的悲剧在人物间激烈的冲突之后呈现给观众命运的转变，人物既不是完美无缺也不是十足的坏人，人物之间由同盟关系联系在一起。当主人公不知道他所针对的人的身份时，悲怆达到最大程度。《俄狄浦斯王》实现了这个理想模型，亚里士多德在《诗学》中十次提及这部悲剧。强烈的情感产生自突转，突转通过揭示身份，展现出人物间的同盟关系，而人物因为不知道这层关系而违禁。1580 至 1585 年间修建的维琴察奥林匹斯剧院是意大利人文主义者修建的第一座古代风格的剧院，该剧院落成

后的揭幕演出是索福克勒斯的《俄狄浦斯王》，演出大获成功，之所以选择这部作品，正是因为亚里士多德对该作品明显的偏爱。

四 演出的地位

亚里士多德关于演出地位的看法存在不明晰之处。他将演出（戏景）看作戏剧作品的六个构成性要素之一，对之十分注重。柏拉图认为史诗高于戏剧（参见《法律篇》658d），亚里士多德反对这个看法，他认为演出（戏景）构成了戏剧高于史诗之处。

"它（悲剧）具有史诗所有的一切（甚至可使用史诗的格律），再则，悲剧有一个分量不轻的成分，即音乐和戏景，通过音乐和戏景，悲剧能以极生动的方式给人愉悦。这样，无论是通过阅读还是通过观看演出，悲剧都能给人留下鲜明的印象。"（第26章）

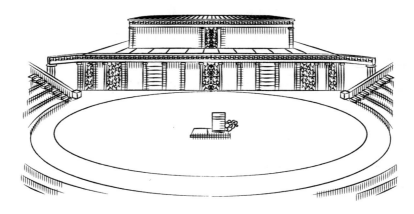

图1 古希腊剧场（提洛岛剧场复原图）

他的观点是剧作家应当在创作阶段就考虑戏景，必须"把事物

想象成就在眼前",在空间中想象戏剧。"在组织情节并付诸言词时,诗人应尽可能地把要描写的情景想象成就在眼前,由于身临其境,极其清晰地'看到'要描绘的形象,从而知道如何恰当地表现情景,并把出现矛盾的可能性压缩到最低的限度。"(第17章)早在符号学家出现之前,亚里士多德就已注意到戏剧写作的特殊性在于文本的舞台化。

亚里士多德还认为,观众是剧作质量的唯一裁判。一部作品如果没有接受观众的检验,则不能预断其价值。亚里士多德举了一些作品为例(这些作品今已散失),指出它们虽按规则创作,但演出却失败了。事件安排上出现的某些矛盾,可能在阅读中不引人注意,但在演出时却惹人反感。亚里士多德亲历过这样的事,所以深知一部在写作上遵从理想典范的作品不一定能打动观众。

但另一方面,亚里士多德似乎又看不起舞台艺术,认为那不过是舞台监督的活。《诗学》中没有对演员表演的分析。文本的戏剧本身是自足的,无需借助演出手段。"戏景虽能吸引人,却最少艺术性,和诗艺的关系也最疏。一部悲剧,即使不通过演出和演员的表演,也不会失去它的潜力。此外,决定戏景效果方面,服装面具师的艺术比诗人的艺术起着更为重要的作用。"(第6章)

虽然主要的悲剧情感,即怜悯与恐惧,可以来自戏景,但它们主要应当由戏剧行动产生,来自"听而不是看"。"恐惧和怜悯可以出自戏景,亦可出自情节本身的构合,后一种方式比较好,有造诣的诗人才会这么做。组织情节要注重技巧,使人即使不看演出而仅听叙述,也会对事情的结局感到悚然和产生怜悯之情——这些便是在听人讲述《俄狄浦斯》的情节时可能会体验到的感受。靠戏景来产生此种效果的做法,既缺少艺术性,且会造成靡费。"(第14章)

《诗学》并不是形式规范的文论，而是一门高中课程的授课记录，根据教学需要，进行过多次修改，其中出现的这个显著矛盾体现了亚里士多德的犹豫，亚里士多德时而作为理论家为戏剧文学立法，时而作为观众提出看法。亚里士多德摇摆于这两个立场之间，也因此进入了戏剧现象的核心区域，戏剧的复杂性正在于文本的舞台化。追随他的理论家们，也将像他一样时而注重文本，时而注重演出。

《诗学》是西方剧作法的奠基之作。所有理论家都将或显或隐、或多或少地以之为参考。先在意大利继而在法国出现的人文主义戏剧、法国古典主义戏剧都诞生自对亚里士多德的悉心研读，即便有时候作家研读他是为了摆脱他的影响，或者在研读中曲解了他的思想。法国和其他国家重要的巴洛克戏剧家提倡不规则性，例如洛佩·德·维加（Lope de Vega）在《写作喜剧的新艺术》（*L'Art nouveau de faire des comédies*）中质疑亚里士多德，但可以看出，他也只能根据亚里士多德的规定来给自己定位。法国的狄德罗、博马舍、梅尔西埃，德国的莱辛，意大利的哥尔多尼等资产阶级正剧理论家，跨越几个世纪不断与他交流。交流在浪漫主义时期仍在继续，司汤达、维尼、雨果与他的交流更具论战气息。距今更近一些，布莱希特和阿尔托对亚里士多德的观念发起了猛烈攻击，因为在他们看来亚里士多德的观念就是西方戏剧的象征，他们在反亚里士多德的同时其实也突出了《诗学》的重要地位。

第四节　贺拉斯的贡献

亚里士多德的遗产经由贺拉斯才传入了拉丁世界，继而传遍文艺复兴时期的欧洲。在写于公元前 23 年—公元前 13 年的《致皮索父子书》(*Epistola ad Pisones*)[1] 这封 477 行的诗体信件中，贺拉斯探讨了文学体裁，尤其是戏剧的问题[2]。这个文本自古罗马时就以《诗艺》(*Ars poetica*) 的名字著称于世。昆体良在公元 93 年的《演说术原理》(*Institution oratoire*) 第一卷中就是这样称呼它的。关于贺拉斯，形成了性质完全不同的两种评价：一种认为他将亚里士多德的思想固化为一种教条。他总是以理论家的身份立法，不像亚里士多德那样常常置身观众的角度。在《致皮索父子书》中，贺拉斯从不曾提及自己观看过的演出。另一种认为可能由于文体篇幅的限制，这封信尽管建立了规则，却不是一部规范的文论。贺拉斯只是毫无章法地给出了一系列规定。文艺复兴时期的多位理论家就此对他颇有指摘，尤其是意大利人斯卡里格，他在 1561 年

[1]《致皮索父子书》是《书信集》的最后一首诗。这封诗体信件是写给皮索和他的两个儿子的。皮索父子出身贵族，是贺拉斯同时期的人，除此之外，我们对他们知之甚少。

[2]《致皮索父子书》按照修辞论著的形式写就，包含三个部分。贺拉斯首先记录了一定数量的关于艺术的普遍规则，而后是关于文学体裁的不同看法，最后是给艺术家的建议。我们此处主要涉及《诗艺》的第二部分。

认为《致皮索父子书》是 ars sine arte（"虽为艺论却无艺术"）。

一　对亚里士多德的忠实

贺拉斯的戏剧思想属于艺术作品整一性这个更普遍的理论的一部分，这个理论在浪漫主义时期才被人质疑。"如果画家做了这样一幅画：上面是个美女的头，长在马颈上，四肢是由各种动物的肢体拼凑起来的，四肢上又覆盖着各色羽毛，下面长着一条又黑又丑的鱼尾巴，朋友们，如果你们有缘看见这幅图画，能不捧腹大笑么？皮索啊，请你们相信我，有的书就像这种画，书中的形象就如病人的魔魇，是胡乱拼凑的，头和脚可以分属不同族类。但是，你们也许会说：'画家和诗人一向都有大胆创造的权利。'不错，我知道，我们诗人要求获得这种权利，同时也给予别人这种权利，但是不能因此就允许把良禽和野兽结合起来，把蟒蛇和飞鸟、羔羊和猛虎交配在一起。"[1]

贺拉斯订立的规则是出于保障剧作整一性和可然性的需要。他原封不动重申了亚里士多德关于歌队、人物语言、解的可然性的看法。他认为歌队也应当是剧中人物，歌唱不是插入的部分。他认为歌队的任务在于缓和人物的激情，他将歌队视为戏剧的道德保障。他也将歌队视为凸显悲怆的方式，因为歌队同情主人公的不幸。"歌队应当承担演员的任务，也应当具有自己不同于演员的功能。

[1] 此处及以下《诗艺》的中文译文参考了《变形记·诗艺》（奥维德、贺拉斯著，杨周翰译，《变形记·诗艺》，上海：上海人民出版社，2016年），并根据本书作者使用的法语引文做了改动。——译注

歌队幕间所唱只是对剧情有用的东西并且紧扣剧情。歌队要站在好人一边，像朋友似的提出建议，平息愤怒者的情绪，关爱怕犯错的人；歌队要称赞美味佳肴、颂扬法庭和法律的义举、讴歌和平；歌队要保守秘密、乞求神明保佑不幸者并疏远傲慢的人。"

贺拉斯要求戏剧人物具有内在一致性。每个人物的语言[1]都应符合其社会地位、年龄、性别。"注意说话人到底是谁，神说话、英雄说话、饱经沧桑的老者说话、激情洋溢的青年说话、贵妇说话、好事的乳母说话、走四方的货郎说话、绿野中的农夫说话、科尔科斯人说话、亚述人说话、忒拜人说话、阿耳戈斯人说话，都大不相同。

"或则遵循传统，或则独创；但所创造的东西要自相一致。譬如说你是个作家，你想在舞台上再现阿喀琉斯受尊崇的故事，你必须把他写得急躁、暴戾、无情、尖刻，写他无视法律约束，写他好勇斗狠。写美狄亚要写得凶残、骠悍；写伊诺要写她哭哭啼啼；写伊克西翁要写他不守信义；写伊俄要写她流浪；写俄瑞斯忒斯要写他悲哀[2]。假如你把新素材搬上舞台，假如你敢于创造新任务，那么必须注意从头到尾要一致，不可自相矛盾。"

贺拉斯要维护可然性，他像亚里士多德一样批评使用"机械降

[1] 贺拉斯用"语言"一词来表示亚里士多德所说的"思想"。
[2] 贺拉斯列举的这些人物在古代都是象征。将他们搬上舞台的剧作家不能对他们的性格做任何变动。美狄亚象征着杀子的母亲。为了惩罚不忠的爱人伊阿宋，她杀死了自己和伊阿宋所生的两个孩子。奥维德在《变形记》中讲述了伊诺的故事，伊诺象征着仇视继子的继母。伊克西翁是背信弃义之人，他为了不给未来的岳父结婚彩礼，设计让他跌入烈火熊熊的炉中。埃斯库罗斯在《被缚的普罗米修斯》中讲述了伊俄的不幸遭遇，朱庇特引诱了伊俄，赫拉对她心生嫉妒，把她变成一头小母牛，让一只牛虻追着她，不幸的伊俄只能长期四处流浪。俄瑞斯忒斯象征着被弑母之罪折磨的英雄，他的母亲克吕泰涅斯特拉杀死了他的父亲阿伽门农，俄瑞斯忒斯替父报仇而杀死母亲，但他因此也悔恨终生。

神"的解。

"不要让神插手,除非你的解配得上这样一位救星。""不要随便请神,除非是难解难分的关头非请神来解救不可。"

贺拉斯对古希腊戏剧艺术极为钦佩,并认为亚里士多德是这门艺术的代表,正是出于这样的臣服之心,他要求"不让第四个演员说话"。古希腊舞台上的演员数目从不多于三个,他们依次扮演所有说话的角色。演员不多,是因为这个行当需要长期学习演说、歌唱和舞蹈三门技艺的人才能从事;也因为所有片段都只需两三个人物,很少有四个人物同时出场的情况,如果有,则其中一个由龙套而非真正的演员扮演,并且这个人物没有台词。埃斯库罗斯、索福克勒斯和欧里庇得斯很容易地就服从了这条苛刻且强制的规定,因为他们的对白是静止的,与此规定相契合。而且,他们只是在极少情况下才会用到三个演员的形式。歌队或第二个演员与主人公进行对话,以突出主人公。在亚历山大时代和之后的拉丁戏剧中,人物数目增加了,同时,歌队的作用也衰退了。三个演员这条规则与古希腊的演出条件和对白形式有关,贺拉斯想使这条规则在罗马延续下去,但是因为演出条件完全变了,这些规则也就过时了。后来,法国古典时期的一些理论家还会出于对贺拉斯的忠诚而维护这一规则,尽管这条规则那时已经毫无存在的理由了,而且,他们自己也不了解这条规则的必要性之所在。所以,夏普兰在《论摹仿诗》(*Discours de la poésie représentative*)中写道:"有人希望舞台上出现的演员不超过三个,以此来避免混乱,我赞同在所有场次中均如此,除了最后一幕的最后几场,因为这时一切行将结束,人物混融的场面会使解更高尚、更美好。"

二　标准化的观点

贺拉斯是一位严格的立法者，他用以限制艺术的规则在亚里士多德那里不曾有。他以整一性的名义禁止戏剧中体裁的混融，而亚里士多德只是分析了悲剧和喜剧之间既存的差异，而没有强制要求严格分开不同体裁。贺拉斯要求悲剧和喜剧采用不同的色调（ton），他的理由是每一种体裁都是采用了各自独特的风格、独特的格律规则而形成的。他很早就形成了后来法国古典主义主张的那种纯粹美学。"帝王将相的业绩、惨烈的战争，应用什么诗格来写，荷马早已做了示范，长短不齐的诗句搭配成双，起先用来作为哀歌的格式，后来也用它表现感谢神恩的心情，但是这种短小的挽歌体是哪个作家首创的，学者们还在争辩，没有定案。阿喀罗斯用他自创的'短长格'来表达激情；（演员脚穿短靴的）喜剧、（演员脚穿厚底靴的）悲剧，也都采用了这种诗格，因为这种诗格用于对话最为适宜，又足以压倒普通观众的喧噪，又天生能配合动作。诗神规定竖琴（的任务）是颂扬神和神的子孙、拳赛的胜利者、跑场夺冠的良驹、青年人的思绪，以及饮酒的逍遥。如果我不会遵守，如果我不懂得这些规定得清清楚楚、形式不同、情感色调不一的诗格，那么人们为什么还称我为诗人呢？为什么我由于一种错误的自尊心，宁肯保持无知而不愿去学习呢？喜剧的主题决不能用悲剧的诗行来表达；同样，堤厄斯忒斯的筵席也不能用日常适合于喜剧的诗格来叙述。每种体裁都应该遵守其规定的用处。"[1]

[1] 阿喀罗斯（Archilochus）是公元前7世纪的一位抒情诗人，他创造了抑扬格诗句。厚底靴（cothurnes）是悲剧的象征，短靴（brodequins）是喜剧的象征。

他要求以亚历山大戏剧的方式将行动规则地切分为五幕。亚里士多德并没有规定段落的数目，而是给予戏剧诗人充分的自由。文艺复兴和古典时期的法国戏剧都将按照贺拉斯规定的模式来构建。"如果你希望你的戏叫座，观众看了还要求再演，那么你的戏最好是分五幕，不多不少。"

尽管他知道在舞台上演出的行动比讲述出来的行动产生的效果更强烈，但他禁止在舞台上呈现血腥场面。他建议剧作家将此类情景安排在舞台之外，并用见证人的讲述来让观众知晓此事。后来，法国古典主义理论家借助贺拉斯的权威，以讲究礼仪（bienséances）[1]为由，拒绝血腥场景并坚持叙事的必要性。"情节可以在舞台上演出，也可以通过叙述，通过听觉打动人的心灵，这个过程比较缓慢，不如呈现在观众的眼前，比较可靠，让观众亲眼看看。但是不该在舞台上演出的，就不要在舞台上演出，有许多情节不必呈现在观众眼前，只消让讲得流利的演员在观众面前叙述一番即可，例如，不必让美狄亚当着观众的面杀子，不必让罪恶的阿特柔斯公开地煮食人肉，不必把普洛克涅当众变成鸟，也不必把卡德摩斯当众变成蛇。即便你把这些都表演给我看，我也不会相信，反而徒增我的厌恶。"

《诗艺》在剧作法方面没有带来任何新启示。贺拉斯只关注古希腊而不关心同时代的戏剧，因为拉丁戏剧不以文本的力量见长。塞涅卡（公元2年—64年）伟大的悲剧作品那时还未问世。普劳图斯（公元前250年—公元前184年）和泰伦提乌斯（公元前209年—公元前149年）的喜剧已过于陈旧，定然不会令这位鄙视笑剧

[1] 法国古典时期十分讲究"礼仪"，即人们在社会生活中必须遵守的一整套规范，不论是现实中为人处事还是文艺作品中人物的行为都应当合乎"礼仪"。——译注

的理论家有什么好感。人文主义者杜芒（Peletier du Mans）于 1541 年将《诗艺》译成法语。《诗艺》最大的功绩在于继承和传播了古希腊的遗产，杜贝莱 1549 年在《保卫和弘扬法兰西语》中的评判体现了这一点，杜贝莱对《诗艺》赞不绝口："我未能常常提及贺拉斯的名字，但我按照他的观点行事，我因此似乎比别人头脑更清晰、更敏锐。"（第 2 卷，第 2 章）

第二章

古典主义

从人文主义到古典主义

"不可分割的组成部分"

行动整一
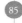

内在可然性

"在场的幻象"

纯粹美学

理想的悲剧

古典主义是法国戏剧的黄金岁月，它的伟大堪比古希腊戏剧。尽管理论家们声称自己师从亚里士多德和贺拉斯，但他们创造了独树一帜的戏剧美学，颇不同于期望重振古代典范但却囿于古代典范的文艺复兴戏剧家。由迈雷和夏普兰等重要理论家构建的三一律被一致视为古典剧作法的象征，是因为三一律构成了这种新戏剧美学的核心。中世纪戏剧呈现一系列彼此没有必然联系的行动，文艺复兴戏剧抒情哀婉，展现给观众的行动十分有限，而古典戏剧根据行动整一律，创造出了构建情节的艺术。古典时代是笛卡尔的时代。三一律自 1640 年确立，笛卡尔的《方法谈》（*Le Discours de la méthode*）于 1637 年出版，三一律体现出与《方法谈》一样对秩序和明晰的追求。时间整一和地点整一的规则，产生自对可然性的追求，追求可然性是古典主义的特征。古典时代围绕可然性的论争无休无止。尊重可然性、将虚构的故事可信地呈现出来，这一愿望始终萦绕着这个伟大的时代。当时出现了意见相左的两派，体现出两种颇为不同的再现体系：一派是高乃依，他认为戏剧是对世界的隐喻；另一派是古典戏剧理论家，他们认为戏剧是通过摹仿制造出的幻觉，他们有时甚至像巴洛克时期一样主张非可然性。古典戏剧理论家希图在观众中造成最大程度的真实幻觉，他们认为戏剧展现的行动应当像"真的"（véritable），"真的"这个词反复出现在夏普兰和杜比纳克笔下。古典戏剧理论家主张的摹仿方式在当时占据了主导。随着古典主义的发展，戏剧远离了古代的风格化，逐渐转向了一种幻觉现实主义，这一倾向将在一个世纪后大获成功。

第一节 | **从人文主义到古典主义**

　　虽然人文主义者的剧作没有能够经受住时间的考验，如今已不再上演，但人文主义者却以他们关于舞台艺术的思考为古典主义的到来铺平了道路。他们怀着满腔热忱不断地重读贺拉斯和亚里士多德，而这些理论家的部分作品在人文主义之前的中世纪已然被忘却。古典主义规则的主体部分创立于1630—1660年间，可以说，如果没有人文主义者，古典主义规则不会产生。

一　对贺拉斯和亚里士多德的再解读

　　回归古代是文艺复兴精神的特征，这不是一种泥古态度。法国人最早的文学宣言，即杜贝莱（Du Bellay）于1549年以七星诗社（La Pléiade）全体成员名义撰写的《保卫和弘扬法兰西语》（*Défense et illustration de la langue française*）就说明了这一点。尽管这些诗人和理论家很想找到古代的创作秘诀，但他们的目的不是为了复活过去，而是为了扫除中世纪"野蛮"的痕迹、建立现代的语言和文学。在他们看来，在经历了数个世纪的黑暗之后，唯有古代经典能够给新精神赋以形式。他们批评中世纪戏剧，认为它不讲

究情节结构，主题和语言都太过粗俗，他们要在古代悲剧和喜剧中寻找范例。杜贝莱在《保卫和弘扬法兰西语》中写道：

"笑剧和道德剧已令喜剧与悲剧尊严不再，如果国王和国家想恢复喜剧与悲剧昔日的尊严，我认为你当为此努力，如果你想以此振兴你的语言，你要知道在何处找到范本。"[1]

泰伦提乌斯和塞涅卡的作品分别于1502年和1514年被编辑出版，他们的作品在整个16世纪都被视为喜剧和悲剧的伟大典范。1537年，巴伊夫（Lazare de Baïf）[2]翻译了第一部古希腊悲剧，即索福克勒斯的《厄勒克特拉》。龙沙（Ronsard）组织演出了阿里斯托芬的《普路托斯》。杜芒在他1555年出版的《诗艺》（*Art poétique*）中，格雷万（Jacques Grévin）在1561年的《戏剧智慧短论》（*Bref Discours pour l'intelligence de ce théâtre*）中，拉塔耶（Jean de la Taille）在1572年的《论悲剧艺术》（*Discours sur l'art de la tragédie*）中，拉弗雷内（Vauquelin de la Fresnaye）在1605年的《法兰西诗艺》（*Art poétique français*）中都对贺拉斯和亚里士多德的教导［1561年，定居法国的意大利学者斯卡里格（Scaliger）翻译了亚里士多德的《诗学》］进行了思考，也探讨了古代语法学家的论著，尤其探讨了多纳特（Donat）的《论悲剧和喜剧》（*De la Tragédie et de la comédie*）。他们主张回归"真正的悲剧"，他们像古代人一样将悲剧视为最重要的戏剧体裁，所谓"真正的悲剧"，拉塔耶说"是根据真正的艺术手法在古人（即索福克勒斯、欧里庇得斯、塞涅卡）的模子里造出来的"。如何理解他们的话呢？

[1] 杜贝莱认为道德剧和神秘剧至此代替了悲剧。他没有提到神秘剧，是因为1548年的议会法令恰好刚刚禁止在巴黎上演神秘剧。而他所说的"典范"，指古代的剧作。

[2] 即诗人Jean-Antoine de Baïf之父。

杜芒翻译了贺拉斯的《诗艺》，并且似乎困于其中，与贺拉斯相比，他没有带来什么新东西，但他的功绩在于他1555年提出的悲剧定义，在法国他是定义悲剧的第一人。他认为悲剧的特征有五个：是一场悲惨的行动、展现出身高贵的人、有一支展现作者思想的歌队、行动分五幕、使用高雅的语言。杜芒之后，所有的人文主义者都重申了这一定义，古典主义理论家也就此进行思考。

与之相比，拉塔耶1572年在其悲剧《愤怒的萨乌勒》（*Saül le furieux*）的序言"论悲剧艺术的改良"（*Discours sur l'art de la tragédie*）中提出的见解颇为独到。尽管他采取了经由前辈杜芒表述的贺拉斯的立场，但却增添了自己的看法。拉塔耶像亚里士多德（两年前，意大利的卡斯特尔维屈罗翻译、评注了《诗学》并出版）一样，思考戏剧对观众的作用以及悲剧主人公应当具有的特征。他是完全现代的，他的例子取自天主教题材的人文主义悲剧，也取自古代。他列了一份清单，指出哪些题材不可能引发怜悯与恐惧的悲剧情感。因罪孽深重而应受惩的恶人如果死去，不会获得任何同情，而是引发"喜悦和满足"，比如"以色列之敌、我们的宗教之敌"歌利亚（Goliath）。而义士之死则不能引发恐惧，比如苏格拉底。如果灾难已被声张出来但最终却没发生，则也不能引发悲剧情感，如亚伯拉罕的献祭，"上帝考验亚伯拉罕，让他用儿子以撒献祭，但这是假的，最终并未导致任何不幸"。

尤为创新处在于，他确立了悲剧的规则，提出了时间整一和地点整一，尽管着墨不多："必须总是展现同一天、同一时间、同一地点的故事和行动。"我们无法确知他所说的"一天"是指12小时还是24小时，因为在16、17世纪，这个词可以指这两种时长。而"同一时间"这个含混的表述，我们认为指的是演出应当在一天内

进行，而不是像宗教神秘剧那样演出数天。"地点整一"在此应当理解为一种复杂的整一，因为行动是发生在相近地点的：例如在拉塔耶的《愤怒的萨乌勒》中，犹太人和腓力斯人发生冲突，前两幕发生在基尔伯埃附近，以色列营地（距离腓力斯人的营地很近）中，国王的大帐前；第三幕发生在以色列营地附近，巫师家门前；第四、五幕地点不明确，在以色列营地或战场附近。剧作是按当时流行的共时布景（décor multiple 或 décor simultané）构思的。

拉塔耶也像贺拉斯一样禁止展现血腥场面，但拉塔耶是出于对可然性的考虑。他认为很难用令观众信服的方式展现暴力场景。他写道："不能在舞台上恰当地做的事，就不要在舞台上做，比如谋杀或其他类型的死亡，不要假装，因为大家总会知道是怎么回事，知道这只不过是假装，这样，一个无敬畏之心也不讲求艺术的人，就会在剧场里把我们的救世主钉上十字架。"[1] 拉塔耶分析了一系列问题：悲剧效果、悲剧主人公的特征、时间和地点整一、尊重可然性的必要性。他是古典主义理论家的先驱。

二　古典主义理论家

古典规则大约在 1630—1660 年间形成，其基础是古典理论家们的思考以及常与他们意见相左的高乃依的戏剧思考。夏普兰、迈雷、拉梅纳尔迪尔（Hippolyte-Jules Pilet de La Mesnardière）和杜比纳克等理论家和剧作家长期思考剧作与演出之间的关系，这些规则

[1] 拉塔耶指的是演出"耶稣受难剧"时，耶稣被钉上十字架的场景总是个难题。有人曾借用死刑犯演出这一时刻的基督，并真的在台上将他处死。

就是他们的思想结晶。他们根据自己的舞台经验和对同时代作品的观察制定了这些规则。

红衣主教黎世留主张振兴戏剧和饱受诋毁的演员行业，因而1630—1640年间这段时期对法国戏剧来说尤其顺利。黎世留是个热爱戏剧的人，他常常鼓励年轻的戏剧演员，并自诩曾亲事戏剧创作，尽管他由于公务繁忙，而需要有经验的作家如夏普兰甚至高乃依襄助[1]。巴尔扎克（Guez de Balzac）在1636年致黎世留的信中说："您肃清了舞台，您调和了喜剧[2]与虔诚的信徒，调和了享乐与美德，您当引以为豪。"在黎世留的鼓励下，史居德里（Georges de Scudéry）于1639年写了《戏剧之辩》（*L'Apologie du théâtre*）。次年，黎世留委托杜比纳克撰写《法国戏剧复兴计划》（*Projet de rétablissement du théâtre français*）。杜比纳克既是教士又是剧作家，他总结了当时戏剧遭受的六难，既有道德方面的也有美学方面的。其中三者的共同作用使得戏剧艺术受人指摘：观众认为进剧院是犯罪；演员名声不佳，被认为道德败坏；助理法官认为戏剧有损和平，演出结束时殴斗频发。杜比纳克还鼓励尽快解决另外三难，即演员、"戏剧诗"和布景通常质量低劣，这三难关乎演出质量，是导致公众对戏剧失去兴趣的原因。黎世留发起了一场真正有利于戏剧的宣传运动，由巴尔扎克、布瓦罗贝尔（Boisrobert）和史居德里等作家指挥。当时戏剧界发生的变化可以从两部作品中看出来：一部是1635年史居德里的《演员的戏剧》（*Comédie des comédiens*），颂扬了"戏剧诗"；一部是次年高乃依的《喜剧幻觉》（*Illusion*

[1] 这场戏剧振兴，尽管与黎世留对戏剧的爱好相关，但并不因此而全无功利性。对黎世留来说，这是自上而下控制文化、控制思想的最有力手段。

[2] 16、17世纪，"喜剧"（comédie）一词是"戏剧"（théâtre）的同义词。

comique），高乃依在其中维护戏剧：

> 如今戏场，
> 众人敬仰。
> 昔时远迩诟谤，
> 今朝智士称扬。

1635年法国国王资助了勃艮第宫（Hôtel de Bourgogne）的演员们以及自1629年进驻玛黑区（le quartier du Marais）的一个新剧团，高乃依刚刚在其中崭露头角。勃艮第宫的演员们竞争不过玛黑区剧团，失去了在巴黎演出界的垄断地位。古典戏剧充分发展的三十多年间，在黎世留和马扎然（Mazarin）治理下，戏剧享受到了王室的保护。古典主义戏剧正是诞生在这样一个对戏剧充满热情的年代。1661年马扎然去世，接续他工作的柯尔贝尔（Colbert）没有前任那样的文化修养，把为国王挑选优秀演员的工作交给了诗人兼文学评论家夏贝尔（Claude-Emmanuel Luillier，也称为 Chapelle）。莫里哀和吕利后来就是由夏贝尔引荐入宫的。但是，自1665年开始，冉森教士和卫道士们在尼克尔、孔蒂（Conti）或博须埃等人的唆使下重又向戏剧发起攻击。法国国王路易十四受曼特农夫人（Madame de Maintenon）的影响，继续推行戏剧保护政策直至1680年，而后便对戏剧不再关心。

夏普兰将亚里士多德的戏剧规则在法国推广开来。夏普兰那时名满欧洲，被视为当时最重要的法国批评家。夏普兰很有影响力，他的保护人在宫中势力强大，夏普兰对巴黎的沙龙有着决定性的影响力，尤其是马德莱娜·德·史居德里（Madeleine de Scudéry）府

上的沙龙。他于 1623 年为马力诺（Giovanni Battista Marino）的作品《阿多尼》（*Adone*）撰写了一篇序言，自此声名鹊起。马力诺想在巴黎出版自己创作的史诗，担心遭到理论家们的批评，遂请夏普兰作序。夏普兰借机在序言中表述了自己关于摹仿的理论，他的理论后来在古典主义理论的建设中成为核心。1630 年他在《论二十四小时律》（*Lettre sur la règle des vingt-quatre heures*）中解释了时间整一的依据，此文成就了他的声誉。不久，他又撰写了戏剧诗学著述《论摹仿诗》（*Discours de la poésie représentative*）。黎世留 1638 年以法兰西学院（1635 年由黎世留创办）的名义邀请他裁断"《熙德》之争"（la querelle du Cid），《熙德》（*Le Cid*）那时刚刚大获成功，但被理论家们指责为不合规则。夏普兰于是写了《法兰西学院对悲喜剧〈熙德〉的意见》（*Sentiments de l'Académie française sur la tragi-comédie du Cid*），这个作品十分重要，夏普兰作为法兰西学院的顾问，从对《熙德》的批评出发，阐述了规则的必要性。他在自己 1656 年的剧作《贞德》（*La Pucelle*）的序言中重申了这些观点。

迈雷的戏剧生涯从 1625 年开始至 1640 年左右结束，他在给自己的悲喜剧《西勒瓦尼尔》撰写的"诗论形式的序言"（*Préface en forme de discours poétique*）中谈了三一律，他是法国表述三一律的第一人。这则序言是一份戏剧工作者的见证录，强调了规则对观众而言的好处和对剧作家而言的限制，并指出大部分法国剧作家对这几条整一律是一无所知的。高乃依本人 1660 年就自己的首部喜剧［即他于 1630 年创作的《梅利特》（*Mélite*）］写道："这部剧是个尝试，根本没有考虑到要合乎规则，因为我那时根本不知道有规则。"

拉梅纳尔迪尔也属于夏普兰、迈雷一派，他于1639年出版了《诗学》(*Poétique*)，想以此作为古典剧作法规则的宣言。

杜比纳克受黎世留委托，于1640年开始撰写《戏剧实践》(*Pratique du théâtre*)，并一直致力于此，直至1657年该书出版。该书如杜比纳克在副标题中指出的那样，既是写给剧作家的也是写给演员和观众的，杜比纳克在副标题中称该书为"想要写、演和欣赏戏剧诗的人必读之书"。正是在他笔下，"戏剧理论"和"戏剧实践"首次被区分开来，他在第一卷第3章"戏剧实践释义"(De ce qu'il faut entendre par pratique du théâtre) 中阐明了什么是"戏剧实践"：

"人们详尽探讨了戏剧诗的卓越性，其起源、发展、定义、种类、行动整一、时间安排标准、事件之美、感情、习俗、语言以及其他众多方面，我将这些统称为戏剧理论。但是，关于如何按照这些理论去做，例如，如何巧妙地为这些事件做铺垫、如何集中时间和地点、如何使行动连贯、如何处理场次间的联系、幕与幕的间隔以及许多其他具体事项，古代并未留下解释，今人也鲜有论及，甚至可以说根本不曾论及。这些就是我所说的戏剧实践。"

理论家们创建了古典规则，并要求将它们作为不可违背的标准来实施。在理论家们组成的"正规军"面前，1630年以一部《梅利特》出道的高乃依则像个编外的勇士，一直面临来自理论家们的批评。高乃依对规则从不盲从，他既指出这些规则的限度也承认其重要性，他是第一个对古典规则采取这种双重态度的人。他的理论著作成就恢宏，包括1660年他为自己的三卷本全集出版而撰写的"三论"（这套全集由他自己编纂，后来他又于1682年做了修订），还包括当时他每一部剧作之前的《研究》("examen")。"三论"分

第二章 古典主义 | 75

别是《论戏剧诗的功用与组成部分》("Discours de l'utilité et des parties du poème dramatique"),即"第一论";《论悲剧及根据可然律或必然律创作悲剧的方法》("Discours de la tragédie et des moyens de la traiter selon le vraisemblable ou le nécessaire"),即"第二论";《论行动、时间和地点三整一》("Discours des trois unités d'action, de jour et de lieu"),即"第三论"。攻击他的人批评他不遵守戏剧创作规则,为了回应这一批评,他在"三论"中讨论了自身创作涉及的所有规则,并阐述了自己采用的新办法。他还对自己的作品做出了重要评论。1660 年 4 月 25 日,在《致普尔神父的信》(*Lettre à l'Abbé de Pure*)中,他解释了自己刚刚完成的"三论"目的何在,他坦言这项任务十分艰难。

"我正在做一项颇为艰难的工作,事关一个颇为敏感的问题,我的工作已近尾声。我在三个序言中讨论了我的三卷剧作涉及的主要诗艺问题。我对亚里士多德做了一些新解,提出了一些建议和古人没有的看法。我在其中回应了法兰西学院对《熙德》的批评,杜比纳克先生对我的所有赞许,我也并非都同意。"

莫里哀和拉辛没有就他们的艺术提出过理论。他们的戏剧生涯开始于高乃依出道 30 年之后,那时古典戏剧理论已十分完备。拉辛开始写戏时,戏剧创作的工具已经齐备,而且高乃依在他之前早就承担了解释戏剧创作规则的任务,于是拉辛就从未考虑过做这项工作。莫里哀是在舞台上解决自己面临的问题的,他经常嘲笑规则、讽刺理论家。在 1661 年《讨嫌人》(*Les Fâcheux*)一剧的"告读者"(Avertissement)中,他的矛头所向很可能是刚刚出版了"三论"的高乃依,他这样嘲讽道:

"我的目的不是要看是否还有更好的做法,不是要看喜欢这部

戏的人笑得是否合规则。我评判自己作品的那一天会到来的，我相信有一天能让大家看到我成为批评家、看到我旁征博引。但是现在，我尊重大众的决定，我认为反对那些得观众赞赏的作品和维护受他们指摘的作品一样难。"

但拉辛和莫里哀两人都留下了一定数量的序言和告读者书，解释他们的戏剧经验。这些"副文本"虽然短小，却是宝贵的矿藏。莫里哀在《〈太太学堂〉的批评》（*La Critique de l'Ecole des Femmes*）中展现了他对喜剧的思考，17世纪的理论家都倾心于悲剧研究，而从未有人真正关心过喜剧问题，所以这个文本就显得越发珍贵了。

人们通常以为是布瓦洛（Nicolas Boileau）制定了古典主义理论，其实不然。但布瓦洛《诗艺》（*Art poétique*）的第三节整节都在谈戏剧，他确实在《诗艺》中订立了法则。他在第三节明确了古典剧作法的主要规则：

> 要用一地、一天内完成的一件完整的事
> 从开头到末尾维持着舞台的充实。

但他只是在事后做出理论说明。1674年《诗艺》问世时，古典戏剧的主要作品都已问世。莫里哀刚离世，拉辛于三年后不再写世俗剧而是转入宗教题材的戏剧创作。人们长期以来将古典戏剧理论的建立归功于布瓦洛，是因为他在自己的作品中构建了关于自己的传说。事实上，他只是有幸见证了两代戏剧人（他是《熙德》的同龄人，逝世于1711年），并有幸结交了最伟大的创作者，尤其是莫里哀和拉辛。

第二节　"不可分割的组成部分"

古典主义理论家像亚里士多德一样区分出戏剧的六个组成部分，或称"不可分割的组成部分"。这六个部分是"题材""习俗""情感""话语""音乐"和"舞台装饰"，分别对应亚里士多德的"情节""性格""思想""言语""唱段"和"戏景"。这六个部分是"不可分割的组成部分"，如高乃依在《论戏剧诗的功能与组成部分》中所言，它们出现在每一个"展开的部分"（partie d'extension）中。所谓"展开的部分"，在古希腊作品中指的是序、事件（episode）、尾声（exode）与歌队，在法国古典时期的作品中指的是呈示、结与解。

一　行动之首要地位

高乃依如亚里士多德一样认为在六个"不可分割的组成部分"中，行动是最重要的，高乃依的大部分理论思考都围绕行动问题展开。"在这六个（部分）中，只有题材的构成取决于诗艺，其他部分则需其他技艺支撑。风俗需要道德、情感需要修辞、话语需要语法。另外两部分也各有其技艺，但诗人不必通晓，因为他可以让别

人去完成，亚里士多德就没有处理这两个部分。"

所以，高乃依没有研究戏剧的另外五个组成部分。"风俗"（从属于行动）、"情感"和"话语"（风格）属于道德[1]和修辞领域的问题，高乃依认为它们只是装饰，不必有什么理论，它们不是诗学的对象。在1660年4月25日《致普尔神父的信》中，高乃依概述了"三论"，之后这样结尾道："我认为再无重要问题可讨论了，剩下的只是用修辞、道德和诗学给戏剧锦上添花而已。"这些很可能就是高乃依要在他所说的"第四论"中讨论的问题，但他从未有时间撰写"第四论"。

二　附加技艺：道德与修辞

高乃依完全摒弃了演说术，不是出于轻视（他并不轻视这门技艺，他本人完成了法律专业的学习，尽管他从未从事过法律行业），而是他认为无论从演说的各个部分来看，还是从修辞格来看，修辞规则都是自然不过的事。任何一个"有身份和教养的人"（honnête homme）都能掌握。然而，是他第一个强调了戏剧修辞的特殊性，从话语角度而言，戏剧修辞不同于演说家的修辞，"戏剧诗人和演说家有一个区别，演说家可以无拘无束地展示他的高超技艺，而戏剧诗人却必须小心地把技艺隐藏起来，因为说话的人不是他，而且他赋予言辞的那些人并非演说家"。剧作家运用修辞来描摹情感、展现思虑重重或企图说服别人的人物时一定要谨慎。台词必须像真

[1] 高乃依认为道德包括政治。

情实感支配下说出的话,而不是华美精湛的诗篇,人物说话必须尽可能简单。"我就此(话语)没什么要说的,言辞必须简洁,修辞格丰富且使用得当,格律自如、高雅,胜过非韵文,但不像史诗一样浮夸,*因为诗人赋予话语的那些人并非诗人*。"[1]

 高乃依也提醒戏剧诗人不要滥用警句,否则会令对白臃肿、行动拖沓。他说:"我不是要完全摒弃道德和政治警句的使用。如果去掉我剧作中的全部警句,则我的作品就全都肢残体障了。我的意思是,不能不针对具体情况而滥用,那样就不过是人人尽知的常识,难免令观众听来生厌,并且会使戏剧行动变拖沓。因而,不论你罗列出来的这些箴言训教多么幸运地获得观众认可,你都要考虑这是不是贺拉斯要求我们剔除的浮夸修饰。"高乃依把道德警示视为戏剧诗的首要用途,毫不犹豫地在人物话语中使用警句,但他的用量比古代作家少得多。[2] 他在"第一论"中说:"首要的(用途)在于道德警句和训令,我们可以在剧中任何地方安排警句,但要谨慎。"

三 演出和舞台指示

 高乃依对歌唱和演出的看法也如亚里士多德一样,认为不是剧作家的事。他把这些事交给自己最看重的艺术家、演员、音乐家、舞台监督去做。他对当时最杰出的舞台置景师托雷利(Giacomo

[1] 斜体为本书作者所加。
[2] 产生该区别的原因之一是古典时期不再有歌队。在古代戏剧中,歌队集体唱出的格言警句最多。

Torelli）赞口不绝，认为"他的发明很精彩，能让舞台装置的运作恰如其分"。意大利人托雷利是数学家、建筑师、机械师、画家和诗人，他研究过萨柏提尼（Nicolas Sabbattini）的著作，他1637年撰写的《戏剧舞台和机器装置设计》（*Pratique pour fabriquer scènes et machines de théâtre*）汇编了所有利于营造逼真幻觉的舞台技术手段。托雷利设计了威尼斯诺维斯莫剧院（Teatro Novissimo）的舞台装置，自此享誉全欧，从1674年起，巴黎绝大部分重大演出的舞台设计都出自他的手笔。例如，1647年主教宫（Palais Cardinal）[1]剧院揭幕，首场演出是圣索尔兰（Desmarets de Saint-Sorlin）的悲喜剧《米哈姆》（*Mirame*），托雷利设计了气势恢宏的布景；1650年高乃依的《安德洛梅德》布景也是托雷利的作品。

　　高乃依虽然不对演唱和演出做理论说明，但他并非对剧本的舞台转化不感兴趣。是他最先鼓励剧作家在对话文本的边沿写上舞台指示。他与夏普兰、史居德里或杜比纳克神父等其他古典理论家不同，他作为一名艺术家，深知演出的影响力胜过单纯的阅读。他在《梅利特》的"告读者"中写道："把一部戏印刷出来会损害其声誉，出版是对它的贬低。对我来说，甚至尤其不利，因为我的写作方法是简洁、通俗的，阅读会让人误把我的朴素当做粗俗。"他还意识到阅读一部戏并不是一件容易的事。莫里哀也持相同看法，在《爱情是医生》（*L'Amour médecin*）的"告读者"中甚至劝人不要去读这部戏。"喜剧只为演出而写，只有能在阅读中看到整部演出的人，我才建议他阅读。"并且，高乃依认为舞台指示可以方便阅读。他在"第三论"中说："有些行动太琐屑，不值得写入戏剧诗中，

〔1〕 不久之后黎世留谢世，主教宫更名为王宫（Palais Royal）。

写入则有损诗句的庄严，诗人应在页边把这样的行动标注出来。演员在表演时很容易填补空白，但我们在阅读时若没有这些页边指示，通常就只能猜测，有时甚至猜错。我承认古人不这么做，但也须承认正是因为他们没这么做，他们的作品才留给我们诸多含混处，只有艺术大师才解得开他们的谜，但是我不知道艺术大师的想象是否每次都贴切中肯。"他认为必须把如何进行舞台转换的要求写下来，这样演员就不会误解作者意图。他稍晚在"第三论"中又补充说："不能像他们（古代人）一样忽视这点小小的帮助，还出于一个特别的原因：我们的作品印刷出来，交到演员手里，他们奔赴全国各地，我们只能通过这种方法告诉他们应该怎么做，如果我们不用这些记录帮助他们，他们就会出稀奇古怪的纰漏。"

　　大部分古典理论家与高乃依的看法相反，认为如果一个戏剧文本不能仅仅通过阅读对白而被完全理解，那么它就是不完备的。他们似乎忽略了一点，阅读和演出关涉的是不同的接受渠道。杜比纳克出于营造幻觉的考虑，在拒绝舞台指示方面表现得十分坚决。在《戏剧实践》中，他果断指出："在一部规范的作品中，无论对于思想还是眼睛，一切都应当同样容易理解。所有不能做到这一点的戏剧诗肯定都有缺陷。"他认为，对话文本的阅读应当能够提供所有必要信息，让观众能够精确地想象出演出中最微小的细节。页边空白处什么也不应添加。他在第一卷第 8 章"在戏剧中诗人应以何种方式呈现必要的布景和行动"（De quelle manière le Poète doit faire connaître la décoration et les actions nécessaires dans une pièce de théâtre）中写道："在戏剧诗中，诗人应当通过演员的嘴来说话，他不能使用别的方法，不能为解释他没能让演员说出的东西而亲自出现在戏剧诗中。"与布景、服饰相关的一切都应当在对话中被描

述出来:"……诗人的一切想法,不论是关于戏剧的布景,还是关于人物的动作、理解题材所必需的服饰和肢体行动,都要通过他让人物说的台词表达出来。"下文又道:"如果是将庙宇或宫殿装修成剧场,那么演员必须告诉我们。如果台上要演海难,则需几个演员谈论遇难者的不幸和幸存者的艰辛。如果出现了一个衣着和样貌奇特的人物,而这个人物又不能自己描述自己,则需再安排几个人物描述他。"杜比纳克直言不讳地批评《安德洛梅德》,高乃依在这部戏中运用的舞台指示比平时多,因为这是一部机械悲剧(Tragédie à machines),与他的其他作品相比,其中的舞台手段要更重要。杜比纳克发现,第三幕和第五幕的布景都"被娴熟地解释清楚了,解释方式之精湛堪媲美古希腊",而第一幕和第二幕的布景在对白中鲜有提及,需要长篇的描述,该幕才能开启。高乃依在 1660 年对这部戏的"研究"中据理力争,他甚至都不屑于提到杜比纳克神父的名字,他说:"在台词中就此(布景)做详细说明是多余之举,因为它们明明摆在眼前。"高乃依认为关于布景的说明会使对白拖沓沉闷,是毫无意义的做法。他主张布景只要是可然的,诗人把这样的布景构建起来就已足够,不必在文中解释。

杜比纳克甚至认为戏剧文本应当读来十分清晰,要做到话语之前即使不标明说话人,也能让读者知道是谁在说话:"诗人让演员说话的技艺应当十分高超,甚至不必标明幕次和场次,不必标明说话人的名字。……我敢说古人在这方面的做法十分睿智,如果上演一部索福克勒斯或欧里庇得斯的悲剧,或者一部泰伦提乌斯或普劳图斯的喜剧,……如果我手上有一部他们四位当中某位的作品,虽然无题目、无人物姓名,无任何可让人加以辨识的特征、无幕次之分、无场次区别,但是我一开始就能不费力地找到所有说话人的名

字、身份、衣着、境况、举止和意图，找到每个人该说的话，找到戏剧发生的地点和布景，戏剧的时长以及戏剧行动包含的一切成分。"杜比纳克对这个问题的认识过于天真了，普劳图斯和泰伦提乌斯流传下来的作品残篇其实带给我们很大的阐释困难。没有人物名称的台词有时很难确定归属。

而高乃依认识到戏剧文本蕴含着巨大的潜力，这些潜力在演出中可能实现也可能实现不了，这就需要剧作家把它们说清楚。高乃依在这个问题上的看法在同时代人中并未获得多少认同，但从 18 世纪开始，所有戏剧理论家都表述了与之类似的看法，就如何把文本搬上舞台的问题，剧作家们从此开始以越来越精确的方式表达自己的建议。高乃依由此开启了一场戏剧创作的深刻变革。

第三节　行动整一

行动是剧作的主要部分，行动应当是整一的，对古典主义者来说如此，对亚里士多德来说也是如此。根据高乃依的"第一论"，什么是行动整一，这个问题在 1660 年仍然难有定论。"必须遵守行动整一律，对此没人怀疑；但要知道什么是行动整一，困难可不小。"但是他表明行动整一就像一条不言自明的公理，自己从第一部作品《梅利特》开始就服从，尽管那时他还根本不知道规则的存在。1660 年，他回顾自己的作品时撰写了《梅利特》的《研究》，他说："这条常识，是我那时的全部规则，我在它的帮助下找到了行动整一，把四个有情人之间的错综关系用一条情节线索串联。"

行动整一意味着行动的连续性。杜比纳克在《戏剧实践》中写道："行动如果不连续，则不会整一。"巴洛克剧作家，比如莎士比亚、卡尔德隆，以及法国作家罗特鲁（Jean de Rotrou）的戏剧中会出现行动的突然中断，但这种从一个行动到另一个行动的突然转变对古典主义理论家来说是不能接受的。杜比纳克在《戏剧实践》中说："从戏剧开场到灾难结束，从第一个演员出现在台上直到最后一个演员离场，主要人物必须始终处在动荡之中，戏剧持续不断地带有某些意图、期待、不安、担忧以及其他类似的动荡，不让观众有戏剧行动已结束的错觉。"1630 年的剧作家习惯了节外生枝的田

园剧、悲喜剧，行动整一原则对他们来说是全新事物。即便对规则的拥护者来说，这也是一条限制：1641 年，史居德里遵照规则完成了《安德洛密尔》（*Andromire*），他在这部著作前面的"告读者"中认为行动整一是种约束。"这样的戏剧完全没有穿插、没有意外事件，只有一个干巴巴的行动；而那些戏剧，每场都有新东西，总让人悬着心，有五花八门的手法，令人叫绝，一出戏往往在人不知不觉中就收场了。相比之下，前一种戏剧远不及后一种。"行动整一律也遭到很多人抵制。反对者们担心它会令作品苍白乏味、限制题材的选择、束缚想象力。对巴洛克作家来说，这条规则是不可接受的，比如罗特鲁和皮殊（Pichou），或者雷斯吉尔（Rayssiguier）和马雷沙尔（Mareschal），他们就像《致克里东》（*Discours à Cliton*）中所说的那样想让戏剧成为"整个宇宙的缩影"。《致克里东》出版于 1637 年，作者姓名无考，文中对这条规则的批判异常尖锐。"若戏剧没有了时间、行动和地点的多样性，则不能讲述那些伟大的故事，戏剧诗将因题材的贫乏而消亡。在你们那些简单的作品里，人物本应该行动和激情澎湃时，却只有叙事和冰冷、做作的思考。……戏剧诗的目的在于摹仿每个行动、每个地点和每段时间，没有什么宽广的地域、遥远的国度不能由戏剧来表现。"中世纪及后来巴洛克时期对戏剧的构想，是要全面展现世界的复杂纷扰，而古典主义代之以简洁、整一的图景。

行动整一并不意味着唯一行动，如高乃依在"第三论"中指出的那样。"行动整一的意思不是说悲剧只展现一个行动。剧作家选取的素材必须有开端、中段和结尾。这三个部分是从属于主要行动的行动，而且它们中的每一个也可包含多个行动，只要仍然也是从属关系的。只能有一个完整的行动，让观众思想平静；但这个行动

的完整只能通过其他多个行动的不完整才能获得，这些不完整的行动是通往完整的道路，让观众保有一种愉悦的悬念。每一幕的结尾都要如此，才能保持行动的连续。"行动的整一，就是在次要行动和主要行动之间建立内在的必然关联。通过行动整一，古典主义创造出一种古代和中世纪都不曾有过的编制情节的艺术。在古希腊戏剧中，次要行动几乎不存在。杜比纳克指出古希腊人处理一个过于丰富的题材时，会把它分入多部戏剧。他在《戏剧实践》（第二卷第3章，"论行动整一"）中说："当题材对于一部戏剧来说太阔大，具有多个重要行动时，古希腊人会用它们创作多部戏剧，就像把不能由一幅画展现的画面，用多部独立画作展现出来一样。"他举了埃斯库罗斯的例子，埃斯库罗斯把阿伽门农遇害和俄瑞斯忒斯向克吕泰涅斯特拉复仇分成了两部戏。然而，杜比纳克似乎忘了他所谈的两部戏剧《阿伽门农》和《奠酒人》属于一系列相关联的三部曲，是为了相继演出而创作的，它们组成一个整体。三部曲对于解决多行动的问题，提供了一种连续性的、方便的解决办法。由于三部曲对演出条件的要求特殊，所以剧作家们后来放弃了这种创作形式。中世纪冗长的神秘剧，以及情节复杂的巴洛克戏剧，都堆砌了大量的次要行动，而不考虑如何将它们相互联系起来。在古典主义戏剧中，次要行动必须对主要行动有直接影响，如果与主要行动没有紧密关联，则要被去除。杜比纳克批评了《熙德》中的公主一角，认为她的出现引入了一个与主要行动平行的情节。公主在全剧开始时不能承认她对罗德里格的爱，因为罗德里格的出身比她低，但当罗德里格战胜了摩尔人，拯救了卡斯蒂利亚王国的时候，这份爱不再无法启齿。但公主还是把烈焰藏在了心间。这个次要行动对主要行动，即罗德里格和施梅娜之间的爱情，没有任何影响。因

而，可以说行动整一的规则在这部戏中没有被遵守。《贺拉斯》（*Horace*）中的萨碧娜这个人物也是如此，受到了主要行动的影响，但对主要行动没有作用，高乃依本人在该剧的《研究》中也承认了这一点。马蒙泰尔在 1787 年的《文学要素》（*Éléments de Littérature*）中清楚地说明了这一古典规则："必须……承认，在一部作品中，不是说所有的次要行动都必须取决于主要行动，而是相反，一部作品的主要行动，必须是我们作为穿插事件使用的所有次要行动的结果。"

行动整一关乎悲剧，也关乎喜剧。高乃依在"第三论"中对喜剧行动整一的定义是"计谋（intrigue）的整一，或主要人物的意图所遇阻碍的整一"，对悲剧行动整一的定义是"灾难的整一……，主人公或因此而死或逃脱此劫"。

"我的意思不是说在一部悲剧中不能有多个灾难，在一部喜剧中不能有多个事件或阻碍。只要一个（灾难、计谋、障碍）必然导致另一个就可以，从第一个灾难中逃脱并不能够使行动完整，因为第一个灾难还牵扯出第二个灾难，一则事件的解决不会让人物们消停下来，因为这则事件会把他们卷入另一则事件。"在关于《贺拉斯》的《研究》中，高乃依指出了自己这部悲剧的缺陷，即在行动整一方面失了手。贺拉斯因为卡米耶之死而险些被判刑，因而卡米耶的遇害给贺拉斯制造了第二场灾难，而此前他刚刚在与库里阿斯家族的战争中逃过第一场灾难。高乃依对《圣女殉道士泰奥多尔》（*Théodore vierge et martyre*）的看法相同，女主人公在逃脱烟花之地后以身殉道。该剧像中世纪神秘剧一样取材于圣徒行迹，但神秘剧与这部悲剧的结构区别在于，前者以连续的画面展现圣人一生的重要时刻，而古典悲剧只选择圣人生命的最后时刻，以突出这个时

刻的代表性，压缩行动，将之集中在唯一的英雄身上。拉辛同样指出了罗特鲁在《安提戈涅》中所犯的错误。罗特鲁以巴洛克戏剧的处理方式把两个行动交织起来，一个行动是厄特克勒斯和波吕尼刻斯的冲突，另一个是二人之死引发的后果。他不该"让兄弟二人在第三幕伊始就死去。剩下的部分成了另一出悲剧的开始，进入了新的利害冲突。他在一部戏中集合了两个不同的行动。欧里庇得斯的《腓尼基妇女》就是以第一个行动为题材的，而第二个行动则构成了索福克勒斯《安提戈涅》的选题。行动的双重性损害了这部本该妙处横生的戏。"拉辛从《腓尼基妇女》中借用素材创作《忒拜纪》（*La Thébaïde*）时，完全把戏集中在厄特俄克勒斯和波吕尼刻斯的冲突上。

亚里士多德明确指出，行动整一是戏剧特有的要求，叙事体裁的作品可任意增加穿插情节，而不会遇到行动整一的问题。行动整一与观众的整体感知有关（观众的整体感知与读者的线性、时间性感知大有区别），杜比纳克将看戏比作看画，他的这个类比十分恰当，使用空间艺术的表达语汇分析了戏剧的接受，很有启发性，为20世纪理论家对舞台的戏剧符号学分析开辟了道路。杜比纳克在《戏剧实践》（第二卷，第3章）中肯定地说："戏剧只是图画，由于不可能把两个不同的原件做成唯一一幅图画，所以两个行动（我指的是主要行动）也不可能在同一部戏剧中被合理地展现。画家想要就某个故事画一幅画时，他只有一个想法，即画出这个行动的图画，这幅图画十分有限，不能展现他所选故事的两个部分，更不能展现整个故事。因为那就需要同一个人物被多次描绘，这样一来画面就乱了，让人看不明白，分辨不出所有这些行动的秩序是怎样的，这就会令故事不清楚、难理解。画家要在所有组成这个故事的

行动中选取最重要、最适合自己创作艺术的行动，并且这个行动能以某种方式包含其他行动，让观众只看一眼就能对画家想要描绘什么有足够的认知。如果画家想展现同一个故事的两个片段，他会在同一幅画中的远处再构图，在那里描绘另一个行动，以此让观众明白他是根据两个不同的行动创作的两幅图画，告诉观众这是两幅而不是一幅画。"从文艺复兴开始，画家只捕捉他想要展现的故事中最重要的场景，剧作家也是如此，只保留由因果关系连接起来的元素，这些元素组成一个整体。从这个角度来看，绘画与戏剧经历了同样的变迁。从中世纪到文艺复兴，我们从教堂和宫殿墙壁上自由挥洒的鸿篇巨制，或者从多场景并置的画布，过渡到了画架上单一主题的作品。在戏剧中，中世纪美学思想指导下共时布景的多场景展现不见了，取而代之的是单一布景的舞台，不同的元素都由透视原则统一起来。舞台从 1640 年开始与绘画一样受到画框的限制。中世纪戏剧由于舞台条件允许，能够包含多个次要行动，而古典戏剧则无法适应这一点。古典戏剧的舞台，按照透视原则，设定了一幅整一的图像。行动的各个元素，如同布景的各个部分一样，应当汇集于唯一的焦点。

第四节　内在可然性

如高乃依在"第二论"中指出的那样：剧作家总是面临舞台的限制，因而尊重可然性对他们来说是最大的困难之一。高乃依在"第二论"中比较了小说家和剧作家各自面临的创作限制，他说："将戏剧降格为小说，这是区分必然行动和可然行动的试金石。在戏剧中，我们受制于地点、时间、演出条件，不能同时将很多人物呈现给观众，因为我们担心有人待在台上没有行动或干扰别人行动。小说没有这些限制：它若要描述某个行动，则会给予其发生所需的充分时间；它根据人物各自行动的需要，把他们置于房间、森林、广场上，让他们说话、行动或做梦；它有整座宫殿、整座城市、整个王国、整个人世间让人物徜徉；如果它让一件事发生在30个人面前，或者把一件事讲给30个人听，它可以逐一描述这些人的感受。小说从来不能放弃可然性，它没有这个自由，因为它从来没有任何原因或合理借口偏离可然性。"

对可然性的关注既关乎行动（内在可然性），也关乎演出条件（外在可然性）。尽管可然性的这两个方面并不是同一层面的问题，但夏普兰用同一个词来指称两者，并未加以区分。夏普兰希望戏剧反映真实，甚至让人忘记其虚构性。因而，他笔下出现这样的混淆不足为奇。然而，还是不要将之混同，分别研究才合理。

一 行动的可然性

在古典时代，观众的支持与否取决于戏剧行动的可然性，行动的可然性包括人物"习俗"（mœurs）的可然性和人物台词的可然性。

1. 对奇幻的拒绝

古典主义理论家不断思考戏剧行动可信性的条件问题。奇幻因素不符合可然的原则，他们都同意将之剔除。夏普兰在《法兰西学院对悲喜剧〈熙德〉的意见》中指出：解不能出自神的干预，否则只能令观众"生厌"。拉辛在《伊菲革涅娅》（*Iphigénie*）的"序言"中解释说，自己是出于可然性的考虑，而没有采取欧里庇得斯设计的解。在欧里庇得斯的《在奥里斯的伊菲革涅娅》中以及在后来奥维德的《变形记》中，黛安娜出于怜悯之心把伊菲革涅娅从祭坛上救走，并用一头母鹿或其他类似的动物代替她，从而使伊菲革涅娅免于被献祭。拉辛说道："借助神明降临和机械装置，通过人和兽的变形来解决问题，只是表面上的解决，在欧里庇得斯的时代也许能让一些人相信，但对我们来说太荒谬了，不可信。"拉辛倾向对这个传说采取一种更可信的解释方式，即普萨尼亚斯（Pausanias）的解释方式，在普萨尼亚斯的《科林西亚斯人》中，伊菲革涅娅是海伦和忒修斯的私生女，海伦出于对墨涅拉奥斯的惧怕而从未公开承认过这个女儿，年轻的伊菲革涅娅最终被献祭了。

海伦的另一条血脉,另一个伊菲革涅娅
要在这个祭台上留下性命。
忒修斯抢夺了海伦之后
与她秘密结合。
一个女孩就这样出生,但被她的母亲隐瞒;
她名叫伊菲革涅娅。

(第五幕第 6 场,总第 1749—1754 行)

拉辛认为这样的结局更合适,因为,就像他本人解释的那样,"戏剧的解来自戏剧自身"。

高乃依在 1660 年也批评了通过机械降神实现的解,剧作家没有别的办法结束一部戏,于是就采用了这种技巧。但是,他与亚里士多德一样认为:如果剧作所取材的传说中本就带有奇幻成分,那么,在剧作中也出现该奇幻成分是可以接受的。他的第一出戏剧《美狄亚》(Médée),遭到理论家的激烈批评,这部戏以美狄亚的升空结束,她乘上一辆龙车而走,显示了她的巫女身份。高乃依在"第三论"中说:"亚里士多德认为,美狄亚向克瑞翁复仇后逃离科林斯时乘坐的车不可然。我觉得亚里士多德的看法有些苛刻。把美狄亚塑造成女巫,并在剧中讲述她的超凡行为,这样就使这辆车的出现有了依据。她在科尔基斯帮助伊阿宋,她使伊阿宋的父亲埃宋返老还童,她把隐形火焰附着在送给克瑞乌萨的礼物上,在发生过这一切之后,会飞的车就不再是不可然的了,不需要再为这个离奇场面另作铺垫。"

17 世纪时,奇幻成分被剔除出戏剧,但在歌剧中依然能够找到

避难所，歌剧美学并不是建立在可然原则基础上的。歌唱取代了言说，这个变化使得摹仿不再是注重现实的。歌剧这个新事物[1]很快赢得了观众的心，催生了新体裁，即"音乐喜剧"（comédie à musique）和"机械悲剧"（tragédie à machines），后者的杰出代表是高乃依的《安德洛梅德》。这类作品深受观众喜爱，却因不符合规则而得不到理论家的欢迎。这类作品有像歌剧一样全面的演出，音乐、歌唱、布景的变换既悦耳又愉目。这就是高乃依在《安德洛梅德》中想要达到目的，他在"剧情提要"中写道："每一幕都有人物借助机械飞行的场景，每一幕都有协奏曲，我以前从不只为愉悦观众的听觉而采用这种手段，观众的眼睛盯着机械的升降而不去注意演员说的话，珀尔修斯与怪兽搏斗的那场戏上演时就是如此。我尽量不在唱段中安排对于理解剧情必需的内容，因为多个声音一起唱，会使唱词含混，观众通常难以听清楚，会觉得剧情太不明晰。机械装置则不然，机械装置在这部悲剧中并非与剧情毫无关联，并不是纯粹的消遣，而是制造了这部悲剧的结和解，是十分必要的，去掉其中任何一个，都会导致整座大厦的坍塌。"除了《安德洛梅德》，高乃依的所有其他作品都把言说放在第一位。他在《安德洛梅德》中没有这样做，于是就此向观众致歉（显然是因为理论家们批评所致）："……这部作品缺乏好诗句，没有你们在《西拿》（*Cinna*）或《罗多居娜》（*Rodogune*）中找到的那样多，请允许演出的美好为您补偿这份缺憾。我在这部剧作中的主要目的是用演出的五光十色和五花八门来愉悦眼目，而不是用理智的力量来触动思想，或用情感的细腻来打动心灵。"

[1] 歌剧由马扎然（Mazarin）于 1647 年从意大利引入法国，首场演出是《奥菲欧》（*Orfeo*）。

2. 真或可然性

　　高乃依和理论家们虽然在杜绝奇幻的问题上意见一致，但在可然的概念问题上却有分歧。古典主义者像亚里士多德一样区分出两类可然："普通"可然，也称"一般"可然；以及"非普通"可然。夏普兰在《法兰西学院对悲喜剧〈熙德〉的意见》中这样定义两者："我们认为，从亚里士多德对可然的看法中可以看出，他只承认两种，第一种是一般的[1]，包括那些根据人们的状况、年纪、习俗、喜好而通常发生在人们身上的事，例如商人逐利、孩子冒失、浪子遭难、懦夫避险一类的事是可然的；第二种是非一般的，包括那些罕见的、不是一般可然的事，比如奸诈之人受骗、强悍之君取败，所有出人意料的偶然或命运的作弄，只要它们是由正常的事件关联引发的，就是非一般可然。除此两种可然之外，再无其他可被归为可然的事了。"

　　以卡斯特尔维屈罗为代表[2]的第一批亚里士多德评注者认为，剧作家既可以用一般可然也可以用非一般可然。古典时期的法国理论家倾向于杜绝非一般可然。

　　拉梅纳尔迪尔主张"一般可然"，因为它"显然是可能的"，认为"罕见的可然"，即"鲜有发生、违背常识的"事应当被排除。如果"可能"不可信，则剧作家应当摒弃之，因为当行动的可能性

[1] 着重号为本书作者所加。
[2] 卡斯特尔维屈罗在1570年出版的《亚里士多德〈诗学〉疏证》（*Poetica d'Aristotele vulgarizzata e sposta*）中区分出四种可然：可信的可能、不可信的可能、可信的不可能、不可信的不可能。在这四元素的排列组合中，第一、第三两种组合（即一般可然）是他提倡的，第二、第四两种（即非一般可然）是他排斥的。

接近零时，观众不会信服。夏普兰在《法兰西学院对悲喜剧〈熙德〉的意见》中对这一问题的态度很明确：可能的即"有时发生"且不包含在可然性中的，"不能够作为叙事作品和戏剧作品的题材"。他举例说一个好人故意犯下罪行，这样的行动，就算是可能的，对观众而言也不可信。

古典主义理论家们认为，事情的真实性不应当被看作可然性的保障。真的并不总是可然的。夏普兰在为马力诺的《阿多尼》撰写的序言中重拾亚里士多德的区分，认为史官应当讲述真实和特殊，剧作家则不然，剧作家的任务是呈现可然和普遍。但夏普兰得出的结论与亚里士多德不同，他称一个"真的"素材如果不具有可然性则不能被搬演至戏剧舞台上。拉梅纳尔迪尔在其 1639 年的著作《诗学》（*Poétique*）的第 5 章中也持相同意见："虽然真实处处受欢迎，但在戏剧里可然居于它之上；可然的虚假比怪异、惊人、难以置信的真实更受重视。"这也是布瓦洛 1674 年在《诗艺》中的看法：

> 绝不要给观众不可信的东西，
> 真可能有时不可然。
> 荒诞的奇迹于我没有吸引力：
> 心灵不会为它不信之事动情。

古典主义理论家认为，一般可然即便是虚假的，也是可信的，并且只有一般可然是可信的，真实的与可能的则不然。如杜比纳克在《戏剧实践》中明确指出的那样：

这就是一切剧作的基础，人人都在说但鲜有人明白。这就是戏剧中一切事物的普遍特征。简言之，可然是戏剧诗的本质，没有它则在台上的所做所言都不会是合理的。

真不是戏剧的题材，这是一条普遍适用的道理，很多真实事物不应当在戏剧中被看到，很多真实事物不能在戏剧中被展现……尼禄确实让人勒死自己的母亲并开膛破肚，他要看看自己出生之前是在哪里被孕育了9个月；但这种野蛮行径，虽然对实施者来说很惬意，但对可能目睹它的人来说不仅可怖，而且难以置信，因为这样的事不该发生。诗人想要取材其中的所有故事里，我认为没有哪个故事的一切情状都能入戏，尽管它们是真的，人们也不能不改变顺序、时间、地点、人物及诸多其他特征而直接将它们搬入戏中。

可能的事物也不能成为戏剧素材，很多事物由于自然因果使然或由于人的反常行为是可能发生的，但如果被搬上舞台则是可笑的、不可信的。一个人暴亡是可能的，而且这样的事常有，但倘若让对手中风或者害其他自然和常见疾病而死，以此来为戏剧做解，则会招大家耻笑，除非做了很多巧妙的铺垫。一个人被雷劈致死是可能的，但诗人若以此来解决掉剧中的一个有情人[1]，则是败笔。

所以，只有可然性能够合理地奠定、支撑和结束一部戏剧诗。

（第2卷，第2章）

[1] 指戏剧中经常出现的两人同时爱慕一人的情形，戏剧最后必须交代清楚三人关系的结局。——译注

而对高乃依来说，如果行动是真实的，则不必担心其可然性。高乃依十分喜爱普鲁塔克的作品，因而他的大部分作品取材于古罗马历史上真实的英雄故事，古罗马历史为他提供了一个取之不尽的素材库。只有当行动为作者所创（作者改编历史或者完全虚构）的时候，作者才要尽力使之可然。高乃依在这一点上忠实于亚里士多德，他认为剧作家可以任意美化历史，"根据可然性或必然性"，按照事情发生的样子或者本应该的样子展现。高乃依的"必然性"指的是剧作家对历史和可然性所做的一切必要变形："我认为诗的必然性不是别的，而是诗人为实现其目的，或是使演员实现这一目的而需要的东西。"[1] 把握高乃依所谓的"必然性"比较困难，因为他在两个不同的意义上使用这个词。"必然性"对他而言，是舞台的限制，尤其是时间整一和地点整一，这是剧作家不能回避的，也是连接行动中不同事件的逻辑联系。他在两个意思之间摇摆，因为不同事件之间的联系不能仅仅是逻辑层面的，也应当满足戏剧艺术特有的规则。

理论家们批判非一般可然，但高乃依却像亚里士多德一样重视非一般可然。他钟情于崇高的主题，寻求能打动观众的特殊情境。他在"三论"中以某些重要古代素材的非可然性为例，来解释自己的追求，比如美狄亚和克吕泰涅斯特拉行凶，而这些素材是重要作品的起点。"伟大的素材中总是激情动荡，激情与应然或激情与血缘间的冲突，总是超越可然，令观众难以置信，若不是因为历史的权威或大众的普遍共识，观众根本不会相信这些事。美狄亚杀子、

[1] 此处高乃依既是从内部看问题，关注行动的衔接；也是从外部看问题，关注演出条件，即时间和地点。"诗人为实现其目的而需要的东西"，他指的是诗人需要遵守时间整一律和地点整一律；"使演员"（即人物）"实现这一目的而需要的东西"，他指的是行动的衔接。

克吕泰涅斯特拉杀夫、俄瑞斯忒斯弑母都不可然,但历史本就如此,因而在戏剧中摹仿这些重大罪行就不会有人不信。安德洛梅德(高乃依剧作《安德洛梅德》的主人公)面临海怪的威胁,被一个脚上长翅的飞行骑士所救,这件事既不真实也不可然,但这是古代流传至今的故事,人们在舞台上看到这个故事时不会提出异议。

高乃依质疑了一般可然在悲剧中的效果。但他承认一般可然适用于喜剧,因为喜剧表现的是普通人。一般可然不能用于悲剧,因为悲剧中都是超凡的人。悲剧的主人公骄傲地指出自己命运中的非同寻常之处。施莱格尔(Schlegel)1809年在《戏剧文学讲义》(*Cours de Littérature dramatique*)中指出《贺拉斯》情节的非可然性。阿尔巴和罗马两个城邦怎会把命运寄托在两个彼此有着深厚家庭和情感关联的人身上呢?

"《熙德》之争"清晰地展现了这场关于可然性的论争。先是史居德里1637年的《〈熙德〉之我见》(*Observations sur le Cid*),后有夏普兰1638年的《法兰西学院对悲喜剧〈熙德〉的意见》,都在批评高乃依《熙德》一剧的非可然性[1]。夏普兰指出,素材"最主要的部分有缺陷,缺乏一般可然性,也缺乏非一般可然性。因为,诗人让一个女子决意嫁给杀父仇人,诗人这样安排不尊重一个贤淑女子应有的礼仪(bienséances),即便命运弄巧,出于意外或是出于有可然性关联的事件也不会造成此等局面"。唐·费尔南(Don Fernand)在全剧结尾处插手,这在夏普兰看来尤其不可然。"剧情

[1] 同样的批评也可以针对当时的很多悲喜剧。法兰西学院批评《熙德》,是因为这部不合规则的作品取得的辉煌成功令他们担忧。
高乃依在1636年创作《熙德》时,称之为"悲喜剧",属于不规则体裁。因为这部剧在1637年刚开演几场,就被批评不合规则,所以他从1648年起,将之归入悲剧,列为规则体裁。

的解只是基于唐·费尔南不公正的决断,唐·费尔南像神一样从机械装置里走出来,吩咐二人成亲,而按情理他连这样的提议都不会给出。"高乃依认为这个解是可信的,因为这个事件是真实的。但史居德里不这样看,他认为史实是不够的,他说,"这就是《熙德》作者未尽责之处,当他在西班牙历史中发现这个女子嫁给了杀父仇人时,不应当把这个事件看作一部完整作品的素材,这是历史,所以是真的,但它不可然,并且有违常理、有违世风,作者改变不了这件史实,也无法让它适用于戏剧诗"。夏普兰同意这一看法,他以法兰西学院的名义宣布"作者应当总是选择可然而不是真实",他还补充说,"这件事情是真实的,这一点对作者有利,比起编造的素材,真实的素材使作者更可被原谅。但我们坚持认为,并非所有的真实事件都可入戏,比如那些罪大恶极的案件,法官不仅将犯人判处火刑,也将案卷付之一炬[1]。有的真实事件堪称洪水猛兽,为了社会的利益必须把它们遮掩起来或者销毁得一干二净。主要出于这些原因,诗人应当选取可然而不是真实,加工一个虚构的、合理的素材而不是一个真实的但不合理的素材"。杜比纳克是高乃依的坚决反对者,高乃依在剧作中让历史来做担保人,杜比纳克觉得很可笑。"到剧院去学历史,这个想法太荒唐。"

3. 观众的趣味

古典主义理论家和高乃依关于可然的看法有很大不同,是因为他们针对的观众并不相同。史居德里在 1639 年的《戏剧之辩》

[1] 将案卷焚毁的做法意在防范后人仿效。——译注

（*L'Apologie du théâtre*）中区分了四类观众："关切者"，即那些预先已抱有肯定或否定成见的人，他们的评判即便是褒扬的，也有讽刺意味；"楼座[1]里的无知者"，理论家根本不考虑这些人，认为他们没有文化，是些附庸风雅的贵族；"正厅后排的无知者"，即平民；最后是"博学者"。规则是为了使最后这类人满意而制定的。史居德里写道，只有"懂艺术的人"才可能判断一部戏是否可然。"为了他们，剧作家要像古代画家那样终日手持画笔，随时准备涂抹掉自认为不合理的东西，担心它们造成的危害，不由自己的意见出发建立不可违拗的法则，并且清楚地知道一个人对自己难以做出明智判断。"理论家对其他观众只是轻蔑，并不想赢得他们的支持。圣索尔兰（Jean Desmarets de Saint-Sorlin）在1637年的《空想者》（*Visionnaires*）的"剧情提要"中这样说道："从什么时候起法国的无知者变得如此众多，我们必须为他们如此尽心，必须刻意取悦他们？要知道，我们只有尊重他们出身的低贱、他们思想的冷酷或他们对文学的轻蔑，才能给他们带来愉悦。"

但主要剧作家，无论是高乃依、拉辛或莫里哀，都是针对所有观众的。他们更重视正厅后排的反应，而不是理论家们的评判。他们在可然性方面也没有那么认真。从高乃依有关《熙德》的思考中可以看出这一点，《熙德》受到观众热烈的欢迎，法兰西学院因此更加激烈地批评该剧不合规则。高乃依在1660年关于《熙德》的《研究》中写道："在我所有的规则作品中，这部戏是最自由的一部，那些不苛刻地要求规则的人仍然认为它是最好的作品，二十三年来，它一直在各个剧院里拥有一席之地。故事如果没有想象力就

〔1〕楼座（galeries）：剧场中位于楼厅里的座位。剧场正厅上方两侧及后方均有楼厅。——译注

会光彩尽失。"在《女仆》(*La Suivante*)的题献词中,他更明白地写道:"既然我们写戏是为了演出,我们的首要目的应当是让朝野尽皆欢喜,是要吸引大量的观众。如果可能的话,也要遵照规则,以免令学究理论家们不悦,这样就能获得全面的成功。"

莫里哀对正厅后排的反应十分在意,他为赢得了这批观众的忠实信赖而骄傲。《〈太太学堂〉的批评》中的多伦特(Dorante)是他的代言人,他为多伦特安排了如下台词:

> 我相当信任正厅后排观众的称道,因为他们当中有不少人能根据规则来评判戏剧,他们当中其余人能以正确方式来评判,所谓正确方式,就是没有盲目的先见、没有假意的逢迎、也没有荒唐的讲究。

(第5场)

他不断挖苦那些学究理论家和他们的规则。

> 多伦特:你们真是可笑之人,定出这些规则,难为傻瓜,也让我们整天不知所措。听你们说来,艺术的规则是世之奥秘。你们认为有些因素可能打消人们从戏里得到的乐趣,于是你们调动常识对这样的因素进行考察,但实际上你们找到的规则不过是些很容易得出的结论,人人根据常识天天都能轻易得出,根本无需亚里士多德和贺拉斯的帮助。我很想知道,所有规则中最主要的那条是不是让戏剧惹人生厌,一部达成了目的的戏是不是没有走上正确的道路。难道所有观众都弄错了,难道一个人在一件事上得到了乐趣,自己却不能判断?

(第 6 场)[1]

二 性格的可信性

人物在古典时期与在亚里士多德那里一样是从属于行动的。"性格"的一致性保障了人物的可然。亚里士多德指出了使得这种内在可然得以实现的三个条件，贺拉斯也对这三个条件做了进一步说明。性格必须"适宜""相似""一致"。[2]

1. 性格的"适宜"

在"适宜"的问题上，古典主义理论家忠实地遵守贺拉斯的建议。高乃依再次肯定了《致皮索父子书》中确立的标准，根据这些标准，性格要"适宜"则必须与人物的年龄、性别、地位、籍贯相匹配。他在"三论"中写道："诗人应当考虑人物的年龄、地位、出身、工作和籍贯；诗人必须知道一个人身上有哪些特征得自他的故乡、父母、朋友、国王；他必须知道法官的职务或将军的职务是什么，才能塑造出与此符合的人物，才能让人物赢得观众的喜爱，而不是让观众厌恶。若要成功，戏一开场，人物就必须吸引人，这是不败的箴言。"拉梅纳尔迪尔的《诗学》第八章全文都在探讨性格问题，比高乃依更加深入地阐述了贺拉斯的规定。贺拉斯制定了四个标准，即年龄、性别、地位、地理归属，对这四个方面考虑周

[1] 着重号为本书作者所加。
[2] 亚里士多德认为性格应该"好""适宜""相似""一致"（参见本书第一章）。高乃依在"三论"中原封不动复述了这四个特征。

全则可以保证性格的"适宜",拉梅纳尔迪尔在此基础上增加了人物的"当下命运"(即他经历的幸与不幸)和"情感",以及演出在观众心中激发的"恐惧"和"怜悯"[拉梅纳尔迪尔在此指的是导致净化(catharsis)的两种悲剧情感]。"就这个重要问题,为让剧作家不出任何纰漏,我们还是要为他勾勒出有关性格的一个大致概念,让他知道应该给每一类人塑造什么样的性格,教他在性格的六个源头汲取资源,这六个源头即年龄、情感、当下命运、地位、籍贯和性别。"

2. 性格的"相似"

为保证行动的可然性,性格还应当"相似",即名人、历史人物或神话人物与流传的说法一致。拉梅纳尔迪尔这样说道:"在这个问题上,悲剧诗人应当遵守的最主要规则是,某位主人公在历史上被突出了哪些特征则展现哪些特征,决不能展现该主人公的其他特征。"如果不尊重传统,那么剧作就会由于不具有可然性而无法获得观众支持。"(悲剧作家)这样做岂不很好:塑造一个花花公子亚历山大,垂涎伊普丝克丽特的美貌,而非觊觎她丈夫的权杖和波斯王国的财宝;塑造一个虚情假意的西皮翁,只要见到一张略带姿色的脸就情难自禁,而不知为祖先和臣民报仇雪恨;塑造一个行事有度的马克·安东尼,更珍视自己的帝国,而不是美丽而忧伤的王后那惆怅的目光……"高乃依持相同的观点,他在"三论"中说:

> 亚里士多德要求性格具有"相似"这一特点,这尤其关涉历史和传说中的人物,必须按照他们在历史和传说中的样子来

塑造他们。贺拉斯的这句"Sit Medea ferox invictaque……"[1]表达的正是这个意思。

把尤利西斯描绘得骁勇善战,把阿喀琉斯描绘得高谈阔论,把美狄亚描绘得乖巧驯顺,这样的作家会成为观众的笑柄。有些人区分不清这两个特点[2],亚里士多德虽未明确指出两个特点间的区别,但实际上他已有此意。它们的配合很容易实现,只要我们能把它们区分开,让想象出来的人物"适宜",这类人物只在作者的思想中存在,同时,像我刚才指出的那样,让历史或传说中的人物"相似"。

这也解释了为什么高乃依和拉辛频繁流露出对演说术的担心,他们强调对历史渊源的忠实。在《安德洛玛克》(*Andromaque*)"序一"中,拉辛借鉴了维吉尔来解释这个问题,维吉尔的《埃涅阿斯纪》以"寥寥数行道尽整部悲剧"。拉辛说:"我的人物在古代非常有名,只要了解就会发现我是完全按照他们在古代作家笔下的样子来塑造他们的。而且我也不认为自己能对他们的性格做任何改动。我对古代的全部冒犯之处仅在于我弱化了皮洛士这个人物的凶残性。"然而,对源头的忠实也伴随着不少歪曲,但只要保证可然性、只要主人公的形象符合当时观众对他的认识就可以。1676 年,拉辛在《安德洛玛克》的"序二"中承认自己在很大程度上偏离了欧里庇得斯的《安德洛玛克》。他把安德洛玛克塑造成一个哀伤的寡妇,把一腔柔情全部倾注在赫克托耳留给她的儿子阿斯提阿那克斯身上;而不是像欧里庇得斯那样,把她作为皮洛士的情妇来写,

[1] 拉丁语,意思是"令美狄亚野蛮而不驯"(贺拉斯,《诗艺》,126 行)。
[2] 两个特点指的是"相似"和"适宜"。

"选材有很大不同：欧里庇得斯的安德洛玛克与皮洛士育有一子摩罗索斯，赫米奥娜要置他们母子于死地，安德洛玛克为此替儿子担心。但我这部戏无关摩罗索斯，安德洛玛克只有赫克托耳一个丈夫，只有阿斯提阿那克斯一个儿子。我认为我在这一点上符合了我们现在对这位王妃的认识。大部分听说过安德洛玛克的人都只知道她是赫克托耳的遗孀、阿斯提阿那克斯的母亲，丝毫不信她会去爱另一个丈夫、另一个儿子。"

3. 性格的"一致"

最后，性格还必须"一致"。人物要想可信，就不能无缘无故地改变态度和行为。这种不连贯会影响行动的可然性。高乃依在"三论"中说："还要谈一谈'一致'，它要求我们自始至终一贯地保持我们赋予人物的性格：

Servetur ad imum

Qualis ab incepto processerit, et sibi constet."[1]

高乃依颇具独立精神，他强调说这个要求并不是绝对的。不一致、多变（用现代语汇来说就是精神疾病）可以是一种性格特征。此外，人物可根据情形改变行为，但不改变内心。高乃依补充说："当我们塑造的人物是个轻率的、变化无常的人时，当我们根据具体情况使人物表面善变而内心不变时，性格的不一致都是无可指摘的。"

对于 17 世纪的理论家来说，如果作为可然性之保证的三个条

[1] 意思是"保持前后一致、始终如一"。（贺拉斯，《诗艺》，126—127 行）

件没有满足,则人物没有真实性可言。他们认为《熙德》中的施梅娜(Chimène)这个人物不可信,因为她的性格既不"适宜"也不"一致"。她的性格不合礼仪(bienséances)。夏普兰在《论摹仿诗》(*De La Poésie représentative*)中根据性格的连贯一致来定义"礼仪",认为它"不是指真的,而是指适合我们塑造出来的或善或恶的人物"。夏普兰的"合礼仪的"(bienséant)通常是可然的同义词。夏普兰在《法兰西学院对悲喜剧〈熙德〉的意见》中对施梅娜的评判是"下流"和"丑恶",施梅娜这个人物不满足"适宜"的要求,因为其行为与身份地位不相符。施梅娜在父亲遇害后,同意在自己的寓处接见罗德里格,夏普兰认为这件事不可然。一个年轻姑娘,出身高贵,受过最好的教育,并且在全剧开始时品行高洁,不可能嫁给杀父仇人。这一行为显露出性格的不连贯、"不一致",对当时的观众来说难以接受。夏普兰写道:"至少不能否认她是个太易动情、不够持重的情人,违反了女性应有的礼仪;她也是一个品性不佳的女儿,对不起九泉之下的父亲。无论她的爱情多么挚烈,她也不该在为公爵报仇这件事上懈怠,更不该决定嫁给导致公爵之死的人。就这点而言,如果不称她的性格为丑恶,至少也应承认其有违常理,承认包含这种性格的作品有缺陷。诗的目的是对人有用,而这样的作品脱离了诗的目的。不是因为这种有用性不能由有违常理的性格产生,而是因为这种有用性只有在有违常理的性格最终受到惩戒时才能产生,而在这部作品中有违常理的性格最终却得到了酬报。如果审查员指出的问题还不足以让我们禁演这部戏,那么我们就再指出一点,即性格的不一致,性格的不确定性是艺术上的重大缺陷。"

到了18世纪,戏剧理论家的反应与此相同。梅尔西埃虽然赞

赏《熙德》，认为该剧对父女之情的描写达到了难以匹敌的程度，是"一部真正的正剧"，但他在 1773 年的《论戏剧或戏剧艺术新论》（*Du Théâtre ou Nouvel Essai sur l'art dramatique*）中仍然批评了罗德里格和施梅娜在公爵死后谈情说爱的场次，理由与夏普兰相同。"……施梅娜在家中接见所爱之人，听他解释，看他跪在膝前，而他的剑上，施梅娜父亲的鲜血尚温。这情形令人愤慨，甚至违背该剧自身的旨趣，懂得分寸的大众怎听得入耳。两人不该再会面：施梅娜应当向所爱之人寻仇，绝不罢休；分手后的两人作为人物只会更有意思。施梅娜是个热烈的情人、冷漠的女儿，并非只有我一人这么看。她也许真是这样的人，但这种真实并不美好。"

4. 性格的"上乘"

我们还记得亚里士多德指出的戏剧人物性格的第四个特征是"好"（qualité），高乃依译为"上乘"（bonté）。很多评论者都赋予了这个词道德含义，将它作为美德的同义词。高乃依不同意这样的解释，因为古今戏剧中有很多人物"凶险、邪恶或有某些缺点，并不符合美德一说"。高乃依认为，亚里士多德的意思是指"性格突出，且是根据人物特有的、一贯或善或恶的举动而来"。很多古典主义理论家曲解了这个概念或对之不做讨论，而高乃依像亚里士多德一样强调性格之"上乘"。这种对"性格"的看法显示出两人都对大善和大恶抱有赞赏之情。他们偏好非一般可然，因而会提出这种看法。超出一般的人物不会出现在普通可然支配下的行动中。

三　可然性与戏剧语言

为了让人物的连贯一致保证行动的可然性，不仅需要性格"适宜""相似"和"一致"，还需要他所说的话是可信的。这个要求关系到古典时代常见的两种体裁，尤其是喜剧，因为喜剧舞台上的人物是普通人。高乃依在喜剧与悲剧方面都颇有造诣，对这一点很了解，他在1632年为《寡妇》（*La Veuve*）一剧所写的"告读者"中说："喜剧不过是给我们的行动和话语画像，画像的完美程度取决于相似度。根据这条准则，我尽力让我的人物只说被他们摹仿的人可能说的话，让他们像真实的人一样说话，而不是像作者一样说话。"

有些形式突出了戏剧的程式、诗句的使用、独白或旁白、长篇叙事，这样做很可能损害对白的可然性。

1. 对诗句的质疑

尽管高乃依在《寡妇》的"告读者"中说自己喜剧中的诗句就像"押韵的散文"，很简单，没有自己悲剧中的诗句那般"光芒"闪耀，但是，古典时代所有剧作家都承认诗句是一种与日常对话相去甚远的语言。在法国的戏剧舞台上，无论是喜剧还是悲剧，古典样式的诗句从文艺复兴开始就成了一种规定。一些古典主义理论家对此持保留意见，认为这样的语言只能突出程式性。只有极少数喜剧作家使用非韵文来创作，采取一种类似笑剧的语言风格，莫里哀的部分作品在这方面表现突出。

夏普兰在《论二十四小时律》中，以及史居德里在1643年《阿克夏纳》（*Axiane*）的"告读者"中，认为戏剧中的诗句是做作的形式，不满足可然的标准。夏普兰在《论二十四小时律》中指出法语诗讲究格律，与口语使用的语言大不相同。他说："最后一点，您发现戏里的人说的都是诗，甚至还押韵[1]，我非常同意，我觉得这太荒唐，如果我兴致勃勃想写戏，仅此一点就能让我意兴索然。所以，我们的语言比其他任何语言都不幸，不仅要写成诗，还须受韵脚摆布，戏剧因此完全失去了可然性，也失去了评判者的信任。"他认为，诗句是一种程式化的语言，应当被剔除出戏剧。他以意大利和西班牙剧作家为范例，他们中的大部分人都巧妙娴熟地用非韵文写作。"在大量意大利喜剧和悲剧中，我只发现一部用韵的，即卡雷托（Carretto）的《索福尼斯巴》（*Sophonisba*），其他使用的都是非韵文或让人几乎察觉不出的自由诗；西班牙人不遵守任何戏剧规则，但他们都注意到不违反可然，洛佩·德·维加是用韵的，但他的诗句蹩脚，除他之外，西班牙人像意大利人一样在戏剧中使用非韵文或无韵诗。只有我们这群最后的野蛮人，仍然保有这一恶习，更有甚者，我不知道我们该如何摆脱。"

杜比纳克也是以可然的名义批评诗句的使用。他的《芝诺比娅》（*Zénobie*）创作于1640年，出版于1647年，是一部非韵文剧，根据"书商告读者"（l'avis du libraire）中所言，剧本之前原有一篇反对诗句、为非韵文辩护的"非韵文赞"。这篇文章虽未出版，但杜比纳克却将其原则落实在了创作中，在《芝诺比娅》之后，他又

[1] 戈杜（Antoine Godeau）在给夏普兰的来信中批评戏剧中诗句的使用，并询问夏普兰对这一问题的看法。夏普兰的回信此时已近尾声，他谈到诗句问题，作为对戈杜的回复。

于1642年用非韵文创作了《西曼德》(*Cyminde*)和《圣女贞德》(*La Pucelle d'Orléans*)。因为非韵文写成的悲剧很少，所以他在《戏剧实践》中没有谈及诗句问题，但他对格律的选择做了规定。他认为亚历山大体最接近非韵文，因为"可以在日常话语中轻松地、不假思索地使用"。杜比纳克甚至断言"十二音节的诗句[1]在戏剧里应当被视作非韵文"。

高乃依在这个问题上的看法更加细致，他在《安德洛梅德》的"剧情提要"中说："舞台上背诵出的诗句被认定为非韵文，因为我们日常说话不用诗句，如果没有这个假设，诗句的音步和韵脚是违反可然律的。"[2]此外，高乃依认为不规则诗句比亚历山大体的规则诗句更接近日常对话，这一点与杜比纳克的看法相反。高乃依在关于《安德洛梅德》的《研究》中说："若按亚里士多德的说法，我们在戏剧中必须多用最不诗句化、最像日常语言的诗句。"当时有人批评他滥用斯坦斯（stances）[3]，他回应称这些斯坦斯结构灵活、节奏自由，十分自然。他还说"也是因为如此，这些斯坦斯没有亚历山大体诗那么诗句化，日常语言中出现的多是不规则诗句，有短有长，韵脚或呈交叉式或彼此远隔，而不是音步齐整、韵脚和谐"。高乃依提醒说斯坦斯不善展现激烈情感，但适合表达中等强度的感情。他在关于《安德洛梅德》的《研究》中写道："愤慨、

[1] 指的是亚历山大体诗，亚历山大体诗每行十二音节。——译注
[2] 着重号为本书作者所加。
[3] 斯坦斯（stances）：法汉词典中将之译为"诗句"，这种译法并未表明斯坦斯与一般诗句（vers）的区别。根据《利氏词典》（*Émile Littré: Dictionnaire de la langue française*）的解释，斯坦斯指的是诗体戏剧中的抒情段落，由多个诗节组成，整体上与全剧的格律和押韵相协调。——译注
斯坦斯在1630至1660年间的戏剧中盛行。高乃依频繁使用斯坦斯。拉辛仅在第一部剧作《忒拜纪》（*La Thébaïde*）中使用，他开始戏剧生涯时这一潮流已经衰落。——原注

暴怒、威胁以及其他激烈情感不宜用斯坦斯表达。斯坦斯节奏不规则、每段结尾有停顿,可完美表达不悦、犹豫、担忧、憧憬,也十分契合如下心理状态:人物暂停行动,稍作喘息,思考自己接下来该说什么或该做何决定。节奏的转换令观众惊喜,能有效地召回他们涣散的注意力。"

诚然,他很清楚这样一来作家将面临什么样的风险。不宜精雕细琢地打磨,斯坦斯不能变成纯粹的炫技,而有失自然。[1]他承认《熙德》中罗德里格的斯坦斯修辞过于繁复。"应避免太过做作。《熙德》的斯坦斯犯了不可饶恕的错误,每一节最后的韵脚都押在痛苦(peine)和施梅娜(Cimène)两个词上,这明显是诗人的炫技,而非人物的自发。要想不偏离自然太远,诗节最好不要都是相同的音步、相同的韵脚交错方式、相同的诗行数目。这三方面的不一致可使诗句更接近日常语言,可让人感觉到心灵的激荡。心潮的涌动气象万千,不能都用同一种技巧打磨,心灵不会听从技巧的规则性,而只听从情感。"

某些古典主义理论家,尤其是杜比纳克,试图证明斯坦斯形式上的完美讲究是符合可然律的,说这是由人物登台前于场下创作而成。高乃依指出这一解释的荒谬,他在关于《安德洛梅德》的《研究》中说:"有人认为演员对悲剧中刚刚发生在他身上的一切深有感触,于是便写下了斯坦斯或者特意让人来写,并习记于胸,而后在观众面前表达自己的感情。对此我不同意。这种扮演出来的情感

[1] 斯坦斯的创作十分讲究,由3到8个规则的、节奏模式相同的诗节构成。每个诗节都有收尾,构成一个意义单元。斯坦斯中的诗行形式可变,较常见的是十音节诗句和亚历山大体诗句。——原注
"收尾"(chute)是修辞学术语,指一些诗歌或音乐创作者注重作品如何结尾,重视作品结尾的形式和意义。——译注

并没有深刻地触动演员,因为扮演强调的是冷静的头脑和刻苦的记忆,而不是情感的作用。不是说话人当下的情感,而至多是他创作这些诗句时的情感,并且这种情感会因为记诵而变缓和,致使他的精神状态与他说出的话不相符。听众可能不会被打动,觉得预谋的成分过多而不相信。"

就戏剧中韵文的使用,一部分古典主义理论家持保留意见。至17世纪末,这种保留意见越来越强烈。到了18世纪,诗句因为夸张做作的特性而完全失信于人,被认为不适合摹仿生活语言。

2. 独白与旁白的虚假性

在戏剧里,演员应当在观众面前进行对白,仿佛他们之间形成了一场真正的对话。独白、旁白像诗句一样,显露出人为的痕迹,破坏了这种效果。古典剧作法的理论家们力图消除这两类戏剧语言程式化的一面,使它们符合可然律。

人物在独白时大声对自己说话,他并不是要对观众说话,他的话也不是要让其他人物听到,他不知道舞台上还有其他人。这种内心语言的不真实性很可能破坏戏剧要营造的幻觉效果。夏普兰在《论二十四小时律》中提出,如果独白唯一的目的是向观众传达信息,则建议取消。"有人让演员用独白的方式把观众理解情节必需的信息说出来,您[1]认为这做法荒唐,我对这做法更不敢苟同。如果由我来安排一出戏,我会在必须叙事的时候引入某个人物来叙事,并且这个人这样做是有意义的才行;或者,假如我安排一个人

[1] 夏普兰在此依然是给戈杜回信。

物独自叙事,则这只是因为剧情中的情感使然,因为这是最好的表达情感的方式;撇开纯粹的叙事[1]作品不谈,独白在戏剧中出现,就像所有人经常都会自言自语一样,并非愚蠢之举。"

高乃依完全同意这一看法。他认为叙事必须由叙述者的精神状态引发。为了在一定程度上维护可然性,则必须让观众认为人物此时处在惶恐不安的状态,不知道自己正大声说着自己的想法。高乃依在"三论"中说:"我不是说当演员自说自话时可以让观众得知很多东西,我的意思是,人物的自说自话须由一种激情驱动,而不单单只是为了叙述。《西拿》开场时艾米莉(Émilie)的独白吐露的信息,足够观众知道奥古斯都(Auguste)害死了她的父亲,为了替父报仇,她让自己的心上人西拿密谋造反,因此也使西拿身处险境,这些信息我们都是通过她为西拿涉险而感到的不安和害怕得到的。诗人尤其应当想到,当演员独处台上时,他被认为只能与自己交谈,只为让观众知道他在说什么、在想什么。如果另一人物由此获悉了这个人物的秘密,则是一个不可容忍的错误。有人认为当情感十分激烈时,尽管没有人听,也必须爆发出来,这种时候使用独白是可以的。别人这样做我不想批评,但我自己难以接受这种做法。"

杜比纳克在《戏剧实践》中也指出独白的做作,认为只有当人物的精神状态允许时,独白才是可以接受的。他举了独白不可信的两种情形:一个是将军为胜利而欢欣,一个是忧伤的情郎数说恋人给自己带来的烦恼。"例如,一位将军刚刚攻下一座重要的城池,

[1] "narration"一词在17世纪是"récit"的同义词。——原注
　　夏普兰在此没有区分这两个词,故有原注。但在今天的法语中,"narration"是动名词,是动词"narrer"(讲述)的名词;"récit"是名词,指讲述出来的内容。中文的"叙事"和"叙述"都可以既是名词也是动词,故而对法语的narratologie(即英语的narratology)有"叙事学"和"叙述学"两种译法。——译注

来到大广场上[1]，此时，若给这个人物安排一段独白，则不合理……。一位情郎获悉他的恋人遇险，他不前往搭救，却只顾埋怨上苍，这等人，在剧中我们不会原谅，在现实中我们也不会原谅。"

杜比纳克认为，若人物不知自己身边还有另一个人物，此种情况下说出的独白更加不真实，除非这个人物说话声音很低，因为"独自一人却高声说话，这样做一点都不可然。只有丑角才会如此"。这种情形下的独白比人物独自在场时的独白更不合理。杜比纳克建议表演独白的演员注意调整自己的声调，做到时响时轻，建议那个听他讲话的人物表现出因为听不清而感到不悦。"在这种情形下，必须找到一个可然的理由，迫使人物必须高声讲话，但我认为很难；极度的痛苦或其他情感我以为都不够；这样的情感可以让人断续地发几句怨言，但做不出深思熟虑、洋洋洒洒的演说；或者，诗人编写独白必须巧妙，人物只在说某些话时高声，而在说另外一些话时声音减弱，这样，从可然的角度而言，另一个在远处听的人就能听到那些由于情感屡次爆发而高声说出的话，听不到那些低声说出的话。在这种组织方式中，另一个人物听到独白者高声说出的话之后，必须根据内容说一些或惊或喜的话，并且为听不清其余而感到气恼；有时候，当独白者压低声音时，另一个人物的所有动作必须被突出出来，像一个有着深切期待、强烈挂怀的人，这样做或可保持可然性，使演出圆满成功。"

旁白的话语情形与独白一样不真实，同样也可能摧毁戏剧要营建的幻象。杜比纳克多次指出旁白违背可然律。"人物大声说话，很远处的人都能听到，另一个人物离他较近，却听不到，这很不合理，更

[1] 这里指市政广场，是17世纪的传统布景之一。

有甚者，为了装出一副听不到的样子，他须做出各种无用的表情。"

高乃依在《骗子》（*Menteur*）一剧的《研究》中表露出"对旁白……天然的厌恶"，他说自己只在极少情况下使用旁白，更倾向于在展现爱情或谋划的戏之前或之后安排交心的情形，这样就能保持对白，而不必借助旁白这种造作的语言。《骗子》中之所以旁白数量多，不同于其他作品，是由于题材的要求使然，模糊性在剧中至关重要，必须持续到全剧终了，这样才能保证谎言和误会不断出现，而交心戏吐露隐情，会消解这种模糊性。高乃依从观众的角度出发，确信旁白具有妨碍作用。他在该剧的"研究"中说："我把它们（旁白）写得尽可能短，并且尽量少用，尽量不出现如下情形：两个人物待在一起低声交谈，而由其他人物说出这两个人物不应当听到的话。个别行动双重叠加虽然不会打破主要行动的整一，但会干扰观众的注意力，让观众不知该关注哪个行动，必须将自己原本专注集中的注意力一分为二。"

旁白不能长，因为说旁白时旁白者原本的对话人没有了存在理由，除非作者以精妙高超的手法让对话人的沉默事出有因。杜比纳克确定了旁白应当遵守的三个条件。不能超过一句诗："我个人认为两句诗不行，半句诗是最合适的长度，不能超过一个完整的诗句，这是最大限度了。"甚至一个词就够了。"在实际情形中，我们可能会不由自主地冒出一句话，而我们的对话者不会听到，因为他专注于自己要向我们讲述的事，也可能因为这句话说得不清楚或声音太轻。"

此外，只有当对白的中断是合理的，旁白才能出现。"必须找到巧妙的办法打断说话人，这样才能让另一个人物有时间说出旁白；如果说话人自己停下对话，说出旁白，如同自言自语一样说点

什么而不让人听见,则听的人必须对他停下不说感到惊讶,要求他继续说下去,并且从他那里得到些或真或假的解释。否则,一个人说着话,却不断停顿,听他说话的人对此不感到奇怪,而他也不说明缘由,这种情形太荒唐。必须假定旁白者只说他的真实想法并且不大声说。崇敬、感叹或其他类似情感能够使人物在一段时间里处于什么也不说、什么也不听的状态,诗人必须抓住这样的时机,让人物说几句话或半句诗,安排一个合理的旁白。拉丁人有很多这样的例子,现代人如果照做的话,就不会在这个问题上总犯错了。"如果人物说旁白的时间过长,被另一个人物察觉到他长时间中断了对话,则另一个人物必须就这个人物的走神说一些表示惊讶的话,这样才能让观众明白:说旁白的人物是在自言自语,没人听见他的话,或者他说得相当含混,让人难以知道他说了什么。

杜比纳克认为在需要填补两人对话中的沉默时,使用旁白尤其合理,因为这样的沉默时刻对观众来说会很压抑。"例如,一个人物低声读信,另一个在这期间就可自言自语。一个吝啬鬼在数钱,小偷见了,就可以借机说旁白。我甚至要说,在这种情形下使用旁白是必须的,因为戏剧中再没有比沉默更大的缺憾;不论戏里演什么,总要有人在说话。"

3. 叙事的动机

诗句、独白和旁白,都是日常对话中不存在的话语形式,有损可然性。但危及可然性的并不只有它们。叙事在我们的很多交谈中都占一席之地,它以其存在之广泛,也因其长度,同样会使人物的话语不可然。戏剧要呈现而非讲述,所有剧作家对此一致认同。拉

辛的戏剧虽然叙事丰富，但他也认为戏剧应当呈现而不是讲述。批评拉辛的人指出：《布里塔尼居斯》（*Britannicus*）中，茹尼（Junie）在布里塔尼居斯死后又回到台上，"用四句感人的诗说她要去奥克塔维（Octavie）那里"，这件事本该由另一人物叙述。拉辛就此在《布里塔尼居斯》的"序一"中反驳说："他们不知道：只有不能以行动展现的事才要放进叙事里，这是戏剧的规则之一，所有古代剧作家的戏剧中，经常都有人物上台来只为说明自己来自某地和自己要返回某地。"

叙事由事件的一个当事人说给另一个当事人听，叙事只有是对白的组成部分时才可然。它向观众提供信息的作用应当被悉心地遮掩起来。它在对白中的某个时刻出现必须看起来合理，要考虑到两个人物之间的关系。在《贺拉斯》中，茹莉（Julie）从战场归来，她诧异地发现萨宾娜（Sabine）仍然一无所知。

> 茹莉：怎么？发生的事，您还一无所知？
> 萨宾娜：您何必对此感到诧异？
> 您难道不知他们把这宅邸
> 变做了我和卡米耶的牢狱？
> （第三幕第二场，771—774行）

在此，高乃依就是以这种方式使叙事获得了正当性。

高乃依强调，在"讲述"过程中，剧作家始终不能忽视说者和听者的精神状态。在关于《美狄亚》的《研究》中，他说："尤其是在精雅讲究的、悲怆的讲述中，必须仔细弄清说者和听者的精神状态如何，叙事这种装饰性的戏剧话语难免铺排渲染，但凡有一点

迹象表明其中一人太过痛苦，或者情感太过激烈，而不具备说完或听完叙事的耐心，则不能使用叙事。"

　　叙事不能太长，除非说者和听者的心态足够安宁。西拿有一段长长的叙事，告诉艾米莉密谋推翻奥古斯都的计划已步入正轨。"西拿向艾米莉汇报他的谋划，证明了我以前所言，要想让观众接受一个铺排渲染的讲述，则讲述者和听者都必须心境平和，乐在其中，具有讲述所必需的耐心。艾米莉乐于从心上人口中得知他如何热切地遵从了自己的意图；而西拿也乐于给她带来如此美好的希冀。因此，这次无间断的讲述不论多么长也不会令人厌倦；我尽力丰富这段讲述，它并不曾因此被人批评太过做作，其中的修辞格丰富多样，我为此颇费时间，但并不懊悔。"

　　但是，叙事在理论家中也有支持者。夏普兰认为叙事如果在对白中位置妥当、事出有因，则满足可然律的要求，他乐意支持这样的叙事，反对那些不赞成叙事的人。"我不明白为什么对过去事情的讲述在舞台上会令人生厌，在日常对话中却不会。尤其当题材要求使然，作者调动各种修辞手段，把讲述者的请求穿插其间，并辅以精彩的描写，流传至今的作品皆有此举，我不懂为什么这样的讲述不受欢迎。"

　　杜比纳克认为戏剧中的行动和话语是绝对等价的，他把叙事作为剧作中最美的修饰。他说："在戏剧中，说就是做……因为，尽管整部戏在演出时只有话语，但话语在戏剧中只是行动的附属品……。剧作家的全部工作就在于此，这也是他思想的主要用武之地。他在戏剧中安排行动是为了借机创作一番动听的话语；他创作的一切都是为了说出这番话；他的诸多设想都是为了给动听的讲述做素材。"（《戏剧实践》，第四卷，第 2 章，"话语总论"）

第五节　"在场的幻象"

古典时期认为，如果行动可然，但摹仿的条件不可然，观众还是不能相信行动的真实性。摹仿的行动应当看起来真，如杜比纳克在〈戏剧实践〉中所说的那样："当我们赞扬或批评出现在戏剧舞台上的（剧作）时，我们其实假设了事情是真的，或者至少它应该是真的或很可能是真的，在这个假设的基础上，对于那些可能被行动者做出的行动、被说话者说出的话语，对于初始状况可能引发的事件，我们均表示赞同，因为我们认为在这种情况下事情真的就是这样，或者至少它可能或应该是这样。相反，对于那些根据地点、时间和初始状况来说不应该做的事和说的话，我们则提出批评，因为我们不相信事情是这样发生的。悲剧的的确确主要被当作真实行动来看待。"（第一卷，第 6 章，"论观众及论诗人应如何看待观众"。

时间整一和地点整一就是为了确保这个外在的可然性而发展出来的。时间的断续和地点的变换因为能够让人想到这是在演戏，所以都是要剔除的。因为观众本身是不动的，那么为了让观众忘记自己身处剧场，他所观看的行动就必须实时地在唯一的地点展开。只有一个条件，即让观众能够体验到"在场的幻象"。夏普兰在著名的《论二十四小时律》中借鉴了斯卡里格的话"res ipsae disponen-

dae sunt ut quam proxime accedant ad veritatem"[1]，要求摹仿必须"完美，让人在被摹仿者和摹仿者之间看不出任何区别，因为摹仿者的主要目的就是将事物逼真地、如在眼前地呈现给心灵，以涤除心灵中疯狂的激情。这一点支配着一切诗歌体裁，且尤其关乎戏剧诗，因为在戏剧中诗人是隐身的，而诗人的隐身只是为了更好地抓住观众的想象力，为了扫清障碍，让观众**相信**我们呈现给他并希望他相信的东西。"杜比纳克认为，甚至要让观众感觉到这种在场的幻象。"戏剧诗主要由如下人士出演：他们做的事与他们扮演的人做的事十分相似。戏剧诗是为了供如下人士阅读：他们什么都没看见，但能通过诗句的力量在想象中呈现剧中的人物和行动，好像一切真的犹如写的那样发生。"

一　时间整一

在法国，是夏普兰首先提出了时间整一律，他在 1630 年撰写的《论二十四小时律》中指出戏剧的行动不能超过 24 小时。《论二十四小时律》如一部宣言，夏普兰强调了这个文本的现代性并骄傲地宣称自己为现代性之父。由于这个现代性，夏普兰确立了自己作为古典戏剧伟大理论家的地位。多年后，当古典主义规则占据支配地位时，夏普兰在 1663 年的一封信中称："你们更应当研究一下我提出这条规则的理由，因为这条规则是我创立的，并没有古今权威们的支持。"《论二十四小时律》写于 1630 年 11 月 29 日，是夏普

[1] 拉丁语，意为"戏剧中的事物必须尽可能接近真实"。

兰写给戈杜（Antoine Godeau）的回信，戈杜是当时的社交名流，后来做了格拉斯（Grasse）的主教。戈杜那时自视甚高，想写一部戏，写信给夏普兰请他讲一讲时间整一的道理，戈杜本人是质疑这条规则的，他接连提出 9 条论据指责这条规则的无用，夏普兰在回信中逐一驳斥。

夏普兰的二十四小时律建立在摹仿论的基础上。他认为，摹仿的可然性部分地取决于戏剧中相互干扰的两种时间的混融：一个是纯虚构的行动时间，一个是演出时间。杜比纳克在《戏剧实践》中"论戏剧行动的时长范围或戏剧诗适宜的时长"一章（第二卷，第 7 章）指出剧作家遇到的最大问题之一就是戏剧时间的这种双重性。他说："必须考虑到，戏剧诗有两种形式的时长，每一种都有自己合适的时间。"他强调演出时间的真实性，演出时间是客观地可测量的，虚构时间则与之相反，并不总能被清晰地界定。"前者是演出的真正时长，因为尽管诗本身只是一幅画（我们屡次谈及这一点，在此再次重申），它通常只是在一个摹仿出来的存在中被考量，然而，我们要知道，即便在摹仿出来的事物中也有真实。演员们是真的被看见和听见；台词是真的被说出来，人们观看演出时是真的感受到了欢乐或痛苦，人们真的在此度过了从剧院开场到关闭的这段时间，并在这段时间里注意力集中。这段时间，我称之为演出的真正时长。"时间整一性规则的目的是让观众相信两个时长相等。一切都应当让观众以为展现在他眼前的事件真的发生了。夏普兰在《论二十四小时律》中写道，必须"完全不给观众思考和怀疑眼前事物真实性的机会"。

次年，即 1631 年，迈雷在《西勒瓦尼尔》的"序言"中也提出了这一规则，并认为它保障了摹仿的可然性。"剧作必须合乎规

则，至少要符合二十四小时的规则，第一幕到最后一幕（总幕数不能少于或多于5）的所有行动都要在这个时间范围内发生。

"这条规则可以说是戏剧最基本的规则之一，古希腊人和拉丁人对之严格遵守[1]。今天剧作家众多，但我很吃惊地发现，竟有人不知要按规则行事，既没有足够的智慧师法古代先驱，像他们一样恪守规则，也没有审慎地对待规则，而是对之横加指责。古人服从这一规则并非没有原因。我尊重古人，从不违背他们的观点和他们的习惯，除非有明确、恰当的理由。他们建立这条规则很可能是为了促进观众的想象，以这种方式安排的素材和不以这种方式安排的素材相比，（根据经验可知）观众在观看前者时能获得更大的愉悦，没有任何因素阻碍或分散观众的注意力，他们在此看到的事物就像真的在他们面前发生一样。如果时长跨度是十到十二年，则想象力必然被干扰，无法尽情享受当下的演出带来的愉悦，因为必须努力弄明白那个第一幕最后一场时在罗马讲话的演员，在第二幕第一场时已身处雅典或者大开罗；如果想象力必须总是跟着对象从一处跑到另一处，在瞬间越过万水千山，则想象力不可能不冷却，如此突然的场景转变不能不令想象力感到费解，不能不令它厌恶至极。"

夏普兰指出，在三个小时里展现发生在数年中的行动违背可然性的要求，观众不会相信戏剧的真实性。"诗人用两三个小时展现前后相继的十年，我认为没有比这更不可然的了，因为画像在任何情况下都应当尽可能地像它所画的事物，时间是一个主要因素，戏剧尤以摹仿为己任，应当以最恰当的比例填充时间，所谓最恰当的

[1] 迈雷误以为是古人创立了这条规则。

比例，就是被摹仿事物必须真的需要经历那些时间，否则观众看到的就是大量事物的堆砌，难以说服他们相信在观剧的三个小时里台上已经过去了月月年年。人的思维是就整件事情下判断的，一旦发现不可信处，就会认为自己在关注一个虚假的事物，于是思维就会对其余部分可能有用的东西都懈怠、都没有兴趣，而如果失去了观众的兴趣，诗人的一切工作都将是徒劳。"夏普兰认为，处在这样一种情形中的观众会认为台上展现的行动是假的，就像一个人在看一幅画，画中数个发生在不同时间的情景被摞叠在一起，[1]或者整幅画没有遵循透视法。

"如果画出的物体比例不得当，明暗效果随意设置，不考虑哪个事物距离观察者近，哪个事物距离观察者远，不按照近大远小的规则，观看者就会认为画得假；如果一幅画要呈现两个时间或两个地点，观看者也会认为画得假。简而言之，这样一来，若要让人明白被摹仿的故事，就得在每个部分加一个告示牌，写明：这是一个人，那是一匹马。"

戈杜认为，将发生在数年间的行动用两三个小时呈现不可然，将发生在二十四小时里的行动用两三个小时呈现同样不可然。夏普兰回复说："如果只是用一个很小的范围代替另一个不比它大多少的范围，想象力是很容易被欺骗的，也就是说，用两小时代替二十四小时。"夏普兰很清楚，观众对虚构行动时长的评价决定了虚构的可信性。

戈杜在此指出了古典主义理论家遇到的主要难题之一，二人的分歧也说明了这一点。古典主义理论家一致主张将虚构时间缩减至

[1] 在中世纪的绘画中即如此，此种情况在17世纪不被赏识。

一天,但对于这一天有多长,他们的看法并不一致。有人追随夏普兰,认为"一天"的意思是"一个自然日",即二十四小时;有人更关心可然律,认为"一天"的意思是"人为的一天",即十二小时。而高乃依认为,如果素材的复杂性使然,则可以超过二十四小时,延长至三十小时,这样也可以保证可然性。

为尽可能缩短两个时长间的差距,理论家想出了多种办法。高乃依建议尽可能缩短行动的时长:"为了让对行动的摹仿更逼真、更完美,我们不要止于十二小时,也不要止于二十四小时,而是把戏剧诗的行动尽可能地紧缩。"而杜比纳克建议将行动设置在尽可能接近灾难(catastrophe)之处。"……最美的艺术,是在尽可能接近灾难的地方开始戏剧,这样就能在铺垫上少花时间,可以更自由地展现激情,呈现其他令人愉悦的话语。"这条建议被拉辛发扬光大,取得了无与伦比的硕果。在《贝蕾妮斯》(*Bérénice*)一剧的序言中,拉辛明确指出他所选择的素材"时长仅几个小时"。

同样出于重合两个时长的目的,一些理论家,尤其是杜比纳克,将剧作的长度限制在平均1500句。高乃依无法把自己的想象力塞进一个太狭窄的框架,更喜欢将界限定在1800句。

然而,把行动时长压缩至演出时长是一件很难甚至不可能完成的工作。高乃依深知这一点,他在"第三论"中说:"演出持续两小时,如果它展现的行动实际需要的时间也是这么长,台上的事就完全像真实发生的事了。"为确保能够产生真实的幻觉,理论家们主张的一个办法是将超额的时间设置在幕间,在幕间这段时间里,观众对时长只有模糊的感觉。更好的做法是让幕间省略的时间大致上长度相同,夏普兰在《论二十四小时律》中写道:"各幕之间,台上没有演员,观众欣赏音乐和幕间剧,这段时间可以算入那二十

四小时中去。"于是幕中事件以真实时间进行,两个时长,即虚构行动的时长和演出的时长相同。高乃依在关于《梅利特》的《研究》中说:"我知道,演出缩短了行动的时长,它按照规则在两小时内呈现经常需要一整天实现的事情;但是,为精确起见,我希望把这种缩减精心安排在幕与幕的间歇,让没有事件发生的时间在幕间流逝,这样每一幕的时间就是展现行动所必需的时间。"

高乃依批评自己于 1630 年创作的第一部喜剧《梅利特》,因为时间整一律在这部作品中没有被遵守,安排在幕间的时间省略也不具有相同的长度。他在 1682 年关于《梅利特》的《研究》中说"行动的时长显然超过一整天,但这还不是唯一的缺憾;幕间间隔不平均,也是应当避免的"。实际上,在古典时期,行动时长超过演出时长是不允许的。高乃依自己也指出了《寡妇》一剧的不合规则。第一幕开始时,菲利斯特(Philiste)离开阿尔西顿(Alcidon),陪同克拉丽斯(Clarice)同去拜访友人,却在第一幕的最后一场拜访归来重又现身,而访友"应当用掉整个下午,或者至少是下午的大半时间"。这种处理虚构时长的方式有一个预设的前提,即场与场之间有时间间隔。在 1660 年的《研究》中,高乃依这样解释道:"可能的解释是……场与场之间没有连接,行动没有连续性。因而我们可以说这些被接连放置的零散场次不是紧密相随的,一场结束之后和另一场的开始之前有很明显的一段时间间隔。当场与场紧密连接时这种情况不会发生,一场必然在另一场结束的同时开始。"

高乃依很清楚戏剧的愉悦如果是通过满足可然律而实现的,那么首先涉及调动观众的想象力。因而,他认为最好不要明确行动时长,维持一种有利于幻觉的模糊性。他在"第三论"中写道:"我尤其希望由观众的想象力来构建这段时长,如果非素材所需,则绝

不确定素材所用的时间。尤其当可然有些牵强时，就像在《熙德》中，在那样的情况下，明确时长只能让观众注意到行动的仓促。即便是戏剧诗遵守可然律、什么规则也不违背的时候，确有必要指明开场时日出东方、第三幕时值正午、收场时薄暮西山吗？这种造作只会惹人厌烦；只要建立事物在时间中的可能性，让人们在想注意（却不强迫自己刻意留心）时间的时候能轻松定位即可，甚至在演出时长与行动时长相等的剧作中，每一幕都说明幕间相当于半小时，也是笨拙之举。"

二 地点整一

如高乃依指出的那样，地点整一是古典主义的发明。高乃依写道："关于地点整一，我在亚里士多德和贺拉斯那里没有找到这样的规则。"他发现同时期的许多人都认为，地点整一是从时间整一中衍生出来的。他接着说，"有人认为地点整一是时间整一的结果"。两个规则的出现都是为了保障剧作的可然性。

对古典时期的人来说，舞台不能成为抽象的程式化空间，不能以巴洛克戏剧的方式，就在观众眼前根据行动的需要而改变地点，因为那样就制造不出幻觉效果。杜比纳克认为泰奥菲尔·德·维欧（Théophile de Viau）1621年在《皮拉姆与蒂斯贝的悲剧恋情》（*Les Amours tragiques de Pyrame et Thisbé*）中使用的舞台技巧太过低俗，就这个问题批评了他。一堵墙随着一对恋人时而出现时而消失，被假定为他们各自卧室的墙，也作为分隔两人卧室的空间。当墙不在时，场景就是别处，轮到在其他地点活动的人物进行对白

了。这种手段与古典主义的看法是冲突的，因为违背了可然律。"我们由此可知泰奥菲尔的《皮拉姆与蒂斯贝的悲剧恋情》里台上的墙有多可笑，蒂斯贝和皮拉姆隔着这堵墙说话，而当两人退场，其他人物登台时，墙又消失了。因为这堵假墙既分开内与外两个空间，也代表着蒂斯贝和皮拉姆各自的房间，并且国王也在这同一个地方跟他的心腹交谈，这显然不合理，一头母狮在此处把蒂斯贝吓得心惊胆战，这更加不合理。我想问，就行动的真实性而言，如何设想这样一堵可见又不可见的墙呢？它如何能够神奇地让一对恋人不相见而让其他人相见呢？是什么样的神力让它实际上存在却又能时不时地不存在呢？"（第二卷，第6章，"论地点整一"）

巴洛克时期的剧作家通常采用"同一座城市"，高乃依创作初期也是如此。这一做法被古典主义理论家以不能保证剧作的可然为由摒弃了。高乃依早期大部分喜剧开头的简单指示（类似于"场景在巴黎"这类指示）并不意味着对地点整一律的遵守，他那时对这个问题毫不在意。他依据可然律唯一反对的是把观众从一座城市带到另一座城市。他在关于《梅利特》的《研究》中说："这条常理也是我的规则，根据这条常理，我十分反感将巴黎、罗马、君士坦丁堡放进同一部戏的做法，我把自己戏里的地点缩减至一座城市。"他还补充说，他剧中的人物"所住街区相距甚远，他们互不相识"。虽然他如此提醒观众想象出这一距离，但主要人物梅利特、克里东（Cliton）、提尔西斯（Tircis）、克洛利斯（Cloris）的宅邸其实还是在同一座广场周围或分散在同一条街的两侧。《法院游廊》（*La Galerie du Palais*）将分处巴黎不同街区的两个地方放在同一部戏里：一个是法院游廊，奢华的店铺引得风雅女子们纷纷前往；另一个是玛黑区的一条街道，是个时髦所在。《美狄亚》的"场景在科

林斯",同时出现了三个地点:美狄亚的岩穴、爱琴斯的监狱、广场。高乃依那时只遵循了一个整一,即同一座城市,他自己在《寡妇》(1631)的"告读者"中明确了这一点:"我以自己的方式解释地点整一,我时而把它限制在剧场大小的地方,时而像在这部作品中一样把它扩展到整座城市。"在 1637 年于玛黑上演的《熙德》中,高乃依仍然是这样做的。他在 1660 年的"第三论"中解释说:"《熙德》中的地点更加繁多,但都没有离开塞维利亚:第一幕是施梅娜的府邸、王宫里公主的居处、广场;第二幕加入了国王寝宫。这一规则确有过分之处。"直到 1640 年的《贺拉斯》,高乃依才首次接受了地点整一律,但坦言自己只在《波利厄克特》(Polyeucte)和《庞贝》(Pompée)两部作品中恪守这一规则。他在"第三论"中强调了《西拿》的不规则性(《西拿》与《贺拉斯》创作于同一年):"整体而言都发生在罗马,一半在奥古斯都的书房,另一半在艾米莉府上。"

只有唯一地点才能造成"在场的幻象"。呈现给观众看的空间不能变,因为观众的位置不变。高乃依说:"为了不干扰观众,在不变的剧场中,我希望……把呈现给观众的事情限制在一个房间或者一座厅堂里。但这通常不易,甚至可以说不可能,这个地点必须有所扩大。因而,要找到一个多方交汇的、足够中立的空间,这样,不同人物在此相会才是合理的。因而,广场、喜剧中市民阶层家中的大厅、悲剧中玛埃洛(Mahelot)[1] 所谓的"任意宫"

[1] 有关 17 世纪演出的大部分资料都来自玛埃洛(Laurent Mahelot)和勃艮第宫其他布景师的记录。这份管理记录(cahier de régie)从 1633 年开始到 1688 年结束,包括布景图示说明、对行动必需的空间的描述、勃艮第宫以及法兰西剧院自 1680 年建立以来演出某些剧目时所用道具和服装的清单。玛埃洛是勃艮第宫的第一位布景师,与他有关的大致是 1633 至 1634 年间的记录。

（palais à volonté）就成了不二之选。高乃依在"第三论"中这样描述这个唯一地点："法官接受合法的虚构，我想参照他们的做法，进行戏剧的虚构，建立一个戏剧地点，不是克利奥帕特拉的宫殿，不是罗多居娜（《罗多居娜》一剧的女主人公）的居所，也不是《希拉克略》（*Héraclius*）中弗卡斯（Phocas）、雷奥婷（Léontine）或普尔舍莉（Pulchérie）的住处，而是一个厅，所有住所都有门通向这个厅。这样的地点有两个优势：其一，每个人在这里说话都是保密的，跟在他自己房间里说话一样；其二，通常而言，合适的做法是台上的人去找书房里的人说话，但在戏剧中，让书房里的人来找台上的人也是合适的，这样可以保障地点的整一和场次的连贯。"高乃依在《波利厄克特》中采用的就是这种处理方式。菲利克斯的住处和他女儿的住处共享一个前厅，这就使得宝丽娜和波利厄克特的幽会、宝丽娜和塞维尔的幽会、菲利克斯和塞维尔的政治会晤都可能在这里发生。拉辛在《贝蕾妮斯》中以类似方式设计空间。他写道："场景在罗马，提图斯（Titus）居处和贝蕾妮斯居处之间的书房。"这个书房是相互冲突的两个戏剧空间的交汇点：它既是一个公共空间，是朝堂，提图斯在此代表罗马，他的行为代表国家；它也是一个私人空间，是提图斯看望贝蕾妮斯的地方。

这条规则对剧作家来说有时不易遵守，有一种方法可使之灵活变通。杜比纳克虽然是地点整一律最坚定的维护者之一，但他认为舞台的两个部分（一个是前台，另一个是舞台后方及侧部）所受限制不同。前台在整个演出过程中必须始终展现同一地点。"必须注意，这个应当始终整一、不能改变的地点指的是古人称作'前台'的那部分舞台，也就是演员亮相、走动和说话的那片空间。因为该空间展现的是人物所在或走动的场所，且因为大地不会像旋转门一

样活动,所以一旦我们选定一块场地开始展现行动,就必须假定这块场地在接下来的整部作品中不变,就像它在现实中一样,本来就是不变的。"(第二卷,第6章,"论地点整一")但可在舞台底部和侧部隐藏一个绘制的第二景,不让观众看到。在需要时,打开第二景,一个新地点就出现在观众眼前。杜比纳克以传统悲剧的布景为例,传统悲剧常以庙宇或宫殿临街的一面为布景,如果在一幕结尾时宫殿失火,则观众在下一幕会看到宫殿背后的大海。把舞台空间和拓展了舞台空间的戏剧空间作为现实空间的反映,这一愿望就这样随着古典主义诞生了。一种现实主义的拓扑学自此悄然形成,研究与舞台相关的戏剧地点如何分布及如何与舞台空间相连接。这样一种拓扑学在之前的剧作法中没有,它将随着资产阶级正剧的开始而变得更为复杂。

地点整一律与时间整一律一样给剧作家制造了一些难题,他们必须让人物的到来显得合理,不危及行动的可然。在单一布景的情况下,让人物出场的理由必须清楚。高乃依在"第三论"中写道:"如果可能,则必须让人物的出场和离场都有理由。尤其是人物的离场,必须有理由。如果一个人物离场只是因为没有台词了,这是最差的处理方式。"古典主义也是场次衔接的起源,之前的剧作法中没有这方面的考虑。高乃依区分了三种类型:视觉衔接、在场衔接和声响衔接。他在关于《女仆》的《研究》中这样定义"视觉衔接":"这是一种充分衔接,当上台的人物看见了离开舞台的人物,或者离开的人物看到了上台的人物,或者是一个在寻找另一个,或者是一个在逃避另一个,抑或仅仅是看到而不是想要寻找或躲避。"他更倾向于在场衔接和话语衔接,"人物离场前必须跟台上的另一个人说过话"。他不建议使用声响衔接:"我认为,若没有非常合

适、非常重要的理由要求一个人物听见声响时离场，则这种衔接方式不可取。因为，仅仅出于好奇去看看声响究竟是怎么回事，这是一种非常微弱的衔接，我不推荐这种做法。"古典戏剧的舞台任何时候都不应当是空的。

拉辛与高乃依不同，他极少谈论自己的戏剧创作，他只于戏剧生涯之初在《亚历山大》（*Alexandre*）的"序言"中，为驳斥批评他的人而强调了自己的悲剧是精心构造的结果，场次间相互连接，为每个人物的出场都细致周到地安排了原因。

"所有场次饱满充实，互相间有必然联系，没有哪个人物的出场原因不明，我有幸把很少的事件和很少的素材从头至尾组织编排写成了一部完整而流畅的戏，他们（诋毁者）还批评什么呢？"拉辛后来不再有这方面的论述，很可能因为他觉得高乃依在这个问题上已经做了足够的理论阐述。

如果场景在室内，让所有的进出都事出有因，尤其困难，因而室内场景中的进出通常都不太可然。杜比纳克就这一点批评了高乃依。"宫殿里的一座大厅中，显然整日有人来来往往，在这种地方长篇大论地讲述一桩一旦泄露定然招致危难的私密事，这种做法，我不敢苟同。这就是为什么我一直难以想象高乃依先生如何能够在同一地点，既让西拿告诉艾米莉他密谋反对奥古斯都的全部计划，也让奥古斯都跟两名心腹进行密谈。这个地方看起来是个公共场所，因为奥古斯都让其余人等退下，说明这个地方是谁都可以来的，如果这是公共场所，西拿怎么会在这里跟艾米莉会面并用一百三十行诗讲述一件极其危险的事呢？很可能会被宫中路过此地的人听到。如果这是私人场所，比如皇帝的书房，皇帝不想让谁知道某件秘密，便让谁回避，那么西拿怎么可能来这里跟艾米莉讲话呢？艾米莉怎么可能在这个地方

抱怨皇帝呢？高乃依先生何时为我解惑都可以，悉听尊便。"

如果是在室外，进出的理由较易找到。高乃依在《法院游廊》的"研究"中以反例的方式指出了这一点，他认为交心戏在这样的地点也许不可然。"让她们在舞台中央说话，只是为让观众看到她们从藏身处走了出来，这些话她们在卧房或大厅里说或许更好；但这是必须接受的戏剧手法，这样才能遵守那些伟大立法者严格要求的地点整一。这样做有些违背精确意义上的可然，也有违礼仪（bienséances）；但几乎不可能用其他方法；观众对此已习以为常，觉得没什么不妥。我们按照古人的先例制定了规则，但古人其实给自己保留了一定的自由度；他们选择广场作为喜剧甚至悲剧的地点；但仔细研究就会发现，他们让人物在广场上说的话中，有一半都不如放在室内说。"

为了指出地点问题内在的困难，高乃依设想了这样的例子：《贺拉斯》的行动发生在老贺拉斯府上的大厅，一个小说家讲述《贺拉斯》时会怎样安排这个大厅？高乃依在"第二论"中说："《贺拉斯》可以提供一些实例：这部戏严格遵守地点整一，一切都发生在一座厅里。如果写成小说，把我安排的每一场各自的情况都写进去，能让一切都发生在这座厅里吗？在第一幕末尾，库里阿斯（Curiace）和他的恋人卡米耶（Camille）要去与住在另一处的家人汇合，在两幕之间，他们收到了贺拉斯三兄弟获选的消息；在第二幕开头，库里阿斯来到同一间大厅中，向老贺拉斯道贺。在小说里，道贺会发生在获悉消息的地方，当着全家人的面，两人避开众人独享喜讯是不可能的。但戏剧必须展现所有人的情感，包括贺拉斯三兄弟、老贺拉斯、三兄弟的妹妹、库里阿斯和萨宾娜（Sabine），并且是同时展现。而小说，不必让人看见任何东西，很

容易实现这一目标。但在舞台上,则必然要将他们分开,按照一定顺序逐一展现,就从这两个人物(库里阿斯和他的恋人卡米耶)开始,我必须将他们带回到这座大厅中,而不顾及可然性。"

地点的一致可能会破坏行动的可然性,对此,高乃依提出了解决办法:巴洛克式"城市的整一"和古典主义要求的地点整一的折中。如果同意理论家们的看法,在同一幕中地点不能改变,那么他认为从一幕到另一幕可以改换地点。他建议作者将行动安排在同一座城市,但不指明具体位置,这样一来同一个布景就可以在整部戏剧中一直保留,让观众感觉不到变化。"这有助于骗过观众,观众看不到地点变化的任何标示,就察觉不到地点变化。除非以恶意的、批评的眼光来考量,但能这样做的人极少,大部分观众都只是热切地关注展现在他们眼前的剧情。"

狄德罗在一个世纪之后提炼出了"第四堵墙"的概念,但这一概念的基础在古典主义时期就已出现,即由可然性支配下的舞台行动的独立性。剧本与舞台演出应当促成这种独立性,让观众以为在观看真实的行动。杜比纳克解释说:"剧作家应当像没有观众一样创作,也就是说,所有人物行动和说话都应当像他们真的就是国王,而不是贝尔罗斯或蒙多里(著名演员的名字),真的身处贺拉斯在罗马的府邸,而不是巴黎的勃艮第宫;就像没人看见也没人听见他们一样,在舞台上就像在被模拟的那个地方一样。必须遵守的规则是,一切在观众看来做作的东西都是不好的。"意大利式舞台于17世纪40年代开始在巴黎普及,[1] 促进了演出的这种独立性。

[1] 是黎世留在法国建立了第一个意大利式舞台。他于1641年委托建筑师勒梅尔希埃(Jacques Lemercier)在主教宫修建了一座演出厅。黎世留不久突然离世,主教宫成了后来的王宫(Palais-Royal)。

舞台的位置高于正厅观众的位置，舞台口有带立柱装饰的台框围绕。台框打开了一扇通往虚构地点的窗，这个虚构地点在一段短暂的时光里被视作真实。

图 2　萨柏提尼绘制的意大利式舞台（1638）

对夏普兰而言，如同对于大多数古典主义理论家而言，净化的成功有赖于对可然律的遵守，由此可见可然的重要性。只有当观众相信戏剧展现的行动时，净化才会发生。夏普兰在 1620 年《阿多尼》的"序"中写道："信任对诗来说绝对是必需的。……缺乏信任，则也会缺乏关注或喜爱；没有了喜爱，则不会有情感，因而也就不会有净化或对人的品行的改善，而这是诗的目的。"他在《论二十四小时律》中也提到了这个问题，态度同样坚决："摹仿在一切诗中都应当是完美的，在被摹仿事物和摹仿者之间没有任何差异，因为摹仿最主要的作用是给心灵带来仿佛真实在场的事物，涤除无节制的情感。"

第六节 纯粹美学

悲剧与喜剧的区分在古典时期与在古代一样严格。亚里士多德的影响,以及文艺复兴初期对塞涅卡悲剧的再发现将喜剧体裁和悲剧体裁的分类思想带入了意大利和法国,而在其他地方这一思想并不为人所知。西班牙喜剧（comedia）、伊丽莎白戏剧将塞涅卡的剧作方法以及中世纪戏剧流传下来的混合风格并行使用。对体裁间的交叉影响持拒斥态度的只有法国。由此就解释了法国的理论家为什么长期难以接受这些外来的戏剧,因为他们坚信只有一种可能的美学,即以纯粹性为旨要的古典美学。

一 戏剧体裁的传统定义

17世纪的古典主义理论家几乎按原文重申了亚里士多德的悲剧、喜剧之分。迈雷在《西勒瓦尼尔》的"序言"中主要通过素材和人物的身份地位来区分悲剧和喜剧,悲剧展现大人物的不幸,喜剧展现普通人的日常。悲剧结局凄惨,喜剧结局欢快。它们在观众身上产生的效果也颇为不同,一个让观众陷入悲伤,另一个借助笑带给观众生活的乐趣。悲剧采用已知的素材,或取自神话或取自历

史，而喜剧则根据可然律创造出新的情境。这两种体裁在风格方面也有区别，一个高雅，另一个朴素平常。迈雷写道："悲剧不是别的，而是英雄惨遭不幸。喜剧展现的是个人的时运而非性命攸关之事。悲剧就像一面镜子，映照出人的脆弱，那些王公贵族开场时无上荣光，在结尾时却成了造化弄人的证明，十分可怜。而喜剧展现的是出身平庸者的生活，给父子们指出适宜的相处之道；喜剧的开场通常不应是欢快的，结尾则相反，一定不能忧伤。悲剧的素材应是众所周知的，建立在历史事实的基础上，有时可添加离奇、虚构的成分。

如在古代一样，悲剧因为素材和人物的高贵，在古典时期也被视为（至少被学院派理论家视为）主要的戏剧体裁。杜比纳克在《戏剧实践》中说："因此，我们看到在法国王宫里，悲剧比喜剧受欢迎，而在小市民中，喜剧，甚至笑剧和滑稽表演被认为比悲剧更能带来消遣。出身高贵者或与出身高贵者一起生活的人，由于美德或志趣所向，只怀有普遍的情感和崇高的理想，因而他们的生活与悲剧有很大关系；但是卑贱之人出身龌龊，长期浸染于下流的情感和言语中，他们乐于将笑剧中蹩脚的滑稽戏谑当作好东西来接受，他们在这当中可以看到自己的影子，这当中有他们常说的话和常做的事。"（第二卷，第 1 章，"素材"）

悲剧是宫廷体裁，笑剧是民间体裁，这个判断过于笼统，需要解释。悲剧尤其是给有文化修养的观众看的，这一点确实如此；但笑剧有时也吸引贵族观众。莫里哀早期的喜剧绝对是笑剧，但他正是借此赢得了路易十四的庇护，路易十四对悲剧常感腻烦，对这样的演出却甚为欢喜。只是在莫里哀死后，笑剧才在有文化修养的观众中失了信誉，自此只在集市舞台上演出。1674

年，布瓦洛在《诗艺》中毫不留情地斥责这种粗俗的体裁，认为它只配取悦平民。

> 我希望戏剧界有这样可爱的作家
> 他从不在观众前自毁声誉，
> 他以理智悦人而从不违礼。
> 但一个冒牌货只会用下流词色，
> 拿些龌龊之物取悦于我，
> 他那寡淡的废话最能让新桥雀跃，
> 让他去成群的奴仆前耍弄把戏。

他批评莫里哀沉迷笑剧、亵渎艺术，尤其在《斯卡潘的诡计》（*Les Fourberies de Scapin*）中更是如此。布瓦洛最喜欢的喜剧典范是泰伦提乌斯，作为莫里哀的朋友，他希望莫里哀成为法国的泰伦提乌斯。然而，莫里哀更欣赏普劳图斯，有时从普劳图斯的剧作中借鉴素材。布瓦洛却对普劳图斯十分轻蔑，不承认其价值。

> 莫里哀解释了他的创作，
> 可能由此为他的艺术赢得奖励，
> 他学究式的描绘并不亲近平民，
> 只知一味丑化笔下的人物
> 弃宜人精雅而求滑稽低俗，
> 面对泰伦提乌斯毫不知羞。
> 斯卡潘可笑的袋中计下，

我认不出那个写了《愤世嫉俗者》的作家。

（《诗艺》）

二　新形式

初看来，高乃依的主张似乎与古典主义理论家遵奉的传统悲剧、喜剧定义一致。他在"三论"中说："喜剧在这方面与悲剧不同，悲剧的素材是杰出、超凡、严肃的行动，而喜剧只是普通、欢乐的行动，悲剧要求主人公经历危难，喜剧只需要主人公的担忧和不快。"但他只是表面上采用了这种继承自亚里士多德的传统区分。他认为，这种以人物出身为依据的区分在 17 世纪已经不能如古代那样发挥作用了。只有行动能够决定作品的性质，而不是由人物的社会状况决定。他在 1650 年的《唐·桑切》（*Don Sanche d'Aragon*）一剧的"题献词"中说："只有通过考虑行动，我们才能确定一部戏剧诗属于哪种，而与人物毫无关系。"10 年后，在"三论"中，高乃依研究亚里士多德的定义时说："这个定义与他那个时代的习俗有关，那时候喜剧中的人物都出身低贱。但这个定义用在我们的时代并不完全准确，在我们的时代，就连国王也可以出现在喜剧中，只要他在喜剧中的行动并不比一般喜剧中的行动高贵。展现国王们的爱情，并且他们的生命和国家没有遭受任何危险，这样的行动不能被提升到悲剧的高度，尽管人物都是杰出人物。悲剧行动是庄严的行动，要求事关国家利害，或者说要求比爱情更加高尚、雄浑的激情，比如雄心抱负和复仇，在庄严的行动中，人所

畏惧的不幸远比失去心上人深重。在这当中可以掺入爱情，因为爱情总是人们乐意看的，爱情可作为我所说的这些利害及其他激情的出发点；但是爱情在诗中必须是第二位的，不能占据首要位置。"

1650年，高乃依撰写了《唐·桑切》，从而开创了一种新的戏剧体裁——"英雄喜剧"[1]。他在该剧的"题献词"中说："这是一种全新的诗歌体裁，古代未曾有过先例……。尽管其中的人物或是国王，或是西班牙的大人物，但这是一部喜剧，因为其间没有发生会引发我们怜悯和恐惧的危难。"他坦言自己在为这样一种新的戏剧形式命名时犹豫良久，这不是一部悲剧，尽管其中的人物出身高贵。他批评"老好人普劳图斯"，因为普劳图斯把《安菲特律翁》称作"悲喜剧"：悲，只因其中有神明和国王；喜，只因其中有插科打诨的仆从。高乃依说："这样做太过于依赖人物，而对行动考虑太少。"高乃依质疑了悲剧与喜剧的主要区分标准之一，即人物的出身，由此他等于无意中宣告了政治悲剧的消亡，因为悲剧冲突正是通过把我们称为国王、亲王、议员、总统或部长的掌权人物搬上舞台，才把整个民族的命运与个人的利害交织在一起，也由此给予了悲剧（不论是希腊悲剧、伊丽莎白悲剧还是古典悲剧）一个神话维度。

此外，高乃依在1660年回顾自己的作品时，突然意识到自己

[1] 在法国戏剧中，王公贵族、神话人物或英雄很少出现在喜剧里。高乃依的《王家广场》（*La Place royale*）、莫里哀的《安菲特律翁》（*Amphitryon*）、马里沃（Marivaux）的《爱的胜利》（*Triomphe de l'amour*）是为数不多的法国贵族喜剧的例子。《爱的胜利》的两个主要人物都出身皇室：一个是阿基斯（Agis），他是合法的王位继承人却不得已流落他乡；还有一个是斯巴达国王列奥尼达（Léonide de Sparte）。

1630年创作的《梅利特》推进了喜剧的现代化。这部戏中,他没有设置任何可笑的人物,而是按照田园戏剧和悲喜剧的模式塑造了上流社会的人物。这部戏与传承自拉丁笑剧或中世纪笑剧的传统喜剧非常不同,人物谈情说爱时运用了过分精巧细腻的言说方式。高乃依在他的第三部喜剧《法院游廊》中引入了亲信这个角色,自此,亲信便取代了乳母。乳母这个角色来自古罗马戏剧,在高乃依的时代被认为过于乏味。1660年高乃依在关于《梅利特》的《研究》中说:"我至今从未见过哪出逗笑的喜剧中没有滑稽人物,比如仆从、食客、牛皮大王、江湖郎中等等。他们的出身高于普劳图斯和泰伦提乌斯喜剧中的贩夫走卒。喜剧效果就通过这些人物的欢快情绪产生了。"高乃依从1630年开始严格区分喜剧和笑剧,为18世纪的高雅喜剧开辟了道路。布瓦洛真心希望有一种高雅喜剧,1674年他在《诗艺》中主张高雅的诙谐:

> 喜剧是叹息和哭泣的敌人,
> 它的诗句中没有悲剧的苦痛;
> 但它的用途不是在广场上
> 用肮脏低俗的字眼招徕贱民。
> 喜剧人物打趣一定要高雅;
> 它的结要精巧解要容易;
> 行动要跟随理性的引领,
> 绝不在无意义的场次中迷茫;
> 谦逊温和的风格要正合时宜;
> 言辞优雅,创造力充盈,
> 情感细腻、丰沛,

场次相互贯通一气呵成。
莫要乱开玩笑有悖常情,
自然的准绳绝不可偏离。
看看泰伦提乌斯喜剧中的父亲
训斥儿子恋爱不谨慎时是什么表情;
看看儿子怎样领受父亲的训诫,
又是怎样跑去找心上人而把这些都抛诸脑后。
这不是画像,不是一幅近似图;
这是真正的情郎、儿子和父亲。

莫里哀彻底扭转了古代建立的悲剧与喜剧之间的等级高下关系。在《〈太太学堂〉的批评》中,多伦特(Dorante)和于拉尼(Uranie)维护《太太学堂》这部戏,与那些诋毁它的人做斗争,作者里希达(Lysidas)不同意对方的观点〔里希达这个人物影射的是多诺·德·维泽(Donneau de Visé)〕,因为他讲的更多的是悲剧而非喜剧。

多伦特:里希达先生,所以,您认为一切思想和美都在严肃的诗里,而喜剧都是傻话,无可圈点吗?
于拉尼:我不这样认为。悲剧如果写得好,当然是好东西;但喜剧也有它的魅力,我认为两者谁也不比谁更容易写。
多伦特:确实如此,女士。如果您说喜剧更难,可能也非妄言。

莫里哀的诋毁者们将他贬低为粗俗的笑剧作家，莫里哀对此十分愤慨，在《〈太太学堂〉的批评》中，他的目的毫无疑问是要跟这些人论战，但他同时也作为理论家给喜剧建立了一种诗学，使喜剧第一次获得了尊贵的地位。通过多伦特的这番话，莫里哀指出了喜剧优于悲剧之处，预告了喜剧在18世纪的胜利。他着重指出喜剧是一门苛刻的体裁。喜剧向观众展现的风俗画必须酷似真实。喜剧作家就像人种学家一样，应当是一个敏锐的观察家，甚至是一名技艺精湛的临床医生，能够拆卸人类灵魂中最细小的齿轮，揭穿灵魂的面具。莫里哀是把那个时代整个社会的风貌一幅幅呈现于舞台。没有什么能逃过他的讽刺：医生、药剂师、狡猾的律师、高利贷者、教师、学究、伪才女、皮条客、摆阔的侯爵、浪荡子和伪君子等等。喜剧必须忠于现实，而悲剧完全不受此约束，求真是喜剧作家面临的主要难题之一。

多伦特说："我认为，对重大的情感进行夸张要容易得多，比如抱怨命运、辱骂神明，而要得体地切入人的可笑处，把大家都有的缺点在舞台上以令人愉悦的方式展现出来，则比较难。当您刻画英雄时，您可以随心所欲，因为都是没有现实依据的，不求相似，您只要任想象驰骋，丢下现实，捕捉神奇。但当您刻画的是人时，您必须取法自然，人们要求这些刻画与现实相似；如果您不能让人从中认出你们时代的人，那您就白费苦心了。总之，在严肃作品中，只要说的话合乎常理、语言优美，就可以免遭批评。但在其他作品中则还不够，还必须会开玩笑，逗有教养的正派人发笑是一桩不寻常的工作。"

布瓦洛更欣赏悲剧，有别于莫里哀。但在喜剧与现实的关系问题上，他的主张却与莫里哀一致。

想要在喜剧上有所成就，
那就让本质成为您唯一的研究对象。
谁能看懂人，能以深刻的思想
进入各色人等隐秘的内心深处
用优秀的喜剧展现出来。
了解什么是浪子、吝啬鬼
正派人、自大狂、妒忌者、怪人，
让他们在我们眼前活起来、行动、说话。
到处呈现的都是如实的图景，
每个人都色彩鲜明。
现实中怪异的形象丰富多彩，
每个内心都有不同的特点，
一个动作就能流露出来，细微处显露特征，
但并非每个人都有认识它的眼睛。

（《诗艺》第3章）

尽管古典时代在美学上主张纯粹，但体裁在这一时期已不再像最初那样区分严格。虽然理论家没有思考过悲剧与喜剧之间的相互影响，剧作家们却对传统的悲喜剧定义提出了质疑。高乃依让出身高贵的人进入喜剧，甚至在"英雄喜剧"中出现了国王，有的戏剧中人物出身高贵但并不面临政治灾难，高乃依拒绝称这样的戏剧为悲剧。莫里哀宣称喜剧高于悲剧，这与理论家们的言论正相反，理论家们在整个世纪一直把悲剧视为主要体裁。

第七节 理想的悲剧

一 悲剧的目的：净化

高乃依在"第二论"（即《论悲剧及根据可然律或必然律创作悲剧的方法》）中、拉辛在若干"序言"中都提出了悲剧的目的，他们为悲剧设定的目的与亚里士多德相同，即产生净化效果。他们追随亚里士多德，把悲剧的规则建立在接受美学基础上，通过悲剧对观众的作用来定义悲剧。

这是拉辛最关注的问题，在这个问题上，他比高乃依更接近亚里士多德，他的论述主要涉及用什么样的手法来创造悲怆（pathétique）。他从不论及有关悲剧编写规则的问题，很可能因为他觉得高乃依已经论述得足够充分，他没有要补充的了。在他手头的亚里士多德《诗学》中，他在有关"净化"的部分所做的思考和评注最多。他读到的亚里士多德对"净化"的定义如下："一种生动的再现，通过激发怜悯与恐惧来涤除或缓和这类情感。"他补充道："即指它通过引发这样的情感而去除其中过分的和不良的成分，将它们恢复到缓和的、合乎理性的状态。"拉辛对欧里庇得斯赞誉有加，以之为榜样，他在《伊菲革涅娅》的"序言"中说，因为欧里

庇得斯"极具悲剧性,或者说,他很好地引发了怜悯和恐惧,而这正是悲剧真正追求的效果"。从同时期的见证实录,尤其是拉辛之子路易的《让·拉辛的生活及作品记》(Mémoires sur la vie et les ouvrages de Jean Racine)[1]中可知,古希腊戏剧一直属于拉辛偏爱的读物之列。这份爱源于他青少年时代在皇港修道院(Port-Royal des Champs)的学习生活,他的老师们是当时最优秀的古希腊研究学者。"他最大的快乐就是和索福克勒斯、欧里庇得斯一起去修道院的树林深处,他几乎已把他们的作品熟记于心。"他十分喜爱这些古代作品,当他朗诵悲剧时,他会把自己的喜爱之情分享给所有听众。路易说:"他那时在欧特伊(Auteuil),布瓦洛家中,在场的还有尼克尔(Pierre Nicole)以及另外几位尊贵的友人。大家谈起了索福克勒斯,这是他十分崇敬的作家,他从来不敢使用索福克勒斯的悲剧素材。他当时就是这样满怀虔敬地拿起索福克勒斯的古希腊语原文读了起来,是《俄狄浦斯王》,并当场译成法语。瓦兰古尔(Jean-Baptiste-Henri de Valincour)先生说,他非常激动,所有听众都体会到了这部作品中充斥的恐惧和怜悯。他接着说:'我看到过我们最好的作品由我们最好的演员演出,但都不及这次讲述令我心潮澎湃。我在写这些话的时候,脑海中依然浮现出拉辛手持书本,我们惶恐不安地围在他身边的画面。'这可能就是人们以为他打算写一部《俄狄浦斯》的原因。"

拉辛着重指出了古希腊悲剧中最悲怆的时刻并做了评析。《厄

[1] 路易·拉辛(Louis Racine,1692—1763)是拉辛最小的孩子,7岁时父亲去世。《让·拉辛的生活及作品记》于1747年在洛桑和日内瓦出版,由路易·拉辛根据他人的见证撰写而成,见证资料主要来自布瓦洛,还有在法兰西学院继任拉辛席位的瓦兰古尔。这部著作使用了理想化的叙述手法,因而并不完全可靠。参见《拉辛全集》(Racine, Œuvres complètes, Le Seuil, 1962, Mémoires, p. 17-66)。

勒克特拉》中有这样一个段落：俄瑞斯忒斯假扮成他人，告诉厄勒克特拉她的弟弟已死，然后又向她吐露了自己的真实身份。拉辛在这个段落的页边处写道："俄瑞斯忒斯来了，带来一个坛子，他告诉厄勒克特拉，坛子里盛着俄瑞斯忒斯的骨灰。这是最后一个展现厄勒克特拉痛苦的片段，诗人在此尽其能事激起怜悯。戏剧中最美的画面，莫过于厄勒克特拉在弟弟面前痛哭流涕哀悼弟弟的场景了，这位弟弟本人也被打动，不得不承认了自己的真实身份。"拉辛发现，若严格地从行动的角度看，古希腊悲剧中有大量无用的情景，这些情景的唯一目的就是强化悲怆。他在1669年《布里塔尼居斯》的"序言"中说："因此，索福克勒斯几乎到处使用这样的情景。在《安提戈涅》中他展现海蒙的愤怒和克瑞翁在安提戈涅死后受惩所用的诗句数目，与我用于阿格里皮娜的诅咒、茹妮的退隐、那喀索斯的受惩和尼禄在布里塔尼居斯死后的绝望之情的诗句数目相当。"高乃依偏好行动复杂的悲剧；而拉辛则赞成行动的简洁，师法古代的悲剧典范，古人尤其擅长制造悲怆。就这一方面而言，拉辛对《贝蕾妮斯》完全满意，这部戏在观众中受到热烈欢迎，用拉辛自己的话来说，因为这部戏"荣耀中浸满泪水"。他在"序言"中说："行动简洁，甚合古人口味，长久以来我一直想创作一部这样的悲剧。"这种简洁给他招来了批评。拉辛辩道，这是以可然性的要求为基础的简洁。他在"序言"中说："悲剧只有可然才动人，一天怎会发生许多事？那么多事放在数周之内才有可能。有人认为这种简洁性是创造力匮乏的标志。他们没有想到，真正的创造是于无中生有，如果诗人文笔枯竭乏力，难以用一个简单的行动，并辅以激情之烈、情感之美和表述之雅，在五幕的时间里持续吸引观众，他才会以繁复的波折为掩护。"想要打动观众的愿望始

终支配着拉辛对题材的选择。同时期的人批评他在《布里塔尼居斯》里塑造的主人公过于年轻，拉辛在"序言"中回应说，正因为布里塔尼居斯太年轻，所以才"颇能引起同情"。

高乃依几乎逐字重述了亚里士多德《诗学》中关于"净化"的论述，他在"第二论"一文的开篇中就说道："悲剧通过怜悯与恐惧来净化类似的情感。这是亚里士多德定义的原文，告诉了我们两件事：其一，它引发怜悯和恐惧；其二，它通过这两种方式来净化类似情感。"他引用了亚里士多德的话，并以斜体着重突出。但高乃依并不知道这当中有一处混淆，由意大利和法国最早翻译《诗学》的人造成，一直持续到18世纪下半叶。亚里士多德认为，悲剧能够净化它让观众体会到的怜悯和恐惧。而高乃依以及文艺复兴以来的所有理论家都认为，悲剧可以净化作家赋予人物的一切情感，包括爱、恨、妒、野心。这个误解要到莱辛才被澄清。莱辛在1768年的《汉堡剧评》中根据古希腊文本证实，悲剧能够净化的只有演出激发的情感，即怜悯与恐惧。高乃依的这个阐释错误给净化增添了一个道德维度，这是亚里士多德那里没有的，高乃依可能想以此博取敌视戏剧的学究以及教会神父们的支持。他认为，观众看到人物遭受了不该遭受的苦难，害怕类似的事发生在自己身上。看到人物因激烈的情感而招致祸患，他从此便会努力克制自己的激情，不然也会有同样的遭遇。"亚里士多德说，友人遭受了不该遭受的苦难，我们会同情他，看到与我们相似的人受难，我们害怕类似的事发生在自己身上。因而怜悯的对象是我们看到的那个受苦之人的利益，随怜悯而来的恐惧关涉到我们自身，仅这段话就给我们打开了足够宽敞的入口，寻找到悲剧净化激情的方法。与自己相似的人身遭不幸，我们对此产生

怜悯，并由此害怕类似的事发生在自身；若要无果必先除因，出于这个众所周知，但也是合理的、不容质疑的原因，便由这份恐惧而生出避免此类情形的欲望，由这份欲望而生出在自己身上净化、缓和、纠正，甚至根除那种导致令我们同情之人罹祸的激情。"（"第二论"）此外，高乃依将对善和恶的刻画作为"戏剧诗的第二个用途"。第三个用途是有关解的性质，为了满足观众，解应当呈现善恶各得其报。戏剧诗的第一个用途，我们在上文已提及，即"随处安插的道德警示和箴言"，第四个用途就在于净化。其中的第三个用途为古典主义戏剧特有，高乃依发现古代对戏剧没有这种要求。古人在悲剧中并不考虑"报偿善举和惩戒恶行"。但他同时代的戏剧通常都是这样收场："恶行受惩，善举得报，这并不是什么艺术规则，而是风尚习俗使然，大家都明白不这样做的利害。"[1]

虽然高乃依和拉辛都同意亚里士多德对"净化"的定义，但我们在下文将会看到，他们在实现净化的方式上却并不追随亚里士多德。

二 悲怆事件

血腥场面的展现已不符合古典时期的趣味。世纪之初，该做法颇受欢迎，例如哈迪（Alexandre Hardy）的戏剧。这类做法出于一种古老的、不规范的对戏剧的认识。一些理论家为符合礼仪

[1] 高乃依一直强调不能混淆艺术规则和"风尚习俗"，后者指礼仪（bienséances）的作用。

（bienséances）之需，借古人的权威来反对这样的做法。但是，只有贺拉斯禁止展现暴力场面。亚里士多德本人并没有表示过对这类做法的不赞成。他只是说明自己更欣赏那些由"听而不是看"而产生的悲怆场景。在埃斯库罗斯的作品中，《阿伽门农》一剧通过移动台（eccyclème），即一种转动机，把阿伽门农和卡珊德拉血淋淋的尸体突然呈现在台上；《奠酒人》一剧里，克吕泰涅斯特拉和埃癸斯托斯的尸体也是如此。索福克勒斯的《俄狄浦斯王》是亚里士多德最为赞赏的作品，在这部戏的结尾处，抠瞎了自己双眼的俄狄浦斯出现在台上，同样惊心动魄。在17世纪的法国，自古典主义确立，这样的场面就只能在舞台之外发生了。

高乃依的《俄狄浦斯》创作于1659年，他在剧本前的"告读者"中解释说，为了不冒犯观众，他背离了自己的榜样索福克勒斯和塞涅卡。"这位不幸的君王抠瞎了双眼，索福克勒斯那无与伦比的原作对这一过程描述得清晰而细致，占了整个第五幕。我们的观众中很大一部分是女性，如果原样照搬过来，会令女士们细腻的内心惴惴不安，她们如果感到不悦，则会让她们的陪同者对作品进行审查。"《忒拜纪》完成于12年之后，拉辛在为1676年的版本所做的"序言"中致歉，请求原谅自己在解的部分展现了令人或许不忍目睹的场景。其中的灾难"可能有些太过血腥。没有一个人物逃脱死劫"。他提出两点性质十分不同的理由来解释自己为什么有违礼仪：一是因为素材出自欧里庇得斯的《腓尼基妇女》，原作本来就很暴力；一是因为彼时自己初涉戏剧创作，缺乏经验。"然而，《忒拜纪》是古代最具悲剧性的题材。……我写这部作品时尚十分稚嫩，恳请读者宽待，对之后的作品可再加苛责。"很多年后，当他再看这部青年时期的作品并为之撰序时，他正在给《淮德拉》收

尾，他的全部作品几乎都已完成。这时的拉辛已经过长期戏剧经验的锤炼，并行将告别戏剧生涯。他深知，悲怆可以仅仅由演绎情感的残酷性而产生，而不需要舞台上发生任何暴力行为。他在《贝蕾妮斯》的"序"中说："悲剧不一定需要流血和死亡，只需要行动庄严、人物英勇、情感激荡，需要大家都感觉到这种肃穆的忧伤，这种肃穆的忧伤就是悲剧的全部愉悦所在。"古典主义倾向于使用经过话语净化的悲怆，也就是说，讲述一个暴力行动，而不是把它展现出来。

同样出于这种趣味的改变，在古典时期，悲惨的结局也不再是悲剧应有的特征。弗修斯（Isaac Vossius）在 1647 年的《诗学》拉丁语翻译中质疑了被斯卡里格修订过的亚里士多德的观点。弗修斯说："儒勒·斯卡里格在《诗学》（1561）的第一卷第 6 章中给出的悲剧定义是，展现一个伟大人物的命运，结局悲惨，以严肃的笔法和诗体创作而成。他要求悲剧的结局必须悲惨，这一点我不能同意。虽然大部分时候确实如此，但这不是悲剧的本质所在。"诚然，结尾时主人公突然惨死确能满足观众的期待，如高乃依在《阿热西拉》（*Agésilas*）中提出的那样：

> 主人公被妒与恨纠缠，并非今日才有，
> 赫拉克勒斯是一个样板，此等事史上随处可见，
> 我们不许主人公死得平静安然。
> （《阿热西拉》第三幕第一场，874—877 行）

然而，这样的解并不是构成悲剧的必要条件。世纪之初已根据解的喜与悲而确立了悲喜剧与悲剧之分，杜比纳克对这个区分提出

质疑，他主张悲剧在引发了强烈的情感之后欢乐收场，这样就可以平复它所引起的情感动荡。"悲剧展现王公贵族们充满忧虑、疑惧、纷争、叛乱、战争、谋杀、激情和冒险……的生活。

然而，以灾难来区分悲剧，则可将它们分为两种：一种是最后发生致命的悲惨事件，以主人公遭到血光之灾来结束；另一种有较为幸运的回转，结束时主要人物心满意足。然而，悲剧中常有不幸的灾难发生，或是由历史事件造成，或是因为诗人顺从古人之意，古人并不讨厌舞台上出现这类可怕的事物。我们在别处谈到过这个问题，多位古人甚至认为悲剧之悲根本从来就只指致命的、血腥的经历；如果灾难中不包含死亡或主要人物的不幸，则这部戏剧诗不能被叫做悲剧。但这个看法是错的。我们确信，悲剧之悲指的不是别的，而是辉煌壮丽的、庄严沉重的，并与贵族的坎坷命运相配的事物。一部剧作被称为悲剧，只是因为它的事件和它展现其生活的人，而不是因为灾难……

因为一些戏剧的灾难有美好结局，所以人们不称这种戏剧为悲剧，而是由于其素材和人物的悲剧性，或者说由于它们讲的是杰出人物之事，所以就称之为悲喜剧。我认为这样称呼没有道理。（《戏剧实践》，第二卷，第10章）

高乃依从1640年的《西拿》开始就提出了"结局美好的悲剧"概念。奥古斯都面临被杀害的危险，西拿和艾米莉因密谋造反而招致祸端，观众始终在为他们提心吊胆。奥古斯都的仁慈带来皆大欢喜的结局，这是观众乐意看到的。主人公知道受害者的身份，决定杀掉他，但后来放弃了，亚里士多德坚决反对这种结构，但高乃依重视它，并由此为悲剧创造了一种新型的解。高乃依确立了一个区分，在亚里士多德那里没有。如果情况没有发生翻转，主人公没有

被情势所逼而放弃行动,则高乃依像亚里士多德一样认为必须摒弃这种结构。海蒙的情况即如此,他"在《安提戈涅》中拔剑对准生父,但最终杀死的却是自己",他的情况不能产生悲怆。但如果一个突发事件改变了主人公的命运,迫使他放弃行动,则高乃依认为这样的结构是最佳的。"当人物认识他要杀的人物时,(亚里士多德的)反对是正确的,在此情况下,只要人物意愿改变,他便可反悔,不去杀人,而无需任何事件逼迫,也不是因为人物自身力量的缺失。我已经指出过这样的结局不妥。但当他们尽力而为,却因为某种更强大的力量阻挠而无法实现,或因时运轮转而自身落难或受制于他原本想要除掉的人,毫无疑问,这种情形构成的悲剧可能比亚里士多德所说的三种悲剧更加崇高。他没有提及这种情形,因为他在同代的戏剧中找不到例证,以恶者死而使善者生的做法在那时并不盛行。"("第二论")

拉辛用《贝蕾妮斯》给出了一个卓越的例证,证明了被亚里士多德摒弃的组合方式可以是无限悲怆的。贝蕾妮斯、提图斯和安条克(Antiochus)因为无法挽救他们的爱情而深陷绝望,每个人都做出了自杀的决定。在最后一场,贝蕾妮斯的一番话之后,三人都放弃了寻死的念头,贝蕾妮斯准备离开,决定在悲伤中活下去,并请求两位男士效仿。灾难在最后关头被避免了,而悲怆恰在此刻最为强烈。

尽管古代悲剧和古典悲剧之间有这些重要区别,古典主义仍然保留了一些亚里士多德所说的条件,以便人物值得被写入悲剧。我们接下来将会谈到,人物与观众之间必须有距离。同样,不同主人公之间必须有关系,并且主人公必须具有某些导致犯错的弱点。

三　绝非普通的人物

在古典悲剧中，如同在古代一样，人物与观众之间的距离是通过人物的出身和时间的久远建立的。高乃依和拉辛总把戏剧行动放在国王或大人物身上，并且发生在遥远的过去。《巴让才》把一桩时间几近当代的事件搬上舞台，这在拉辛的戏剧中绝无仅有，拉辛在"序二"中解释说，他通过拉开空间距离而拉开了观众和人物的距离。故事发生在土耳其，对 17 世纪的观众而言是一个充满异国情调的神秘所在。"事实上，如果作者用作悲剧素材的事件就发生在这部悲剧要上演的地方，则我不建议作者使用时间上切近的事件，也不建议使用大部分观众都认识的人作为主要人物。人们看待悲剧人物的目光应有别于平时看待身边人的目光。可以说，人物距离我们越远，我们对他就越敬重。距离的遥远在某种程度上弥补了时间的切近，因为我敢说，人们对千年之前的事和千里之外的事是一视同仁的。"

然而，高乃依认为没有必要在悲剧人物和观众之间通过社会地位的差异建立区别。他深信，普通人的不幸比国王或神明的不幸更能打动人。高乃依认为，阿尔迪在 1624 年创作的作品中那个遭逢不幸的可怜农民塞达斯（Scédase）称得上是个悲剧英雄。[1] 高乃依将他排除出悲剧舞台，只是出于对礼仪（bienséances）的考虑，

[1]《塞达斯》（Scédase）取材于普鲁塔克的作品。塞达斯热情款待了两个来自斯巴达的年轻人，但两人却强奸了他的女儿，并弃尸井中。高乃依在此暗指自己的悲剧《殉道的处女泰奥多尔》（Théodore vierge et martyre），这部戏于 1645 年遭到惨败。

不能展现塞达斯的两个女儿被奸污的场景。"戏剧中不一定只展现国王的不幸，其他人的不幸也应得到展现。如果其他人身上发生了足够不平凡的、值得展现的事，并且由于历史的眷顾，他们的不幸事流传了下来，当然可以在戏剧中展现。塞达斯只是个留克特拉农民，但我不认为他的事不值得写进戏里。然而，一个女圣人不能容忍卖淫的想法，我们纯净的舞台上不能容忍谈论他的女儿被奸污的事。"（"第二论"）高乃依认为，在悲剧人物和观众之间拉开距离的，是人物特殊的性格。高乃依在可然性问题上所持的态度与很多古典主义理论家相反，他主张"非一般可然"，因为只有"非一般可然"，而不是"一般可然"，才能产生这样的距离。

四　亲缘关系

高乃依和拉辛都认为，悲剧人物之间必须有亲缘关系，即亚里士多德指出的那些关系——血缘关系、婚姻关系或友谊，目的是使悲怆的强度最大化。但两位剧作家运用人物亲缘关系的方式并不相同。

高乃依通常让主人公的戏发生在两种责任的冲突之中，一种是血缘关系要求的责任，一种是爱情或友情要求的责任。他戏剧中的两难处境就是以这种形式出现的。"天然情感关联与激情的对立，或天然情感关联与严肃使命的对立，能够引起强烈的不安，观众乐于观赏这种不安。一个人被原本应当保护他的人迫害，而施加迫害的人也并非心甘情愿，在这种情况下，观众很容易对这个被迫害者产生同情。"（"第二论"）主人公因为必须伤害一个自己珍爱的人

而饱受煎熬。罗德里格的斯坦斯如怨如诉,连他本人都惊讶于自己的苦难竟这般不寻常:

> 哦上帝,离奇的痛苦!
> 这场欺凌中受辱的是家翁,
> 而挑衅者是施梅娜之父!
> (《熙德》第一幕第7场)

高乃依举出尤令他引以为傲的三部悲剧:《熙德》《贺拉斯》和《安条克》(*Antiochus*)。他把观众对这三部戏的热情归因于血缘关系和婚姻关系之间冲突的激烈程度。"贺拉斯和库里阿斯如果不是朋友和兄弟,则不会引起同情,罗德里格如果不是被自己的意中人追咎,也不会引起同情。安条克的母亲让他去杀他的情人,他的情人让他去杀他的母亲,而安条克本人因为兄弟之死而害怕遭受同样的不幸,除母亲和情人之外不信任任何人,若非如此,他的不幸没有那么打动人。"

"因而,要想激起怜悯之情,迫害者和受迫害者、制造苦难者和经受苦难者之间的血缘关系和情感联系是一种优势。"("第二论")

然而,在亲缘关系中发生暴力行为并不是悲怆产生的唯一条件。高乃依发现古代人并没有始终遵守这个条件,索福克勒斯在《大埃阿斯》和《菲罗克忒忒斯》中就没有满足这个条件,但这两部作品却十分悲怆。"在埃斯库罗斯和欧里庇得斯流传下来的作品中,也可以找到类似例子。我说这两者是完美悲剧的条件,我的意思不是说不满足条件的戏剧都不完美,这样理解就将两个条件绝对

化了，并且我也就自相矛盾了。我所说的完美悲剧，指的是最崇高、最感人的悲剧，如果一出悲剧不满足其中一个条件或两个条件都不满足，只要它是规则的或几近规则的，也可能成为这种体裁中的完美作品，尽管它不是最高水平的，尽管它若不借助诗句的华美和演出的盛况、不借助素材之外的其他手段，则美丽和光彩不及其他剧作。"（"第二论"）

高乃依很少将悲剧只建立在血缘关系的冲突上。他在1635年的《美狄亚》中和1661年的《金羊毛》（*La Toison d'or*）中两次使用了美狄亚杀子以惩处伊阿宋的背叛这个故事；他在1659年还创作了《俄狄浦斯》，因为他被这些主人公的奇特命运所吸引。拉辛则不然，如莫隆（Charles Mauron）1957年在《拉辛的作品及生命中的潜意识》（*L'Inconscient dans l'œuvre et la vie de Racine*）中指出的那样，他几乎把所有暴力行动都置于血缘关系中，比如兄弟之间、父母与子女之间。拉辛戏剧人物对立冲突的原因，用列维-斯特劳斯的话来说就是"对亲属关系的过分高估"。拉辛在戏剧界初试锋芒的作品是《忒拜纪》和《兄弟相残》（*Les Frères ennemis*），因为在人们的想象中，从古代开始，拉伊俄斯家族就是乱伦和违禁的代表。拉辛在"序言"中解释说，这部戏里不可能有爱情的位置，因为家庭的纽带无比强大："总之，我确信，在俄狄浦斯及其不幸家族的故事中，与乱伦、弑父和其他各种可怖可耻的暴行相比，爱人间的柔情蜜意和猜疑妒忌几乎不值一提。"俄狄浦斯儿子们的故事作为素材吸引拉辛之处，是兄弟间恩断义绝、仇恨难泯。引起这份仇恨的死亡冲动十分强烈，厄特克勒斯和波吕尼刻斯兄弟相残，不惜性命。母亲伊俄卡斯忒和妹妹安提戈涅的哀告都无济于事。

> 厄特克勒斯：
> 我二人的仇恨根深蒂固：
> 克瑞翁，这恨并非旦夕而成，
> 而是与生俱来，它黑色的怨怒
> 与生命一同进入我们的心灵。
> 我们从最稚嫩的童年起就是仇人；
> 不，我们出生之前就已彼此为敌。
> 乱伦的产儿生来悲戚，命该如此！
> 同一个母腹孕育我们时，
> 一场娘胎里的恶战
> 结下了我们彼此的仇怨
> 你知道，仇怨在摇篮里就已不浅，
> 很可能伴我们直至黄泉。
> 是不是老天下了不祥的旨意
> 要惩罚我们父母乱伦的罪愆，
> 要让恨与爱的一切黑暗
> 都在我们的血液里繁衍。
> （《忒拜纪》第四幕第1场，915—930行）

拉辛在后来的作品中，无疑是要掩盖这种暴力冲动，将兄弟间的仇恨建立在政治冲突或情敌竞争的基础上。在《布里塔尼居斯》中，尼禄迷恋茹妮，但茹妮与尼禄的同父异母兄弟布里塔尼居斯两情相悦，尼禄于是要除掉布里塔尼居斯，把茹妮抢到手。在《巴让才》中，苏丹王阿姆拉特（Amurat）在巴比伦作战，两次下令杀死

自己的兄弟巴让才，巴让才此时正在君士坦丁堡苏丹王的后宫里，被洛克萨娜（Roxane）囚禁了起来，阿姆拉特想就此除掉一个与自己争夺王位的潜在对手。

拉辛戏剧中的父与子也处在政治竞争或情敌关系中。米特拉达梯（Mithridate）和他的两个儿子都爱上了莫妮姆（Monime），父子成了情敌。当米特拉达梯得知莫妮姆爱的是儿子克西法莱斯（Xipharès）时，便下密令处死莫妮姆。得不到她，宁愿她死。克瑞翁是与米特拉达梯一样背叛爱情的人，想依仗自己的政治权威迎娶安提戈涅，而安提戈涅实际上是克瑞翁之子海蒙的未婚妻。忒修斯认为儿子伊波利特与妻子淮德拉有私情，便把希波吕托斯交由海神惩处。母子关系同样是毁灭性的：尼禄以暴行回应母亲阿格里皮娜，前两幕中，尼禄劫持茹妮、流放帕拉斯、谋杀布里塔尼居斯，他的矛头所向都是母亲阿格里皮娜，并且，随后他便决定杀掉母亲。父女关系也一样不幸：阿伽门农让人杀掉伊菲革涅娅献祭，尽管是出于政治原因（只有在顺风的情况下，希腊军船才能驶向特洛伊），但终归是父女相残。

因而，拉辛的戏剧总是发生在乱伦的层面，在一种原初的仇恨当中；而在高乃依的戏剧中，冲突产生在两种情感联系之间，一方是亲情，一方是爱情或友情。

五　悲剧过失

古典悲剧的主人公像古希腊时期一样既不十分好也不十分坏，而是介于两者之间的、可能犯错误的人。高乃依和拉辛赞同亚里士

多德的悲剧过失概念，但我们下文也会谈到高乃依提出的保留意见。

高乃依引述了亚里士多德的原文，以他为典范：

> 首先，他（亚里士多德）不是要让一个十分高尚的人由顺达转入灾祸，他认为这样不会引发怜悯，也不会引发恐惧，因为这是一件完全不公的事。有些译者过分歪曲了希腊词 μιαρου，以之来形容整个事件，将之译为'恶劣的'；我认为这样做会激起对灾难制造者的愤恨，而不是对遭受灾难者的怜悯，愤恨本不是悲剧应当引发的情感，这种情感除非再经过悉心加工，否则会阻碍悲剧引发本该引发的情感，而且会令观众不满，因为观众心怀对灾难制造者的愤恨，这愤恨与怜悯交杂在一起，并不是令人满意的情感；如果只引发怜悯，才是令观众愉悦的。
>
> 他也不是要一个坏人由不幸转入顺达，因为这样的情形既不会引发怜悯也不会引发恐惧，甚至不能像在我们看到自己喜欢的主人公顺达时油然而生的喜悦之情那样打动我们。我们憎恶坏人，所以坏人的不幸能使我们愉悦，但由于这只是一个公正的惩罚，所以不会引发丝毫的怜悯和恐惧，更何况我们并不像此人那样坏，不可能犯下他那样的罪行，也不可能遭受那样悲惨的结局。
>
> 因而只有在这两极之间找到折中点，选择一个既不是完完全全的好人也不是彻彻底底的坏人，他因为一个人人皆有的弱点或都会犯的错误，而遭受了不该遭受的不幸。
>
> （"第二论"）

高乃依认为《熙德》是他最好的悲剧作品之一，因为主人公是会犯错误的人，而人物关系也是亲缘关系。罗德里格杀死公爵，犯下了一个并非有意为之的错误，他所爱之人因而要向他寻仇。高乃依在"告读者"中说："大师（亚里士多德）要求优秀的悲剧要具备的两个主要条件在这部戏中都可以找到。……第一个条件是遭受不幸和迫害的人既不十分坏也不十分好，而是一个好多于坏的人，他因为人人都有的某个并非罪过的缺点，而陷入了他不应遭受的不幸；另一个条件是，迫害和危难并非由敌手制造，也不是由无关的人制造，而是由爱这个受难者并被他所爱的人制造。"在《贺拉斯》中，高乃依也创造了就悲剧性而言十分完美的情境：拥有至高无上荣耀的主人公杀死了他的姐姐，犯下了违背人伦的罪行。这在观众心中激起了最大程度的恐惧和怜悯：这个正义之士、高乃依意义上的道德典范（即英勇之人）所犯的错误严重至极，高尚的人竟然残害骨肉同胞！

拉辛也引述了亚里士多德对悲剧主人公的定义。他在1667年的《安德洛玛克》的"序言"中说："亚里士多德没有要求我们塑造完美的人物，而是要求悲剧人物，也就是其不幸构成了悲剧中的灾难的那个人，既不十分好，也不十分坏。他认为悲剧人物不是极好的，因为对好人的惩处激发的是观众的愤怒而不是怜悯；也不是坏透了的，因为人们不会怜悯一个恶棍。因而悲剧人物应当是一般好的，即他们在道德上会有弱点，他们因犯错而遭不幸，人们对他们会怜悯但不会憎恶。"

两位作家在理论上都借助了亚里士多德，并且，拉辛比高乃依表现得更加贴近古代剧作法，在自己的所有剧作中都以古代作品为

典范，而高乃依则不是这样。他把《布里塔尼居斯》的故事安排在尼禄统治的初期，目的就在于把尼禄表现为一个"既不十分好，也不十分坏"的人物，他还只是个"初生的恶魔"。后来，他的行为就太邪恶了。拉辛在1676年的"序二"中写道："他此时初登帝位，我们知道，他统治初年是成功的。因而，我没有把他描绘得如他后来那样残暴。我也没把他塑造成一个高尚的人，因为他从来都不是高尚的人。"选择这样的主人公并非没有问题。拉辛同时代人的反应证明了这一点。有人指出他把尼禄写得"太残忍"。拉辛用"最伟大的古代史家"塔西佗的观点为自己辩护，拉辛是受到了塔西佗的启发而塑造了尼禄这个人物。他还指出自己写的是一部讲述私人故事的戏剧而不是一部政治戏剧。他在1669年的"序一"中说："尼禄在这部戏里代表他个人，他是在自己家里，剧中段落很容易证明我没什么可修正的地方，请他们（理论家）恕我在此不一一重述。"也有人批评说，跟历史上的尼禄相比，拉辛"把尼禄写得太好了"。拉辛在"序一"中说："我一直把他看作恶魔，只不过在这部戏里他是个初生的恶魔。他还没有火烧罗马，还没有杀死自己的母亲、妻子、行省总督。但是，我觉得他身上已经流露出足够的凶顽之性，谁也不会错看他。"两种论断截然相反，表明了要把人类最邪恶的产物尼禄搬上舞台，拉辛面临着什么样的困难。因为这个人物很有名，所以拉辛必须忠于历史，同时，他又必须减低这个人物的残忍程度，因为要成为悲剧人物，他不能彻头彻尾地令人厌恶。拉辛可操作的空间十分狭窄。

1677年创作《淮德拉》（*Phèdre*）时，拉辛感到自己在悲怆方面已臻完美。他特别提到欧里庇得斯对自己的启发，在欧里庇得斯的《希波吕托斯的加冕》一剧启发下，他创作出了女主人公淮德

拉。在"序言"中，拉辛说她具有"亚里士多德要求悲剧人物的、适合激发怜悯与恐惧的所有特征。淮德拉并不完全有罪，也并不完全无辜"。他还说自己尽力"使她不像在古代剧作家笔下那么可憎"。如在欧里庇得斯笔下，是乳母而不是淮德拉本人背负起了恶意诽谤的罪名。他改变了希波吕托斯这个人物，让他爱慕阿里希（Aricie），是为了剧中所有人物都能引发观众的怜悯。古希腊人曾批评欧里庇得斯把希波吕托斯塑造成了一个"毫无缺点的哲人，……使这位年轻王子之死引起了更多的愤怒而不是怜悯。……我想给他增添些缺陷，让他有罪于他的父亲，同时也不减损他的高尚，因为他任凭自己受迫害而不揭露淮德拉，从而维护了淮德拉的名誉。我所说的缺陷是指他不由自主对父亲的死敌之女阿里希产生了爱情"。

六 对"发现"的拒绝

虽然古典理论家在悲剧过失的问题上忠于亚里士多德的观点，但他们却撇开了一些亚里士多德认为能够制造悲怆的因素。在古希腊悲剧中，行动的人可能不知道受害人的身份，而古典时期不接受在不知情状态下完成的杀人行动。亚里士多德将罪过归咎于俄狄浦斯，高乃依对此不能同意。俄狄浦斯在高乃依看来无罪，因为他是在不知情中杀死了自己的父亲，"陌生人与他争抢道路，并先向他出手，他只不过像条好汉一样回敬了对方"而已。基督教道德认为不知者不为过。高乃依受过耶稣会的教育，耶稣会会士们重视意图而不是行动，因而高乃依认为发现（agnition，高乃依以该词指发

现）不能产生好的悲剧效果。亚里士多德认为发现是一种特别有利于制造悲怆的解，而高乃依则指出古代以来观众的品味发生了改变，以此来维护自己的观点。他在"第二论"中说："发现是悲剧的重要成分，亚里士多德指出过这一点，但发现确有其不当之处。意大利人在大多数作品中都使用发现，有时是出于对发现的执着偏好，他们因此失去了许多制造悲怆的时机，而悲怆之美远胜于发现。"

拉辛对亚里士多德所说的"行动的人必须知道或者不知道"的错误解释说明，他也排斥弄错受害者身份的情况。在该句话中，亚里士多德略去了动词"知道"的直接宾语，因为对于他来说不可能有误解。他所谓的发现指的是一种确立受害者身份的方式。拉辛在宾语上出现了误会，他这样解释亚里士多德的话："行动的人必须要么知道要么不知道自己想做什么。"拉辛认为，受害者的身份不能存疑。拉辛的主人公不知道的是行动会对自己产生什么样的影响。维纳维尔（Eugène Vinaver）在《论拉辛》（*Entretiens sur Racine*）中说："拉辛戏剧中，人物最可怕的发现是人物对自己的行动的恐惧，这构成了拉辛戏剧中的悲怆。"埃妙妮（Hermione）知道受害者的身份，但她在实施罪行时并不知自己也难逃死劫，不能从谋杀中全身而退。她获悉皮洛士（Pyrrhus）死讯时发出的呼喊表现出她的绝望之深，因为她一手酿成之事已无可挽回。

七 悲剧新动力：对美德的崇敬

亚里士多德将完美无缺的人排除出悲剧的世界之外。高乃依和

拉辛对这个问题的看法不同。拉辛不接受这样的情况。埃斯库罗斯和索福克勒斯的《伊菲革涅娅》均以女主人公的献祭结束,但拉辛没有遵循这个传统做法。他在"序言"中解释说他更乐意借鉴普萨尼亚斯的方法来处理剧中的解。普萨尼亚斯讲到,阿尔戈斯地区流行一种古老的信仰,被献祭的本应当是另一个伊菲革涅娅,即海伦和忒修斯的女儿。拉辛认为,伊菲革涅娅是一个过于完美的人物,观众不可能接受她的死而不感到愤恨。他在"序言"中说:"一个如此纯洁而可爱的人儿,我怎能让她在台上被残忍杀害?这是对舞台的玷污。"而厄尔弗勒(Euriphile)是可以被献祭的,她因嫉妒而犯下了罪行。"……她想加害情敌,却自投罗网,她在一定程度上应受惩罚,但并不因此而毫不值得同情。"

对于排除"完美无缺"的人物和"极恶"的人物这样的做法,高乃依提出了异议。"他(亚里士多德)不想让完全纯洁无辜的人身陷不幸,因为这种情形令人生厌,激起的是对害人者的愤恨而不是对受害人不幸遭遇的同情;他也不想让极恶之人身陷不幸,因为这是他应得的报应,不能引发同情,也不能让观众忌惮同样的遭遇,因为观众与这个人物并不相似;但除去这两种情况外,因为对罪恶的惩处可以改正我们自身与该罪恶相关的不足,所以让一个受苦的好人引发同情而不是引发对其迫害者的愤恨并非不可能,我认为在台上展现完美无缺的人和极恶的人,都不应当是难事。"("第二论")如果一个"完美无缺"的人受到一个"极恶"之人的迫害,但他逃脱了险境,而那个恶人却没有,同情就出现了,并且不会被对害人者的恨所遏制。这样的结构就是可以接受的。高乃依用《罗多居娜》和《希拉克略》(*Héraclius*)的例子来说明,他在这两部戏中实现了这种结构:"他们的不幸引发了同情,人们对害人者

的憎恶完全没有抑制这份同情，因为人们一直希望发生幸运的翻转，让受害者免于死劫；尽管福卡斯和克利奥帕特拉都是大人物，观众不必担心自己会犯下他们那样的错误，但他们悲惨的结局却能在观众身上产生我上文提及的效果。"（"第二论"）

"完美无缺"的人"受到迫害，迫害者并不十分邪恶，不会引起太多的愤恨，他在迫害别人时更多地表现出软弱而不是邪恶"，这种情况同样值得在悲剧中展现。高乃依在《波利厄克特》中就是这样做的。菲利克斯是个软弱怯懦的野心家，让自己的女婿去送死，但他并不是穷凶极恶之人。他可鄙但并非恶劣至极。如果按照亚里士多德的看法，则殉道者是不能出现在悲剧中的，因为他带给观众的是怜悯而不是恐惧。然而，如高乃依在"第二论"中指出的，《波利厄克特》得到观众的热烈欢迎。"不要完美无缺而身遭祸患的人物，这就把所有的殉道者都剔除出我们的戏剧了。波利厄克特不符合这个规则，但获得了成功。希拉克略和尼科梅德（Nicomède）也受欢迎，尽管他们只引起了怜悯，没有带给我们丝毫恐惧，也没有要净化的激情，因为在剧中恐惧和激情都被压制甚至几近消失，他们也没有犯什么错误能让我们以他们为例改正自身的缺点。"

拉辛总是将怜悯与恐惧这两种悲剧动力结合起来，而高乃依则要求它们各自独立。高乃依指出，悉心研读亚里士多德可发现，要产生净化效果，两种悲剧情感不一定要同时存在。"通过引起怜悯和恐惧来实现对激烈情感的净化，不论这样做有多难，我们都很乐意接受亚里士多德的观点。我们要说的只是，通过这种表达方式，亚里士多德并不是要说这两种方式必须总是同时起作用，而是说只要其中一种就可以产生净化效果。当然，两种方式也有区别，怜悯不能没有恐惧而

实现净化，但恐惧可以没有怜悯。"（"第二论"）高乃依在这个问题上有别于亚里士多德，因为高乃依的悲剧歌颂人的伟大，而古希腊戏剧与拉辛的戏剧一样是在哀悼人的无能为力。高乃依还试着以其他情感，比如用对美德的崇敬来取代恐惧，由此为资产阶级正剧开辟了道路。他在关于《尼科梅德》的《研究》中说："在人们对他的美德的崇敬中，我找到了一种净化激情的方式，亚里士多德没有提及这种方式，但比起他规定的戏剧须通过怜悯与恐惧产生净化，这种方式也许更能起效。这种方式引起我们对美德的崇敬，对美德的爱引起了我们对恶行的恨。"但是，如果对美德的崇敬没有与怜悯关联起来，则悲剧情感可能不会发生。这无疑就是《尼科梅德》失败的原因。

对于净化的心理效果，高乃依没有掩饰自己的怀疑。亚里士多德认为净化只有在观众的怜悯与恐惧被激发出来时才会起效，但高乃依对此并不相信。"如果悲剧中发生了对激情的净化，我认为应该是按照我下文所说的方式发生的；但我对净化是否会发生感到怀疑，即便是在满足亚里士多德所说的条件的戏剧中。《熙德》满足所有条件，所以大获成功。罗德里格和施梅娜具有一种容易产生激情的诚心诚意，激情造成了他们的不幸，只要他们热烈地相互爱慕，他们就身陷不幸。他们由于这个人人都会有的人性弱点而遭受不幸；他们的不幸总能引发怜悯，惹得观众纷纷洒泪，对这个故事没有任何质疑。这种怜悯应当给我们一种恐惧感，害怕陷入类似的不幸中，并且涤除掉我们心中过分的爱，因为正是这种过于充盈的爱导致了他们的不幸和我们对他们的同情，但是，我不知道这种怜悯是让我们产生恐惧还是净化我们的爱，我很担心亚里士多德在这个问题上的思考只是美好的空想，从来没有实际起效。我让那些看过演出的人解释，他们可以审视自己的内心，回味戏剧中打动过他

们的地方。我要看看他们是不是真的由此发展到了恐惧,他们目睹激情导致了不幸并且同情这种不幸,那么我要看看他们心中类似的激情是否得到了修正。"("第二论")

八 神父与戏剧

戏剧令演员和观众心潮澎湃,所以,17世纪的很多神职人员对之心存戒备。他们引用德尔图良和圣奥古斯丁的论述,发起了对戏剧的控诉。尼克尔在1667年的《论戏剧》(*Traité de la comédie*)中,博须埃在1694年的《就戏剧问题致卡法罗神父的信》(*Lettre au Père Caffaro au sujet de la comédie*)和《戏剧箴言思想录》(*Maximes et réflexions sur la comédie*)中表现得尤其激烈。尼克尔认为,戏剧同一切其他形式的娱乐活动一样,都是有害的,因为它拒受圣恩,让人远离上帝。两位神学家把矛头直指戏剧的本质。这门艺术教唆犯罪,它把"邪恶的激情"展现得十分可爱并使之更加剧烈。

> 戏剧中不仅需要激情,而且需要强烈的激情,因为普通情感不能给人带来他想在戏剧中得到的欢乐,没有什么比摆脱了激情的基督教婚姻更加冷淡。必须有激情,嫉妒必须参与进来,父母的意志必须与主人公的意志相抵触,必须用阴谋诡计实现自己的意图。这样一来就给那些受同样激情左右的人指明了道路,促使他们用同样的花招达到同样的目的。
> 最后,戏剧的目的让剧作家只能展现邪恶的激情。因为他

们设定的目的是愉悦观众,而要想愉悦观众,则只有让演员表达出与说话的人物或听他说话的人物相符的话语和情感。然而,戏剧只展现邪恶的人,面对的只是心灵和思想被狂乱的激情和低劣的准则腐蚀了的人。

因而,没有什么比诗歌和小说的风气更有害了,它们只是一堆由欲念产生的错误观念,迎合读者和观众腐化的癖好。……

看看所有的戏剧和小说,就会发现其中只有被美化了的邪恶激情。既然不允许恶念,那么,喜欢那些将恶粉饰一新的把戏,难道就可以吗?

(《论戏剧》)

博须埃在创作《戏剧箴言思想录》之前,于 1694 年 5 月 9 日写了《就戏剧问题致卡法罗神父的信》。博须埃在信中驳斥了卡法罗神父的观点。卡法罗神父是意大利人,德亚底安修会的修士,那时在巴黎教授哲学和神学,享有很高声望。他在一封公开信中维护戏剧,与所有指责戏剧不道德的人论争,他在信中肯定了"今日的戏剧没有任何违背美德之处"。博须埃在对卡法罗的回应中激烈地抨击了戏剧,尤其是莫里哀的作品,在博须埃看来对婚姻中的不忠行为太过容忍。[1] "莫里哀的戏剧中屡屡有亵渎神明和无耻下流之事,我们要么必须把这些事视为正派,要么把他的作品逐出今日戏剧之列。这个作家刚谢世不久,他的作品依然在用低俗不堪的暧昧

[1] 博须埃并非第一个指责莫里哀不道德的人。莫里哀的《伪君子》和《唐璜》表现出一种放荡思想,激起了虔信宗教之人的愤怒,也令当时一些重要的传教士难以容忍,尤其是布尔达鲁(Louis Bourdaloue)。

言辞充斥着所有剧院。基督徒从不会去听这种污言秽语。

"不要让我旧话重提,只要问一问自己,苍天在上,你敢不敢支持这样的戏剧:美德和虔敬总被作弄、羞耻心总受伤害、堕落总显得是很有趣的事并且总被百般维护,并且用语极为粗鲁,只不过稍加润饰而已。"

博须埃尤其揭示出表现激烈的爱情会有什么危险,观众看到主人公为了自己的所爱而不惜一切代价,会因此受到鼓动,在生活中会采用同样的行动方式。他认为,所有不以上帝为目的的爱都应当受到谴责。他直接针对的是高乃依:"请您告诉我,高乃依在《熙德》中想要什么?他想要的难道不是爱施梅娜吗?不是让我们和罗德里格一起爱她吗?不是让我们和他一起因为害怕失去她而颤栗吗?不是当他有望得到她时让我们和他一样感到幸福吗?悲剧和喜剧作家要遵从的第一原则是吸引观众;如果一部悲剧的作者和演员不懂得如何以他要表达的情感来打动观众,那么除了落入在艺术大师们看来冷冰冰、令人生厌、荒谬可笑的境地,还能怎样呢?*Aut dormitabo, aut ridebo*。[1] 这样一来,作家的整个计划,他的工作的全部目的,就是让我们像他的主人公一样,迷恋上美丽的人儿,把她们像神一样供奉。总之,为她们奉献一切,除了荣誉,但爱荣誉比爱美人更危险。"(《戏剧箴言思想录》)

对17世纪所有的神学家来说,对激情的描摹是危险的。他们当中一些人想要在社会上把戏剧作为一种娱乐活动保留下来,他们声称:要让戏剧获得一定声望,唯一方法是不在戏剧中展现爱情。布瓦洛(也许出自真心,也许不是)认为可以创作出不刻画爱情的

[1] 引文出自贺拉斯《诗艺》第105行,意思是"我要么睡,要么笑"。

优秀悲剧作品。他举了高乃依的《俄狄浦斯》和拉辛的《阿塔莉》（Athalie）为例。

　　博须埃批评对爱情的展现，但他对是否应当展现傲慢（orgueil）[1]持审慎态度，他实际上从没做过说明应当用什么样的态度来对待戏剧中展现的英雄行为。尼克尔则不然，他像另外两位杰出的冉森派教徒帕斯卡（Blaise Pascal）和拉罗什富科（François de La Rochefoucauld）一样坚决批判"荣誉"的魔鬼。他把英雄神话贬低得一文不值，抨击17世纪前半叶富于骑士理想的文学。他也只在高乃依的作品中寻找实例，高乃依笔下的英雄们追求崇高，为了"荣誉"不惜一切代价。[2]尼克尔举了《贺拉斯》和《熙德》的例子，还有《圣女殉道士泰奥多尔》。在他看来，高乃依这部作品的教育意义只是表面的，因为女主人公不具备谦卑的特质。对冉森派信徒尼克尔来说，基督教的美德不能在戏剧中展现，因为真正的基督徒品性谦卑、从不炫耀，总是默默无闻。在他看来，一个剧作家不能展现一个圣徒而不让他犯下傲慢之罪。

　　　　有些作家最爱使用这种表面的诚实，如果我们看一看他们的作品，就会发现，他们避免展现完全不道德的事，却描摹了其他同样有罪、同样会教唆人犯错的事。他们的所有作品都不过是对傲慢、野心、嫉妒、复仇的展现，尤其是展现强烈的自恋，这是罗马人特有的品质。他们越是用伟岸高贵的形象来粉

[1] 傲慢在天主教七宗罪中位于首位，傲慢的含义包括虚荣、炫耀。——译注
[2] 仅有一次，尼克尔举了高乃依以外的剧作家为例。他没有说明作家的姓名，也没有给出作品的题目，因为在他看来伟大的高乃依是唯一值得关注的批评靶子。他所提到的那部作品是托马·高乃依（Thomas Corneille）的《劲敌》（Illustres Ennemis）。

> 饰罪恶，就使这些罪恶越来越危险，使它们能够进入最高贵的心灵。我们之所以喜爱对激情的摹仿，只是因为我们堕落的天性同时也会激起类似的活动，把我们变做某种力量，让我们进入那种展现给我们的激情当中。
>
> （《论戏剧》）

17世纪的神学家激烈地抨击戏剧，他们认为戏剧比其他艺术对观众的影响更恶劣，因为表演会被信以为真。博须埃比较了绘画和戏剧产生的效果，他强调演员的真实在场使得观看戏剧比观看绘画更震撼人心。

> 裸体画、不道德的画作自然会导致它们所描绘的事物发生，我们批判这类作品，因为经巧手绘制出来的作品，能把我们带入创作者的思想、带入他想要描绘的状态。戏剧能给我们更深刻的触动，因为戏剧中一切都如同真的一样，不是无生命的线条和干巴巴的颜色在起作用，而是活生生的人，是或火热或温柔、沉浸在激情中的真真切切的眼睛；演员流下的是真正的泪水，也会令观看的人流泪；是真正的动作点燃了剧场正厅和包间里的热情。所有这一切，只是间接地打动人吗，只是偶然地煽动起激情吗？
>
> （《就戏剧问题致卡法罗神父的信》）

在博须埃看来，歌剧的效果更堪忧，因为歌剧更加深入观众的心灵。旋律的魅惑力麻痹了批判精神，观众任凭演出的法力左右。布莱希特在三个世纪之后正是出于这个原因而表达出自己对歌剧的

不信任，但他追求的目的与博须埃完全不同。博须埃指名道姓地批评了当时最杰出的两位歌剧作家吉诺（Philippe Quinault）和吕利（Jean-Baptiste Lully）。"吉诺的歌剧里处处都是虚情假意，那些爱的箴言不过是劝诱人及时行乐、不负青春，我无数次看到有人为此等放浪举止动情落泪。你们若认为这就是真诚良善，那么请想想看自己是否还配得上基督徒和教士的这身装束、这个头衔。今天，当吉诺严肃地想到自己的永福，要求悔过之时，你们却强词夺理地赞同将此等腐败情感写入歌中，你们的吹捧之举甚为危险，这样的歌声流露出的只是骄奢淫逸。

"吕利在歌剧艺术中表现不凡，因为他讲求叙事、唱词和歌曲的配合，但他那些广为流传的乐段只是把最不可靠的激情尽可能地以最宜人、最生动的方式美化一番安插进歌剧中。

只关注歌唱和演出而不思考歌词的意思、也不想到它们表达的情感，这是不可能的，而危险正在于此，正当我们沉醉于旋律的优美或演出的神奇之时，这些情感就在我们不知不觉中渗透、俘虏了我们的心灵。"（《就戏剧问题致卡法罗神父的信》）歌剧在当时是时兴之物，这种新式演出于 17 世纪下半叶在法国一出现，就引发了观众的关注。拉布吕耶尔（Jean de La Bruyère）指出，歌剧的特点"在于让心、眼、耳处于同样的喜悦中"。歌剧很快赢得了公众的喜爱（约从 17 世纪 60 年代起），台词的朗诵与音乐和歌唱的魅力相比，突然显得冷漠而刻板。博须埃对歌剧的戒心因此更甚。

演员被神学家指责为恶贯满盈，因为他们在自身被演出毒害之后又去荼毒观众。神学家没有像柏拉图一样驱逐演员，但他们的做法有过之而无不及，演员被逐出教会、革除教籍、死后不能在教堂的墓地落葬。即便是得王室庇佑的莫里哀，最终也只能于夜间秘密

入葬。尼克尔像柏拉图一样对演员进行了激烈的抨击，认为演员终其一生在摹仿罪恶、支持罪恶，他扮演的角色已深入他的骨髓，他无法摆脱。

 这个行业中的男男女女摹仿仇恨、愤怒、野心、复仇，尤其摹仿爱情。他们必须尽可能以最自然、最生动的方式表达这些情感；他们如果不在某种程度上激发自身的这种情感，如果不在自己的心灵上打下这些情感的烙印，是无法做到的，无法用动作和情感把这些情感外化表达出来。因而，要摹仿爱的激情，则必须在摹仿过程中被这种情感所触动。一个人不要以为可以从自己心中将这个他自发激起的烙印抹除，不要以为这个烙印不会轻易催生我们自愿感受过的这种激情。所以，戏剧从本质上说是一座罪恶演习所，因为它必然要求人们激发自身的邪恶情感。演员终其一生都忙于这样的演习，不论他们单独学习的还是集体排练的或在观众面前表演的，都是某种罪恶的写照。想到这些，就会很容易发现，把这个职业与我们宗教的圣洁联系在一起是不可能的。

 （《论戏剧》）

第三章

戏剧革命

洛佩·德·维加和正剧的先驱们

179

启蒙戏剧

191

莱辛——狄德罗的追随者

243

哥尔多尼——意大利喜剧的改革家

258

浪漫主义戏剧

276

自然主义戏剧

302

18世纪下半叶，一系列的动荡颠覆了欧洲戏剧，在抛弃了从古代以来建立它的不变原则的同时，也奠定了其新的根基。早在古典主义诞生以前，意大利的瓜里尼（Giovanni Battista Guarini）、西班牙的蒂尔索·德·莫利纳（Tirso de Molina）、法国的奥吉尔（François Ogier）等先驱便酝酿过这场革命，而真正完成它的是18世纪的两位主要理论家，狄德罗（Denis Diderot）和梅尔西埃（Louis Sébastien Mercier）。他们创立了资产阶级正剧[1]，并深深地影响了莱辛（Gotthold Ephraim Lessing）。莱辛在他们的庇护下，奠定了德国戏剧。哥尔多尼（Carlo Goldoni）的作品具有不可否认的新颖性，他通过其进行的改革也参与到这场运动中来。尽管法国、德国、意大利的戏剧形式具有其独有的特性，但它们之间有一种真正的亲缘关系。模仿先人的信条已经到处都被彻底遗弃了，对对情感的崇拜取代了对理性的信奉，规则也被以艺术自由的名义一扫而空。美的永恒的概念已经过时，而被一种国民戏剧的梦想所取代，社会应可在其中进行角色认同，也就是说，正在上升的资产阶级能够在其中进行角色认同。对个体的兴趣超越了对世界的探索。舞台上现实主义的关注从来没有如此强烈过。戏剧成为建立新生意识形态的优先方式，尤其是在大革命之前的法国。这次思潮尽管没有产生什么杰作，但却具有革新意义，非常重要。它与古代、古典主义的概念决裂，将戏剧从旧体制带到了现代世界，向浪漫主义戏剧展开了道路。浪漫主义戏剧坚定地登上历史

[1] 法语中"drame"一词在18世纪用来指代从这时起出现的一些戏剧，以区别于喜剧和悲剧，根据其意义、演变和习惯用法，我们分别译为"正剧"（drame）、"资产阶级正剧"（le drame bourgeois）、"浪漫主义戏剧"（le drame romantique）、"自然主义戏剧"（le drame naturaliste）。——译注

舞台，它保留了大部分资产阶级正剧的原则，但放弃了一个重要的绝对准则，那就是现实主义原则，这也将是自然主义戏剧急于重建的原则。

第一节　洛佩·德·维加（Lope Félix de Vega Carpio）和正剧的先驱们

17 世纪初的欧洲，在巴洛克时代，在法国古典主义盛行前的几十年间，一批支持不规则性者已经在构思一种自由的戏剧了。1601 年，瓜里尼在意大利出版了《悲喜剧诗学概论》；1609 年是西班牙洛佩·德·维加的《写作喜剧的新艺术》（*L'art nouveau de faire les comédies*）；1628 年是法国奥吉尔为谢朗德尔（Jean de Schélandre）的悲喜剧《提尔与希东》第二版作的序。他们的原则提前一个半世纪预示了正剧的原则。只有英国伊丽莎白时代的戏剧，即 1558—1642 年，在伊丽莎白一世、雅克一世、查尔一世的相续统治下，出现了马娄（Christopher Marlowe）、莎士比亚（William Shakespeare）、本·琼生（Ben Jonson）、图尔纳（Cyril Tourneur）等戏剧家，但却没有理论家。然而他们剧中的一些独白还是能让我们猜测他们的态度与那些意大利、西班牙和法国的同代人一致。因此有必要短暂回顾并考察古典主义出现之前的戏剧状况。

洛佩·德·维加的《写作喜剧的新艺术》[1]，这个具有创新性的文本已经为正剧开辟了道路。那是他 1608 年之前在马德里学院的演讲内容，于 1609 年出版，在其中，已经写了 483 部戏剧的洛

[1] *L'art nouveau de faire les comédies*, Les Belles Lettres, Le Corps éloquent, 1992 (traduction de Jean-Jacques Préau).

佩·德·维加[1]针对其诋毁者为自己的艺术辩护。那些诋毁者指责他远离了亚里士多德并责令其解释，还不容争论地谴责新艺术的拥护者。这部受争议的著作由十一音节诗写成，不是论文的形式，而是贺拉斯式的散文（拉丁语 sermo）模式。洛佩·德·维加有意地拒绝写学术著作，鄙视规则，他讽刺地让其马德里观众和读者去读"乌迪内非常博学的罗伯特罗（Francesco Robortello）"的作品，实际上通过罗伯特罗而指代所有亚里士多德的评注者。在《写作喜剧的新艺术》的开头，他便以资深成功剧作家的身份说话，揭示出那些按照规则来写戏的人反而得不到观众拥护的事实。他对院士们宣称："高贵的灵魂，西班牙的骄傲，你们召唤我来，让我为你们写编剧的艺术，而且是大众趣味可以接受的艺术。题目似乎容易，也许对你们当中的任何一个都容易，你们写的剧没我多，却对写作艺术懂得比我多，就像其他所有东西一样。对我来说，觉得为难的是，我只是写了这些剧，并没有什么艺术。"

一　保留行动整一

洛佩·德·维加推崇的唯一规则，就是行动的整一，因为它可以确保整部剧的逻辑关联性。

"注意主题只有一个行动，故事情节不要断断续续，也就是说，不要在其中穿插任何东西，以免远离最初的设定，也不要去掉它的

[1]　洛佩·德·维加是西班牙最多产的剧作家。他写的 1800 部喜剧和 400 部西班牙宗教剧中只有 426 部喜剧和 42 部宗教剧流传了下来。

任何部分而毁了全部。"

资产阶级正剧，然后是浪漫主义戏剧，同样都保留了这个整一性。在西方戏剧中，它只有在 20 世纪初，当潜意识的理论粉碎了逻辑关联的绝对性时，才被北欧国家的表现主义者、法国的雅里，随后是阿波利奈尔和超现实主义者所质疑。

洛佩·德·维加保留了行动的整一，但却拒绝时间和地点的限制。我们已经探讨过，亚里士多德并没有阐述过这两点，而是其意大利评注者们加入的。他只是主张，为了舞台便利性而选择在一段较短时间内发生的行动，并建议将时间的省略安排在幕间。

"没有必要限制行动在一日行程内，即使那是亚里士多德的建议。但如果不是诗人要写一个持续很多年的故事的话，那就让它发生在最短时间内；如果需要的话，可以将人物进行的旅行安排在幕间，这可能会冒犯智者，不过可能被触怒的人就不要去看了。但是今天有多少人看到一个行动中花费了好些年时会感到吃惊，而约定俗成的时间是人为的一天，它甚至都没有精确的期限。

然而要知道，在剧院里，要让一个坐着的西班牙人稍安勿躁，得为他用两个小时时间演完从'创世纪'到'最后的审判'。我认为，既然是要取悦，那任何达到此目的的努力都是合理的。"

但是他仍然建议，如果可能的话，还是保留每一幕中的时间整一。

"主题选好了，将其进程分配为三幕的时间，可以的话，尽量使三幕中的每一幕的时间都不要打断一天的时间。"

同时期，莎士比亚的不规则性更加极端，他完全忽略时间的线性。他是实践家，并不操心理论，但他也偶然在一个对白处透露出观点。在《冬天的故事》中，第四幕的开头，为了向观众解释第三

图3　西班牙宗教剧的滚动车

幕与第四幕之间相隔十六年,他让时间以一个寓言人物的形式出现,说出了下面作为序幕的话:

"时间:我,让一些人喜欢,让所有人痛苦,好人的喜悦和坏人的恐惧,我犯错也解错,现在是时候以时间的名义使用我的翅膀了。要是我一晃过了十六年而不管这巨大的空隙间发生的事,别把我看成罪恶,也别把我的飞速前进看成罪恶。既然我有权力违反法则,就可以在时间生出来的所有时间中的一个小时内,树立或是摧毁习俗。让我过去,我一如既往,比古今的秩序还要古老。我是孕

育它们的时间证人,我将是现在占统治地位的秩序的证人,我让当下黯然失色,我的故事也淡然无味。要是你们还有耐心的话,我把我的时间沙漏倒过来,我让我的戏剧跳一大步,就像你们在其间睡着了一样。"

他对地点的整一同样表现得无所谓,因为这种限制与其情节的复杂性不兼容。他让 1597 年的戏剧《亨利五世》中的歌队发表了如下演说:"这个鸡穴般的地方能容得下法国庞大的土地?在这剧院里能堆得下所有这些让阿赞库尔空气凝固的头盔?哦!对不起!数字'1'在一个小空间里可以表示 100 万,那请允许,这庞大数字中的'0',我们将利用您的想象力。假设一下在这些墙内关闭着两个强大的君主国,它们高昂而气势汹汹的前线仅隔了危险而狭窄的海洋。以您的想象来补充我们的不足,将一人分成 1 000 个人,想象出一个军队。当我们提到马时,想象一下您能看见它们骄傲的铁蹄印在骚动的土地上。因为,这里必须是您的想象让国王整装待发,把他们从一个竞技场带到另一个竞技场,超越时间,将跨时好几年的几幕集中在沙漏的一个小时里。"

二　类型的混合

洛佩·德·维加面对规则的自由态度还体现在他对悲喜剧的兴趣上。在 16 世纪末由意大利人引入到西班牙和法国的这种类型非常时兴。它本来就不规则,所以也没有严格的定义。它时而被认为是结局好的悲剧,时而又是夹杂喜剧性的悲剧。尽管这两种特征是不一样的,一个表明结局,一个强调色彩,还是有一些理论家在论

图4 伊丽莎白时代剧院：天鹅剧院

述中将它们混淆[1]。而洛佩·德·维加则重述了几年前瓜里尼在《悲喜剧诗学概论》中的定义。意大利理论家瓜里尼在其中针对《忠实的牧羊人》受到的批评，为自己辩护，那是他写于1580—1585年间的悲喜牧歌。面对喜、悲剧元素混合违反类型等级的指责，瓜里尼反驳道只有以艺术的多样性才能回应自然的多样性。洛佩·德·维加认为"西班牙喜剧"（comedia）是一种悲喜剧，因此

[1] 拉弗雷内（Vauquelin de la Fresnaye）在其1605年《诗艺》中的申明便是证据："当有谋杀而结尾我们却看到国王和大人们很高兴的时候，当我们用深沉的语气乞求时，那是滥用了悲喜剧的名义。"（III, v. 165-168）

出于同样的原因而鼓励剧作家混合类型。以普劳图斯为例,他在其喜剧《安菲特律昂》中便引入了神祇,洛佩·德·维加主张以混合泰伦提乌斯和塞涅卡的方式(即喜剧与悲剧的混合)来模仿本来就混杂的自然。他自己就经常这么做,在《奥尔梅多的骑士》(1625—1630)中,悲怆中竟出现了喜剧插曲。

 让我们选定主题吧(原谅我们,规则!),不管它是不是在讲国王。尽管我理解,西班牙国王,明智的菲利普,我们的陛下,在剧院中看到一个国王会感到不快,要么他看到的是艺术遭到破坏,要么是拒绝王权出现在庸俗之众中。这里是回到了古代喜剧的传统,普劳图斯在剧中引入神祇,就像《安菲特律昂》中的朱庇特。上帝知道我赞成这点会不会付出代价,因为普鲁塔克(Plutarque)在谈到米南德时,并不赞同古代喜剧;但是既然我们现在离艺术那么遥远,并且在西班牙人们已经冒犯它上千次了,这次就让智者们闭上嘴吧。悲怆与滑稽混合,泰伦提乌斯与塞涅卡混合,会产生严肃的一部分,和令人发笑的另一部分,哪怕是为了让帕西淮生出另一个弥诺陶洛斯[1],因为正是这种多样性比其他任何东西都迷人:自然给了我们多好的例子啊,它的美就在于色彩斑斓。

三 适应观众品味的改编

洛佩·德·维加比雨果早两个世纪便述求面对典范的写作自由,

[1] 古希腊神话中半人半牛的怪物。——译注

他想让戏剧摆脱古代的规则，使其适应当代观众的品味。规则不会一成不变。新柏拉图主义者肯定美的永恒性，而他却强调其相对性。洛佩·德·维加的直接继承人蒂尔索·德·莫利纳，对洛佩非常钦佩，因为他与传统决裂，让西班牙喜剧比古人的戏剧"更美也更有趣"。洛佩·德·维加就像后来的莫里哀一样，想要取悦所有观众，取悦行家也取悦普通人。他认为这是剧作家的特点，其天赋应该能汇集不同阶层的观众，与抒情诗人不同，其精英艺术主要能打动有文化的人。他也建议剧作家采用散文[1]形式，就像卢埃达（Lope de Rueda）一样，洛佩·德·维加尊他为现代西班牙喜剧的鼻祖。

在法国，洛佩·德·维加不管对剧作家还是巴洛克理论家的影响都非常大，并且一直持续到古典主义确立主导位置的时期。其戏剧就是一个情景仓库，许多的前古典主义作家，如哈迪（Alexandre Hardy）、布瓦罗贝尔（François Le Métel de Boisrobert）、罗特鲁（Jean de Rotrou）都大量地在其中汲取源泉。虽然古典主义胜利了，但高乃依、莫里哀仍然从其情节中获得灵感。高乃依的《阿拉贡的唐·桑切》一剧仿照的是《混乱的宫殿》，他自己在1660年的《研究》中解释道："这出戏完全是创造出来的。但并不完全是我的。第一幕中豪华的东西，出自一出名叫《混乱的宫殿》的西班牙戏剧。"至于莫里哀，他向所有前人都借过情节，也向洛佩·德·维加借用了《丈夫学堂》[2]的部分情节。然而，自从古典主义到来

[1] 尽管他总是这样建议，但他自己并不采用散文形式，只是用一些没有固定形式的诗体，尽可能地模仿对话。
[2] 指的是洛佩·德·维加的《不可能之最》，洛佩·德·维加也是从泰伦提乌斯的《阿代尔夫》获取灵感。《阿代尔夫》展示的是两种教育类型在两个少年身上的结果，这两种教育一种是自由化的，另一种是专制型的。洛佩·德·维加则将问题转移到了夫妻关系上，轮到莫里哀时，他也是这样做的。

以后,洛佩·德·维加的作品在法国面临着很大的失信危机。夏普兰(Jean Chapelain)年轻时曾热情地翻译过洛佩·德·维加的一些戏剧,却在1638年的《法兰西学院对悲喜剧〈熙德〉的意见》中对其充满鄙视。布瓦洛(Nicolas Boileau)在其1674年的《诗艺》中也坚定地谴责他:

"比利牛斯山那边的一个拙劣诗人,毫无危险地让舞台上一天就是好几年。通常他的一个粗俗表演的主人公,在第一幕还是孩子,最后一幕已是老头子了。"(ch. 3,v. 38 – 41)

一些18世纪的作家,尽管钦佩其作品的丰富,但却不能接受他面对规则表现出的傲慢的自由。伏尔泰,尽管承认其可与莎士比亚媲美的天赋,但仍然称之为野蛮人。马蒙泰尔(Jean-François Marmontel)虽然在1753年《百科全书》的"喜剧"中赞扬他:

"一个从前在习俗中具有高尚的庄严感,情感中有传奇般夸张的民族,肯定为充满曲折的情节和夸张的性格提供了模型。这就是西班牙戏剧。……

但不管是生硬的夸张,不拘一格违反所有规则的想象,还是过分讲究通常很幻稚的玩笑,都不能使洛佩·德·维加失掉作为最重要的现代喜剧诗人之一的地位。在选择角色时,他以想象的力量结合独到的智慧,就连伟大的高乃依也对此佩服。其《骗子》就是向洛佩·德·维加借的人物。高乃依过于谦虚却不太理智地说愿意用两部他最好的剧本来换取对它的构思。"

但他又在《文学要素》中批评洛佩·德·维加的不规则性,当然这对于一个不喜欢正剧的人来说也不奇怪:

"西班牙天才的缺点是既不知道给想象也不知道给感情加以限定。情节的复杂、插曲的混乱、事件(不理清反而打断行动复杂联

系)的不可预知性;滑稽与英勇、献媚与忠诚的奇怪混合,极端的性格,传奇般的情感,夸张的表达,荒诞幼稚的神奇元素,他们让这些构成悲剧的意义与伟大。……

洛佩·德·维加和卡尔德隆生来应与莫里哀、高乃依齐名,但是因为西班牙养成的迷信、无知和东方人与蛮人的庸俗趣味,他们不得不屈尊。"

要等到梅尔西埃,尤其是雨果,才使洛佩·德·维加恢复声誉。

四 奥吉尔——洛佩·德·维加的继承人

在瓜里尼和洛佩·德·维加这一代人之后,法国修道士奥吉尔以 1628 年为谢朗德尔的悲喜剧《提尔与希东》第二版作的序,成为了推崇"不规则性"之冠。像洛佩·德·维加一样,他反对时间和地点的整一,因为遵守它们有时会引来让人讨厌的不合理性,要么人物没有来的动机就出现在舞台上了,要么就是在一天之内太多的事件连续而迅速地发生。此外,要解释前些天发生了什么和舞台上发生的行动都要求大段的讲述,这往往让观众生厌。时间的整一规则带来巨大的束缚,即使是在古代也没有被完全地遵守。因此,奥吉尔指出,在索福克勒斯的《安提戈涅》中,波利尼斯的第一次安葬与第二次安葬之间过了一个夜;米南德的《自责者》(*le Bourreau de soi-même*)中的行动也需要两天时间。我们看到,这些都是夏普兰的对手们用来反驳其两年后写的二十四小时规则的论据。也是戈杜(Antoine Godeau)的反对意见,及《致克里东》

(1637)的不知名作者的反对意见。

为了给悲喜剧辩护,奥吉尔指出古人在其戏剧中加入萨提儿剧(drame satyrique),目的就是以一个喜剧插曲让看悲剧感到伤感的观众们放松。跟洛佩·德·维加一样,他认为在同一剧中混合严肃和轻松的元素比较合理,而不是像古代那样,分别在两个剧中呈现。"古人们自己就承认他们的戏剧的缺点,舞台上缺乏多样性让观众们感到忧郁,然后不得不以插曲的形式引入萨提儿剧……

他们用的这种布局和安排使我们不难为悲喜剧的创造而辩解,因为将严肃和没那么严肃的东西混合在同一系列的话语中、让它们相遇在同一个故事或情节的主题中,比在悲剧之外再加入萨提儿剧合理得多,因为悲剧与萨提儿剧之间没有任何联系,却混淆观众的视觉和记忆。同样的人在同一剧中处理严肃、重要、悲惨的事件,马上又对付普通、无用、可笑的事情,说这样是不合理的,那是对生活的无知,因为人的生活条件,正是根据所受的好运或是厄运,每天每时被欢笑与泪水、高兴与痛苦所分割。

从前某个神祇想把喜悦和悲伤混和,构成一体,他没能进行到底,但却把它们相接在一起:这就是为什么它们通常会如此紧密地互相跟随;而且自然也向我们展示,它们之间几乎很难区分。因为画家们观察到,脸上形成笑的肌肉和神经运动跟当我们哭时、当我们处于悲伤的状态、感受到巨大痛苦的时候是一样的。而实际上,那些不愿更改古人的创造的人,在这里争论的只是字面意思,而不是实质的东西:因为欧里庇得斯的《独目巨人》[1](*Cyclope*)是什么?不就是一出一边充满玩笑、美酒、萨提儿和美人鱼,另一边

[1] 又译《库克洛普斯》。——译注

是瞎了一只眼的波吕斐摩斯（Polyphème）的鲜血与疯狂的悲喜剧吗？

所以东西是古老的，尽管名字是新的；那就只需要根据其属性来处理，让每个人物根据主题和礼法来说话，使其知道适当地脱下悲剧里穿的厚底靴，再去穿喜剧里的薄底鞋（因为这里可以使用这些术语）。"

像洛佩·德·维加一样，奥吉尔也强调审美品味的相对性，不同民族的品味不同。对古代作品的看法也随着时代而变化。引起关注的也并不总是相同的方面。"太过强烈地想模仿古人的热情让我们的第一批诗人既没有得到荣誉，也不及古人优秀。他们不认为每个民族的品味不管是对精神还是肉体的对象都不一样，摩尔人和——不说远的，西班牙人想象的、喜欢的美跟法国认为的美就不一样，比起我们追求的，他们想要的情人是另一种肢体的比例、脸部的线条；由此可见有人在我们认为是丑的轮廓里找到了他们美的概念；同样，毫无疑问，各国人民的思想之间有着截然不同的倾向，对诸如诗歌之类的精神事物之美的感受也截然不同。"

最早提倡不规则性的瓜里尼、洛佩·德·维加和奥吉尔，从17世纪初开始就已经描绘出三条有力的、正剧所依托的主线：拒绝时间、地点整一规则，混合类型，使戏剧符合观众品味。这些观点在古典主义时期并不活跃，但我们将看到，从18世纪初开始，它们重新出现，从而促成了资产阶级正剧的诞生。

第二节 启蒙戏剧

18世纪后半叶,在法国,狄德罗、梅尔西埃等一些伟大的思想家建立起一种全新的戏剧理论,结束了旧体制时代,奠定了现代美学的根基。

一 讨伐旧类型

1680—1715年间法国发生了思想危机,这也是大革命的前兆。[1] 三十五年间,经历了从秩序的典范到拒绝权威,从一个等级化社会到平等梦想的变化。不再有对古代的崇拜,对规则的遵守,取而代之的是自由和创造的愿望,"古今之争"是最明显的表现。悲剧与喜剧都与开始出现的启蒙主义典范不兼容,不再受欢迎。只有马蒙泰尔,他不喜欢正剧,是少数几个为悲剧与喜剧辩护的人之一。他认为,除了它们利用的坏人角色,悲剧和喜剧具有道德价值,因为一个利用激情来展示其不幸的影响,另一个将恶习滑

[1] 参见阿扎尔(Paul Hazard)的著作《1680—1715欧洲意识危机》(Paul Hazard, *La Crise de la conscience européenne 1680 - 1715*, Fayard, 1961, Les Grandes études littéraires)。

稽化来加以揭露。他在《文学要素》里"正剧"词条中写道:"以蒙羞受辱之恐来讨伐恶习;以悔恨与受罚之惧来讨伐罪恶;以描绘与之相随的折磨、危险和不幸来讨伐激情。这就是戏剧的深刻影响。"

从 17 世纪末开始,悲剧就被认为它不道德的人和厌烦它的人讨伐。尽管古典主义作家都试图捍卫其作品的道德性,也许是为了得到教堂神父之类的博学家的支持,但他们还是将不道德的杰作带上了舞台,这些作品震撼了 18 世纪观众敏感的心。高乃依在这点上忠诚于亚里士多德,在 1639 年《美狄亚》的献辞中,他写道:"不应该考虑品行是否道德,而应考虑是否符合引入人物的品行。诗歌向我们无区别地描述好的和不良的行为,但没有让我们以不良行为作为榜样。"在他看来重要的是人物的一致性,而不是其道德。其侄子丰特奈尔(Bernard Le Bouyer de Fontenelle)是厚今派,他在《诗学的思考》(*Réflexions sur la Poétique*,1691)中试图改革悲剧,赋予其道德教育的目的,但他可能没有意识到这样清空了悲剧的意义。他认为决定悲剧的宿命的概念过时了,所以希望在苦难结束时高尚的人物能胜利。厚古派的费奈隆(François de Salignac de La Mothe-Fénelon)在其《致学院的信》(*Lettre à l'Académie*)中建议以道德的名义去除悲剧中的激情。这正是伏尔泰在其 1718 年的第一部悲剧《俄狄浦斯》中做的实验,他很骄傲第一次创作了一部没有爱恋激情的悲剧。杜·伯斯神父(L'Abbé Du Bos)在其《诗画评思》(*Réflexions critiques sur la poésie et la peinture*)中表示,希望舞台上展示日常和平庸的场景,他认为这比悲剧中发生的伟大事件更感人。悲剧英雄不同寻常的个性使他非常厌烦。德·拉穆特(Antoine Houdar de la Motte)也希望有更多的情感,他在其《第二

论集》中惋惜悲剧中缺乏需要装置和场面的震撼人的行动。因此他诉求取消三一律，因为它们强加的限制妨碍剧作家创作感人的场景，他提倡以莎士比亚戏剧的模式用散文写悲剧。

"啊，我的母亲！啊，我的儿子！啊，我的兄弟！啊，我的姐妹！只有这些感慨肯定能博得我们的眼泪，不需要担心这种相认是否千篇一律，或者它是否时机恰当，我们只是被人物的情感带动，因为越感动就越不会去想是否合理。让哲学家不要挑剔我们对这种相遇的预感和直觉；让他们没有可挑剔的，比如，一位父亲在自己不认识的儿子面前、在真相大白之前感到一种隐约的情感。他们也许会向我们证明这些直觉都不是自然的，只是偏见想象出来的，但就让他们爱证明什么就证明什么吧，我们按照我们的目的去，利用观众的偏见制造他们自己的乐趣。观众认为是自然的，就是自然的。……

大部分的戏剧只是对话和叙述，让人吃惊的是，行动本身几乎总是在后台发生，然而是行动打动了作者、促使其选择这样的主题。英国人的品味正相反。据说他们做得太过了，可能是这样：因为也许有些行动不宜展现在眼前，要么是在执行中难以使其真实，要么是展现的主题太可怕……但是假设这些缺点都避开了，那有多少重要的行动观众想看，但却以规则的借口而回避，仅以比行动本身平淡的叙述取而代之……"

马里沃（Marivaux）在其《理智岛》中（*L'Île de la Raison*，1727）通过人物布莱克特吕以一种轻松的语气嘲笑悲剧那种一贯的不真实性。布莱克特吕是总督参赞，让被困岛上的人，尤其是诗人恢复理智的任务落在了他的身上。

> 诗人：瞧，我之前在我的国度里，自娱自乐于一些思想的作品。其目的，一会儿是使人笑，一会儿是使人哭。
>
> 布莱克特吕：让人哭的作品！这真的很奇怪。
>
> 诗人：这叫悲剧，以对话来朗诵。其中有那么温柔的英雄，他们个个都那么品德高尚，激情澎湃；有高贵的罪人，他们有让人吃惊的骄傲，他们的罪恶都有某种很伟大的成分，他们互相指责其罪恶都显得那么宽宏大度；最后还有一些人，他们的软弱让人肃然起敬，他们有时以一种让人钦佩的庄严方式互相杀害，以至于不到灵魂感动喜极而泣都不敢看他们。您不回答。
>
> 布莱克特吕（吃惊，仔细地打量他）：这下完了，我什么都不再期望了。您这种人在我看来比以往任何时候都更成问题。让人钦佩的罪恶，罪恶的美德，庄严的脆弱，什么破玩意儿！他们脑子得坏掉吧。
>
> （I，10）

在严格的规则约束下，悲剧彻底死亡了。

在该世纪的下半叶，这种类型变得实在让人难以忍受。观众觉得人物太过于长篇大论。卢梭主要反对高乃依和拉辛，他在《新爱洛伊丝》中赋予圣·普勒的反应代表了时代的审美品味。"通常，在法国舞台上话很多行动很少，也许法兰西喜剧院确实说的比做的多，或者至少它认为说的比做的重要。"（II，17）悲剧被认为是一种由程式所支配的人为类型，启蒙时代的人不能在其中自我认同，就像格林（Friedrich Melchior Grimm）在《文学、哲学和批评通信》中的一封信里的断言所证明的："如果雅典或罗马人能够看我们最

悲怆的,那些被称为杰作的悲剧表演,那么他们肯定会认为它们是为了娱乐儿童聚会而设计的。我们的悲剧有特殊的法则,事件以不同于道德世界的方式在其中发生和联系在一起。人物不以决定人行动的动机而行动,他们的话语也不像当时情景的真相、利益、情感促使人说的,整个现代悲剧是一个程式和想象的系统,在自然中找不到模型。"[1]

国王、王子、半神,这些悲剧人物已不再能感动观众。博马舍(Pierre-Augustin Caron de Beaumarchais)1767年在与《欧也妮》一起出版的《论严肃戏剧》中也宣称:"地位显赫不但不能增加我对悲剧人物的兴趣,反而适得其反。受苦的人越接近我的状态,他的不幸就越能打动我的灵魂。"从古代借来的悲剧主题也不能满足大革命前期的愿望。梅尔西埃多次在其《法国悲剧新考》(1778)、《论戏剧或戏剧艺术新论》(1773)中表明他不会为将王室人物搬上舞台的悲剧喝彩,除非它是以国王的倒台结束。对来他说,拉辛只是"一个没有品味的人,一个造作的描绘家"。由于对那些总是雷同的神话主题感到厌倦,他便在《巴黎图景》(写于1781—1788年)第83章"现代悲剧"中呼吁一种现代戏剧,一种向观众讲述他们当下处境的国民戏剧。"什么!我们处于欧洲的中心,一个广阔和重要的舞台,最多样最令人吃惊的事件发生在这个舞台,而我们还没有自己的戏剧艺术?没有希腊人、罗马人、巴比伦人、色雷斯人的帮助我们就写不出戏剧来了?我们非得找一个阿伽门农,一个俄狄浦斯,一个忒修斯,一个俄瑞斯忒斯?我们不是已经发现了美洲,这个突然的发现将两个世界融为一体,建立无数种新的联系

[1] 格林的信件写于1754—1773年,但直到1812—1813年才得以出版。

么?我们有印刷术,有火药,驿站,指南针,和由这些所产生的丰富的新思想,我们还没有我们自己的戏剧艺术?我们周围到处是各种科学,各种艺术,人类工业的各种奇迹;我们住在有九十万人的首都,其中巨大的贫富悬殊、性格、观念、等级的多样性都形成了最有力、最生动的反差;当我们周围有那么多不同特点的人物,召唤我们笔耕的热情,向我们评述事实,我们却盲目地放弃这样一个肌肉饱满、充满活力和表现力的活物,去画一个希腊或罗马的尸体,给他铁青的脸颊涂上颜色,冰冷的四肢穿上衣服,让他在颤巍巍的双脚上站立,给无光的眼睛、冰冷的舌头、僵硬的手臂赋予适合我们当今舞台的眼神、言语和动作?简直是滥用模特!"梅尔西埃在其《戏剧新论》中讲述了一个传闻来证明悲剧不再与其时代的人有关。"一个很明智的阿尔萨斯农民平生第一次到巴黎。有人很高兴地带他到包厢看悲剧演出。他开始非常认真地听,当问到他的感受时,他回答说:'我看到这些人说得很多,动作也很多,我想那是他们在忙他们之间的事,不关我的事,我想就没有必要那么关注了。'说完,他倒看起了观众中的男人、女人,不再听戏了。"(第二章"论古代与现代悲剧")

当悲剧已经从内部腐烂行将就木的时候,喜剧虽然也受到严重威胁,但却成功转变。如果说它不再受人喜欢,那是因为其中的喜剧人物在夸张的描绘中显得不真实。理论家们指出在社会中找不到喜剧作家所描绘的人。因此,梅尔西埃在《论戏剧或戏剧艺术新论》中写道:

"不能在勉强的特征的基础上创造出一个人物。因此应该将原因和结果比例化,使它们平衡才不会失真。然而,只有不断描绘的小特征,精心安排和处理的细节才能揭示角色。

我坚持认为应该刻画混合型的人格，一个可笑之处从不会单独存在，一个恶习还得有别的恶习支撑，如果想将一个缺陷跟它周围和相邻的缺陷分开来，那是没有观察阴影和色彩的渐变特征就画画。人物失去了平衡，他显得自己在动，没有决定性的因素就行动，似乎是被一种不可抗拒的力量所牵引：是诗人的手，就像宿命的手，赋予他所有的运动。

的确，正是很多人的特征被同时加在一个人头上，正是拼合的碎片形成他的性格，道德上的整一就不复存在了。人物的性格不随着行动的进行而发展，行动很快被性格所强迫，和世事正好相反。最后，经验的真相没有被遵守，比例是失调的。人们笑时夸张地笑，但却永远在社会中碰不到戏剧中所提供的模型。诗人描绘的特征从太过紧绷的和没有对准的弓发出，并从他想打的人的头上掠过：专注的眼睛应该更好地描绘箭的射程；他应该会射中靶子，但靶子只有唯一的一点，没有固定目标地朝空中射更方便。"（第五章"论喜剧"）

古代喜剧中的仆人，在米南德、普劳图斯的剧作中亮相，然后在意大利、法国的滑稽剧中出现，随着莫里哀笔下的约德莱、马斯卡里、斯加纳莱尔等形象而不朽，但他们却不符合今天的审美品味了。这种想象的人物，并不能反映 18 世纪的仆人，被认为是一种过时的形象。"仆人被驱逐出舞台，他们的诡计不再是行动的推动力。人们觉得再将古人的蠢行放到我们的戏剧中很可笑。我们不相信谎言和卑鄙必然和仆人的状况联系在一起。"梅尔西埃在其《戏剧新论》第 11 章（"续上篇"，他本人命名为"戏剧主题的新范畴"）中这样写道。

狄德罗跟梅尔西埃一样强烈地谴责喜剧中的仆人，但他却建议

保留侍女的角色，因为在 18 世纪的社会中，只有她可以作为年轻女孩的亲信。保留这个人物比较方便，可以避免独白；他想限制独白，因为独白的不现实性强调的是程式。

而所有人都认为喜剧因为笑而减轻了恶习的阴暗度，是完全不道德的。梅尔西埃就是这样严厉批评莫里哀的。只有《伪君子》才受其喜爱，其中卑鄙的人物让人讨厌："主要是，他刻画恶习，一点也不开玩笑。而笑会变成亵渎。恶习必须始终激发厌恶情绪。但要说'赌徒''悭吝人''邪恶者''无礼者'，就糟糕了。我真希望莫里哀是按照《伪君子》的方法来处理所有主题的，那是他的杰作，唯一的杰作，在其中他超越了自己。"

"对于那些让我们嘴唇发笑的我们又怎么感到厌恶呢？如果说吝啬、狡诈、傲慢、伪善、背叛是让人憎恨的缺点，那《司卡班的诡计》《乔治·唐丹》《太太学堂》《继承人》这些剧是很危险的，因为习俗不立则破。"（第 5 章："续上篇"，其本人命名为"论喜剧"）让梅尔西埃觉得愤怒的是，在《贵人迷》这样的剧中，莫里哀取笑汝尔丹夫人，羞辱资产阶级。他甚至控诉莫里哀在将科丹神父塑造成特里索丹〔1〕的可笑形象之后，造成神父之死。至于卢梭，他认为喜剧比悲剧还要危险，因为它将跟我们一样条件的人物搬上舞台；他也反对莫里哀，认为其戏剧就是他在《致达朗贝尔的信》中写到的"一座恶习学校"。他不能忍受莫里哀以损阿尔塞斯特〔2〕来让观众发笑，在他看来，阿尔塞斯特是世上最有道德的人，其言行举止都因对恶习的极度憎恶而生动。相反，他认为费南特是个自

〔1〕 莫里哀的喜剧《女学究》中的人物。——译注
〔2〕 阿尔塞斯特是《愤世嫉俗者》中的主人公，即"愤世嫉俗者"；其好友费南特的性格刚好与之相反。——译注

私、虚伪的魔鬼，一个被过多礼数腐蚀而无可救药的人，莫里哀却将其塑造为理智的人。"莫里哀的《愤世嫉俗者》是什么？一个厌恶其时代习俗和他人之恶的好人，确切地说，因为爱其同类而讨厌他们互相之间造成的伤害和这些伤害行为的恶果。如果他没那么在意人的错误，对他看到的罪恶没那么愤怒，那他自己是否会更人性化一些呢？这就像辩称一位慈父爱别人的孩子比自己的孩子更多，因为自己的孩子犯了错误他会生气，如果是别人家的，他不会说什么。"卢梭回顾莫里哀的后继者们如丹古尔（Florent Carton, dit Dancourt）和雷尼亚尔（Jean-François Regnard）时，都坚决地谴责他们"既没有莫里哀的天赋也不如其正直"。

如果说悲剧在该世纪初慢慢消亡，而可能发生演变的喜剧则开始尝试新形式，为正剧作准备。德图什（Philippe Géricault Destouches）在1732年《骄傲的人》（*Le Glorieux*）的前言里自称创造了与莫里哀完全不一样的"一种高贵卓越的喜剧"。丰特耐尔以其进入法兰西学院时的发言向他致敬，并为此向他表示祝贺："最难的喜剧类型就是您的天赋所指引的，那种只因理智而滑稽的类型，它不追求在粗俗的民众中低级地激发过度的笑，而是使其不由自主地温和而机智地笑。"尼维尔·德·拉肖塞（Nivelle de la Chaussée）从1735年的《偏见盛行》便创造了"伤感喜剧"，将笑与感动混合在一起。同年，马里沃在其《心腹母亲》中将悲怆元素引入喜剧。然而这些剧仍然是喜剧，目的是使人发笑，尽管其喜剧性与莫里哀戏剧引起的喜剧性已经不是同一性质。伏尔泰在其形容为"让人感动的喜剧"《那宁讷》（1749）的前言中诉求保留喜剧笑的功能。正剧所提倡的严肃喜剧并不合其心意。他又一次写道："喜剧可以让人激动、愤怒、感动，只要它后来让老实人发笑。如

果它不滑稽，只是伤感，那它就是很有缺陷的让人讨厌的类型。"然而，在《浪子回头》[1]（1737）的前言中他超前地定义了正剧的目标，以现实主义的名义要求混合色调，以生活为模型，因为生活正是不断地让悲怆与滑稽的时刻并存。正剧已经准备好诞生了。"如果说喜剧应该反映习俗，那这出剧似乎比较具备这个特征了。其中有严肃与玩笑的混合，滑稽与动人的混合。人的生活正是五颜六色的，通常是一次奇遇就会产生出这所有反差。没有什么比这更寻常的了：一个家庭里，父亲在怒吼，激动的女儿在哭泣，儿子在嘲笑他俩，还有几个亲戚以不同方式参与到场景中来。我们经常在这个房间嘲笑使隔壁房间感动的事，同一个人有时因同一件事在同一刻钟里又哭又笑。"

"一位受人尊敬的女士，一天在她的一个临死的女儿榻前，当着所有家人的面，哭着大喊：'上帝啊，把她还给我，要取就取我其他所有孩子的命吧！'旁边一位娶了她另外一个女儿的男士走近她，扯着她的袖子：'夫人，那女婿们也算吗？'他说时那么冷静幽默，以至于那位痛苦的夫人大笑着出去，所有人都笑着跟她出去了；那病人呢，知道了原委以后，笑得比所有人都厉害。"

二　一种公民和大众戏剧的梦想

戏剧被赋予道德的高级功能，在一个人们看重美德的时代里享有荣誉地位。在博马舍眼里，就像在当时大多数文人眼里一样，正剧影

[1] 该剧于1736年上演，其前言则写于次年。

响范围很广,与思想自由、百科全书等世纪成果享有一样声誉。他在《塞维利亚的理发师》中让呆板讨厌的老头儿巴尔托洛愤怒就是间接的证明。巴尔托洛突然向罗西娜询问关于《防不胜防》[1]的问题,她刚刚不小心掉了剧本的几页。

> 巴尔托洛:什么是《防不胜防》?
> 罗西娜:是一出新的喜剧。
> 巴尔托洛:又是什么正剧!愚蠢的新类型!
> 罗西娜:我不知道。
> 巴尔托洛:噢,报纸和权威将证明我们是对的。野蛮的时代……
> 罗西娜:您总是侮辱我们可怜的时代。
> 巴尔托洛:请原谅我的坦诚!它做了什么我们要这么赞颂它?简直各种愚蠢:思想自由、万有引力、电、宽容主义、种痘、金鸡纳开胃酒、百科全书,还有什么正剧……
> (I,3)

对于启蒙主义的作家,文明是进步因素,他们将正剧视为一种优先行动的方式,一种可能使习俗开化的工具。不管是在《亚德里安娜·勒古弗勒尔之死》(1730)的诗句中,还是在《哲学通信》(1734)、《路易十四时代》(1738)、《扎伊尔献词》(1739)、《演出公署》(1745)、《如斯世界》(1746)中,伏尔泰都不断地强调戏剧的教育作用。他在《〈中国孤儿〉献词》中写道:"戏剧是文明的一

[1]《防不胜防》是斯卡隆(Paul Scarron)1654年发表的一篇短篇小说的题目。博马舍将其作为他1775年创作的第一部喜剧《塞维利亚的理发师》的副标题。

个有力工具，它是人民的伟大学校，人类精神所创造的最高贵、最有用的发明，用以塑造习俗和使其开化。的确，没有什么比让人们聚集在一起品尝精神的纯粹乐趣更使人合群、使其习俗软化、使其理智完善的了。"

所有的百科全书派都相信人性，对于他们来说，使人变得更好是有可能的，因为人不是本性邪恶。因此他们将舞台构想成一个讲台，观众们可以受教，被引至道德的路上，而道德时刻提醒着他们的责任。1758年，狄德罗在《论戏剧诗学》中写道："对于戏剧诗人来说，人的责任是与人的可笑与罪恶同样丰富的素质，严肃、诚实的戏剧到处都会成功，但尤其是在人们堕落的地方则更加受到认可。去看戏让他们逃离周围的恶人圈，在那儿他们可以发现想结交的人，在那儿他们可以看到人类的本来面目，并与其和解。好人很少，但还是有。"他在不远处接着说："因此我重复：诚实，诚实。它比那些引起我们鄙视和笑的东西以更亲密、柔和的方式打动我们。诗人，您敏感细腻吗？拨这根弦，您会听到所有灵魂的回响或颤抖。"（第2章"严肃喜剧"）狄德罗不是梦想一种"哲学戏剧"吗？他虽然从来没写过这种戏剧，却在其《论戏剧诗学》第4章中给出论据。他要是写的话，应该会在其中展现苏格拉底之死，树立一个智者的形象作为典范，"直接并成功地表现道德"。思想敏锐的他已经预见这样一种戏剧构思可能引起的偏差，但又第一个热切地为其辩护。他在《论戏剧诗学》中警告作家等着他们的危险，为了说教的目的而作牺牲，他们可能创作出"冰冷的、没有颜色的场景，某种对话式的训诫"。

正剧的表演正是因为让人感动而使人变好。"是一种只能以情感来说服人的类型。"博马舍在其《论严肃戏剧类型》中写道。因

此正剧钟爱伤感的主题,总是以悲怆为主。梅尔西埃在《论戏剧或戏剧艺术新论》第 1 章"论戏剧艺术必须提出的目标"中甚至认为可以通过一个人观看演出时的反应来判断其道德感。在他看来,除了坏人,没有人会对展现不幸的演出无动于衷。"戏剧诗人就是这样让人难以觉察地使习俗软化,让我们悲伤也仅仅是为了我们的快乐和利益;他让我们泪流满面,但是在令人愉快的眼泪中是'我们最好的感觉'(拉丁语:nostri pars optima sensus.)。(尤伟纳利斯,《讽刺诗十五》)因为眼泪是我们情感的自然表达和最温和的象征。

我们有几次没有欣赏叫喊、呻吟、哭泣对他人产生的影响?这就是自然的最高裁决。要是诗人把自己的声音加进去,那它什么力量会没有?他的声音将会告诉人们这个重要的事实,在作恶的时候,就会自食其果,伤害别人的同时也伤害自己。

这种珍贵的敏感性就像圣火。要守护它,永远不要让它熄灭。它构成道德生活。我们可以从一个人在剧院表现出的感动程度来判断他的灵魂:当父亲对儿子说'你要去哪儿,可怜的人?',要是他的面容冷漠,眼不湿润,那他肯定是个不合格的父亲;当纳尔西斯让尼禄堕落的时候,要是他心中没有怒火,那他肯定是个坏人,除非他承认自己愚蠢否则别想去掉这个头衔。"

有道德的人是给观众提供的典型,也是正剧偏爱的人物。狄德罗在 1756 年上演的第一部戏《私生子》中便将其搬上了舞台。他在其中描绘了多瓦尔的不幸,"一个少见的人,在同一天内获得了向朋友倾述人生的快乐和为其牺牲爱情、财富和自由的勇气"。身世不明的多瓦尔偷偷恋着罗萨莉,而罗萨莉已经许给了他最好的朋友克莱韦尔。当这女孩向他表明自己并不爱克莱韦尔而爱他时,他却放弃了摆在面前的幸福。他呼唤罗萨莉的道德

感，对她说他们的结合会被罪恶感、对友情神圣义务的背叛感所侵蚀，只能是不幸的。他为其指出道德的道路，鼓励她跟随而来。这样的牺牲在结尾时得到了很高的回报：原本罗萨莉的父亲在从马提尼克岛回来的路上被囚禁，但当众人对他归来不抱希望时，他却突然回来了。他认出多瓦尔是他的私生子，多瓦尔和罗萨莉发现原来彼此是兄妹，当他们明白联系彼此感情的性质[1]时，二人互相拥抱。这就是多瓦尔勇敢地经受的"道德考验"，也是狄德罗给这出剧加的副标题。狄德罗通过一个虚构的对话清楚地解释了其戏剧的目的。他为该剧写了一个叙述性的序言作为引子，其中他与多瓦尔交谈，多瓦尔向其讲述自己的人生，狄德罗对他说："主题是道德考验的戏剧作品将让所有有同情心、有道德，意识到人性弱点的人印象深刻。"博马舍受理查逊（Samuel Richardson）前浪漫主义感性的影响很深，也声称赞颂道德是其1767年写的第一部剧《欧也妮》的主题。他写道："是绝望，在绝望中不谨慎和他人的邪恶能够将无辜正直的年轻人引至人生最重要的行动中。"

　　狄德罗和梅尔西埃想要重新找到古希腊戏剧的活力，凭其真实性与单纯性聚集大众。狄德罗强烈抗议杜比纳克神父的观点。杜比纳克神父谴责古人为迎合众人而将其时代利益和表演的行动的利益混为一谈，并认为古典主义的拉开时代距离的规则代表着品味形成中的进步，他本人便促成了这个规则的立足。狄德罗却相反地认为这个规则是对戏剧原始功能的背离，戏剧原始功能便是联系观众。戏剧演出汇集了一群在启幕时并不构成统一社会群体的观众，他们

[1] 这里是整个18世纪喜闻乐见的主题，亲缘的法则。博马舍曾经以滑稽的方式实践过，《费加罗的婚礼》中马瑟琳娜发现她苦苦追求和一心想嫁的费加罗原来是她的儿子。

只是在演出时,在实际的相遇中一起感动。梅尔西埃渴望一种伟大的大众戏剧,能够以共同理想的名义凝聚社会群体,就像中世纪的"耶稣受难剧"所做的一样,它以简单的方式呈现给人们想象力丰富的题材:"人们看'耶稣受难的神秘剧'而哭泣,看台被众多的观众压弯。如果说行刑是野蛮的,但主题却选得非常好。最初的剧作家比我们时代的剧作家更有目的性。如果我们相信历史学家的记载,这些受难神秘剧属于机械歌剧种类,但其根源更加远古。就在十字军东征前,在圣周[1]期间祭神仪式上,就会表演救世主的受难,而不是唱颂它。一位头戴棘冠,手拿芦苇杖,浑身是血的人物重复耶稣的话。他被拖到大祭司该亚法[2]、彼拉多[3]、希律[4]面前,真实地再现了这位人神所遭受的所有凌辱,叛徒犹大的吻,圣皮埃尔的背弃,打圣颜的耳光,还有醋壶。犹太人的歌队大喊:'钉死他!钉死他!'拿着钉子的刽子手走上来,他们在哭泣的圣女中间将耶稣摊在十字架上。巴拉巴[5]、好强盗和坏强盗[6]都在。四面八方都传来哭泣、呻吟、可怜的叫声。看完表演,人们都寻找犹太人要把他们撕成碎片。那些看过表演的国王,比如腓力二世、路易八世、腓力三世、腓力四世、腓力六世,都是惩罚犹太人最厉害的。甚至被这些悲怆演出所激发的灵魂似乎也更愿意接受十字军东征的狂热,那是一场普遍的流行病,因这些虔诚的悲剧而引起,

[1] 基督教中指复活节的前一周,也是封斋期的最后阶段,旨在纪念耶稣受难。——译注
[2] 耶路撒冷圣殿的犹太大祭司,根据《新约全书》记载,耶稣被捕后被带至其面前。——译注
[3] 罗马帝国犹太行省总督。根据《新约全书》记载,他判处耶稣受钉十字架刑。——译注
[4] 根据《新约全书》记载,耶稣在被钉十字架前,被彼拉多送去见希律王。——译注
[5] 《新约全书》中的人物,据其记载,彼拉多总督将巴拉巴和耶稣带到犹太群众前,询问该释放二者中的哪一个,结果巴拉巴获释,而耶稣被判死刑。——译注
[6] 根据《新约全书》记载,好强盗和坏强盗是与耶稣一同受刑的两个人物。——译注

它们对大众那么有说服力，那么容易让他们燃起激情，因为这些悲剧让他们沉浸于具有丰富想象力的主题中。"（《论戏剧或戏剧艺术新论》，第 20 章，"如果戏剧诗人必须为人民创作"）

　　百科全书派呼吁的这种大众戏剧将是世俗的。作为一种教育人的方式，它提前拟好了一种人权和公民权宣言。在该世纪的下半叶，一些作家创作了历史剧，并赋予了其明确的政治观点。科莱（Charles Collé）在《亨利四世的狩猎会》中表面赞扬好国王亨利的传奇智慧，实际上也以此来揭露路易十四的绝对王权。二十多年以后，梅尔西埃与吉伦特派一起参加国民公会，他在《路易十一之死》中间接地攻击神权君主制，批判这个易怒狡猾的国王的专制。《利希尔的主教让·埃努耶》（*Jean Hennuyer, évêque de Lisieux*）写于 1772 年，距离圣巴特莱米之夜的屠杀已经过了两百年，他（梅尔西埃）在这出关于屠杀新教徒的戏剧中谴责的是其时代的狂热，其本人才见证了：十年前让·加拉斯（Jean Calas）的处决，或是更近些的震撼民心的拉巴尔骑士的酷刑。这些都是正剧的理想。

　　法国的戏剧舞台大多数都狭小，破旧简陋，常常不利于实现如此高的目标。伏尔泰不管是在《论悲剧》还是在《塞米勒米斯》（*Sémiramis*）（1748）的前言中都对这样的疏于维护表示愤怒。"如果不是拥有并不方便的杜乐丽剧院，我们应该为整个法国没有一家剧院而感到羞愧。"他在《意大利通信》中写道。而意大利自从 17 世纪下半叶便已配备了现代舞台，如威尼斯的拉菲尼斯剧院（1654），罗马的阿波罗歌剧院（1671）；而在法国要等到 1753 年才建成第一家意大利式剧院，那就是里昂剧院，由苏弗洛（Jacques-Germain Soufflot）根据杜林皇家剧院〔1740 年阿尔菲耶里（*Benedetto Alfieri*）所建〕模型设计。到 1770 年，加布里埃尔

（Ange-Jacques Gabriel）才设计出凡尔赛歌剧院。在同一个十年内建成了法国的波尔多剧院（1773），意大利的米兰斯卡拉剧院（1774—1778）。巴黎歌剧院到 1875 年才建成。狄德罗梦想一个巨大的舞台，就像在古希腊一样提供多个表演区，可以使正剧的抱负得以实现[1]。"要改变戏剧的面貌，我只要求一个宽阔的剧院，当剧目的主题需要的时候，可以展示很大的场地，上面有毗邻的建筑，比如宫廷的柱廊，庙宇的入口，分配的不同地方，让观众能够看到整个行动，让演员有一个藏身之处。

　　这是或者说可能是以前埃斯库罗斯的《复仇女神》的场景：一边是疯狂的复仇女神在找趁她们睡着时躲过了追捕的俄瑞斯忒斯；另一边是这个罪人额头缠着布带，吻着米娜瓦女神雕像的脚，祈求她的帮助。这边，俄瑞斯忒斯向女神诉苦；那边复仇女神在躁动，她们走来走去，开始奔跑。最后，其中一位叫起来：'这是弑母者的脚印留下的血迹，我感觉到他了，我感觉到他了……'她继续走着，其他冷酷的姐妹们跟着：她们从之前所在的地方到了俄瑞斯忒斯的避难处。她们围着他，发出叫声，愤怒地颤抖，摇晃着火炬。当我们听到不幸之人的祈祷声和呻吟声穿透那些寻找他的残酷身躯的可怕动作和叫声，是多么让人恐惧与怜悯啊！我们会在剧院执行类似的事情吗？我们绝不可能在戏剧中只展示一个行动，而在自然中几乎同时发生多个行动。对同时行动的共时表演，它们在互相加强时，会在我们身上产生强烈的效果。那个时候我们去看表演会颤

[1] 狄德罗对希腊舞台的观点极为不切实际。希腊舞台狭窄，并不能表现不同场地，这也是为什么大多数时候行动总是在同一地点发生。可参考本书作者另一本著作《西方舞台史》第一章"古代"（Marie-Claude Hubert, *Histoire de la scène occidentale, de l'Antiquité à nos jours*, A. Colin, coll. Cursus, 1992, ch. 1 La Sphère antique.）。

抖,但尽管这样还是忍不住会去看;那个时候它将震撼灵魂,将不安和惊恐带入灵魂,而不是短暂的感动和冰冷的掌声,也不是让诗人满足的几滴眼泪;那个时候我们将看到古代悲剧如此真切却又让人难以置信的现象在我们之间重生。它们等到一个天才才会出现。这个天才知道将手势与话语结合,将说话的场景和无声的场景混合,知道利用两种场景的结合,尤其是利用这种结合中一会儿可怕一会儿滑稽的不断转换。复仇女神们在舞台上躁动了一番后,来到了罪人藏身的庙宇,两个场景合二为一。"(《〈私生子〉第二对话录》,1757)

狄德罗还想让建筑师将剧院设计成自由的空间,让观众不会有被关在里面的感觉。在他眼里,巴黎的剧院就像牢笼一样,就像在《〈私生子〉对话录》里他乐于调侃的一个趣事讲述的那样:"我有个朋友有些放荡。在外省犯了一次严重的事,他为了逃避后果躲到首都来,住在了我家。有演出的一天,为了给我的'囚徒'解闷,我就提议去看演出(我不记得是三个中的哪一个了,这对故事没有影响)。我朋友接受了。我就带他去。我们到了以后,看到长长的守卫,那些黑暗小窗口竟是入口,从这个铁栏封着的小洞里,有人把票发出来,年轻人还以为是在监狱门口,还以为我们接到命令要把他关起来。可是他很勇敢,脚步坚定地停了下来。他把手放在剑把上,然后愤怒的眼睛转向我,用混合着愤怒和鄙视的语气叫起来:'啊,我的朋友!'我明白了他的意思。我让他安下心来。您得承认他的错误并不过分。"

戏剧在启蒙主义时代激起了很大的热情,但却有像卢梭这样可怕的反对者。他在《致达朗贝尔的信》中以道德的名义指责戏剧,与百科全书派的乐观主义相去甚远,其一生都在和他们进行激烈的

斗争。他根本不信那些他视之为敌的人所信奉的，即文学、艺术和科学规范了习俗，相反他认为这些造成了糟糕的影响。他在1750年的《论科学与艺术》[1]中出色地辩护了其观点[2]，回答了第戎学院提出的以下问题："科学和艺术的重建是否有助于净化习俗？"这封信是受达朗贝尔在1757年出版的《百科全书》第七卷中发表的"日内瓦"文章激发而写。伏尔泰想要在日内瓦建一个剧院，达朗贝尔应伏尔泰的要求而写下该文，为的是说服那些清教徒的日内瓦人建剧院的必要性。这个城市在卢梭眼里是幸福和智慧的港湾，他非常愤怒地反驳，并将他的信命名为："就其在《百科全书》第七卷中的文章'日内瓦'，尤其是针对在该城建立喜剧院的计划[3]，日内瓦公民[4]让-雅克·卢梭致达朗贝尔先生的信。"

这封信写得像论文，而不像真正的书信。诚然，卢梭有时会质问达朗贝尔，但也质问众多的不知名的读者，同时也乐于承认："我为人民而写。"不只是日内瓦人，而是"最广大的"人。他在这篇论战的作品里提出的并不是关于戏剧艺术的思考，而只是辩论戏剧所提出的不同伦理问题，他是这样写的："在您似乎已经解决的问题里我觉得还有那么多的问题值得讨论！演出本身是好是坏？它们是否可以与习俗结合在一起？共和国是否可以容纳它们？是否应该在小城市容许它们？演员的职业是否正派？女演员们是否可以和别的女人一样庄重？良好的法律是否足以惩处

[1] 该文为参加1749年第戎学院的命题竞赛而作。——译注
[2] 卢梭赢了竞赛。达朗贝尔在《百科全书·预论》中对《论科学与艺术》做出间接回应。卢梭又在其1753年的剧作《纳尔西斯》的前言中回复。(该剧于1752年法兰西喜剧院上演，1753年连同前言一起出版。)
[3] 他的信起了效果，因为日内瓦到1782年才建成一个永久剧院。
[4] 从1754年起卢梭是日内瓦人。

陋习？这些法律是否很好地被遵守呢？等等。"对于卢梭，就像对于柏拉图一样，戏剧由于其具有的制造幻觉的能力，比其他艺术形式危险[1]。他重复古代或基督教道德家的话，认为戏剧本质上就不道德，因为它迎合人的激情。法国的大多数戏剧展示的是恶人的场景，作家让他们的罪行变得可以宽恕，还让他们嘴里说出解释其卑鄙行为的信条。卢梭否定教益性戏剧存在的可能性，而那正是百科全书派梦想建立的。他认为一个有德行的人物不可能取悦观众。"在法国舞台上放一个正直有德行的人试试看，他简单、粗鲁，没有风度，也说不出动听的话；或者放一个没有偏见的智者，他受到一个剑客的侮辱，却拒绝去被挑衅者刺死，请穷尽所有戏剧艺术的办法使这些人物像熙德一样受法国人欢迎，要是成功了就算我错。"此处卢梭或许是记起杜·伯斯神父《诗画评思》中的陈述，在关于柏拉图的一章中神父提出反对意见说一个完全道德的人物将是让人讨厌的杰作。[2] 卢梭在所有的著作中都谴责文明的破坏力，他认为只有回到自然的状态才能设想幸福，在日内瓦引入戏剧将是可怕的灾难。

早在阿尔托之前，卢梭便指责他想摧毁的戏剧机构的场地。他不能忍受戏剧演出的封闭性。他希望庆祝世俗节日，以古代运动会为模式，如希腊人举行的那样，或者是如游行、军队阅兵模式在露天中欢乐地举行。他建议建立现代运动会，体育竞赛。在这种类型的大聚会上，人人都平等，演员与观众的对立趋于消除。有此愿望

[1] 这种对戏剧坚决的谴责与卢梭的哲学思想完全吻合，但让人吃惊的是它来自一个法兰西喜剧院当时的忠实观众，他自己也已经写了几出戏剧，受到同时代人的认可，而且当时他还没有发表小说和论文。
[2] 参见第一章。

的卢梭讨伐的是戏剧的本质。这个本质只存在于各自自我认同的演员与观众必然的相遇。只要他们之间的阻隔被消除，那戏剧现象就不复存在了。"什么？他大声道，那么共和国就不需要任何表演了吗？恰恰相反，需要很多。它们在共和国中诞生，在共和国的哺乳下熠熠生辉，有真正的节日气氛。还有什么人比那些有那么多种理由互相关爱和永远保持团结的人更适合经常聚集，并在他们中间形成快乐与喜悦的甜蜜纽带？我们已经有一些这样的公共节日了。让我们有更多吧，我只会更加喜欢。但别再要那些将一小群人关在一个幽暗洞穴的演出了，那只会让他们在沉默和不活动中害怕和僵化，那只会展示隔板，矛头，士兵，让人痛苦的奴役和不平等的画面。不，幸福的人们，那不是你们的节日！你们应该在露天里，阳光下聚集，沉醉于你们幸福的温柔情感。愿你们的快乐不温不火，没有任何束缚和利益扼杀它，让它像你们一样自由、丰富，让太阳照亮你们纯洁的表演，你们自己就形成一个表演，太阳能照亮的最高贵的表演。

那么这些表演的目的是什么呢？要展示什么呢？什么都不，如果我们愿意的话。人群聚集的地方，有自由就会有自在。在广场中间钉一根布满鲜花的桩子，在那里聚集人群就是节日。还可以做得更好：让观众表演，让他们自己成为演员，让每一个人在别人身上看到自己，互相爱护，以便让所有人更加团结。"

三　资产阶级正剧的幻觉现实主义

在观众眼里喜剧与悲剧的缺点是既不道德又缺乏真实性，当它

们都丧失了信度时，正剧诞生了。"是否可以在剧院中引起人们的兴趣，假设在他们眼前发生的公民之间的事情是真实的，让他们对此流泪，并且不断地对他们造成这种效果？"博马舍在《论严肃戏剧类型》中问道。因为这就是严肃庄重类型的主旨。这种新类型高度道德化，呼吁现实主义，并宣称为社会提供了一面忠实的镜子。

1. 色调的混合

正剧被构想成一种完整的类型，包含了以前的类型。梅尔西埃在《论戏剧或戏剧艺术新论》中用整整一章来定义它，阐明了其词源："该词来自希腊语 $\Delta\rho\alpha\mu\alpha$（drama），字面意思是行动；这是我们能够给予一出戏剧最具荣誉的称谓，因为没有行动就没有意义也没有生气。"（第 8 章）尽管该词在 1762 年才录入《法兰西学院词典》，但这个类型，狄德罗在 1756 年随着《私生子》一剧的诞生便创造了，并且随后出现的《〈私生子〉对话录》，以及不到两年出版的《论戏剧诗学》[1] 赋予了其一种理论意义。由于正剧根据生活的模式混合了色调，狄德罗将其置于悲剧和喜剧的两种极端类型的中间。在他看来，《私生子》就是这样，位于与两种古老类型同等距离的地方。1758 年，他创作了第二部正剧《一家之主》，它介于《私生子》的严肃类型和喜剧之间。

[1] 在《〈私生子〉对话录》中，狄德罗采用了哲学对话的形式，就像他在后来的《演员的矛盾》中所做的，让两个个性迥异的对话者对质，"我"（启蒙理性的代表人物）和多瓦尔（具有前浪漫主义的感性，忧伤阴郁的英雄）。而《论戏剧诗学》是完全的论文形式。它出版于《一家之主》之后的 1758 年，却受到了冷遇。格林没有表示对狄德罗惯常的热情，即使他在其《文学、哲学和批评通信》中，强调在悲剧与喜剧之间打开的三条道路的意义，这三条道路分别是泰伦提乌斯式喜剧、悲怆喜剧和家庭悲剧。莱辛将是第一个指出这篇宣言性文章的现代性的人。

我：那《一家之主》属于那种类型？

多瓦尔：我想过了。这个主题的倾向好像与《私生子》的不太一样，《私生子》与悲剧有细微差别，《一家之主》则有喜剧色彩。

（《〈私生子〉对话录》）

这两部剧间隔一年多一点的时间一气呵成，它们标志着正剧的诞生，构成一个整体，就像其作者在 1959 年 10 月《给里科伯尼夫人的信》中写的那样："我的第一部和第二部戏形成一个戏剧行动系统，不应该挑一个地方的毛病，应该完全接受或抛弃。"他计划要写第三部戏，与之前的相反，介于严肃类型和悲剧之间，但却从没有实现。博马舍在《论严肃戏剧类型》中，也是通过混合色调来定义新类型的，并认为它是"介于英雄悲剧与滑稽喜剧之间"的形式。

启蒙主义的理论家出于现实主义的考虑而希望混合色调，但他们却不推崇回到悲喜剧，在他们眼里，那是人为的类型，建立在非现实主义和生硬的反差上。"您看，"狄德罗在《〈私生子〉对话录》中写道，"悲喜剧只能是一种糟糕的类型，因为其中混淆了两种相去甚远、被天然分隔的类型。它没有以不可感知差别的方式来呈现，每一步都在反差之中，而且整一性消失了。"后面又补充道："在同一个创作中借用喜剧和悲剧类型的细微差别是危险的。好好了解您的主题和人物的倾向，并跟随它。"关于悲喜剧，梅尔西埃在《论戏剧或戏剧艺术新论》中也写道："这是一种不好的类型，并不是它本身不好，而是它被处理的方式不好。"他针对的是法国

作家，因为他同时赞扬卡尔德隆、莎士比亚、洛佩·德·维加、哥尔多尼会"混合和搭配色彩"。

如果说启蒙主义的理论家讨伐悲喜剧，但他们却寄希望于一位较遥远的先驱，并向其致敬。梅尔西埃在《论戏剧或戏剧艺术新论》第8章"论正剧"中写道："去读泰伦提乌斯吧，《安德罗斯女子》和《婆母》是真正的正剧，要是泰伦提乌斯没有受冷遇，我们就不至于讨论这样一种必然会毁掉其他两种类型的类型。"狄德罗不管是在《〈私生子〉对话录》，还是在《论戏剧诗学》中都多次举泰伦提乌斯的例子，1762年的著作则完全贡献于他：《泰伦提乌斯颂》。对于同时代人里洛（George Lillo）或是哥尔多尼的作品，狄德罗只是偶尔地提及他们，而他却大量引用泰伦提乌斯的作品，尊其为严肃类型戏剧之父。他欣赏泰伦提乌斯对人性的现实写照，及其作品散发出的温情，在其中与我们相近的普通人不断成长。他的喜剧没有滑稽的人物，不会让人发笑，因为与阿里斯托芬和普劳图斯不一样的是，泰伦提乌斯并不会夸大讽刺。狄德罗认为在现实主义的描绘里恶作剧的笑并不合适，在他眼里，泰伦提乌斯的伟大之处在于让我们会意地笑。狄德罗在《泰伦提乌斯颂》里写道："泰伦提乌斯没有什么激情，是的，我承认他很少将其人物置于奇怪又暴力的处境中，这样的处境挖掘人内心最隐秘的可笑之处，并在人没有察觉的情况下让其表现出来。正是因为他展示的是人的真实面目，绝不是面目的变形讽刺画，所以不引人发笑。我们不会听到其中的一位父亲用滑稽的痛苦语调叫道：'他到底要在这倒霉事里做什么？'他也不会在筋疲力尽的儿子的房间里安排另一个人，儿子躺在破床上睡着了打着呼。他不会用孩子的话打断父亲的抱怨。儿子眼睛始终闭着，双手像是抓着两匹马的缰绳，他用皮鞭和声音刺

激它们,梦到还驾驭着它们。那是阿里斯托芬和莫里哀才有的激情使他们创作了那样的情景。泰伦提乌斯没有被这恶魔控制。他怀抱的是一位更加安静、温柔的女神。他欠缺的这个天分也许正是一个宝贵的天分,那是自然刻在它所委任的诗人、雕刻家、画家、音乐家额头上的真实特征。"

唯一一部被梅尔西埃承认为法国正剧雏形的戏剧是《熙德》,由于它描绘了子女的孝顺而受到其热情的赞扬。他在《论戏剧或戏剧艺术新论》中写道:"《熙德》中塑造了一个当涉及对父亲的爱时不顾自己爱情的儿子,这是值得钦佩的。高乃依并不讨论根本不允许的决斗的问题,而是将一心复仇的儿子描写成伟人;而孝顺之情也让我们这个时候忘记了他将陷入其国家的虚假荣誉中。"(第 8 章,"论正剧")为了溯源正名,他还赞扬《阿拉贡的唐·桑切》(*Don Sanche d'Aragon*)的前言:"高乃依似乎自己已经预示了新类型的成功。"

2. 职业的描绘

正剧的目的与古典主义的截然相反。为了让观众在演出中能够产生共鸣,需向他们展示真实而非逼真、日常而非例外、独特而非普遍的东西。梅尔西埃在其《论戏剧或戏剧艺术新论》第 10 章"戏剧主题的新范畴"中写道:

"任何不描绘自然的戏剧都不配智者的注意:那是画得不像的肖像。诗人越是忠实地描绘事件发生的原样,越是自信应该获得成功。"

人物应该被描绘于平庸的日常之中。王子和伟人被路人所取

代。正剧的理论家们希望在舞台上展示最多样化的职业。狄德罗在《〈私生子〉对话录》中写道:"总之,我会问您职业的职责、好处、坏处、危险是否都展示在舞台上了,是否是剧目的情节和道德的基础;其次,这些职责、好处、坏处、危险是否每天都在向我们展示处于非常窘迫境地的人。"

"我:因此,您希望我们演文学家、哲学家、商人、法官、审判员、律师、政客、公民、检察官、金融家、领主、管家。

多瓦尔:在此基础上再加入各种关系:父亲、丈夫、姐妹、兄弟。父亲!这是怎样的主题啊!在我们这样的时代里我们似乎对一家之主完全没有概念。想象一下每天都在形成新的职业。想象一下也许没有什么是我们不知道的职业,并且也没有什么会让我们更感兴趣。我们每个人在社会中都有自己的状况,但会和所有状况的人发生联系。职业!这资源里可以获得多少重要细节、公共和家庭行为、未知的真相、新的情形啊!而职业之中不正是有像性格一样的反差吗?诗人不能把它们作对比吗?"

新的人物占领了舞台,出现了小职员的行列。梅尔西埃在《穷人》中将一个贫穷的织布工人搬上舞台,《逃兵》(1770 年)中是一个年轻的士兵,由于逃跑而被不公正地判处死刑。这出剧来自灼热的现实,因为逃跑是旧体制时代军事生活的祸害之一。梅尔西埃想让观众感受到这些不幸之人的命运,他们逃离旌麾不是因为胆小、不爱国,而是因为上司不公正的对待。死刑自 1715 年重新恢复,而这出剧便是要求废除它的讼词。通过这出剧,梅尔西埃希望为士兵恢复名誉,而自普劳图斯的《爱吹嘘的士兵》所开辟的传统以来,喜剧一直都将其处理为无聊、爱吹嘘的人物代表。其中他还通过圣弗兰克,一个脱颖而出成为军官的老士兵来讨论"鱼跃龙

门"的问题。这个非常正直的人，有着高贵的荣誉感，却总是成为上司仇恨和同事们傲慢对待的对象，因为等级观念让他们鄙视他。商人这一类人，属于上升阶层，在18世纪的社会中扮演重要角色，以后也在舞台上占据主要位置。瑟丹纳（Michel-Jean Sedaine）1765年在《无知的哲学家》中描绘了其肖像。1775年，《醋商的手推车》的主角是一个卖醋的富商，非常有特色，他通过劳动理所应当地致富了。梅尔西埃让其推着装满黄金的推车出现的场景成为经典。[1]

梅尔西埃是个积极介入的作家，他在设想方面比狄德罗要更加雄心勃勃。他想要以各种形式描绘至此还未被搬上舞台的社会苦难。"我认为诗人是不幸之人的阐释者，被压迫者的公众演说家。他的职责就是将他们的呻吟带入绝妙的耳朵，尽管耳朵已经麻木了，但它们会听到真理的雷霆，从而受震惊或感动，因为恶人本身也必须通过斗争来战胜本性和怜悯。谁知道在艺术中有没有真实和恐怖的时刻，将石头般的心软化，使其回到原始的感性呢？我认为这就是诗人伟大的使命。我们不要灰心，要像化学家一样寻找更大更美的转变。"当他想在文学领域引入工人的角色并将其无修饰地呈现时，已经预告了左拉的出现。"我不希望这些工人很优雅，打扮得

[1] 梅尔西埃似乎后悔创作了一个致富的老实人，如果我们相信弗勒里（Fleury，原名Joseph-Abraham Bénard）的《回忆录》的话。弗勒里是法兰西喜剧院的演员，演过几个梅尔西埃的角色。他写道："除了其人性和善良，没有什么比得上梅尔西埃的淳朴。他的正直也很极端，简直到一丝不苟。让人们判断吧！这是说起《醋商的手推车》时他向我表达的悔恨：'如果我后悔的话，为的是这个我喜欢的手推车的主人公。这个人以他的职业，有好心肠却没能够积聚四千路易！想想吧！必须得以复利放贷才揽到那么多财富：太可怕了！'"（第34章）这一章节发表在让-克洛德·伯奈主编的著作《路易-塞巴斯蒂安·梅尔西埃，文学的异类》（Jean-Claude Bonnet, Louis-Sébastien Mercier, *un hérétique en littérature*, Mercure de France, 1995, coll. Ivoire, p. 439 – 464）中。

很好，就像在我们乏味的喜剧中演的那样。我要是将农民搬上舞台，他们就不会戴上花朵和彩带，并且以一种牧歌的唱腔说话……我好像看见我们有身份的女人穿成村姑样，她们穿上大大的红裙子，戴着农妇帽；但她们并没有丰乳肥臀、粗壮手臂、鲜红的脸色：还是城里的姑娘。在戏剧里就像在世界上，每个人有自己的穿着。"

梅尔西埃将戏剧设想成卑微之人的辩词，他甚至考虑将行动设在医院、监狱、疯人院里。他在《论戏剧或戏剧艺术新论》中写道："医院！人们会说？是的，惹恼了我我就把舞台搬到必塞特（Bicêtre）去。我将揭露人所不知的，或者是大家遗忘的东西。我会描写一个人，他有时只是个冒失鬼，整个一生都在疯狂和绝望中挣扎。我要让人看看我们是怎么对待人类，就是在打开'疯人院单人房'，或者是我们命名为'暴力厅'的地狱时，我会因为向人性致敬或为其复仇而着的笔墨而骄傲。人性会借给我有时它赋予其崇拜者的力量。你们将会害怕，骄傲的法官们，或者你们不会读我的作品。"[1]（第11章）

新人物的出现促成了风格的转变。正剧的理论家们希望他们的人物采用生活的语言，并根据所属社会阶层以不同方式表达自己。他们也建议去掉浮夸和矫揉造作的大段独白和诗句。梅尔西埃在《论戏剧或戏剧艺术新论》中用了整整一章来讨论"正剧应该接受还是拒绝散文"[2]。他认为要让观众相信一个讲诗句的人物之诚信是不可能的。他在第26章中写道："美丽的诗句在创造出别的魅力

[1] 必塞特当时是养老院，也收监那些对社会秩序构成威胁的流浪汉，以及待转移到布莱斯特和土伦去的苦役犯。要等到热内将其第一部戏剧《高度监视》设置在监狱的牢房中，梅尔西埃的愿望才得以实现。
[2] 第26章题目。

的同时，也摧毁了现实的魅力。英雄与韵律结合！如果不是其他所有作者都表现出奇怪的品味的话，这种奇特的语言将是最难想象的事物，而习惯和模仿使其得到加强和尊重。"博马舍建议采用"一种简单的风格，不带鲜花彩带……唯一允许作者着色的是生动、急促、中断、动荡而真实的激情之语。这与顿挫、押韵的做作相去甚远，但要是其正剧是用诗句写的，那诗人所有的用心都不能阻止人们在其中看出这些东西"。

3. 复制现实的行动

就像人物直接来自日常范围之中，行动也必须与生活所提供的场景里的行动一致。行动发生的环境也应该逼真。博马舍在创作阿尔玛维瓦家族三部曲的第三部《有罪的母亲》（1792年）时，将背景换到了巴黎，而不再像前两部喜剧《塞维利亚的理发师》《费加罗的婚礼》那样让行动发生在幻想的西班牙，塞维利亚或是阿瓜斯·弗莱斯卡城堡。从喜剧到正剧，他做了一个重要的改变：为了向巴黎观众展示他们的现实而改变了行动的背景。尽管行动的整一并非总是现实的，正剧的理论家还是保留了行动的整一——梅尔西埃称之为"必要的整一"，因为他们认为观众的注意力不能抵制从一个行动到另一个行动的连续过渡，其兴致也会因此被破坏。狄德罗在《〈私生子〉第一对话录》中写道："戏剧行动并不会停止，而将两个情节混合在一起就是让它们一个接一个地交替停止。"他不喜欢马里沃的剧作，指责其滥用平行情节[1]。狄德罗以莫里哀为

[1] 狄德罗和其他百科全书派对马里沃的评价有一定的恶意，他们不能原谅其孤军独行，没有骑上他们《百科全书》的战马。

例告诫剧作家,莫里哀在《讨嫌人》(Les Fâcheux)中已经刻画职业,创作了一出没有整一律的"抽屉"[1]戏剧。想要描绘多种职业,陷入没有整一律的风险就很大。这种整一律的概念是广义上的,因为正剧的行动融入了次要人物,他们赋予行动现实主义的厚度,而并不打断它,并以他们的存在创造了家庭生活的私密氛围。古典主义的剧作很少有超过两个或三个的主角,而正剧声称要复制日常生活的生动,会借助于更多数量的人物。狄德罗认为这是歌队消失而产生的需要,歌队曾充实了古代的剧场,比如文艺复兴时期的剧场。他在《论戏剧诗学》第16章"剧场"中写道:"由于没了在古代戏剧中代表人民的歌队,而且我们的戏剧又封闭在居所内部,可以说缺乏角色所投射的背景,所以借助于这些人物对我们来说更加必要。"

正剧的理论家们还对将戏剧分成长度相等的五幕持异议。正如梅尔西埃指出的那样,是贺拉斯强加的这种任意的划分:

"这种人为的安排,严格的划分,单调又悲哀;这完全是现代人的作品。贺拉斯是将这条规则写进他的《诗艺》中的第一人,他写的这些诗句确实是所有权威的依据,但比起贺拉斯,我更愿意相信索福克勒斯和欧里庇得斯,他们从来没有屈服于这些幼稚的划分;而贺拉斯,就像我们的布瓦洛,从来都不会绘制舞台的平面图。

因此,将一部戏剧划分为四幕、两幕或是六幕没有什么放肆和鲁莽的,只会有积极的意义。任何没有用的和没有生气的幕都应该删除,只有行动的跨度能决定幕的长度。"

狄德罗在《论戏剧诗学》第14章"行动和幕的划分"、第15

[1] 戏剧术语,表示一种多个次要行动打断主要行动,没有统一连贯性的戏剧。——译注

章"幕间间歇"中,建议给每一幕都取一个标题,浪漫主义者很好地应用了这条建议。在他看来,这种保证每一幕的整一和将行动等分到不同幕中的方式比幕的长度相等要有效得多:"如果诗人很好地思考了他的主题,很好地划分了行动,那就不会有任何一幕他不能命名,就像在史诗中所说的'下地狱''葬仪''点兵''显灵',戏剧中将是'怀疑''愤怒''相认',或是'牺牲'。我很吃惊古代作家竟然没有想到这点,这完全符合他们的品味。要是他们给每一幕都取了标题,那就会给现代人帮助,现代人就会模仿他们了;固定的幕的特点,诗人应该是被迫为之。"(《论戏剧诗学》第15章"幕间间歇")

正剧的理论家保留了行动的整一,他们却反对时间和地点的整一,认为它们只会妨碍行动的发展或破坏真实感。梅尔西埃引用了莎士比亚随意使用时间的例子。"莎士比亚,他在《悲剧新考》中写道,以一种令人信服的方式告诉我们,诗人可以随意修改行动应该发生在几天或是几个地点,这样会接近真实,好处不但不会被分化,反而会延伸。"他似乎没有察觉自己对戏剧地点的概念是有别于莎士比亚的。伊丽莎白时代的戏剧,场地转换频繁,只要人物组合改变,也就是说有人物的进出就可进行;而梅尔西埃要求场地转换"只能在幕间间歇进行,而不能在别处"。他多次将莎士比亚和伏尔泰做对比,尤其比较了二人的两出关于凯撒[1]的悲剧,以显示后者的拙劣,因为他认为伏尔泰只是抄袭了前人。他在《论戏剧或戏剧艺术新论》第12章"正剧应避免的缺点"中问道:"那些轻信的作家们所一字一句遵从的严格规则有什么用?正如我们所说,

[1] 莎士比亚的剧名叫《尤利乌斯·凯撒》,伏尔泰的是《凯撒之死》。

为的是使剧院变成一个会客室，扼杀行动，将行动集中在单一的、勉强的一点和在十二平方英尺的范围内。看看莎士比亚的那些动人场面。凯撒穿过公共广场：被元老院议员们包围着，卡西乌斯、布鲁图和卡斯卡在旁边想着他们正义的复仇。人群汹涌。我们听到拥挤的人群中发出星象家的声音，大喊道：'凯撒，当心三月十五日！'历史的真相已经呈现，而我也从凯撒的通俗语气中认出这个雄心勃勃的人，尽管他仁心宽厚，还是得受布鲁图的匕首刺杀。"

当地点的整一性不再是绝对必要时，古典主义所强加的场景之间的联系也不再是必需的。狄德罗考虑的是制造生活的幻觉，只要这些联系有虚假的特征就将它们删除，对此他同样举了泰伦提乌斯的例子："泰伦提乌斯并不操心让其场景产生联系。他甚至连续三次让舞台变空；我并不讨厌这样，尤其在最后几幕里。这些相续出现，只在经过时说一个词的人物让我想象到一种很大的混乱。在我看来，简短、迅速、单独的场景，一些是哑剧，一些有台词，在悲剧中会制造更多的效果。我只希望剧的开头场景不要让行动太迅速，不要造成难懂的地方。"

4. 第四堵墙

资产阶级正剧的理论家所表现出的对现实主义的关注，随着"第四堵墙"的美学观达到顶峰。这个概念是狄德罗构想的，既作为提供给作者的戏剧工具，又是演戏的指令。从《〈私生子〉对话录》起，他便要求不管是作家还是演员要忘记观众的存在，以制造出最大可能的幻觉。"在戏剧演出中，问题不在于观众，就像观众不存在一样。有什么是对他说的？作家脱离了主题，演员被拖出了

其角色。二者都从舞台上下来了。我看见他们在观众席中；而独白只要持续，对我来说行动就中断了，舞台就是空的。"在《论戏剧诗学》里他更加坚定地宣扬完全封闭的舞台："若非人物之间封闭起来且不顾观众，而是诗人从行动中出来，下到观众席中，他就会妨碍其计划。

……那演员呢，会怎么样，要是您关注观众的话？您认为他不会感觉到您在此处和这里面所安排的并非为他而设想的？您考虑到了观众，他会对观众说话。您希望大家为您鼓掌，他也会希望大家为他鼓掌，我不知道幻觉会变成什么样。

我注意到演员把诗人所有为观众写的都演得很糟。要是观众也演自己的角色，他就会接话说：'您怪谁啊？可不关我的事，我有掺和您的事吗？回到您那儿去。'要是作者也演了自己的角色，他会走出后台，回答观众说：'对不起，先生们，都是我的错。下次我会做得更好，他（演员）也是。'

因此不管您是写剧，还是演戏，都不要再考虑观众了，就像他不存在一样。想象一下，在舞台边缘，有一大堵墙把您和观众席分开，就像幕布没有升起那样地演戏。"

古典主义的理论家，尤其是杜比纳克已经表示过在舞台上创造与观众世界隔绝的独立行动的愿望。在 17 世纪尽管舞台有具体的框架，但分开舞台和观众厅的阻隔还很抽象，到 18 世纪舞台配备了可以将其封闭的幕布时才实现。到 1759 年舞台上两边的贵宾椅被废除后，[1] 则更加彻底。伏尔泰在费尔内市[2] 1759 年 4 月 6

〔1〕此项改革于 1759 年 4 月 23 日颁布，得益于洛拉盖伯爵（Comte de Lauragais）支付了演员一笔高额费用（30 000 里弗）来弥补因此造成的损失。
〔2〕法国城市名，现全称为"费尔内-伏尔泰"，因伏尔泰晚年在此度过而得名。——译注

日写给达尔让塔尔伯爵（comte d'Argental）的信中，庆祝这种改革可以让演员在舞台上表演行动，而不用借助讲述；也可以在舞台上加入表演元素而利于制造幻觉。"在得知那些'白面儿'和'红跟鞋'们〔1〕不再与'奥古斯都'和'克利奥帕特拉'混在一起后，"他写道，"我首先向这热情激昂的运动效劳。要是这样的话，巴黎戏剧要改变面貌了。悲剧不再是只在结尾时出于悲剧的礼仪让人知道有流血事件发生的五幕对话。我们想要盛大、壮观、喧闹的场景。我一直都强调在我们当中忽略的这点，既然终于要改革我们的剧团了，我感觉自己还可以有用……。"（《书信选》）随着"第四堵墙"的实施，舞台从此封闭起来。假设这堵"墙"对观众是透明的，对演员则是不透明的。代表两个区互相渗透的贵宾椅被废除。幻觉艺术得到了加强，而舞台与观众席的界限变得不可逾越。

四　聚焦演员

18 世纪，随着社会规则的改变，矫揉造作的举止过时了，简单自然的人际新关系的梦想逐渐形成；戏剧表演也在朝着趋于自然改变，并且在动作中重新找到丢失了的情感的一面，一些如狄德罗一样的理论家已经开始探索这个层面了。这个时候在法国产生了对演员艺术的思考。对个人主义的喜好，伴随着资产阶级社会地位缓慢上升而出现，其注意力聚焦的是人的独特性，而以前都集中在人的普遍性上。演员被认为是非常特别的人，也突然成了让人强烈好奇

〔1〕 脸上扑白粉和脚上穿红跟鞋为 17 世纪起法国宫廷的流行妆扮和服饰。——译注

的对象。以前,关于口才的论文集中收录了一些对公众有效的演说技巧,在其中我们很难将演员的艺术与演说家的艺术区分开。但从此演员的艺术开始表现出真正的吸引力。

1. 自然的表演

随着资产阶级正剧的诞生,为了满足幻觉现实主义的要求,演员的表演也在改变。在法国直到 18 世纪初,悲剧的演员还采用的是一种静止的表演的方式,站在台前,面对观众夸张地朗诵台词,从来不看他的搭档,似乎不是在对他说话[1]。我们还记得,莫里哀在《凡尔赛即兴》中是怎样激情高昂地讥笑布哥涅剧院的名演员们,还滑稽地模仿了蒙弗洛里(Zacharie Jacob,世称 Montfleury)、波夏朵小姐(Mademoiselle Beauchateau)、奥特罗谢(Hauteroche)等人的饶舌,朗诵的夸张和姿势的浮夸。18 世纪的表演几乎同样地刻板。马蒙泰尔与当时最有名的女演员克莱隆小姐[2](Mademoiselle Clairon)非常亲近,他在其《回忆录》中讲述,曾多次劝其放弃夸张的朗诵和时下法国僵化的表演。女演员虽然保守,但最终还是接受了其表演要简单化的建议。她还将传统悲剧女演员穿的筐摆裙子换成了更适合她所演角色的服装。"很久以前,因为朗诵悲剧诗句的方式,我和克莱隆小姐反复争吵。我觉得她的表演

[1] 维莱吉埃(Jean-Marie Villégier)在对一些古典戏剧的创作中,尤其是在《淮德拉》中试图恢复这种类型的表演,完全颠覆了当今观众的习惯。
[2] 克莱隆小姐在巴黎意大利喜剧院出演、外省巡演结束后,于 1743 年进入法兰西喜剧院,因出演"淮德拉"一角而成名。她是狄德罗最喜欢的女演员,她有时在他的费尔内剧院演出。对狄德罗来说,她就是大部分悲剧主角的化身;当 1766 年她告别演出时,便投入到演员培训及对其艺术的思考之中,其晚年出版的一部珍贵的著作《伊波利特·克莱隆回忆录和关于戏剧艺术的思考》(1799)便是见证。

有太多的爆发力、太多的激情，而不够柔软和多样，尤其有一股强力更多的是激动而不是感性。这是我委婉地想让她知道的。'您拥有所有技巧可以在您的艺术里出类拔萃，'我对她说，'作为一位非常伟大的演员，对您来说应该很容易超越自己，只要您好好控制一下您用得过多的这些技巧。您会用您巨大的成功和为我所获得的成功来反驳我，以您朋友的观点和赞同来反驳我，以伏尔泰先生的权威来反驳我，他本人就很夸张地背诵他的诗，他宣称朗诵悲剧的诗句就是需要像悲剧风格一样夸张；而我，只能以一种无法抗拒的感觉来反驳您，这种感觉告诉我朗诵跟悲剧风格一样，仅以简单的方式是可以高贵、庄严、悲怆的；而表达，为了能够生动和深入人心，应该有渐进性、有差别，还有不可预见和突然性，如果紧张生硬是不会有这些的。'她有时会不耐烦地对我说，如果她在悲剧中不用通俗的、喜剧的口气我是不会罢休的。'哎，不，小姐，我对她说，您不会有那种口气的，天性禁止您这样，即使是现在和我说话您也没有；您的嗓音，您的气质，您的发音，您的动作，您的态度，自然而然都是高贵的。请敢于相信您这绝佳的天性，我敢向您保证您将会更加有悲剧性。'"

她为伏尔泰创作了其《厄勒克特拉》中的同名主角，伏尔泰非常赞赏她的大胆。马蒙泰尔后面继续讲述，"他含着泪水钦佩地欢呼道：'不是我写了角色，而是她创造了角色。'"。由于她的表演，一种新的表演方式在法国舞台上诞生了。[1]

除了资产阶级正剧本身不能满足于朗诵的表演之外，其他两个原因，舞台的改变和英国、意大利等外国演员的影响都促进了新式

[1] 需知克莱隆小姐的前辈，法国著名女演员勒古弗勒尔（Adrienne Lecouvreur）已经谨慎地以一种简单的方式从事戏剧艺术创作，这种方式吸引了观众也成就了其声誉。

表演的诞生。我们之前看到，舞台随着资产阶级正剧的诞生而改变，1759年的《私生子》和《一家之主》刚刚创作的时候，表演场地由于舞台上两边的贵宾椅被取消而变大。从演员们拥有更宽阔的舞台开始，表演就变得可以移动，节奏也加快，演员的进出也由于舞台两边的畅通而变得容易。伏尔泰在英国的时候发现了一种不同于法国演员的表演方式，自然并且疯狂，他于1730年回法国后便大加赞赏。二十多年后，加里克[1]（David Garrick）在法国的辉煌演出中展示了这种方式。而意大利演员们，则让巴黎观众感受到了一种具有活力的表演，狄德罗对此表示赞赏："一个让人难以相信且忿忿不平的悖论（但您和我在乎什么？首先要说真话，这是我们的信条）就是，在意大利戏剧中，意大利演员比法国演员更加自由地表演；他们较少注意观众。很多的时候观众完全被遗忘。在他们的行动中，有种特别和自在的东西，我很喜欢，所有人都会喜欢，没有那些无聊的演说和荒诞的情节让其变形。透过他们的疯狂，我看到的是高兴的人在寻乐，放任他们想象的激情；而比起生硬、沉重和僵化来，我更喜欢这种沉醉。意大利假面喜剧的演员由于即兴技术而习惯了搭档的表演，不会看观众，而是一致地表演。每个人都接着前面一个即兴表演而继续表演。注意他所捕捉到的最微小的信号，就像抓住弹跳球一样，他会不停地看着他的搭档。盖拉蒂（Évariste Gherardi）在布哥涅剧院的意大利剧团中演小丑的角色，他在其汇集了1681—1697年间由意大利剧团用法语表演的短篇喜

[1] 加里克是演员、作家、剧院经理，他从1741年开始便占据英国舞台的重要地位，因在莎士比亚戏剧中担任重要角色而成名，他的改编让人重新发现了莎士比亚的部分原著。他在法国的两年期间受到热烈的赞赏，尤其是曾多次提到他的狄德罗的赞扬。

剧《戏剧集》[1]的"告读者"中，表明了他们表演的独特性，与巴黎流行的完全不一样。'好的演员，是有素质的人，表演时用想象多于用记忆，他在表演的同时创作出他所有的台词；他会帮助跟他在同一个舞台上的人，也就是说他将其话语和行动与他同伴的结合得那么好，以至于他可以以一种让人以为他们早就商量好的方式，立刻进入另一个演员要求的所有表演和行动中。而一个'仅凭记忆'表演的演员却不一样：他上台只是为了在台上尽快说出他所熟记的东西，他那么专注于此，而不注意其同伴的行动和动作，总是直奔目标而去，迫切地想如释重负般摆脱角色。可以说这样的演员就像小学生一样，是来颤抖地复述认真熟记的功课的；或者说像回声，没有人在他们之前说话就不会说话。这些是有名的演员，但却没有用，而且还给他们的剧团造成不好的影响。"

2. 动作的感染力

作为杰出的先驱，狄德罗是第一个支持动作比话语可以引起观众更大情感反应的观点的理论家。"有一些高贵的动作，是任何口头的雄辩都无法传达的。"他在1751年《给耳聪目明者读的论聋哑者书信》（*Lettre sur les sourds et muets à l'usage de ceux qui entendent et qui parlent*）中宣称。在分享作为观众的经历时，他列举了三个无声场景的例子，这些场景比任何对话场景都更加令他震撼：《麦克白》中的梦游场景；《希拉克略》中两位王子沉默的场景；《罗多

[1] Evariste Gherardi, *Le Théatre italien*, Paris, Société des Textes Français modernes, 1994. 这部有55部独幕或三幕喜剧的集子于1700年分6卷出版。

居娜》中昂蒂奥古斯最后的动作,将酒杯送到唇边的场景。

"梦游的麦克白夫人无声地前进,闭着眼睛,在舞台上模仿一个人洗手,好像她的手还染着二十多年前杀死的国王的血。我没有见过什么演说有这个女人的手的沉默如此悲怆的。这是怎样的悔恨的画面啊!……"(第五幕,第一场)

"我们有理由非常欣赏在《希拉克略》中一个精彩场景里的大量优美诗句,那就是当弗卡斯不知道两位王子中哪一个是他的儿子的场景。对我来说,我最喜欢这个场景的地方,是暴君相续转向两位王子呼喊儿子的名字,而两位王子却冷静而不动声色。'马斯里昂!没有人愿意回答。'"(高乃依,《希拉克略》,第四幕,第四场)

"这就是纸上永远听不到的,这就是动作胜于演说的时候!……"

"在《罗多居娜》结尾感人的场面中,毫无疑问,最戏剧化的时刻是,当昂蒂奥古斯将酒杯送到嘴边时,蒂马热纳进入舞台,喊道:'啊!天啊!'(第五幕,第四场)还有哪些想法和情感这动作和这话语没有让人同时感受到?"

在观看演出时,为了把注意力集中在动作上,熟记大量保留剧目的狄德罗讲述自己会坐在离舞台较远的地方,并且堵住耳朵。他只有在动作对不上文本的时候才听演员说话。"不管你们怎么想我的方法,"他在《论聋哑者书信》中说,"我请你们仔细想想,如果要正确地判断语调,要听其说话而不看演员;那就自然相信要正确地判断动作和行动,应该细看演员而不听其演说。"他举了勒萨日[1]

[1] 勒萨日(1668—1747),法国小说家、剧作家。——译注

（Alain-René Lesage）的例子，勒萨日年老时变聋了，但照样观看其作品的演出，在确认演出与其文本几乎毫厘不差的同时，还表示自从他听不见以来从来没有如此好地判断其作品的质量和演员的演技。

狄德罗希望音乐增加动作的感染力。他期望瓦格纳（Wilhelm Richard Wagner）所梦想的"全能戏剧"，希望音乐不仅仅是表演的伴奏，更是融入演出的部分。他认为，应该根据作品的氛围来创作音乐文本，以便增强作品感染力。这也是博马舍的观点，他在《关于〈塞维利亚的理发师〉的失败和批评的简信》（*Lettre modérée sur la chute et la critique du Barbier de Séville*）中写道："我们的戏剧音乐还太像唱歌的音乐，以至于没有真正的意义和惊喜。当我们感到在戏剧中应该只是为了说才唱的时候，当我们的音乐家接近自然，尤其是当他们不再强制自己遵守在调子第二部分结束之后总是回到第一部分的荒诞法则时，应该开始在戏剧中认真地运用音乐了。在正剧中有反复和回旋曲吗？"歌唱也不能被认为是另外附加的元素，而是对话的特殊方式。狄德罗的立场与相隔几千年的亚里士多德接近，亚里士多德惋惜在埃斯库罗斯、索福克勒斯、欧里庇得斯死后，歌队便丧失了其功能。它们被视为装饰性的插曲，可以融入任何一个悲剧，因此也丧失了其生命力。

狄德罗意识到动作在情感上的影响，想要在正剧的表演中赋予其特殊的位置。他在《论戏剧诗学》中写道："有一些场景，演员行动比说话自然得多。"他向古罗马人很擅长，但现代已经失传了的哑剧致敬。"我们在我们的戏剧中说得太多了，"他在《〈私生子〉对话录》中写道，"结果我们的演员演得不够。我们失去了一种艺术，一种古人们熟知其方式的艺术。以前哑剧会演所有身份的人，

国王、英雄、暴君、富人、穷人、城里人、乡下人，会选择每种状态下适合的、在每个行动中打动人的部分。哲学家提莫克拉特（Timocrate）以前由于其严厉的性格而对这种演出避而远之，有天他看了这种演出，便惊呼道：'对哲学的尊敬让我错过了怎样的演出啊！'[1] 提莫克拉特有着不该有的羞愧，因为这剥夺了他一个很大的乐趣。犬儒学派的德米特里（Démétrius le Cynique）当着一个哑剧女演员的面说这种效果归功于乐器、声音和布景。女演员回答说：'看我一个人表演，完了以后再随便你怎么说对我的艺术的想法。'笛子停了下来，哑剧演员开始表演。哲学家完全沉醉了，叫道：'我不止看见你，我还听见你。你用手和我说话。'。"

"这种艺术加在演说中，哪种效果制造不出来？为什么我们要分开自然结合在一起的东西？动作没有在任何时候都回应演说吗？"同样，狄德罗认为演员的表演有极大的力量。他后面继续写道："充满激情的人的演出里有什么感动我们？是他们的演说吗？有时候是。但总能打动人的，是叫喊，是说不清的词，打断的声音，是从喉咙里、齿缝间喃喃低语中断续蹦出来的几个单音节。当激烈的情感打断了呼吸，给头脑带来混乱时，词的音节都分开了，人从一个想法跳到另一个想法。他开始多重的演说，却一个也没完成，除了一些他最初表达的、又不断回来的情感，剩下的只是演员比诗人熟悉得多的一连串微弱模糊的音符、奄奄一息的声音、压低的口音。声音、语气、动作、行动，是属于演员的，也是打动我们的东西，尤其在充满激情的演出中。是演员赋予了演说所有的能量，是他给耳朵带来口音的真实和力量。"

[1] 该轶事出自琉善（Lucien de Samosate）的《论舞蹈》，狄德罗引用的是拉丁语译本。这里的哲学家并不是伊壁鸠鲁（Épicure）的朋友，而是公元前1世纪的哲学家。

狄德罗通过《〈私生子〉对话录》中多瓦尔的代言，表达了希望舞蹈这种哑剧的诗意形式不仅仅作为简单装饰，更应在正剧中有特别位置的愿望。"舞蹈还需要天才；它到处都很糟糕，因为人们几乎不怀疑这是一种模仿的类型。舞蹈存在于哑剧中，就像诗歌存在于散文中，或者更像是自然的朗诵存在于歌唱中，是一种有节奏的哑剧。

我想知道所有这些舞蹈意味着什么，小步舞、快三步舞、里格东舞、阿勒曼德宫廷舞、萨拉班德舞，其中舞步都是特定的。跳舞的人无尽优雅地伸展开，在每一个动作中我看见了轻盈、柔软和高贵，但是他在模仿什么呢？在其中不是要会唱歌，而是会视唱。

舞蹈是一种诗歌，而这种诗歌应该有其单独的表演，是一种通过动作进行的模仿，并假设有诗人、画家、音乐家和哑剧演员的协助。它有自己的主题，主题可以通过幕和场来分化。每场有自己的自由或必需的宣叙调，还有小咏叹调。"

狄德罗形容为"正剧的一部分"的哑剧对他来说是如此重要，以至于他要求哑剧应该被记录下来。他在《论戏剧诗学》中写道："应该把哑剧写下来，只要它构成场景；只要它赋予演说以活力与清晰；只要它连接对话；只要它形成特征；只要它由让人意想不到的精妙表演组成，并且几乎总是在场景的开头取代答案。"正剧的作家从此成为潜在的导演，于是开始在对话中指示舞台表演，甚至写下幕间哑剧表演，就像博马舍，他在《欧也妮》中分开前两幕的一段很长的舞台说明中进行了解释："戏剧行动从不停止，我想我们可以将幕与幕之间用一个哑剧联系起来，它将维持观众的注意力，但并不使其疲惫，并且指出在幕间休息期间幕后发生的事。每

一幕之间我都指明哑剧。所有可以展示真实的想法在严肃戏剧里都是宝贵的，而幻觉更关乎小事情而非大事。"狄德罗以画家的目光审视舞台，在舞台上固定人物的布局。他将舞台想象成油画，他梦想以格勒兹[1]（Jean-Baptiste Greuze）的方式，根据时刻来布置人物，将他们巧妙地分组，使他们静止不动片刻。博马舍也在《费加罗的婚礼》的一个版本中给每一幕画了草图，表明了布景的布置和开幕时每个演员的位置。

应该记住，高乃依是第一个意识到舞台指示的重要性的剧作家，而加入舞台指示是为了避免演员误解。但狄德罗的方法更具创新性，他认为哑剧并不只是简单地说明作者的意图，而是可以给对话以厚度，给以其身体，字面意思上的身体，同时可以描绘态度、动作、声音的表达。作为伟大的理论家，他在戏剧写作中引入了一场重要的革命，将戏剧文本定义为对话与舞台说明的紧密结合，而不再只是单纯的对话。从此，舞台说明部分在写作中日益增长，剧作家也公开地追求审视舞台创作的权力。

3. 演员的感性

演员的感性问题在整个崇尚情感的 18 世纪都是重点讨论的对象。演员应不应该感受他所演的？其艺术，在有些人看来是一种奇妙变化的结果，但同样引起了理性主义者的思考，尤其是狄德罗的思考。试图探索心灵、精神病学、现象学、心理分析学的科学，虽然还不成熟，但已经通过《演员的矛盾》中出色的思考成形了。

[1] 格勒兹（1725—1805），法国画家，著有多部人物群像油画作品。——译注

来自意大利的吕吉·里科伯尼（Luigi Riccoboni）于1716年在巴黎重建了意大利剧团[1]，他凭借其演员、编剧、剧团经理的三重经验仔细地思索过演技问题，并在其《意大利剧团史》（1728年）、《对欧洲不同剧院的历史与批评的反思》（1738年）中描述了其经验。他想要为戏剧正名，反对新柏拉图主义认为演员只是最大骗子的观点，他肯定演员的真诚，当演员感动观众的时候，他不再是扮演人物而是化身为人物。其子弗朗索瓦·里科伯尼（François Riccoboni）接管了剧团，却在1750年的《戏剧艺术》中捍卫一种截然不同的观点，认为演员的"职业"比其天分重要得多。在他看来，有才华的演员冷静地表演，并在表演中遵守严格的规则，只有这个时候才能打动观众。狄德罗在《〈私生子〉第二对话录》（1757年）中也涉及同样主题，这些都是争议的词汇。他与吕吉·里科伯尼的观点一致，坚信是热情激励了伟大的演员。他写道："一流的诗人、演员、音乐家、画家、歌手，伟大的舞者、情人、真正的虔诚者，这一群热情洋溢的人感觉特别敏锐却很少思考。"狄德罗激励演员根据自己的感受而不是根据所学的程式来表演。《私生子》一剧正是建立在真实与表演混合的戏剧幻觉基础之上。多瓦尔，作为演员典范，在自己的客厅，没有观众的情形下表演自己的人生故事，兼具了主角和剧作家的两个职责。

在《演员的矛盾》[2]中，狄德罗放弃了关于表演热情的论点，

[1] 意大利剧团于1697年被路易十四下令解散。直到1716年，吕吉·里科伯尼领导的剧团才被允许进入巴黎。吕吉·里科伯尼当时在剧团中演第一男恋人"雷利奥"一角。

[2] 《演员的矛盾》现存有五个版本，是狄德罗修改得最多的作品。最初的版本写于1769年11月，紧接《达朗贝尔之梦》的后面，《演员的矛盾》作为其例证而出现。演员的感性问题只是《达朗贝尔之梦》中所论述的感性理论的一个特殊情况。演员必须意识到人的双重性，人在生理上具有双重性，同时由大脑和横膈膜（当时被认为是感性的身体位置所在）支配。《演员的矛盾》的第一个版本比较简洁，是为《文学、（转下页）

改而主张非感性的观点,并表达了新的原则。在这部他所钟爱的哲学对话式的作品里,其中一个主角,一会儿叫做"老大",一会儿叫做"矛盾的人"。他以挑衅的方式宣称:"极度的感性造就平庸的演员,一般的感性造就众多的糟糕演员,而绝对缺乏感性才能培养优秀的演员。"他不断地将两种演员对比,一种是"自然的"演员,相信自己的感性,一种是不知疲倦打磨自己角色的演员。"可以证实我的观点的是用情感来表演的演员的参差不齐。不要期望他们之间有任何统一,他们的表演一会儿强一会儿弱,一会儿热一会儿冷,一会儿平淡一会儿精彩。他们明天会在今天演得很好的地方失误;相反,他们会在昨天失误的地方演得很好。而用思考、对人性的研究,对几个典范不断的模仿、想象、记忆来表演的演员,将会是一个,在所有演出中总是同一个,总是同样完美的演员:一切在他脑中都经过思量、组合、学习、组织;在他的朗诵中既没有单调也没有不协调。"他认为演员的才华并不是天赋这回事,而是辛勤劳作的结果。伟大的演员,都习惯于经常去剧院,长期地观察演员向他展示的技巧,以便为我所用。他与世隔绝,看透了人内心的秘密,掌握了多种策略。戏剧中的自然是人工雕琢的顶峰。在演员的艺术中,一切都经过考量,面部表情,动作和态度,声音的音色和音调变化,叫喊,沉默。

"'矛盾的人'问道:'人们会说:什么?'"这位母亲发自肺腑的哀怨、痛苦的腔调,也猛烈地震撼了我的肺腑,如此的腔调不是当前的感情制造出来的吗?不是绝望所激发的,绝不是,证据就是

(接上页)哲学和批评通信》杂志而写,1770年由格林(Grimm)发行,不超过二十个手抄本。随后,狄德罗终其时日都在写《演员的矛盾》,不断地修改,深入思考某些观点,也阐述与其他一些观点的细微差别。直到1830年最终版本才问世。

它们都是经过考量的;它们是整个朗诵系统的一部分;再低或再高四分之一音的二十分之一,它们就是错误的;它们服从于一个统一的法则;它们就像是在和声中经过准备和保存下来的;它们只有在经过很长时间学习后才能满足各种要求的条件;它们有助于解决提出的问题;为了能发得准确,它们要经过一百遍的练习;而且尽管经过反复的练习,还是有失误的时候;在说'扎伊尔,您哭了!'或者'您会在那儿的,我的女儿'[1]之前,演员先长时间倾听自己;他在感动您的时候也在倾听自己,他所有的才华并不像您所想的那样在于感受,而在于那么认真地表现感情外在的信号,以至于您弄错了。其痛苦的叫喊记录在了他的耳朵里。他绝望的动作是从记忆里来的,已经在镜子面前准备过了。他确切地知道什么时候该拿纸巾,什么时候眼泪该流下来;非等到这个词,这个音,不早也不晚。这声音的颤抖,词语的中断,窒息或拖延的声音,四肢的颤抖,膝盖的摇晃,昏厥、愤怒,这些纯粹的模仿,提前温习的功课,悲惨的表情,精湛的滑稽模仿,演员学了以后就保存在记忆里,在执行这些动作的时候他很清醒,对于诗人、观众以及他自己幸运的是,这些动作让他保留完全的思想自由,而只是像其他练习一样耗尽其体力。短靴或厚底靴[2]脱下,他的声音也就停了,他感到非常疲惫,他会去换衣服或睡觉;但他既不会有烦乱、痛苦,也不会有忧郁、意志的消沉。是您带走所有这些印象。演员疲惫,您悲伤,那是因为他忙活半天却什么也没感觉到,您什么也没忙却

[1] 第一处引自伏尔泰的《扎伊尔》(第四幕,第二场),第二处引自拉辛的《伊菲革涅娅》(第二幕,第二场)。
[2] 短靴和厚底靴分别为古希腊罗马喜剧演员和悲剧演员穿的鞋,常用来指代喜剧和悲剧。—译注

感觉到了。如果不是这样的话，那演员的职业就是所有职业中最糟的；但他不是人物，只是他演得那么好，您把他当作人物了，幻觉只是给您制造的，他清楚地知道他不是幻觉。"

演员的艺术在于不断地分析其效果以便能够加以控制。他也感受不到任何他引起观众的情感，因为他并不是人物，只是扮演人物。只有观众被幻觉所征服。演员的感性是演出来的，这只是个圈套。这也使得那些伟大的演员能够进入所有的角色，哪怕是那些与他的感性完全相反的角色。按"矛盾的人"的说法，他是"一个冷静的观众"，他需要"进入角色，而不需要任何感性，需要模仿一切的艺术，或者总是同样的，适应各种人物和角色的相同的能力"。

演员看着自己表演，是一个双重体，这种双重性[1]是他要努力向观众隐藏的。一个巨大的空隙将其与人物分开。狄德罗以克莱隆小姐为例，他长久地观察其演技来支撑自己的论点：

"还有比克莱隆小姐的演技更完美的吗？然而关注她，研究她，您就会相信到第六场演出的时候她就会熟知整个表演的细节，就像熟知其角色的所有台词一样。也许她首先给自己设了一个参照的模型，也许将这个模型设得尽可能地高、大、完美；但这个她从故事中借用的模型或是其想象出来的巨大幽灵，并不是她；如果这个模型只是和她一样高，那她的行动将会多么弱小！当她通过不断的努力尽可能接近这个印象时，一切也就结束了。坚定地保持在那儿，纯粹是练习和记忆的事。要是您参与研究她，有多少次您会对她说：'您对了！'而她会回答说：'您错了！'……她只要达到那个'幽灵'的高度，她就控制了自己，自我重复而没有感情。这就像

[1] 布莱希特从这种表演中的双重性出发，构思他的"间离"理论，并要求演员使其（间离）清晰可感。

有时候在我们梦里发生的,她头碰云彩,手摸索天际的两端。她是包裹她的高大形象的灵魂,她所做的各种尝试将这个高大形象固定在她身上。她懒洋洋地躺在长椅上,手臂交叉,眼睛闭着,一动不动,凭着记忆跟随她的梦,她可以,听见自己,看见自己,评价自己,评价自己造成的印象。此时她便是双重的:渺小的克莱隆和伟大的阿格里皮娜。"

演员不用"肺腑"来演,而是用冷静来演,以一个"理想的模型"为参照,某种他根据剧作家的想象而创造出来的"巨大幽灵"。而剧作家则根据自然提供的模型来塑造自己的理想模型。狄德罗向古代的论著,以及使文艺复兴时期绘画永存不朽的论著借用"理想模型"的概念,并使其现代化。宙柯西斯(Zeuxis)[1] 画的海伦画像被重复过无数次的例子就是最有名的例证之一。为了画特洛伊的海伦理想的美貌,宙柯西斯应该参照了五个真实模型——克罗托内(Crotone)五个最美丽的姑娘来创作他的杰作。据说,那幅画随后也逐渐成为模型本身。"真正的模型在哪儿,要是自然中既不存在完整的也不存在部分的模型?"格林(Friedrich Melchior Grimm)在其《文学、哲学和批评通信》中问道。或者以一种看起来更天真的形式,像《演员的矛盾》的第二主角所言,"这理想的模型难道不是幻影吗?……但既然它是理想的它便不存在,然而理解力中没有什么是不在感觉中的"。为了描述这个理想模型,如果它不存在于任何地方,那么格林和狄德罗就不可能参考一种美学的理想主义,因为以他们的感觉主义是不会赞同这种理想主义的。这种"理想模式"对于他们来说,不是像对古人来说那样永恒不变的,而是历史

[1] 宙柯西斯,公元前5世纪下半叶的画家,其画作以现实主义风格著称。但他的作品没有一幅保存至今。我们只能从古人的评论中了解,尤其是亚里士多德的《诗学》。

的、暂时的。对狄德罗来说,是"随着时间,通过一个缓慢而畏缩的进程,一个漫长而艰难的摸索"而生成的。

"我的朋友,""矛盾的人"叫道,"有三个模型,自然的一个,诗人的一个,演员的一个。自然的没有诗人的大,诗人的没有伟大演员的大,演员的是所有当中最夸张的。这最后一个爬到前面一个的肩膀上,然后关进一个巨大的柳条模特里,成为其灵魂。他以一种可怕方式(甚至对认不出自己的诗人来说也可怕)让模特动,他让我们害怕……孩子们也害怕,一个挨着一个把他们的短上衣掀起遮住头,边晃动着,边尽力地模仿幽灵嘶哑的、凄惨的声音。"就像狄德罗在这里所展示的,这种风格化的过程在戏剧中分两步进行。首先是诗人将真实风格化,通过其想象的棱镜使其变形;然后是演员,通过自己的视角将作家所构思的虚构人物改变,以不同的方式创造出一种作家并不总是认得出的形式。这种想象力的精神产物和演出的具体实现之间的对立,诗人常常视之为一种背叛。

因此,在狄德罗看来,"舞台的真实"并不在于展示事物"自然的样子"。演员从不复制原始的真实。为了着重强调真实与表演之间的不可缩减性,狄德罗在《演员的矛盾》中不断地将沙龙与舞台对比,而在《私生子》中却故意混淆它们。如果说沙龙是一个真实的空间,在其中某人只是在一时激动之下,偶尔一次讲述了一个故事;而舞台则是演员以分析家的冷静无数次地重复一个构造好的情景的想象空间。

"您在沙龙讲述了一个故事,您发自肺腑地感动了,您的声音也断断续续了,您哭了。您说,您感受到了,非常强烈地感受到了。我同意,但您为此准备过吗?没有。您是用诗句说的吗?不。然而您却吸引人,让人吃惊,让人感动,制造出很大的效果。是真

的。但试试在戏剧中用您日常的语调,简单的表达,居家的举止,自然的动作,那您会看到您多么贫弱。您哭也白哭,您会很可笑,人们会笑。那将不会是悲剧,您演的将是悲剧的滑稽表演。您认为高乃依、拉辛、伏尔泰,甚至是莎士比亚的场景可以用您谈话的声音和沙龙的语调来表演吗?沙龙的故事也不会用戏剧语调和夸张来讲述。……但是您应该重复过一百次的经历是,在故事的结尾,当您在沙龙中极小的听众中撒下不安和感动时,突然出现一个新的人物,这时需要满足他的好奇心。您再也办不到了,您的灵魂已经疲惫,您不再有感性、热情和眼泪。为什么演员感受不到同样的沮丧?因为他对编的故事的兴趣和您邻居的不幸引起您的兴趣是不一样的。您是西拿吗?您曾经当过克利奥帕特拉、梅洛普、小阿格里皮娜吗?[1]这些人和您有什么关系?"

正是由于狄德罗在两部作品中追求截然不同的目标,才在其中表现出相反的立场。在《〈私生子〉对话录》这部面向大众的著作中,狄德罗捍卫经常被诋毁的演员的职业,将其赋予类似于传教士的很高的道德功能,并且就像在《百科全书》中那样进行宣传。相反,他在《演员的矛盾》中进行的是广泛的现象学的毕生思考;只保留给有限的朋友圈阅读,他直接将文本的手抄本[2]寄给他们。

并不是所有正剧的同时代人都一致地捍卫正剧。马蒙泰尔并不赏识它,他在其《文学要素》针对性的尖锐专栏文章"正剧"中抨

[1] 狄德罗此处引用的是高乃依的《西拿》《罗多居娜》中的克利奥帕特拉,伏尔泰的《梅洛普》中的梅洛普,以及拉辛的《布里塔尼居斯》中的主要人物小阿格里皮娜。
[2] 如前所述,《演员的矛盾》第一个版本是为《文学、哲学和批评通信》杂志而写,该杂志当时为了避开审查,只发行少量的手抄本给有限的订阅读者。——译注

击它。他批评其概念是狭隘的"摹仿"现实主义。对他来说，如果演出只提供对真实的无生气的原始反映，真实被切断了活力，那将是没有用的。"我们将人们聚集在一起，"他写道，"不是为了向他们展示在他们周围，尤其是在下层人民中每天发生的事。自然比对自然的模仿更加真实更加感人；如果只是要真实的话，那十字路口、医院、沙滩广场[1]就是剧院。"他揭露正剧情节的平庸性，这让他感到痛心，这些情节只会让观众厌烦。关于剧作家们，他这样写道："他们的理论基于两点错误，一是所有引起兴趣的对戏剧来说都是好的；另一个是所有像自然的都是美的，最忠实的模仿总是最好的。"至于正剧的对话，他谴责的是其粗俗。他并不反对在戏剧中引入人民的语言，但却排除在未经转换情况下记录其原始状态的方法。"诗人要是像我们说话一样写作那就写得很糟，他的说话方式应该是自然的，但应该来自经过审美能力修正过的自然，其中不留下任何冰冷、粗糙、冗长、平淡、无聊的地方。人民的语言有其自身的优雅和高贵，正如其低俗与粗糙：有其机智鲜活的措辞特点，生动的表达方式；有众多的修辞手法，其中有些很有说服力。因此，当明智地做出选择时，它也将具有其纯正性。在模仿语言的艺术中，审美程序，就像筛子将纯谷粒和草、砾石分开的作用一样。"他嘲笑哑剧的贫乏，在他看来，哑剧并不能补充对话，通常只是用来掩饰作家的无能。关于剧作家他这样写道："他们的行动，缩减至哑剧，给他们免除了写的辛苦和想的劳累。"

我们应当与马蒙泰尔一起承认，资产阶级正剧并未产生杰作。

[1] 现在的巴黎市政厅广场，1803 年以前称为沙滩广场，也是旧时行刑的地方。——译注

但抛开马蒙泰尔的批评，必须强调的是资产阶级正剧基础理论的现代性。这些理论与古代文化和古典主义完全决裂，代表着一种舞台的新概念，我们将看到它立即对德国产生影响，德国剧作家以莱辛为代表模仿法国模式；对意大利产生影响，意大利最自由地从中获得灵感；后来又对浪漫主义戏剧产生影响，浪漫主义戏剧将现实主义的要求放在一旁，出色地实现了这种新概念的理想；而自然主义戏剧的理论家，则直接从中获得灵感。

第三节 | 莱辛——狄德罗的追随者

莱辛之所以是德国戏剧的奠基人，不仅是因为他创作的戏剧，还因其《汉堡剧评》构成了德国第一部戏剧类创作理论著作。莱辛当时是汉堡国立剧院[1]的官方评论员，该著作是1767—1768年剧院演出的日常报告，并不是论文。它以每周连载的专栏形式出现。[2]因此，莱辛不像狄德罗一样提供一套系统的戏剧理论，而只是给出了一些由他观看的演出所偶然启发的、无序的思考。

莱辛为德国戏剧的平庸感到遗憾，当时的德国戏剧很年轻，并没有任何的传统，而且还遭受了戈特沙特（Johann Christoph Gottsched）想要强加法国古典主义模式的专制。当时除了莱比锡的戈特沙特剧团，没有使用德语演出的常驻剧团。演出的为数不多的戏剧主要借用法国的经典剧目，在王室宫廷或学校用法语表演。而流动的剧团，则以部分即兴表演的方式，表演一些非文学性的剧目，其平庸让人惋惜。戈特沙特非常保守，他在1730年出版的《致德意志人的批评诗艺论》中宣扬以古代的方式来模仿自然。他认为路易十四时期的法国人是最了解古代的，因此德意志人应该从

[1] 汉堡国立剧院建于1767年4月。
[2] 每一篇文章不一定是完整的。要是空间不够或满了，他就停下来，然后在下期继续写，就像没有中断一样。

第三章 戏剧革命 | 243

古典主义的模式中获取灵感。

莱辛渴望建立一种国家戏剧，强烈地反对戈特沙特引入的古典主义，他认为德国舞台要想确立自身特性就应该摆脱古典主义。因此，他积极地系统批判法国古典主义戏剧，欲在其同胞面前毁其声誉。莱辛对启蒙运动着迷，深受狄德罗的影响，他在职业生涯的初期就发现了狄德罗，并在德国传播他的思想。早在18世纪50年代，他就在其书信中多次提及狄德罗，并引用了其1751年的《论聋哑者书信》（*Lettre sur les sourds et muets*），也提及1749年的《论盲人书信》。他可能在1748年《轻率的宝贝》[1]出版时便读了该书，称其为"有着严肃思想的轻浮小说"，并对其中贡献于戏剧的两章表现出极大兴趣。从1760年开始，他便致力于一项艰巨的任务，其余生都在翻译狄德罗的美学著作和戏剧。1781年，他去世那年，还给其戏剧作品的翻译增加了第二个序言。他所不知道的狄德罗的作品自然是其身后的作品：《沙龙》和《演员的矛盾》。

如果说莱辛一直研究狄德罗的著作，但反过来狄德罗对他却知之甚少。狄德罗似乎对其《萨拉·桑普森小姐》特别感兴趣，称之为"资产阶级悲剧"，并为此在1761年《外国日记》中发表了一篇赞誉的评论。如果要为狄德罗辩解，只能说德国戏剧在法国还鲜为人知。梅尔西埃在1773年的《论戏剧或戏剧艺术新论》中列举了大量外国剧作家，其中有卡尔德隆、洛佩·德·维加、莎士比亚、哥尔多尼，但却没有提到任何德国剧作家。要等到1873年在法国才有《汉堡剧评》的第一个完整译本。

莱辛在人生最后二十年浩大的翻译工作中，长时间地与狄德罗

[1] 狄德罗于1748年发表的一篇轻浮小说，兼具色情及反教权主义特征，其中"宝贝"寓意的是女性生殖器。——译注

接触，这或许也解释了他的思想相比狄德罗的并无太多新意的原因。他忠实地采纳了狄德罗的主要观点：反古典主义，对现实主义的渴望，和对演技的注重，因为它对观众产生影响。使观众变好的同样的道德关注，是莱辛戏剧选择的基础。

一 反古典主义

莱辛的理论中存在着一些矛盾，尤其是关于整一性的，这是由于他树立的三个典范，索福克勒斯、莎士比亚和狄德罗代表着完全不同的戏剧美学的源头。

他喜欢行动的简单性，便责怪法国人的戏剧情节复杂，尤其是他并不欣赏的高乃依的情节。他认为，西班牙戏剧将许多让情节曲折的手法引入欧洲舞台，造成了恶劣的影响。在这一点上，他使用了狄德罗反对法国古典主义的一些论据，甚至在《汉堡剧评》中翻译了《轻率的宝贝》中的整个一段。他以希腊悲剧尤其是索福克勒斯悲剧的简单，来衬托法国戏剧的极端复杂。他令人遗憾地从行动简单性的概念转换到整一性的概念，指出希腊戏剧最基本的原则是行动的整一性，而其他两个整一性只是前者产生的结果。[1] 如果说古人将他们的戏剧只安排在一个地点，在一段较短时间内，那只是因为乐队席里的歌队一直在场。由于这个从头至尾参与戏剧的证人从来没有离开过分配给他的空间，那就几乎不可能将行动分散在时间中或相续的几个地方，不然就会破坏整体的逼真性。"行动的

[1] 不管他怎么说，他可能都没有细读亚里士多德，因为他没有发现时间和地点整一性的规则并非亚里士多德所写。

第三章 戏剧革命 | 245

整一性是古人戏剧的第一法则，时间和地点的整一性只能说是行动整一性的结果：如果歌队没有置身现场形成某种联系，他们应该不会比第一个所要求的那样更加严格地遵循它们。由于他们戏剧的行动要有人群做证人，而且这个人群总是同一批人，他们既不能远离住所，也不能像我们平时出于好奇心所能做的那样暂时地离开，诗人就只能将地点限制在唯一特定的地方，时间限定在同一天。于是他们屈服于这种善意的限制，但在灵活变通之下十有八九他们得多于失。这种限制让他们简化行动，小心地去除所有多余的东西，以至于行动减少到最基本的元素，只是这个行动本身的典型，而这个典型能有的最好形式就是可以最轻易地摆脱时间和地点造成的偶然情况的形式。"（《第三十八晚》）

基于这一点，莱辛指出当歌队被驱逐出舞台之后时间和地点整一规则的荒谬性。而法国人却保留了，尽管它没有任何理由存在于他们的戏剧创作中。由于他们的情节比希腊人的复杂得多，导致他们使用一些手法以便给人以他们遵守时间地点整一性的印象，宣称"日子的整一"，恢复高乃依在其前古典主义时期称之为的"城市的整一"。"相反，法国人对真正的行动整一性没有任何兴趣，他们在认识希腊的简单性之前被西班牙戏剧的野蛮情节破坏了兴趣，他们认为时间和地点的整一，不是行动整一的结果，而其本身就是行动演出不可缺少的条件。他们认为应该使其适应于更加丰富和复杂的行动，并且严格得就像是歌队在场使然一样，然而他们已经完全放弃了歌队。他们通常为此遇到很大的困难，甚至是无法执行。于是，他们想象了一个逃避这些规则束缚的借口，却没有勇气撼摇规则的枷锁。为了取代单一的地点，他们引入了一个不确定的地点，可以做彼地也可以做此地。只要这些地方不要相隔太远，而且其中

任何一个都不需要特定的布景就足够了，这样相同的布景也几乎都可以适合彼此。他们用期限的整一取代了日子的整一；他们允许将一段时间视为一天，在这期间不会有日出或日落的问题，至少没有人会上床睡觉超过一次，而且也不管在这期间发生多少不同的事情。"（《第三十八晚》）

莱辛认为，德意志人要革新自己的戏剧，最好模仿莎士比亚，而不是高乃依和拉辛。"的确，他写道，一个天才只能被另一个天才所唤醒，而且通常是被一个似乎一切都归功于自然的天才唤醒。"在莱辛眼里，莎士比亚是唯一伟大的现代戏剧家。他能够无修饰地写下人的本性，并通过希腊悲剧自然地找到亚里士多德所提出的规则。他比声称与其平等的伏尔泰高级。莱辛将《哈姆雷特》和《赛弥拉弥斯》（*Sémiramis*）做比较，两部剧中均有幽灵出现，他指出在《赛弥拉弥斯》中伏尔泰让尼努斯（Ninus）的幽灵出现在大白天完全失真，而莎士比亚则巧妙地让国王的幽灵模糊地出现在夜晚。我们可以看到，莱辛不止一次自相矛盾，他提倡以莎士比亚的戏剧作为简单性的典范，但莎士比亚的情节是在不知晓规则的情况下设立的，远比高乃依的复杂。莱辛意识到自己封闭在矛盾中却不愿明确承认，最终，尽管对莎士比亚深为钦佩，他还是建议德国人模仿狄德罗的戏剧。他认为狄德罗的舞台美学更适合其时代的德国人的审美和思想，而相比起来，莎士比亚的戏剧还根深蒂固地植根于封建世界。

二 为道德服务的现实主义

对于莱辛而言，就像对于所有启蒙主义的信徒一样，舞台就是

一个讲台，适合进行道德教育，可以使人变得更好。莱辛认为，只有将舞台当成镜子，观众能够在其中看到时代的现实，只有向观众展示他们能够进行自我认同的处境与人物，剧作家才能有效地传递信息。因此，他必须将其戏剧植根于当代现实。如果说《明娜·冯·巴恩赫姆》（*Minna von Barnhelm*）1767 年获得辉煌的成功，那是因为该剧的行动发生在七年战争之后，来自灼热的现实。腓特烈二世一等到和平便解散了他的突击队，德意志人却面临着复员的残酷问题。在这些突然失业的军人中，有狂热分子，但也有像泰尔海姆（Tellheim）少校一样破产的有功军官。歌德（Johann Wolfgang von Goethe）对这部剧赞不绝口，钦佩地指出其新颖性。

"这出戏，"他写道，"是七年战争最真实的产物，是德意志北部国民情况的完美体现；是第一部来自生活、特别是当代重要事件的戏剧作品，其影响无可估量。"（《真相与文学》第七部，第二部分）此外，《明娜·冯·巴恩赫姆》还是德国保留剧目中的第一部政治戏剧，因为它以战争为背景，诚然是欧洲的战争，但更是发生在德语国家普鲁士和奥地利之间的战争。莱辛在其中抗议普鲁士人和萨克森人之间的敌视，展现了萨克森人明娜与普鲁士人泰尔海姆的爱情，结尾的双重婚礼标志着德意志人之间的和解。而且，当时的评论都指出了这部剧的德意志特征，回顾其中可以看到德意志统一的征兆。

莱辛对悲剧感到厌烦，他认为剧作家想要打动观众，不仅应该在时事中取材，还应该将普通人搬上舞台。国王或英雄的命运与普通人的命运相去甚远，无法让观众感兴趣。"王子和英雄的名字可以赋予一出戏剧一定的伟大和庄严性，却增加不了感动。能够自然地给我们灵魂最深印象的，是那些身份与我们最接近的人的不幸；

要是国王引起我们同情,那是作为人,不是作为国王让我们同情。如果说其地位增加其不幸的程度,却增加不了我们的兴趣。有可能人民卷入他们的命运,但我们的同情需要一个特别的对象,国家的概念太抽象不能打动我们。"(《第十一晚》)马蒙泰尔在《文学要素》的"悲剧"一文中支持同样的观点。为了增加其论点的分量,莱辛用马蒙泰尔的权威当掩护。"马蒙泰尔也说过,认为悲剧需要头衔来使我们更感动,是侮辱人心和不了解自然。朋友、父亲、情人、丈夫、儿子、母亲、兄弟、姐妹,还有人的神圣名字,再加上有趣的风俗,就是感人的品质。'不幸之人'由于交友不慎和经不住榜样的诱惑而陷入赌钱的陷阱,他在监牢中呻吟,被悔恨和羞愧所吞噬,他的地位、名字、出身有什么重要?要是您问我他是什么样的人,我会回答,他曾是个好人,他因为是丈夫和父亲而痛苦;与他相爱的妻子受着煎熬,陷入极度的贫穷中,只能给想要面包的孩子们以眼泪。在英雄的故事中找一个更感人、更道德,总之更悲剧的情形;而且就在这个不幸之人吞下毒药的时候,就在他吞下毒药之后,发现老天来帮他了,在这痛苦和可怕的时刻,死亡的恐惧再加上本可以幸福活着的遗憾,请告诉我这个主题还缺什么才配得上是悲剧?非比寻常的、神奇的东西,也许您会对我说?在从荣誉到耻辱、从无辜到有罪、从安息到绝望的快速转换中,总之,在由于脆弱而招致的极端不幸中,您没有看见这可怕的神奇吗?"(《第十一晚》)[1]

因此,莱辛拒绝将坚忍的人物搬上舞台,因为他们太英雄主义

[1] 马蒙泰尔这里隐射的是爱德华·摩尔(Edward Moore)的英国戏剧《赌徒》(*The Gamester*),索兰(Bernard-Joseph Saurin)效仿其创作的法语版作品于1768年以《贝维尔莱》(*Béverley*)为题上演。

了，无法打动观众。坚忍的人物本性甚至是反戏剧的。他在1766年写的美学论文《拉奥孔》中，引用索福克勒斯的《菲洛克忒忒斯》和《特拉基斯妇女》，赞扬希腊悲剧毫不犹豫地展现人物身体上的痛苦，当痛苦变得不能忍受时，他们哭泣、呻吟、叫喊，而法国人却以礼仪的借口，将表现生理痛苦的表演排除在外。

"值得注意的是，在保存下来的为数不多的古希腊悲剧中，就有两部其中身体的痛苦占据受苦英雄所遭受不幸的一大部分。它们是《菲洛克忒忒斯》和《将死的赫拉克勒斯》。索福克勒斯同样让"赫拉克勒斯"抱怨、呻吟、哭泣和叫喊。由于我们可爱的邻居[1]——这些礼仪的大师，如今呻吟的菲洛克忒忒斯、叫喊的赫拉克勒斯都成了最可笑的、在舞台上最不能让人忍受的人物。他们的诗人当中最新近的一个[2]，竟然将《菲洛克忒忒斯》搬上舞台，是真的，但他敢于冒险以真相示人吗？

在我们遗失的索福克勒斯的剧作中甚至还有《拉奥孔》。要是命运给我们把《拉奥孔》也保存下来多好啊！古代几个语法学家对此说得太少了，不可能从中得出关于诗人处理这个主题的方式的任何结论。至少我认为他应该没有把拉奥孔写得比菲洛克忒忒斯或赫拉克勒斯更加坚忍。所有坚忍的都是反戏剧的，而我们的同情总是和我们感兴趣的人物所表现出的痛苦成比例。如果我们看见他宽宏大量地承受他的不幸，我们确实钦佩他灵魂的伟大，但钦佩是一种冷漠的情感，消极的惊叹排斥任何热情，同样也排斥人物的其他任何明显的形象。"（《拉奥孔》第一章）

[1] 莱辛在此处取笑的是法国剧作家。
[2] 这里指的是夏朵布兰（J.-B. Vivien de Chateaubrun）1756年以五幕悲剧的形式创作了《菲洛克忒忒斯》。

莱辛尽管明确地表明了态度，他自己还是创作了两个坚忍的人物。他在《艾米莉亚·加洛蒂》（*Emilia Galotti*）中，将蒂托·李维（Tite-Live）讲述的罗马女英雄维吉尼亚的悲剧故事搬到了17世纪的意大利。一位贞洁的少女艾米莉亚，被一位王子掳走意图侮辱。结果，她自己正要自杀的时候，其父为使其免于侮辱，将她刺死。这出剧中，父亲和女儿面对不幸都太坚忍，不能感动观众，它远没有获得像《明娜·冯·巴恩赫姆》那样的成功。

莱辛还谴责笑剧和悲剧这两种极端的类型与现实主义相去甚远，因为一个太过夸大而缩减至讽刺画，另一个以风格化来变得高贵。观众在二者当中均不能自我认同。但莱辛并不赞同悲喜剧，他像狄德罗一样批判其不自然地将两种完全不同的类型混合在一起。莱辛在《汉堡剧评》中引用洛佩·德·维加在《写作喜剧的新艺术》中给的建议来表示质疑。"将悲怆和滑稽混合，将泰伦提乌斯和塞涅卡混合，戏剧的一部分将是严肃的，另一部分是可笑的。这种多样性很受人喜欢。自然本身甚至给我们提供了典范，它的美就在于这样的对比中。"[1] 莱辛提出反对意见，他认为如果说自然确实提供了多样性的景象，但艺术在他看来却不能单纯地简化成多样性。只有二者能很好地融合而不互相抵触，当严肃产生可笑，喜悦制造悲伤的时候，他才允许色调的混合。因此，他梦想将《明娜·冯·巴恩赫姆》创作为一出"真实喜剧"，他写道，"笑剧仅以笑为目的，伤感剧仅以感动为目的，而真实喜剧则二者兼而有之"。

莱辛追求笑与感动的结合，既是出于对现实主义的期望，又是出于道德的考虑。他捍卫莫里哀，而反对卢梭，因为卢梭对于有人

[1] 此处引文内容已在前文中出现，但此处引用的是另一法文版本，因此中文译文也有所不同。——译注

取笑阿尔塞斯特[1]而感到愤慨。莱辛认为，不应该排除对有道德的人的取笑，它可以让观众看清社会行为中可笑的地方，并具有批判的目光。

"任何荒谬行为，缺陷所造成的与现实的任何对比，都是可以笑的。但笑和嘲笑是两种完全不同的东西。我们可以笑一个人，笑他说的话，但丝毫没有嘲笑他。这种区别明明是无可争议和众人皆知的，但卢梭最近指责喜剧的作用仅仅是因为他没有足够地考虑到这点而引起的。他说：'比如，莫里哀让我们笑愤世嫉俗者，但愤世嫉俗者是剧中诚实的人。莫里哀让有道德的人变得可鄙，就是表明自己是道德的敌人。'[2]并非如此，愤世嫉俗者没有变得可鄙，他还是他那样，从作者为其设置的情形中迸发出的笑并没有夺去我们对他的尊重。对'心不在焉的人'也是一样的。我们笑他，但我们因此而鄙视他吗？我们欣赏他的其他优点，就像我们应该欣赏那样；没有这些优点，我们就不会笑他的心不在焉了。要是把这种心不在焉放在一个坏人、没有优点的人身上，让我们看看它还好笑不？它将是让人讨厌的、丑恶的，可憎的，却一点也不好笑。

喜剧声称通过笑而不是可笑来纠正，但它并不是要纠正它让人笑的毛病，也不是要纠正有这些可笑毛病的人。它真正的用处，普遍的用处，就在于笑本身，在于它训练我们发现可笑之处，在激情与风尚的掩饰下，在与之联系的各类劣行或善良之中，甚至是庄重肃穆中轻而易举地发现可笑之处。让我们承认莫里哀的《吝啬鬼》从没有纠正任何吝啬鬼，雷尼亚尔（Regnard）的《赌徒》（*Le*

[1] 莫里哀的戏剧《愤世嫉俗者》的主人公。
[2] 莱辛引用卢梭的《致达朗贝尔的信》。

Joueur）也从没有纠正任何赌徒；让我们承认笑并不能纠正这些类型的疯子，这对他们来说太糟糕了，但对喜剧来说却不糟！虽然它不能治愈绝望的疾病，但却足以加强健康人的健康。《吝啬鬼》对于慷慨的人来说充满教育意义，《赌徒》对于不赌的人来说也是受教的。我们没有的疯狂却没少出现在与我们一起生活的人身上，了解可能与我们有冲突的人，防患于未然是有益的。预防也是宝贵的良方，说教并不比笑更有力、更有效。"（《第三十四晚》）

尽管他主张将笑和感动结合起来，但由于他赋予了戏剧以道德任务及其性情的原因，他倾向于赞成严肃性，并尽可能地消除喜剧的滑稽成分。他赞赏狄德罗的《一家之主》，捍卫这种"严肃喜剧"，而伏尔泰却认为它使观众厌烦并强烈地批判它。"《那宁娜》（*Nanine*）属于悲伤喜剧类型，但它也包含许多愉快的场景，只有当愉快的场景同样地与感人的场景交替出现时，伏尔泰才接受喜剧中容许感人场景的出现。一部完全严肃的喜剧，人们一点儿不笑，微笑都没有，只让人哭，在他看来就像怪兽一样。相反，他认为从感人到滑稽，从滑稽到感人的过渡是非常自然的！人生只不过是类似片段的不断接续，喜剧应是生活的镜子。"（《第二十七晚》）

后面莱辛又补充道："很好，但当伏尔泰先生宣称完全严肃的喜剧是一种既错误又让人讨厌的类型时，他不是罔顾事实吗？但也许当他写这个评论的时候我们还不能这么说。那时候还没有《塞尼》（*Cénie*）[1]，也没有《一家之主》，还有很多的事要等天才去完成，我们才可能见到。"（《第二十八晚》）莱辛自己早期的一部戏剧就树立了"严肃喜剧"的典范，那就是 1750 年的《犹太人》

[1] 格拉菲妮夫人（Françoise de Graffigny）的正剧，1750 年于巴黎创作，取得了巨大成功。

(*Les Juifs*)。该剧讨论的是反犹太的问题，是第一部用德语写作的社会戏剧。1779 年莱辛的另一部戏《智者纳旦》（*Nathan le Sage*）又重新讨论了同一问题。

三　教益性演出

如果观众们看完演出后感动了，那么这个演出的寓意更加令人信服。因此，莱辛也非常注重所有可能加强演出感染力的手段。他尤其对演员的演技、舞台音乐的角色感兴趣，因为二者都能产生感动。莱辛谴责法国古典主义戏剧取消了可能感动观众的演出元素。他以狄德罗在《〈私生子〉对话录》中的模式，将《菲洛克忒忒斯》引为古希腊戏剧的杰作之一。英雄的腿受伤，肉体上的痛苦赋予了该剧非常少见的情感强度。他自己也在《明娜·冯·巴恩赫姆》中将身体残疾的英雄搬上舞台，一开始便感动了观众。演出时，泰尔海姆在战争中失去一条胳膊，他的残肢是制造悲怆的一个基本演出元素。

当莱辛在写对汉堡剧院演出的印象时，像狄德罗一样，区分了两种类型的演员：一种是放任情感，感受其人物情感的演员；一种是明智地模仿典范的演员。他以作为观众的经验一次又一次地观察到，对观众来说，与自己角色产生共鸣的演员并不一定是最令人信服的，反而常常是那些"所有动作、所有话语只不过是纯机械化模仿"的演员能够感动观众。

"有可能演员会真的有感情，但却显得没有。情感在演员的品质中是最具讨论性的。它可能出其不意，似是而非。因为情感是内在的东西，我们只能通过外在表现去判断它。然而一些生理条件可能会抑

制这种表现，或者至少是削弱它，让它变得不确定。演员可能存在诸如相貌、声音方面的特征，我们习惯于联想起一些品质、激情和感觉，然而它们与演员此刻必须表达和表现的毫不相干。在这种情况下，他感受到了也没用。我们不相信他感受到了，因为他表现得与自己相矛盾。相反，也可以有这样一个演员，他的长相比较出众，相貌比较有表现力，肌肉比较柔软灵活，嗓音比较优美，语调多样，总之，一个拥有哑剧所有必需的丰富天赋的演员，他让我们感到其角色饱含深情，这些角色不是他独创的，他只不过是模仿一个好的典范，他所有的动作，所有的话语只不过是纯机械化模仿。

这第二种演员，尽管冷漠平淡，但在戏剧中肯定比第一种有用得多。他在相当长时间局限于模仿以后，自己也累积了一定量的小规律，根据这些而学会自主反应。"（《第一晚》）

莱辛相信，演员在模仿一种情感的外在信号时，比如愤怒，他会悄悄地感受到这种情感，这已足够引起身体的反应，就像条件反射的作用。"假设他只从首位演员那学到些最粗俗的愤怒的表现，并知道忠实地模仿它们（即快速地走动，踩脚，一会儿扬一会儿抑的走调的声音；动眉毛，嘴唇颤抖，咬牙切齿）；假设这些单纯动作，这些只要愿意就可以模仿的单纯动作，他模仿得很好，那么，仅通过这个，他的灵魂会感受到模糊的愤怒感，它同时反作用于身体，并让身体产生这些不仅仅取决于我们意志的变化，他的脸颊通红，眼睛发光，肌肉鼓起，简而言之，他会看起来像一个真正生气的人，实际并不生气，也一点不明白为什么他必须要生气。"（《第一晚》）

莱辛还强调，演员在表演带有道德反思的段落时应格外小心。

"任何道德思想都应来自实心实意，不应显得思虑了很久，也不应有炫耀的样子。

因此，这是不言而喻的，道德的段落需要比所有剩下的都更好地熟记。它们应该毫不犹疑、毫不窘迫地，以鲜明的语气流畅地说出来，以至于它们并不像艰难的记忆练习，而是情形即刻所激发的结果。"（《第一晚》）

对于表演者来说，这是特殊的时刻。这些教条似的段落的确应该被"沉着冷静地"大声说出，但人物所说的道德思考是刚刚所发生情形而决定的，因此它也应该被"热情而兴奋地"大声说出。演员必须在两种不同的精神状态下表演，让激情和理智作用于他，根据情形让其中一个或另一个占主导地位。

> 如果情形是平静的，灵魂就必须通过道德思考在某种程度上给自己带来新的动力，它需要自我观察其享乐和职责，以便通过观察结果来权衡二者轻重。
>
> 如果相反情形是激烈的，就需要灵魂以道德思考（我指的是任何一般的考虑）的方式，可以这么说，重新平静下来，它必须看起来像想赋予自己的激情以理性的表象，想给强烈的愤怒以周密决心的色彩。
>
> 在第一种情况下，语调应该激昂；第二种应该温和而庄严。因为，一个是理智变得激动，变成激情；另一个是激情冷却，变成理智。
>
> 大多数的演员完全反着干。
>
> （《第一晚》）

莱辛欣赏拥有一整套手势语言的古代哑剧艺术。在拉丁戏剧中，手语非常复杂。莱辛并不想恢复哑剧，他清楚其中执行的特定

手势只是一种约定俗成的语言。演员应该在自己身上找到特殊的、自然的手势，适应他所处情形的演变。莱辛从他对古代论文的阅读中理解的是，戏剧手势应该从不缺乏意向性。它并不是为了优雅，或凸显演技装腔作势的演员。它应该能够揭示人物的灵魂。"我们对古人的戏剧手语，即古人对手的动作所描绘的所有规则知之甚少。但我们知道他们将这种手的语言推向极致，哪怕凭着我们的演说家在这方面的才能我们都无法想象其概念。整个这种语言我们似乎只留存了发音不清的叫喊，我指的是做手势的能力，但并不能给这手势以固定意义，也不能将手势之间联系起来让它们表达连续的意义，而不只是孤立的意思。"（《第一晚》）

就像博马舍和狄德罗一样，莱辛对舞台的音乐非常重视。"在我们的戏剧中，乐队在某种意义上具有古代歌队的地位，有品味的人很久以来已经表达了希望剧前、剧后及幕间执行的音乐与主题更有联系的愿望。"（《第二晚》）他赞扬同时代德国音乐家谢贝（Johann Adolf Scheibe），他是德国第一位为戏剧创作特定作品的人。谢贝主要为1738年的《波利厄克特》（*Polyeucte*）和《米特拉达梯》（*Mithridate*）作了交响曲。莱辛在《汉堡剧评》中详细引用了该作曲家。"任何为戏剧创作的交响曲，"他说，"应该适合戏剧的主题和特征。因此，悲剧就需要与喜剧不同类型的交响曲。在音乐中应该也有戏剧类型一样的区别。但是，对于不同的音乐作品，还应该考虑每首音乐所针对的段落的特征。因此，序曲应与第一幕有联系，幕间的交响曲应有一部分与刚结束一幕的结尾呼应，另一部分与下一幕的开始呼应；同样地，最后一个交响曲应适应最后一幕的结尾。"（《第三十二晚》）舞台音乐的特殊性不管是在德国还是法国都开始显现其重要性。它不应只是装饰性的，而应完全地融入戏剧的整体构造。

第四节　哥尔多尼——意大利的喜剧改革家

哥尔多尼的职业生涯几乎跨越了整个世纪，他是意大利喜剧的伟大改革家。他摆脱了假面喜剧表演艺术完全依靠演员精湛演技的传统，将重心从表演转向文本，并用性格代替了类型。作为启蒙主义的信徒，他认为戏剧不是一种娱乐而是一个思考时代习俗的地方，并想通过笑来改革戏剧的同时也改良习俗。

作为喜剧作家，他主要研究喜剧，但他的改革涉及所有类型。除了一些歌剧剧本和几个悲喜剧，这位从小就热爱戏剧的剧作家为我们留下了两百多部喜剧，是一位非同寻常的理论家。作为实践家，他非常快速地为与之有合约的剧团写作。哥尔多尼不间断的戏剧写作实践，与演员的频繁交往，经常出入剧院，都使他能够在不管是戏剧文本与表演之间的联系还是在戏剧的目的上进行个人化的思考。这些思考主要体现在他于1750年贝蒂内里出版的第一卷戏剧全集的前言中，同时也出现在《喜剧剧院》这部"宣言"似的剧本中，这部剧后来在其《回忆录》中被称为"付诸行动的诗学"。哥尔多尼于1783—1786年间即其职业生涯晚期用法语写成了《回忆录》，1787年该作在巴黎出版，其中再次探讨同样的问题。这部充满传闻的《回忆录》，作为"其生平及戏剧史"，构成了关于18

世纪意大利戏剧及法国戏剧状况的珍贵资料。[1]

一 假面喜剧——一种固定的类型

哥尔多尼在其《回忆录》中描绘了18世纪意大利戏剧一百多年以来在歌剧的成功面前黯然失色的严峻景象。随着观众对表演品味的提高，机械戏剧和音乐插剧赢得了观众的喜爱。当哥尔多尼在帕维学习法律时，他在图书馆将意大利戏剧状况与其他欧洲国家戏剧，即英国、西班牙、法国戏剧做比较，他为意大利没有伟大的戏剧作品而感到遗憾和痛心。"翻遍整个图书馆，"他在《回忆录》的第一部分写道，"我看到英国戏剧、西班牙戏剧和法国戏剧，但我找不到意大利戏剧。有一些零散的古代意大利戏剧，但没有任何可以给意大利带来荣誉的集子、丛书。我很难过看到这个国家缺少重要的东西，尽管它比其他任何现代国家都先了解戏剧艺术。我不能想象意大利是怎样忽略它，并使其受轻视和衰退的。我强烈地希望看到我的祖国追上其他国家的水平，我决心为此做贡献。"

在他看来，尽管假面喜剧的传统还根深蒂固，但它已经行将就木了。哥尔多尼的同时代人和对手戈齐（Carlo Gozzi）是该类型的典型代表。不管在政治上还是在艺术上都是保守派的戈齐，敌视启

[1]《回忆录》分为三个部分：第一部分，哥尔多尼讲述其人生及对喜剧的较早的喜爱；第二部分，他几乎按照时间顺序讲述其每一部戏剧的故事，其产生、观众反应、与不同剧团的关系、其成功引起其他意大利剧作家的嫉妒等；第三部分贡献于他从1762年至其逝世期间在法国的生活，也讲述他与巴黎意大利演员的关系。

蒙主义。[1]他满足于假面喜剧这种自己轻车熟路的固定模式，其《枉然追忆：18世纪威尼斯外史》(*Mémoires inutiles：Chronique indiscrète de Venise au XVIII^e siècle*) 就是证明，这部著作写于他六十岁时，但在十六年之后即 1796 年才发表。哥尔多尼在其 1750 年上演的《喜剧剧院》中强烈地批判假面喜剧这种让观众厌倦的固定类型。他让其中被新思想折服的第一女恋人普拉西达威胁说如果她还要演老式戏剧的话就要离开剧团："如果我们还演假面喜剧的话，会怎么样？人们厌倦了老是看同样的东西，听同样的话，在阿勒甘张口之前观众都已经知道他要说什么了。" (I, 2)

哥尔多尼想改革喜剧，于是追溯了喜剧的演变，以便探究其衰退的原因。据说，假面喜剧来自拉丁戏剧，尤其是普劳图斯和泰伦提乌斯的戏剧，同样的人物总是重复出现，"受愚弄的父亲，堕落的儿子，恋爱的女儿，无赖的仆人，腐败的智者"。[2]罗马帝国衰落以后，那些想让喜剧重生的人，从普劳图斯和泰伦提乌斯获得灵感，将典型人物改造成意大利式的："他们览遍意大利不同的州，

[1] 如果说德国的浪漫主义者不顾其保守性而欣赏戈齐，是因为其戏剧充满奇幻色彩。莱辛和歌德，在他们的意大利之旅过后，对他大加赞赏。歌德让其出现在《威廉·迈斯特》(*Wilhem Meister*) 中以示敬意。席勒改编了《图兰朵》(*Turandot*)，霍夫曼 (Ernst Theodor Amadeus Hoffmann) 和切克 (Johann Ludwig Tieck) 后来从其作品中获得灵感。戈齐在 19 世纪很快就被彻底遗忘了，直到 20 世纪才被梅耶荷德发掘，他在莫斯科出版了以其一出戏剧命名的杂志《三个橙子的爱情》。
[2] 这里并不裁决假面喜剧的起源问题，它本身受争议。但我们还是要指出，哥尔多尼在《回忆录》的另一段中假设其起源于阿特拉剧，这种假设更有可能，因为阿特拉剧也是一种即兴类型。这也是该世纪初杜·伯斯神父的观点："阿特拉剧和意大利普通喜剧差不多，也就是说，对话并没有写下来。阿特拉剧的演员表演想象的角色，凭兴趣来塑造。"(《诗画评思》，第一部分第 21 节，"罗马喜剧"。) 两种假设很容易结合在一起，因为假面喜剧让滑稽即兴艺术不朽，而滑稽即兴艺术既是阿特拉剧的艺术也是普劳图斯和泰伦提乌斯戏剧的滑稽类型。

选择用威尼斯和博洛尼亚的父亲，贝加莫的仆人，罗马和托斯卡纳的恋人、女仆。"他在《回忆录》中写道。他在其中描绘了意大利的城市地图，每个城市呈现不同的典型，尤其是四个主要脸谱[1]：两个老人，威尼斯的商人潘塔隆和博洛尼亚的法学家博士；两个"扎尼"（Zanni），贝加莫的仆人，布里盖拉（Brighella）和阿勒甘（Arlequin），一个狡猾，一个愚蠢。哥尔多尼在《回忆录》中写道："潘塔隆总是威尼斯的，博士总是博洛尼亚的，布里盖拉和阿勒甘总是贝加莫的，因此，滑稽演员是在这些地方选取这些滑稽人物，他们被称为意大利喜剧的四大脸谱。"由于在这个衰退期没有足够有天赋的剧作家写剧，这些演员为了让喜剧重生敢于创作提纲，将它们分成幕和场，并即兴地说出他们互相协调好的话语、想法和玩笑。他们自觉地将不同的提纲和剧情、短剧、滑稽动作、"拉齐"（Lazzi）[2]收编至在意大利不同地区被称为《桑托尼》（centoni）、《齐巴尔多尼》（zibaldoni）、《西巴尔多尼》（cibaldoni）的集子里。假面喜剧的文本从来都是以提纲形式写成，留给演员完全的即兴表演的自由，演员至少既用哑剧[3]也用对话来表达。这种即兴表演，因演员不断地演同一角色而变得可能，它的确也只是表面的，因为它在一定习得技能的基础上进行。

[1] 这些典型被称为"脸谱"，因为四个都戴有面具，与其他人物不同，恋人和女仆都是不戴面具的。
[2] "拉齐"指的是滑稽的哑剧行动，有时会有对话的雏形。这些滑稽表演，似乎是随性的，实际是有规则并收编在《桑托尼》中的。有一则苍蝇的"拉齐"，说的是阿勒甘高兴地品尝他捉到的一只苍蝇，它那么有名以至于马里沃在《被爱磨炼的阿勒甘》中，只需写道："在此期间，阿勒甘在吃苍蝇。"
[3] 如果说话语在假面喜剧中只是一种装饰，那可能是由于意大利方言的多样性而很难找到一种统一的语言，那时的意大利还没有统一。

二　改革

哥尔多尼向传统宣战，因为这样一种传统与他想建立的现代戏剧不兼容，他同时迫使演员们放弃两个互相依赖的表演技巧——即兴表演和面具。假面喜剧演员之所以能即兴表演，那是因为他们演的是不变的类型，这种类型通过面具不变地印在他们脸上。

1. 从即兴表演到文本

哥尔多尼逐渐将写作从表演中分离出来，将文本强加给演员。他的改革是分步完成的，因为他必须考虑实践问题。[1] 他在其职业生涯之初，不得不按假面喜剧的传统创作简单的提纲。在1738年的《朝臣莫莫洛》中，他第一次为一个演员创作了主要角色，这位演员是圣塞缪尔剧团新来的，叫哥利内蒂（Francesco Golinetti）。哥尔多尼认为哥利内蒂具有表演他想要建立的新喜剧的必要素质。他为其他角色保留了即兴表演的技艺，尤其是阿勒甘的角色。在后来的剧本中，他逐渐减少了即兴表演的部分，并对1740年《破产》的成功表示非常满意，他在这出剧中融入了许多对话的段落。

"《破产》在狂欢节的剩余时间里不间断地上演，为1740年的喜剧年拉上帷幕。

在这出剧中成文的场景比前两部多很多。我慢慢地接近我写作完整戏剧的自由，尽管还有面具的困扰，但我不久就会做到。"他

[1] 哥尔多尼作为被正式任命的剧作家连续为三个威尼斯剧团写剧：1734—1743年为圣塞缪尔剧团，1747—1753年为圣安吉洛剧团，1753—1762年为圣卢卡剧团。

在《回忆录》的第一部分中写道。

在1743年的《可爱女人》中,他终于第一次写了完整的对话。

从《一仆二主》这出剧的诞生可以看出哥尔多尼是怎样从"即兴"喜剧转换到新喜剧的。在其"告读者书"中,他自己强调该剧的传统特征"机智"(giocosa)(就是在即兴表演基础上的意思)。因为,他解释道,"图鲁法丁的表演构成了主要成分。它很像小丑的传统喜剧,但在我看来它没有那些我在《喜剧剧院》中讨伐的、从此世界一致讨厌的粗俗言行。"

当他在比萨以提纲的形式写该剧时,他信赖剧团的即兴表演,其中有安东尼奥·萨基(Antonio Sacchi),有名的"图鲁法丁",他非常欣赏其天分。"当我1745年在比萨于我的众多律师事务之中写这出剧时,是为了娱乐也为遵循我的天赋,我没有把它写成我们今天读到的那样。除了每一幕的三四个场景和严肃角色的最有趣的部分,其余的都只是演员们称为提纲的形式;也就是说,一个编好的剧情梗概,其中指明主题、情节、对话和独白的发展、突变,我留给演员用精挑细选的词语、合适的'拉齐'(Lazzi)、机智的讽刺来即兴完成作品的自由。"很久以后,由于对平庸演员的表演失望,他才完整地写下作品,连"拉齐"都固定住。"我后来看到其他的演员在别处表演它,但由于他们缺的也许不是优点,而是单靠剧情梗概所无法提供的知识,因此在我看来从第一场演出它就很失败。这就是为什么我决定完整地写下它,并不是强迫演图鲁法丁的演员说出与我写的完全一样的话语,要是他们能够说得更好的话;而是为了明确表达我的意愿,以尽可能直接的方式引导他们。"

2. 放弃面具

在哥尔多尼的改革中，另一个重点是放弃面具。哥尔多尼很快就意识到面具将人物固定成不可能演变的类型，给表演和文本造成局限。他在《回忆录》的第一部分写道："面具应该总是给演员造成很多损失，不管是在喜悦还是痛苦中；不管他是恋爱的、胆小的还是好笑的，显示的总是同一张'皮'。他白做动作和白改变语调了，他永远不能以阐释内心的面部特征来显示让灵魂激动的不同激情。"他认为意大利比其他欧洲国家起步晚，渴望在意大利创立性格喜剧，他让面具落下，赋予其人物厚度。哥尔多尼的人物不再是假面喜剧的平庸典型，而是会有发自肺腑的、有时令人吃惊的反应的血肉之躯。"今天我们希望，"他在后面补充道，"演员有灵魂，而面具下的灵魂就像死灰下的火苗。"

哥尔多尼去掉了面具，把人物从将其缩减至幽灵的狭隘典型划分中分离出来。潘塔隆，传统里的老色鬼和吝啬鬼，在他的戏剧中变成一个令人尊敬的商人，有时甚至是慈爱的父亲。如果说哥尔多尼在少数几部剧中保留了假面喜剧中的典型人物的一些特征，但他赋予生命的人物和假面喜剧中冷漠的讽刺画像相差甚远。但由于他对人物的幽默审视造成其轻微的变形，他的人物并不完全真实。阿勒甘和布里盖拉（Brighella）还具有喜剧仆人的特征。潘塔隆则介于两种人之间：一是莫里哀的富商，如茹尔丹或迪芒什先生；二是资产阶级正剧中的发达商人，如 1731 年里洛的《伦敦商人》或 1775 年梅尔西埃的《醋商的手推车》中出现的人物。哥尔多尼通过不断地混合现实主义和风格化来把握其人物，与资产阶级正剧的

绝对现实主义相反。[1]

放弃面具使他有时甚至可以颠覆一些现存模式。在假面喜剧的剧团中分配角色对于演员来说是一种表演部署。在一个剧团中,总有两个长者、两个"扎尼"、几对恋人和女仆。当哥尔多尼是圣安吉洛剧团的正式编剧时,剧团是这样分配的:两个长者——潘塔隆和博士;两个"扎尼"——阿勒甘和布里盖拉;三对恋人——奥塔维奥和罗萨拉、弗洛林多和比阿特丽斯、里奥和埃莱奥诺雷;还有女仆科拉琳娜。在《恋爱的女仆》这出具有革新意义的剧中,正如一直翻译哥尔多尼作品的埃利(Ginette Herry)的研究所示,哥尔多尼打乱了假面喜剧角色的传统结构,破坏了他们的等级。他去掉了第三对恋人,奥塔维奥也不再是传统中的第一男恋人,却与潘塔隆一样成了两个长者中的一个,而第二个传统的长者博士成了公证人,只是个次要角色。第二女恋人比阿特丽斯成了老奥塔维奥的妻子。至于女仆科拉琳娜则爱上了年轻的弗洛林多,与同样爱着弗洛林多的罗萨拉同时晋升为第一女恋人。

哥尔多尼改变了演员们的习惯,在排练时纠正他们的表演,而他们并不习惯排练,他因此遭到了演员们的抗拒。不戴面具表演让他们感到不灵活,他们对记台词也表示厌恶。哥尔多尼让《喜剧剧院》中饰演潘塔隆的演员托尼诺说的话就是证据。托尼诺感到怯场,很不高兴地告诉了剧团负责人奥拉齐奥自己面对这种改变的不安。

[1] 这解释了现在对哥尔多尼戏剧的两种舞台阐释:一种是现实主义的,一种是风格化的。参见贝尔纳·多尔的文章《今天为什么演哥尔多尼》(Bernard Dort,"Pourquoi Goldoni aujourd'hui?", in *Théatre réel*, *Essais de critique 1967 - 1970*, Le Seuil, 1971, p. 78 - 91.)。

> 托尼诺：您知道我得了什么吗？一种都不知道我在哪儿的恐惧。
>
> 奥拉齐奥：您害怕？怕什么？
>
> 托尼诺：亲爱的奥拉齐奥先生，别开玩笑，让我们好好聊聊。这些性格喜剧，把我们的职业弄得乱七八糟。一个已经学习了传统的可怜演员，习惯了或好或坏地即兴说出他所想到的，当他必须熟记和说出已经写好的台词，如果他有尊严，每次演一部新的喜剧，他都要担心，为了记台词而费很大劲，总是颤抖，因为他害怕记得不好、没有把人物演得应该的那样。
>
> （I，4）

如果说他在 1753 年的《聪明的女仆》中为潘塔隆、阿勒甘和布里盖拉重新引入了在之前的剧中去掉的面具，那是为了强调他在实施改革时在演员当中遇到的困难。该剧的主题是"聪明的女仆"在其主人潘塔隆家中举办的表演。当她分配角色时，演员们更喜欢即兴表演，借口太难而拒绝记文本和演不相符的角色。每个人都要求演符合其性格的角色，像假面喜剧的演员那样一辈子只演一个类型。这出剧就像一出演员的喜剧，哥尔多尼在其中展示他不得不回到从前，向那些难以去掉面具的演员让步。

哥尔多尼同时也不吝赞美那些凭借聪明和天赋助其实现改革的女演员们，尤其是 1748—1753 年当他在圣安吉洛剧团当正式编剧时，其中的两位女演员：一位是剧团主的妻子、演罗萨拉的梅德巴克（Theodora Medebach）；另一位是演科拉琳娜的马里亚尼（Maddalena Marliani）。"梅德巴克夫人给了我很多有趣的、动人的想法，或者是简单单纯的喜剧性；而马里亚尼夫人，活泼机智，自

然可爱，为我的想象力注入了新的动力，并鼓励我创作这种需要灵敏和技巧的喜剧类型。"他在《回忆录》中写道。

哥尔多尼后来也遭遇了巴黎意大利演员同样的保守主义，而当时他们已经不能进账，因为他们不知改变，固守一种已经没有任何新意的表演。哥尔多尼在他们中间遇到更大的抵抗，从而无法在他们身上实施改革。他在《回忆录》的第三部分中写道："我看到喜歌剧团表演时有大量的人涌入，而意大利剧团演戏的时候观众厅是空的。这并不让我感到可怕，我亲爱的同胞们只演过时的剧，提纲剧的糟糕类型，我之前在意大利改革的类型。'我在想，我会写出性格、情感、步态、举止、风格。'我把我的想法告诉了我的演员们。一些鼓励我继续我的计划，另一些只要求我写笑剧。前者是演恋人的演员，渴望已经写好的剧作；后者是滑稽演员，习惯于不记台词，雄心勃勃却又不想费心专研。"

哥尔多尼也遇到了保守的观众，他们也习惯于戴面具的表演。面具起源于整个意大利的狂欢节传统，尤其在威尼斯，贵族们当时都坚持戴面具（La Bauta[1]），要是不戴就会被共和国"线人"告发。这座总督的城市在狂欢节的时候就变成一个大剧院，上演的是整个威尼斯社会。所有的社会阶级都非常重视这个节日和象征节日的面具。因此，哥尔多尼将其1761年写的最后一部戏剧命名为《狂欢节结束前的一个晚上》，作为在去巴黎之前与威尼斯的永别。

[1] "Bauta"为威尼斯传统狂欢节服饰，包括风帽、面具和披风几个部分。——译注

三　改革的目的

哥尔多尼的目的是在舞台上重新塑造自然。他在《回忆录》中写道："我注意到最重要的一点是，人的内心被简单和自然所吸引，而不是神奇的事物。"[1] 哥尔多尼不管在写作还是表演上都推崇自然，他让其人物具有日常的举止，口中说出鲜活的话。"风格，我希望它是适合于喜剧的样子，"他在《回忆录》的第一部分中写道，"也就是说简单自然，而不是刻板或高级。喜剧诗人的伟大艺术，就是倾其所有地依赖自然，而从不脱离它。感情应该真实、自然，而不做作；表达应该大众化，关于这一点，我经常提的拉潘神父观察到：'应该牢牢记住大自然最粗犷的线条总是比大自然以外最精细的特征要令人愉悦。'[2] 他对自然的喜好解释了其对法国戏剧及克莱隆小姐和勒甘（Lekain）等演员演技的着迷，这些演员在放弃了矫揉造作的朗诵、浮夸的动作、夸张的服饰的同时也彻底改变了演技。"

为了捕捉自然，哥尔多尼嘲笑古典主义的规则，批评它们的刻板，追求艺术的自由。在他看来，地点整一尤其与"情节喜剧"不相容，因为其中就像在生活中一样波折总是突如其来，遵守这个规则就有引起众多不真实和扭曲自然的危险。他将这种"情节喜剧"与古人的"简单喜剧"作对比。他让在《喜剧剧院》中饰演剧作家角色的奥拉齐奥说道："'简单喜剧'可以只用一个布景。而'情节

[1] 这里隐射的是戈齐，他在其戏剧中使用众多的神奇元素。
[2] 哥尔多尼指的是拉潘神父的《关于〈诗学〉的思考》，他的确在《回忆录》中经常引用。

喜剧'却非唐突而不能为之。古人没有我们的可以改变布景的可能性，这也是他们规定单一布景规则的原因。至于我们，只要行动只发生在一个城市里我们就遵守了地点的整一，如果行动只发生在一座房子里那更好，只要不从那不勒斯到卡斯提亚，就像西班牙人从不质疑地习惯做的那样，而且他们自己已经开始纠正这种滥用，对于距离和期限更加顾忌。由此，我总结的是，如果喜剧可以毫不牵强、不无恰当地在单一地点进行，那就让它那样进行，但是如果为了地点的整一而加入荒诞性，还不如换个布景，只保留可然性的原则。"（II，3）而且这个规则在他看来没有根基。他在其大部分戏剧中采用了前古典主义的"城市整一"的原则，将行动设置在同一城市的不同地方，最常在威尼斯，有时在维罗纳、基奥贾、弗洛伦萨、利弗诺、米兰等。他在《回忆录》的第二部分中写道："我的喜剧的行动总是发生在同一个城市，人物都不会出城。他们的确会到处跑，但总在同一城墙之内，我曾相信，现在仍然相信，以这种方式，地点的整一性已经充分被遵守。"为了在指责其不规则性的诋毁者面前挽回名誉，他以亚里士多德和贺拉斯的权威为庇护，虽然他们并没有制定这条规则。"对我来说，"后面他补充道，"在亚里士多德或贺拉斯的《诗学》中找不到明确的、绝对的、经过深思熟虑的严格的地点整一规则，但每次当我认为我的主题可以的时候，我都乐意遵守它；但我从来没有让一部本可以很好的喜剧因一个可能使它糟糕的成见而牺牲。"

1. 习俗编年史

哥尔多尼的目的是描绘其所处时代的社会，他宣扬一种现实化

的模仿，这种模仿并不声称要修饰自然，而是严格地连同瑕疵一起呈现。他在其不断查阅的这"世界之书"中找到灵感的素材。"它向我展示了那么多不同的人性，它描绘得那么自然，似乎故意而为，以启发我那么多有教益和高雅的喜剧主题；它向我演示人所有激情的特征、力量和影响，给我提供奇特的事件，告诉我时下习俗，教导我所处时代和民族最普遍的弊病——它们应该受到智者的指责和嘲笑；它也向我展示在一些贤德的人身上道德抵御腐败的方式，这让我在不断参照和思考它的同时，无论我所处于何种情形和行动中，都可以从这本'书'中找到所有可以从任何人那学到的履行我的职业并且获得荣誉所需的东西。"

哥尔多尼为了描绘风俗画而创作了众多的人物，同时他也批评法国戏剧的概念，因为其中戏剧行动几乎完全取决于中心人物。"在法国，一个人物就足够支撑一部喜剧了，"《喜剧剧院》里的奥拉齐奥说道，"而我们意大利人想要更多。"哥尔多尼搬上舞台的是粗犷的生活。我们吃、喝、睡觉、买卖，炫耀钱财有时导致失盗，女人们补袜子或者刺绣，忙于她们的装扮……像《基奥贾的巴鲁夫》这样的戏剧已然是"人生的一段"，如左拉后来设想的那样。哥尔多尼在其中向我们展示了基奥贾居民的一天，渔夫们在海上度过长达数月时光后的归家。尽管他热衷于悲喜剧，哥尔多尼还是融入了现实主义元素，并使其人物人性化。正因为如此，他1734年的《贝利塞尔》（*Bélisaire*）获得巨大成功。他在《回忆录》第一部分写道："我命名为悲喜剧的剧，并不是用来娱乐的，它以感性和自然的方式吸引观众。我的主角是人，而不是半神，他们的激情有着与其地位相匹的高贵程度，但他们让人性就像我们所熟知的那样显现，而且他们也不具有想象过度的美德和恶习。"

哥尔多尼热衷于时事，是个不寻常的观察家，就像其行医的父亲一样是个细腻的临床医生，通过其法律学业和 21 岁时在刑事司法部担任副助理的工作，他深入了解了人类灵魂，这个职业比其他任何职业都教他"认识人心且发现人的本性和狡猾"。他欣赏其同时代的威尼斯画家的正是这种天赋，尤其是加纳莱托（Canaletto）、古阿蒂（Francesco Guardi）、隆吉（Pietro Longhi），他们有种"在油画上表达人的性格和激情的特别方式"。哥尔多尼以社会学家的目光审视其所处时代的意大利社会，这也引导了他对莫里哀的重新解读，他尤其欣赏《愤世嫉俗者》。就像很久之后的普朗雄（Roger Planchon）那样，哥尔多尼在莫里哀的戏剧中看到了法国风俗画。他在《回忆录》第三部分中写道："古代和现代的喜剧作家至此所搬上舞台的都是人普遍的恶习和缺点，莫里哀是第一个敢于演其时代和国家之风俗和荒谬的人。"

哥尔多尼倡导一种国家戏剧，因此在欧洲舞台上有着先于莱辛和狄德罗的经验。他相信不同民族的品味不同，并认为意大利作家应该在自己的时代和国家寻找灵感，而不是模仿法国戏剧。他让奥拉齐奥说出下面的话："整整一个世纪期间，法国人在喜剧上获得了辉煌成就。现在是时候让人知道意大利优秀作家的种子并没有枯萎，他们是继希腊人和拉丁人之后第一批丰富了戏剧并赋予其荣光的作家。"（II，3）

哥尔多尼的戏剧构成了 18 世纪正在变动的威尼斯社会的珍贵见证。他在其中引入了所有社会阶层：通常身无分文的没落贵族阶级，正在成为主流阶层的资产阶级，还有人民。他在"描绘职业"的艺术上比狄德罗要超前。作为威尼斯社会支柱的商人出现在他的大部分戏剧中，包括所有的底层职业，鞋匠、地毯商、汽水商被呈

现在他们的日常工作中。早在左拉之前，哥尔多尼就让地位卑微的人，像手艺人、基奥贾的渔民、威尼斯的船夫发言。威尼斯的船夫在 1748 年的《诚实的姑娘》中看到自己在戏剧舞台上被扮演时是最先感到吃惊的。哥尔多尼在《回忆录》的第二部分中写道：

> 在这出喜剧中有威尼斯船夫的场景，刻画得很逼真，对于谙熟我国语言和习惯的人来说也很有趣。
> 我想要与这些底层阶级的人和解，他们值得人注意。而他们以前对我并不满。
> 只要正厅没有坐满，威尼斯的船夫就有位置看演出，以前他们不能进来看戏，不得不在街上或船上等他们的主人。我亲耳听见他们给我取非常滑稽可笑的名字。我让他们在观众厅的角落腾出几个位置来，他们非常高兴看到自己在台上被扮演，我成了他们的朋友。
> 这场戏取得了我所希望的一切成功。闭幕不能再辉煌，再完美了。我的改革已经深入进行，多幸福啊！我真高兴！

基奥贾的渔民晋升为戏剧人物，可能比威尼斯的船夫更吃惊。因为基奥贾是威尼斯指定的囚犯的城市，囚犯在那几乎是自由的，基奥贾的居民一直是受严重鄙视的对象。

斯特雷勒（Giorgio Strehler）不断地表演哥尔多尼的作品，尤其是《一仆二主》《度假三部曲》《基奥贾的巴鲁夫》《路口》，他感到被这些伟大喜剧的政治社会内容所吸引。他有一种与其分享戏剧深层使命感的感觉，就像他在《生活戏剧》（Fayard，1980）中解释的那样："哥尔多尼有一种接受戏剧使命的坦诚，他的戏剧就像

'联系世界的东西',同时包含'戏剧与世界',伴随着其好的、坏的方面,及其造成的痛苦、发起的斗争、万物的融合。他的人生完全投入其中,直至一年创作十六部喜剧的疯狂,带着马上'改变'一些事物的最后幻想。"

2. 笑的道德

在这幅向观众展示的时代画像中,哥尔多尼唯一修改的东西是有可能使观众悲伤或道德感受到震撼的细节。他在《基奥贾的巴鲁夫》的前言"作者告读者书"中做了解释:"有些人也许会说喜剧作家的确应该摹仿自然,但应该是摹仿美丽的而不是庸俗和有缺点的事物。而我,相反,会说一切都可以是喜剧素材,除了使人悲伤的缺点和让人震惊的恶习。一个人有好笑的缺陷,说话很快而且吐字不清,当我们适当使用时,这会变得滑稽,比如'结巴'和'塔塔格利亚'。[1]要是瘸子、瞎子、瘫子那就不一样了,那是让人产生怜悯的缺陷,不能搬上舞台,除非有这些缺陷的人的性格让这个缺陷本身变得滑稽。"哥尔多尼拒绝在喜剧中引入举止丑陋的人物,应该仅仅是偶尔让坏的人物出现,且仅仅是为了更好地突出有道德的人。因此,在《威尼斯双胞胎》中,叛徒潘克拉斯只是偶尔出现,目的只是为了引起观众的厌恶。在《喜剧剧院》中,哥尔多尼让奥拉齐奥说出下面的话:"舞台上可以展示坏人,但不是丑陋的形象,比如做自己女儿皮条客的父亲。然后,要想在喜剧中引入一个坏人的形象,应该从侧面而不是正面引入,也就是说他只是偶尔

[1] 假面喜剧中的人物,说话结巴,含混不清。——译注

出现，与有道德的人形成对比，以便尽可能地扬善贬恶。"（II，4）相反，那些尝试将伙伴引回正道的人物在他的戏剧中非常多。在《可爱的女仆》中，作为道德典范的科拉琳娜试图引起其主人潘塔隆的负罪感。因为，潘塔隆受妻子怂恿，将儿子赶到大街，科拉琳娜斥责他，并向他表明如果他儿子出差错的话其责任重大。她希望这样能让他与儿子和解。

哥尔多尼赋予喜剧以道德的功能，来改善习俗。他在《回忆录》第二部分中写道：

> 我给了观众一个模仿的典型，但愿我们能唤起正直，以道德的魅力不比以恶习的恐怖征服人心更好吗？
> 我说的道德，并不是以灾难感人、以朗诵让人落泪的英雄主义的道德。那些在法国被称为正剧的作品自然有它的优点，是一种介于喜剧和悲剧之间的戏剧表演类型。这是为敏感的心而作的娱乐作品。悲剧英雄的不幸虽然吸引人，但离我们很远，而我们同类人的不幸则更能打动我们。
> 喜剧只是自然的模仿，不会拒绝高尚的和悲怆的情感，只要它没有脱离构成其存在根基的喜剧明显特征就行。

通过笑，他想引导观众对当时的社会有清醒的认识。关于《度假三部曲》，他在第一部《疯狂》的前言中写道："这三部演出中的主要人物总是相同的，都属于那种我明确针对的非富贵的平民阶层，既然贵族和富人的地位和财富可以允许他们比别人做更多的事。小人物的野心是想要变伟大，这正是我想要展示的可笑之处，以便纠正，如果可以的话。"哥尔多尼总是避免两种东西的过度呈

现：眼泪和滑稽的笑。他不想过多地唤起观众的情感，观众应当保留其清醒的判断。至于哥尔多尼的笑，去除了严肃性，表现的是人的纯朴和对人性的信任。这种笑并不包含惩罚。哥尔多尼非常明确地区分两种笑：一种是他致力展现的"诚实的可笑"，一种是他所蔑视的"滑稽的可笑"。"我不喜欢插科打诨的滑稽。"他在《回忆录》这部反对假面喜剧的粗俗滑稽的著作中称道。作为一个追求品味的人，他被启蒙主义的高雅所吸引，是不会赞赏假面喜剧的玩笑、打闹的，它们有时甚至是淫秽的。"喜剧最本质的东西，一个法国天才[1]写过，是可笑。有言语的可笑和东西的可笑，诚实的可笑和滑稽的可笑，能够找到每样事物的可笑之处，是纯粹的自然天赋。这完全产生于天赋。艺术和规则绝少参与，这个亚里士多德，那么会教人让人哭，而关于让人笑却没有给出任何正式的规则。"

 哥尔多尼具有启蒙精神的戏剧改革计划，与其想改变正值衰落的威尼斯社会的愿望是紧密相连的。

[1] 又一处暗指拉潘神父的著作。

第五节　浪漫主义戏剧

法国的浪漫主义者是启蒙主义的继承人，他们被北欧的诗歌强烈地吸引。正剧（drame）[1]的理论家们，如司汤达（Stendhal）在《拉辛与莎士比亚》[2]（第一部分写于1823年，第二部分写于1825年）中，雨果（Victor Hugo）在1827年的《克伦威尔》序中，维尼（Alfred de Vigny）在1829年的《就1829年10月24日的演出和一种戏剧体系致××阁下》中，除了现实主义，都热情地接受了狄德罗和梅尔西埃的许多想法。他们呼吁一种资产阶级正剧所不能产生的现代戏剧；尽管他们付出了努力，但这种戏剧还是难以让人接受，或许是因为音乐剧在观众中取得了成功。最初的浪漫主义戏剧，只有在有限的圈子内公开阅读，而并未演出。梅里美（Prosper Mérimée）于1823年在包括司汤达在内的朋友中朗读了他的戏剧，两年后这些剧作才以谜一样的名字《西班牙女演员克拉拉·加祖尔的戏剧》[3]

[1] 此处指的是浪漫主义戏剧（le drame romantique）。——译注
[2] 需注意司汤达写的是《拉辛与莎士比亚》，而不是"拉辛或莎士比亚"。司汤达不是以排除的词汇来面对两位作家。他在青年时代非常崇拜拉辛，1803年1月22日他在给其姐宝琳娜的信中写道："每天晚上，不管我有多累，我都要读拉辛的一幕来学习讲法语。"（《书信集》）（*Correspondance*，Pléiade, 1.1）后来，他从米兰回来后，对莎士比亚充满热情，但从没有否定拉辛。
[3] 梅里美躲在一个借用的名字后面，给每出剧都虚构了西班牙女演员克拉拉·加祖尔的名字，甚至虚构了假设将作品改编成法语的翻译者的名字，并将其讽刺地命名为"奇怪的约瑟夫"。很少有人上这个假名的当。

出版。雨果也只得满足于在1827年朗读他的《克伦威尔》，他生前都未看到其演出。只有到了1829年大仲马（Alexandre Dumas）的《亨利三世与其宫廷》才取得了第一部浪漫主义戏剧在舞台上的成功[1]。

在法国，浪漫主义戏剧的理论先于实践，但在其他国家，一些杰作，尤其是歌德和席勒（Friedrich von Schiller）的作品，已经完全实现了狄德罗与梅尔西埃的现代戏剧梦想。[2] 此外，他们的戏剧的传播也使莎士比亚被承认为伟大的先驱。在当代德国与伊丽莎白时代英国的联合影响下，法国产生了浪漫主义戏剧理论，然而它保留了法国浪漫主义的特点，即启蒙主义精神。缪塞那骄傲的宣言便是证明，那时年轻的他还没尝试戏剧创作："我要么不想写，要么就要成为莎士比亚或席勒！"从此，法国开始了对北欧文学长久的兴趣，而在那之前在欧洲只有拉丁国家及它们的鼎盛时期，意大利的文艺复兴、西班牙的黄金世纪、法国的古典主义，发挥过灯塔的作用。这种兴趣的对象在英国和德国之后，不久又轮到俄国。

一　外国影响

将德国文学介绍到法国这要归功于斯塔尔夫人（Madame de

[1] 在19世纪30年代，后来的浪漫主义戏剧受到了不一样的待遇。缪塞（Alfred de Musset）的戏剧并不受待见。1830年的《威尼斯夜晚》的首演是一次惨重的失败。诗人因此也绕开舞台，创作了用来阅读的《扶椅上的表演》，暂时不去操心表演的事。只有到1847年《逢场作戏》在法兰西喜剧院的成功，他的一些戏剧作品才得到应有的认可。雨果的《欧那尼》获得成功，首演还引起了著名的"欧那尼之战"，其后的戏剧也取得一定的成功，但他还是在1843年《指挥官》的失败之后放弃了舞台。至于维尼，1835年的《查特顿》取得成功，但1831年写的两部剧《丹克尔元帅夫人》（La Maréchale d'Ancre）和《虚惊一场》（Quitte pour la peur）受到了冷遇。
[2] 德国是通过莱辛而受到狄德罗与梅尔西埃的影响的。

Staël)。1803 年，当斯塔尔夫人在魏玛旅行时，遇见了席勒和歌德，她发现了席勒[1]历史剧的优美，歌德非同寻常的大胆。当时，歌德还在写《浮士德》，这出神秘的戏剧于 1829 年在魏玛剧院上演，歌德当时是剧院经理。[2] 斯塔尔夫人汲取了席勒关于戏剧的社会功能和关于悲剧的思考，席勒认为悲剧是艺术的高级形式。她到达魏玛时，席勒刚刚完成其理论著作：《论悲剧艺术》（1792）、《论悲怆》（1793）、《论崇高》（1794）、《论戏剧的道德机制》（1802）、《论悲剧中歌队的运用》（1803）。她还结交了施莱格尔（August Wilhem von Schlegel），德国浪漫主义的主要理论家之一。施莱格尔对外国文学非常开放，翻译了莎士比亚、卡尔德隆、塞万提斯的作品。她让其表姐索绪尔夫人（Necker de Saussure）翻译了他 1808 年在维也纳教的课程，也是 1811 年在德国出版的《戏剧文学讲义》。他在其中有时是有失信义地猛烈抨击法国古典主义，但他却非常赞赏伊丽莎白时代的剧作家，和西班牙黄金时代的剧作家，并宣扬一种行动胜于叙述的戏剧。

为了与法国人分享她对德国文学的崇拜，斯塔尔夫人在《论德意志》中宣扬施莱格尔的思想。该著作于 1813 年在伦敦出版，在巴黎于 1814 年才出版，因为在法国 1810 年即将出版之际，拿破仑认为它很危险，让人销毁了校本。此书反响巨大，尽管还可以批评其模糊性、过早的定论，甚至是谬误。维尼称此法国浪漫主义第一

[1] 席勒的所有戏剧，除了《强盗》，都是历史剧。
[2] 歌德 1773 年完成了第一部《浮士德》，1831 年完成了第二部。1829 年在魏玛上演的是第一部。歌德的戏剧，没有席勒的影响大，但也对法国浪漫主义戏剧造成很大影响，尽管他强烈地宣称自己是古典主义。在《艺术与美学》中，他宣称："古典主义是健康，浪漫主义是疾病。"（in Maximes et réflexions, Gallimard, NRF, Les Classiques allemands, 1943, II, Art et esthétique）

宣言"为文学做了《基督教真谛》[1]对天主教做的贡献"。她在其中重复了1800年捍卫过的观点，在1800年《论文学与社会制度的关系》中，她将北欧人的诗歌与南欧人的诗歌做对比。前者阴郁伤感，"比南方的更适合自由人民的精神"，她并不隐藏对其喜爱，并确信引入北欧人的文学将更新拉丁精神。她与贡斯当（Benjamin Constant）非常亲近，他陪伴了其德国的旅行。是她激励贡斯当在其席勒三部曲翻译的前言写下《论华伦斯坦的悲剧及德意志戏剧》（"Réflexions sur la tragédie de Wallenstein et sur le théâtre allemand"）——直接受到施莱格尔影响的一文。他在其中将缩减至草图的法国悲剧英雄的简单化，与德国人物更真实的复杂性对比，德国人物被描绘在其人生的不同时刻，而不是在一个单一行动中。

> 法国人，即使是在那些基于传统或历史的悲剧中，也只描绘了一个事件或一种激情。而德国人在他们的悲剧中，描绘了整个人生和整个性格。
>
> 当我说他们描绘整个人生，并不是指他们在剧中包括英雄的整个人生。但他们并没有遗漏任何重大事件，舞台上发生的和观众从叙述和隐射中获知的联合起来构成一幅完整的具有严格准确性的图画。
>
> 性格也是一样的。德国人并不排除任何构成人物个性的成分。他们向我们展示这些人物，以及他们的脆弱、轻率，而这

[1] 法国作家夏多布里昂（François-René de Chateaubriand）的著作，1802年出版。——译注

种起伏多变属于人性，构成真实的人。

法国人需要整一律，这让他们走了另一条路。他们将对突出要描绘的激情没用的性格抛开，他们把与选择的事件没有必要衔接的前史都去掉。

关于淮德拉，拉辛告诉了我们什么？她对希波吕托斯的爱，但完全没有与这份爱无关的个性。这同一个诗人告诉了我们俄瑞斯忒斯的什么呢？他对埃妙妮的爱。这位王子的愤怒仅仅是起因于其情人的残酷。只要埃妙妮给他一点希望，我们就看到他会变温和。这位弑母者似乎已经忘了他犯下的滔天大罪。他仅被激情所占据。在弑母之后，他说其无辜让他不安，而如果说当他杀死皮洛士，却被复仇女神所追逐，那是因为拉辛在神话传统中发现一个制造绝妙场景的机会，但它与其主题毫无关系。拉辛就是这样处理的。

尽管梅尔西埃和狄德罗推崇莎士比亚，欣赏其艺术的自由性，但在18世纪的法国，莎士比亚的作品还鲜为人知。大部分的法国观众只看过杜西斯（Jean-François Ducis）的改编版本，杜西斯删掉了文中他认为淫秽的部分，毫无顾忌地淡化和删减原作。为了满足法国人的品味，杜西斯让一出剧充满十二音节诗的造作，而莎剧的美是一种由暴力组成的残酷的美。他在1792年改编的《奥赛罗》的"告读者"中写道："至于奥赛罗的肤色，我认为可以避免伦敦剧场的做法，不必给其黑色的脸。我觉得黄铜色也适用于非洲人的肤色，用它的好处是不会刺激观众的眼睛，特别是女性观众的眼睛。"

直到1822年当本莱（Sampson Penley）领导的剧团受邀到巴黎

圣马丁门剧院[1]演出时,法国观众才见到其完整原文。当英文版《奥赛罗》首演时,引起了保守者极大愤怒,以至于引发了不合时宜的游行以及古典主义和浪漫主义的支持者之间的争执,最后被警察严厉地强力镇压。[2]英国演员不得不取消演出的计划,仅在尚特莱讷街的一个小剧院演了几场,几乎是私演,观众为几个知情的预定者。他们为这些观众演了《罗密欧与朱丽叶》《哈姆雷特》《理查三世》《麦克白》。司汤达对法国人的保守感到愤怒,立即给《英国与大陆文学巴黎月刊》[3]写了一篇文章,这篇日期为1822年10月的文章将是其著作《拉辛与莎士比亚》的第一章。五年以后,另一个英国剧团来巴黎演出,其中有康布勒(Kemble)和史密森夫人(Madame Smithson)两位名演员。他们在奥德翁剧院演了《理查三世》和《奥赛罗》,这些演出尽管还有争议,但这次吸引了观众。这简直是个新发现,大仲马在其剧作的序文《我如何成为了剧作家》中的反应就是证明:"差不多那个时候,英国演员来到巴黎。我之前从没读过一部外国戏剧。他们宣布要演《哈姆雷特》,我只知道杜西斯的版本,现在我要去看莎士比亚的《哈姆雷特》。想象一下一个天生的瞎子突然复明,发现了他从来没有任何概念的整个世界。哦!那正是我想要的,我没有的,我应该想到的;就是忘记了自己正在舞台上的戏剧人;就是这种假装的人生,却凭着艺术的力量进入确实的生活;就是造就演员的手势和话语的真实,这些神的造物有他们的优点、激情和脆弱,而不是矫揉造作的英雄,只面无表情地朗诵和说教。哦,感谢莎士比亚!感谢康布勒和史密森!

[1] 演音乐剧的流行剧院。
[2] 演员们将只能演两场演出,1822年7月31日和8月1日的。
[3] 这是该杂志第一次刊登一篇法语文章。

感谢我的上帝！感谢我的诗歌天使！我看了《罗密欧》《维尔吉尼》《夏洛克》《威廉·退尔》《奥赛罗》；看到了马克雷迪（William Charles Macready）、基恩（Edmund Kean）、杨（Charles Mayne Young）。我贪婪地阅读外国保留剧目。我终于承认，在戏剧世界中所有来自莎士比亚的，就像在现实世界中所有太阳散发的；没有人能与之相比，因为他有高乃依的悲剧性，也有莫里哀的喜剧性，还有卡尔德隆的新颖、歌德的思想、席勒的激情。我承认他一个人的作品包括其他人作品的所有类型。我承认他是上帝之后创作最多的人。"

当时不少的法国知识分子对莎士比亚着迷，也出了一些其剧作的译本，主要有维尼译的《罗密欧与朱丽叶》《奥赛罗》《威尼斯商人》。1829年10月，维尼还成功地让《奥赛罗》在法国剧院这个保守主义的堡垒上演。剧中有些片段很不受欢迎，还被古典主义的信徒喝倒彩，他们感到震惊，因为他们认为卡西欧醉了的场景粗俗，还因为被认为是粗俗不当的"手绢"一词出现了好几次。苔丝狄蒙娜被害，在观众眼皮底下被勒死，震惊了大部分观众。维尼对此是这样描述的：

"比如说，英国人，你们都知道莎士比亚悲剧中的台词，说真的，你们会相信吗？法国的悲剧缪斯或者说墨尔波墨涅[1]经过了九十八年才决定大声说出'一张手绢'，但她会说'狗'和'海绵'？这是她经历过的相当有趣的谨慎和尴尬的阶段……

直到1829年，由于莎士比亚，她说出了这个词，在那些弱者的长吁短叹、恐惧和昏厥之下，但也在观众的满意之下说出，因为

〔1〕 希腊神话中的悲剧女神。——译注

观众中的绝大部分人习惯于称手绢为'手绢'。这个词终于进来了，可笑的胜利！一个真正的词总是需要一个世纪才进入舞台吗？

最终，这份假正经让我们发笑。赞美上帝！诗人终于可以像在散文里那样自由跟随灵感了，并无障碍地畅想，而不顾忌会缺乏尺度。"

维尼的翻译，删除了一些场景，缩小了许多语言差距，减弱了伊阿古野蛮的冲动，但仍然是谨慎的。尽管引发了丑闻，它还是获得了巨大成功，这让维尼和浪漫主义者都很满意，这也似乎是对维尼在其译序《就1829年10月24日的演出和一种戏剧体系致××阁下》中提问的肯定回答："法国舞台是否将向现代悲剧开放？在其构思中，制造一幅巨大的生活画面，而不是一个情节灾难的紧缩图；在其构成中，创造出性格，而不是角色，创造出没有不幸的和平场面，混合着喜剧和悲剧的场面；在实施中，创造出一种日常，滑稽，悲悯，有时像史诗一样的风格。"后来，在1864年，雨果写下《威廉·莎士比亚》作为其子弗朗索瓦-维克多·雨果（François-Victor Hugo）翻译莎士比亚戏剧的序言，对这位伊丽莎白时代伟大剧作家的作品进行了详尽分析。

二 现代性与艺术自由

浪漫主义者绝对是现代的人，就像狄德罗与梅尔西埃，他们在清除了厚古主义之后，想创造一种艺术，向当下的人们讲述当下。他们意识到品味随着时代而变化，于是毫无顾忌地摒弃了旧的模式，古代的或古典主义的模式。司汤达在其第一版《拉辛与莎士比

亚》的序言中以这样的描述开头：

"我们和穿着价值上千埃居的刺绣服装和戴着黑色长假发的侯爵们毫不相同，他们在 1679 年评价拉辛和莫里哀的戏剧。

这些伟大作家想要迎合这些侯爵们的品味，为他们而写作。

我坚信从今以后应当为我们——这些公元 1823 年爱推理、严肃、有点雄心勃勃的年轻人而创作悲剧。"

他认为古典主义文学完全符合 17 世纪的理想，但也完全过时了。他在《拉辛与莎士比亚》第 3 章"浪漫主义是什么"中，将浪漫主义定义为符合当今品味的文学。

"浪漫主义是一种艺术，它向人们展示在他们的习惯与信仰的现状中，有可能给他们最大乐趣的文学作品。

相反，古典主义则是给他们的曾祖父们最大乐趣的文学。

索福克勒斯和欧里庇得斯是完美的浪漫主义者。他们为在雅典剧场聚集的希腊人呈现的悲剧，是根据这个民族的道德习惯、宗教，及其对构成人的尊严的既成观念而作，应该也给其带来最大程度的乐趣。

今天模仿索福克勒斯和欧里庇得斯，并宣称这些模仿不会让 19 世纪的法国人厌倦，那是古典主义。"

下一代人波德莱尔（Charles Baudelaire）也是同样的语气。他认为"浪漫主义是美的最新最现代的表达"。他在 1846 年的《沙龙》[1]中不容置辩地肯定道："浪漫主义就是现代艺术。"

在回应时代理想的渴望驱使下，司汤达在《拉辛与莎士比亚》中提出一个现代悲剧主题，描绘的是可能令其同时代人感兴趣的近

[1] 1846 年《沙龙》的第二部分，题为"浪漫主义是什么"。

期事件——《从厄尔巴岛归来》，但他没有写出这出剧，只是列出了一个分为五幕的提纲。自从旧体制崩溃，在不到两代人的时间里法国的社会动荡、大革命、督政府、帝国复辟都深深改变了观众的品味。"从1785到1824年是怎样的变化啊！"司汤达在《拉辛与莎士比亚》中感叹道，"我们所知道的世界两千年历史上，在习惯、想法和信仰上如此突然的革命也许从来没有过。"而雨果则在1830年《欧那尼》的序中宣称："新的人民要新的艺术。"正是这种新的品味是作家们应该考虑的。浪漫主义，就是要处于时代之中。

浪漫主义戏剧很现代，是一种想要亲民的艺术。就像梅尔西埃一样，雨果将许多小人物搬上舞台，《吕布拉斯》中的跟班吕布拉斯，《玛莉翁·德洛姆》（*Marion de Lorme*）中的雕刻工吉尔贝尔，甚至是些被排斥的人，妓女如《帕多瓦的安哥洛暴君》（*Angelo tyran de Padoue*）中的蒂丝贝和《玛莉翁·德洛姆》中的玛莉翁·德洛姆，小丑如《国王取乐》（*Le Roi s'amuse*）中的特里布雷和《玛莉翁·德洛姆》中的朗吉利，还有《欧那尼》中被驱逐的人。雨果在《吕布拉斯》的前言中写道："人民有未来却没有现在。人民是孤儿，贫困但聪明坚强；处于很低的地位，却向往高处；背上有奴性的标志，心里却有天才的构思。人民是大领主的仆人，在其苦难和卑微中，恋上一个人，在崩溃的社会中只有这个人，对人民来说在神圣的光芒中代表着权威、仁慈和孕育力。人民，那就是吕布拉斯。"

浪漫主义戏剧被赋予了很高的道德功能，可以教化人民。它是政治戏剧，但不应具有攻击性。雨果在其序言中多次提醒剧作家注意这种危险。

"我们怎么重复都不为过，"雨果在《卢克雷齐娅·博尔贾》

（*Lucrèce Borgia*）的序言中称，"戏剧在如今具有很大的重要性，并且这种重要性趋于随着文明本身的发展而不断增长。剧院就是一个论坛，一个讲坛。戏剧高声论道。当高乃依说，'为了超越国王，你要相信自己！'，高乃依就是米拉波[1]。当莎士比亚说，'死亡，睡觉'，莎士比亚就是博须埃[2]（Jacques-Bénigne Bossuet）。

此种戏剧的作者清楚地知道戏剧是一件多么严肃的大事情。他知道，戏剧无须突破艺术正当的极限就有一种民族、社会、人道主义的任务。每天晚上，当他看到这些让巴黎成为进步中心的有智慧和文明的人聚集在幕布前，这幕布一会就要被他那低微诗人的思想所揭起，他在那么多的期待和好奇心面前感到自己那么地微不足道。他觉得如果他的才华不算什么的话，他的正直必须是一切。他严肃又沉静地思考其作品的哲学意义；因为他知道他要负责，他不想这群人有一天来问他到底告诉了他们什么。诗人还对灵魂负责，不能让民众走出剧院而不带走一些朴素深刻的道理。他也希望，上帝保佑，舞台上只上演充满忠告和建议的东西（至少只要我们还处于严肃时代）。"

许多的浪漫主义者，尤其在复辟和七月王朝时期都参与政治活动。[3] 他们惶恐地处于混乱时期，反思历史；他们偏好历史剧，因为他们可以在其所描绘的历史事件中思考当代情形。他们因此实

[1] 米拉波（1749—1791），法国大革命时期的政治人物，有"人民的演说家"之称。——译注
[2] 博须埃（1627—1704），法国著名主教，讲道者。——译注
[3] 拉马丁（Alphonse de Lamartine）和雨果曾两次当议员。拉马丁接受了圣西蒙（Saint-Simon）的思想，为了共和国的到来做了很多工作，曾任临时政府首脑一段时间。而雨果则在其流亡中写的《惩罚集》中强烈反对拿破仑三世。

现了司汤达的愿望。[1] 司汤达在斯达尔夫人的影响下倡导历史剧。斯达尔夫人自 1814 年起便在《论德意志》中写道："我们的时代的自然趋势，就是历史剧。"而司汤达则在《拉辛与莎士比亚》中宣称："理查六世、理查七世、高贵的弗朗索瓦一世的统治，应该会为我们产生丰富且有深刻和长远意义的民族悲剧。"缪塞在《罗朗萨丘》，雨果在《吕布拉斯》中，通过在亚历山德罗·德·美第奇（Alexandre de Médicis）时代的弗洛伦萨和 18 世纪的西班牙的例子，来思考君主制的没落。他们被 1830 年之后法国经历的政治空缺所震撼，在这两部剧中都在思考怎样可以重建真正的共和国。

浪漫主义，是"文学上的自由主义"，就像雨果在《欧那尼》序中所宣称的，"……艺术中的自由，社会中的自由，这是所有有严密逻辑思维的头脑必须同时努力而达到的双重目标。这双重旌麾可以团结今日既坚强而又耐心的青年，除了极少数之外（但他们终会领悟）。而和青年在一起并领头的是我们前一代人的精英，所有这些年长的智者，在最初的怀疑和检验之后，终于承认他们的孩子们所做的是他们自己所做的事的结果，文学的自由是政治自由的孩子"。

正是以艺术自由的名义，浪漫主义者们，如狄德罗和梅尔西埃一样，拒绝古典主义的规则，并指出它们所产生的不合逻辑性。面对古典主义的拥护者，司汤达是坚决的挑衅者，他这样定义"浪漫主义悲剧"[2]："持续几个月并发生在不同地点的用散文写的悲

[1] 维尼 1831 年以《丹克尔元帅夫人》、缪塞 1834 年以《罗朗萨丘》实现了这个愿望。而雨果的所有戏剧作品几乎都是历史剧。
[2] 司汤达在《拉辛与莎士比亚》中跟席勒一样使用"浪漫主义悲剧"一词来称呼雨果所说的"浪漫主义戏剧"。

剧。"他指出古典主义地点和时间整一的规则，完全是法国式的，并不能给观众带来乐趣。"我说遵守时间和地点的整一是法国人的习惯，根深蒂固的习惯，我们很难改掉它，因为巴黎是欧洲的沙龙，并决定其论调；但我说这些整一性对制造深层的感动和真正的戏剧效果毫无作用。"雨果在《克伦威尔》序中也表明，这两个以逼真为借口而制定的整一性往往产生出不真实的情形。"这些前厅、长廊、侧厅，我们的悲剧乐此不疲地发生的平庸地方，不知怎么回事，谋反者总是到这儿来攻击暴君，暴君也是来这儿攻击谋反者，轮流着来。还有什么比这些在效果上更不真实，更荒诞的呢？……

时间的整一并不比地点的整一站得住脚。行动强行限制在二十四小时内，跟地点限制在前厅一样可笑。任何行动都有自己的持续时间就像其发生的地点。让所有事件的时间都一样长，对所有事都采取相同措施，就像鞋匠想给所有的脚穿同样的鞋一样好笑。把时间的整一与地点的整一交叉成笼子的铁条，以亚里士多德的名义死板地让一切都进去，苍天在现实中大量展示的所有事、所有人、所有形象！这是毁坏人和事，让故事不真实。说得更直接一点，所有这些在执行中都会死去，那些教条主义的毁坏者也是这样得到通常结果的，在时事专栏中鲜活的东西却在悲剧中死亡。这就是为什么，整一律的笼子往往关住的只是一具骷髅。"

司汤达在《拉辛与莎士比亚》中重新使用了戈杜反对夏普兰的论据，他让"院士"和"浪漫主义者"在一场虚构的对话中对质，强调二十四小时规则的荒诞性。对于观看两至三个小时演出的观众来说，根据古典主义的要求，行动却持续二十四小时，甚至是三十六小时，或几个月，它显得并不真实，因为在任何一种情况下，虚

构的时间和演出的时间都不会重合。

院士：天啦！我们竟然荒诞到声称行动的虚构时间应该完全吻合表演用的实质时间。这些规则简直就是天才真正的羁绊。在模仿的艺术中，应该严肃，但不严厉。观众当然可以感到在幕间过去了几个小时，要是乐队演奏的交响乐让他分心更好。

浪漫主义者：当心您说的话，先生。您让我占了巨大优势了，因此您同意观众可以感到发生的时间比他看戏的时间长。但是，请告诉我，他能感到发生的时间是实际时间的两倍，三倍，四倍，一百倍？多少为止？……

浪漫主义者：我们来看看'幻觉'这个词。当我们说观众可以感到舞台上表演的事件所发生的必要时间，并不是说观众在幻觉中相信真的度过了这些时间。事实上，观众被行动牵着走，对什么都不感到震惊，他并不去想真实的时间。当您的巴黎观众在七点整的时候看到阿伽门农唤醒阿尔卡斯，他是见证伊菲革涅娅到来的证人，他看到她被引至祭坛，狡狯的卡尔卡斯在那等着她。要是问他，他肯定知道这些事件需要几个小时的时间。但是，如果说，在阿基里斯和阿伽门农争吵的时候，他看一下表，表指着八点一刻。哪个观众会对此吃惊？然而他为之鼓掌的戏已经持续几小时了。

那是因为即使是巴黎的观众也已经见惯舞台上的时间和观众厅的时间不同步了。这是您不能否认的事实。

通过"浪漫主义者"讽刺的话语，司汤达想表明的是，观众的

想象可以填补时间的不现实性,因为,除了在只有孩子偶尔能体验到的完美幻觉[1]时刻,观众清楚自己在剧院,是不会期待忠实于真实的表演的。"打动人心的想法并不是展示在眼前的痛苦是真实的,而是我们有可能身处在这些痛苦中。悲剧的乐趣就在于我们清楚地知道它是幻觉,或者更确切一些,是不断被摧毁又不断重生的幻觉。要是什么时候我们相信那些谋杀、背叛是真的,那它立刻就不会再给我们乐趣了。"

司汤达和雨果多次引用莎士比亚,但并非要模仿他,这在19世纪没有意义,他们是把莎士比亚在时空方面表现出的自由性当作典范。时间对于浪漫主义者来说是个重要的参数,他们想要在演变的复杂性中去呈现一个人物,而不是像古典主义剧作家一样在一次危机巅峰中呈现。时间对于他们的人物的成长是必要的。"奥赛罗在第一幕爱得那么深,在第五幕却杀死妻子,这样很好。要是这个改变在三十六小时内发生,那太荒诞,我会鄙视奥赛罗。"这里我们要指出司汤达这种说法不可信,他在《拉辛与莎士比亚》中假装相信《奥赛罗》的悲剧发生在一个相当长的时间内,而莎士比亚却收紧了时间以强调奥赛罗陷入疯狂的突然性。三个晚上已足够完成悲剧行动:带走苔丝狄蒙娜的晚上,年轻夫妇在从威尼斯到塞浦路斯的船上的新婚之夜,最后是谋杀之夜。

当他们把人物置于不同情形中想要展现其不同面的时候,地点的多样性对浪漫主义者来说也是有用的。不遵守时间的整一就要求演出的时候换布景,这对于当时的舞台,尤其对观众的期待造成

[1] 司汤达给出的"完美幻觉"的例子是,在巴尔的摩剧院的一个士兵,看见奥赛罗正要勒死苔丝狄蒙娜,开枪打断了演员的手臂,并且喊道:"有我在,一个该死的黑人就不可能杀一个白人妇女。"

问题，他们想要的是幻觉。当换景在幕间休息时进行，就像在雨果的戏中那样，因为有幕布就可以掩人耳目。如果在幕当中换，相反，那就不可避免地在众目睽睽之下进行了，而这只能冒犯观众的习惯。维尼自己也遗憾《奥赛罗》演出时不得不这样做。在第一幕的第七场，他记录如下："这是法国舞台上第一次在悲剧的一幕中当众换景。尽管它们完成得近乎完美，我还是遗憾被迫加入它们。尽管这是带给戏剧的又一自由，但它们真的会冷却观众兴趣，拖慢舞台行动。我认为应该适度地使用这一方法，将其留给一些制造出美感和宁静的少有机会，如朱丽叶在维罗纳死亡时，和罗密欧在曼托瓦梦想幸福的时刻。"缪塞在 1834 年的《罗朗萨丘》中，更是有着对其时代来说最惊人的大胆，他想象了弗洛伦萨，以及威尼斯的三十五个不同地点，如此打破了在同一幕当中地点的整一性。因此，直至 1896 年[1]没有一个导演敢问津这部品味超前的戏。

行动的整一是浪漫主义者遵循狄德罗和梅尔西埃的榜样而保留的唯一的原则。"这是所有原则当中唯一能接受的一个，因为它来自一个事实：眼睛或大脑一次只能接受一个整体。这一条是必需的，而其他两个是无用的。"雨果在《克伦威尔》序中宣称。浪漫主义者们所说的行动整一并不排斥次要行动。雨果补充道："我们注意不要混淆了整一性和行动的简单性。整体的统一无论如何都不排斥次要行动，主要行动要依托次要行动。只要这些部分巧妙地依附于整体，不断朝着主要行动运转，围绕在它周围的不同层次，或者是剧的不同方面。整体的统一是戏剧配景的法则。"

〔1〕 雅里的《乌布王》上演的前一年。《乌布王》是一部开创现代性的作品，下一章我们将会讲到。

在雨果对莎士比亚的盛赞中，他指出在所有的莎士比亚戏剧中，除了《麦克白》和《罗密欧与朱丽叶》，莎士比亚的天才之处就在于将两个反映主要情节的次要情节交织在一起。也许是出于面对诋毁者的谨慎，雨果并没有鼓吹这种用法，只是强调其独特性。"一个双重的行动贯穿情节，并是其缩小的反映。在大西洋风暴的旁边是一杯水里的风暴。因此，哈姆雷特在他之下再造了一个哈姆雷特，他杀死了波罗涅斯——雷欧提斯的父亲，现在雷欧提斯面对他和他面对克劳狄斯完全处在相同情形里了。有两个替父报仇。可以有两个幽灵？同样地，在《李尔王》中，李尔对他两个女儿高纳李尔和里根绝望，却被小女儿考狄利娅安慰；与之并列的是，葛罗斯特复制同样的情形，他被儿子爱德蒙所背叛却被另一个儿子爱德加所爱。思路一分为二，自我呼应，一个小一点的情节复制、触及主要情节，行动拖着它的卫星，一个相同的但更小的行动，整一性被一分为二，就是如此才奇特。"

只有缪塞，也是非常超前地打破行动整一的规则，他在《罗朗萨丘》中混合了三个情节：罗朗索想要杀死亚历山德罗·德·美第奇来报仇，茨伯侯爵夫人想用爱来唤醒亚历山德罗，斯特罗齐想打倒暴君以建立共和国。他甚至引入一些与这三个情节无直接关系的场景，它们只是用来显示亚历山德罗的暴政令所有人都不能忍受，但在弗洛伦萨却没有人真正决定要采取行动。比如，他让我们听到一个金银匠和一个丝绸商的对话，他们正痛惜这座城市的衰败。

司汤达同样是以艺术自由的名义，在《拉辛与莎士比亚》中期望"散文悲剧"，他认为只有它能够表达人类灵魂的真相。如果说诗句给讽刺诗、讽刺短诗、史诗带来美，它在戏剧中却变为"愚蠢

的掩护",低劣的手段。他在笔记中写道:

> 在戏剧类型中思想和情感首先应该清楚地被表达出来,在这方面与史诗相反。麦克白看到班柯的影子坐上了皇家桌子,那是留给作为国王的他的位置,而一个小时前他才让人杀了班柯,他怕得颤抖地喊道:"桌子满了。"什么样的诗句、什么样的节奏能够增添这个词的美呢?
>
> 这是心的叫喊,心的叫喊容不得倒置。"让我们成为朋友吧,西拿",或者是埃妙妮对俄瑞斯忒斯说的话——"谁告诉你的?",我们欣赏这些是因为它们是十二音节诗吗?
>
> 请注意,完全必须是这些词而不是别的才行。
>
> 而在戏剧这种类型中,是前面的场景给现在场景中说出的话制造出所有效果。比如:"你认识儒提尔的手迹吧?"拜伦勋爵赞同这种区别。
>
> 如果人物想以诗歌的表达来增强其话语的力量,只要我有见识,他就仅仅沦为我所提防的浮夸演说家。

缪塞和维尼将从这个建议受益,他们所有的戏剧都是用散文写的。

拉马丁在1823年3月19日的信中马上回应了司汤达的论证,对其表示批评以捍卫戏剧中的诗句。"他忘了模仿自然不是艺术的唯一目的,而美才是先于一切的原则和所有精神创造的终点。如果他记得这个基本的真相,他就不会说在现代诗歌中应该放弃诗句;因为,诗句和节奏是表达或表达形式中理想的美,放弃它就是走下坡路,应该完善、软化它,而不是摧毁它。耳朵是人的一部分,和

谐是心灵的秘密法则之一，我们不能做到忽略它们而不犯错。"

像拉马丁一样，雨果也宣扬自己非常精通的十二音节诗，尽管他在《克伦威尔》序中写道："是最美的诗句杀死了优美的戏剧。"他的大部分剧作都是以诗句写的，只有三部用散文写成：1833年的《卢克雷齐娅·博尔贾》和《玛丽·都铎》（*Marie Tudor*），1835年的《帕多瓦的安哥洛暴君》。[1] 诗句对他来说是"防止平庸泛滥的最有力堤坝之一"，只要自由地运用它。就像他在《克伦威尔》序中写的，他想要"一种自由、坦诚、高贵的诗句，无拘谨地什么都敢说，不需要考究什么都表达；自然地从喜剧过渡到悲剧、崇高过渡到滑稽；单个既积极又有诗意，整体一起有艺术感和灵感，深刻又突然，广阔又真实；能够适当打破和转移顿挫来掩饰十二音节诗的单调；更倾向跨行变长而不是倒置来变混乱；忠于押韵——这主宰的奴隶，我们的诗歌的最高雅致，我们的尺度的生成者；在它多样的技巧中取之不尽，在其高雅和技巧的秘密中不可捉摸；就像普罗透斯[2]（Protée），不改变类型和特征而获取上千种形式，也不用长篇独白：在对话中表演；总是藏在人物背后，总是只管呆在自己的位置，当它到达美的程度时，只能近乎偶然地、不随其意地、不知不觉地才算美；抒情诗的、史诗的、戏剧的，根据需要而来；可以涵盖整个诗意范围，从高至低，从最崇高的到最庸俗的、从最滑稽的到最严肃的、从最外在的到最抽象的思想，但从不超出对话场景的极限。总之，就是一个仙女赋予了他高乃依的灵

[1] 雨果用诗句写了《克伦威尔》（1827）、《欧那尼》（1830）、《玛莉翁·德洛姆》（1831）和《国王取乐》（1832）四部戏剧以后，又写了三部散文的戏剧：《卢克雷齐娅·博尔贾》、《玛丽·都铎》（1833），《帕多瓦的安哥洛暴君》（1935），但观众并不买账。他又转用诗句写了《吕布拉斯》（1838）和《城堡主》（*Les Burgraves*）（1843）。
[2] 希腊神话人物，具有预言和变形的能力。——译注

魂和莫里哀的头脑的人会做的。"在法国，十二音节诗的辉煌随着雨果的戏剧，在最耀眼也是在最后杰作的高潮中结束。[1]

三 滑稽与崇高的结合

浪漫主义者遵循狄德罗和梅尔西埃的例子，将正剧定义为全面的类型，它具有之前所有戏剧类型的特征。"19世纪的正剧，"雨果在《玛丽·都铎》序中写道，"不是高乃依的高傲的、夸张的、西班牙的、高贵的悲喜剧，不是拉辛的抽象的、多情的、理想的、神圣的挽歌悲剧，不是莫里哀的深刻的、睿智的、透彻但过于残酷讽刺的喜剧，不是伏尔泰的哲学悲剧，不是博马舍的革命行动喜剧。比之不多，却兼而有之；或者，再说清楚一点，完全不是所有这些。不是像这些伟人那样，一贯地、永远地聚焦事情的单一面，而是同时看所有的面。"

正剧是现代的文学。就像维柯（Giambattista Vico）将人类历史分为三个阶段——神的时代、英雄时代和人的时代，雨果在《克伦威尔》序中也区分了三个主要的连续时期，分别对应三种文学模式——抒情诗、史诗、戏剧。在"原始时代"，过着田园生活的人，惊叹地唱诵造物的美。这是抒情诗的时代，抒情诗在《圣经》中达到完美境界。随后是"古代"，随着人的定居和城市的出现，也诞生了战争。这个时候荷马创造了"史诗"。最后，随着"基督化"

[1] 只有罗斯丹（Edmond Rostand），浪漫主义者的最后一个继承者，在世纪末的《西哈诺·德·贝热拉克》（*Cyrano de Bergerac*）（1897）和《雏鹰》（*L'Aiglon*）（1900）中又重新使用十二音节诗。

过程，人发现自己肉体和灵魂相交的双重性，现代便开始了。于是，不仅出现了审视的精神，还有忧郁的情感，这是古人们所不知的。戏剧这种现代诗歌，随着莎士比亚达到顶峰，这个"戏剧之神"，将滑稽与崇高混合，展示人的双重属性。雨果在《克伦威尔》序中写道："身体就像灵魂一样在其中发挥作用；而人和事被这个双重载体带入戏中，轮流地展现滑稽与可怕，有时候是滑稽与可怕同时展现。"如果我们相信雨果，那正剧的完整性包括了诗歌的三大来源：《圣经》、荷马、莎士比亚。"诗歌诞生于基督教，我们时代的诗歌便是正剧。正剧的特点是真实，真实来自崇高与滑稽两种类型的自然融合，它们在正剧中相交，就像在生活中和造物中相交一样。因为真正的诗歌，完整的诗歌存在于对立物的和谐中。而且，是时候大声疾呼了，尤其在此处例外会肯定规则，大自然中的一切都在艺术中。"

我们应该注意到，黑格尔（Georg Wilhelm Friedrich Hegel）在同一时代用与雨果同样的方式来为戏剧下定义及在艺术史上定位。他在柏林大学教的"美学"课程的讲义在其逝世后的1832年出版，他在其中宣称："对于这个主题的第一点看法与戏剧诗歌出现并主导其他类型的时代有关。戏剧是已经先进的文明的产物。它必须假定原始史诗时代已经过去。抒情思想及其个人灵感同样必须在它之前出现，如果它真的因为无法满足于两种不同类型的任何单独的一个而将它们结合起来。然而，要产生这样的诗歌结合，对人类意志的目的和动机的意识、生活的复杂性的经验、对人类命运的认识必须已经完全觉醒和发展。这只有在一个民族生活发展的中后期才有可能，而且，最初的伟大功绩或国家事件更具史诗性而非戏剧性。它们大部分是集体远征，比如特洛伊战争或十字军东征；人民迁徙

或保卫国土不受外来侵略，或是对波斯人的战争。到后来才出现孤立和独立的英雄，他们自己设计行动的目的，实施个人行为。"

雨果说的滑稽是什么意思呢？它既不受社会规范也不受审美准则的约束，而产生于人民的自发性。雨果是个伟大的思想史学家，他不仅从社会学还从文学的角度卓越地回顾了其历史。他在一些盛大的狂欢节中读了他最初的宣言，这些狂欢节在古代和中世纪就广为人知，在其中价值观和规则瞬间被颠覆，就像佩特罗尼乌斯（Petronius）、尤伟纳利斯（Juvenalis）、阿普列尤斯（Apuleius）等一些古代作家所描述的。滑稽产生一种有益健康的笑，将身体从沉重的禁令中解放出来。它随着"三个滑稽的'荷马'：意大利的阿里奥斯托（Arioste）、西班牙的塞万提斯、法国的拉伯雷"，在文艺复兴时期得到全面发展。在浪漫主义时代，滑稽却衰退了，它引起的是刺耳的笑声，不再受社会群体认同，而是在灵魂的孤独中悲哀地回响。[1]

正剧包含生活的各个方面，哪怕它们之间非常矛盾，从崇高到滑稽，它达到了一种从未靠近过的深层的真实，正如维尼 1836 年在《诗人日记》中所述：

"'混种'的类型，是拉辛的'假古代'悲剧。正剧是真实的，因为在一个根据不同特征一会儿滑稽一会儿悲惨的行动中，它会以悲伤结束，就像性格坚强、感情充沛之人的人生一样。

正剧被称为'混种'，只因为它既不是喜剧又不是悲剧，不是

[1] 巴赫金（Mikhaïl Mikhaïlovitch Bahktine）在其著作《拉伯雷的创作和中世纪与文艺复兴时期的民间文化》（Gallimard, coll. Tel, 1970, p. 47）中描绘的滑稽景象与雨果的完全一样。他在其中特别写道："对世界的狂欢感觉在某种程度上被转换成理想主义和主观哲学思想的语言，而不再是存在的统一感知无穷感（可以说身体的体验），这种感觉体验曾经在中世纪和文艺复兴时期的怪诞风格中有过。

笑的德谟克里特（Démocrite），也不是哭的赫拉克利特（Heraclite）。但是活人就是这样。谁会一直笑，或一直哭呢？就我来说，我不认识这样的人。

不应该混淆艺术的真实和现实主义。浪漫主义戏剧是真实的，因为它不是现实主义的。它将崇高和滑稽引入，使现实变形，一会儿以悲剧的方式一会儿以喜剧的方式来使其风格化。正是由于这一点，它才与资产阶级正剧区分开来；正是因为这一点，它放弃了对现实的模仿再现，而达到了普遍性，并获得了使其不朽的伟大。'正剧，'就像雨果在《克伦威尔》序中写的，'是一面反映自然的镜子。但如果是一面的普通的镜子，表面平坦整一，它照出的物品影像暗淡且不鲜明，忠实但却失去了色彩；我们知道颜色和光线因简单的反射会失去什么。正剧应该是一面集中的镜子，不仅不减弱，反而聚拢、增强着色的光线，将微光变成光，光变成火焰。只有那时正剧才是艺术的。'

戏剧是一个视点。所有存在于世界上、历史上、生活中、人身上的一切，都应该并能够在其中反映出来，但要在艺术的魔法棒之下。"

正因为它真实，它就可能满足所有观众的品味，就像雨果在1838年《吕布拉斯》序中宣称的那样。剧院中有三种不同类型的观众并存，各自的期待也不一样，女性很容易受情感影响，要的是打动人心的乐趣；爱思考的人，对性格分析感兴趣，想要的是满足他们精神的戏剧；而人群，喜欢行动，希望演出能满足观看体验。当时存在的三种类型目的就在于满足这三者其中之一的期待，情节剧充分运用表演元素，是针对人群的；悲剧优先描绘情感，主要是针对女性的；而喜剧非常注重讽刺，是给思考者的。"三种类型的

观众构成我们称为的公众,首先是女性,然后是思考者,最后是人群本身。人群对戏剧作品几乎唯一的期待是行动,而女性最想看的是情感,而思考者特别想看的是性格。要是仔细研究这三种层次的观众,我们就会发现:人群非常喜欢行动以至于忽略性格和情感;行动也使女性感兴趣,但她们被情感的发展所吸引而几乎不在意性格的描绘;而思考者,他们喜欢看见舞台上鲜活的性格,也就是人,同时愿意将激情作为戏剧作品中的自然事件来接受,却几乎对行动感到厌烦。这是因为人群要的是感官体验,女性要的是感动,而思考者要的则是思考。所有人都想得到乐趣,第一种要的是眼睛的乐趣,第二种是心灵的乐趣,最后的是精神的乐趣。至此,我们的舞台上有三种不同类型的作品,一种庸俗低级,另外两种卓越高级,但三个都各满足一种需求:针对人群,是情节剧;针对女性,是分析情感的悲剧;对于思考者,是描绘人性的喜剧。"

浪漫主义戏剧的作者放弃了对百科全书派来说重要的职业描绘,而将研究性格放在首位。他们想要表明人类灵魂的复杂性,因此创造出与古典主义作品相反的、随着时间而改变的人物,如《欧那尼》当中的唐·卡洛斯,开始时是个无忧无虑、专横的王子,后来成了明智仁慈的皇帝。他们描绘的人物具有双重性,如克伦威尔,雨果这样描述这个充满矛盾的英雄:"他是一个复杂的、异类的、多重的存在,由所有的矛盾组成,混杂着许多的恶与善,充满天分和低下,就有点像'提比略—唐丹'的组合:欧洲的暴君和其家庭玩物的结合;弑君的老家伙,侮辱所有国王的大使,却被其保皇派的小女儿所折磨;习惯严厉朴素,却养着四个弄臣在身边;作着邪恶的诗;简单朴实,但有时却拘泥于礼数;有时是粗鲁的士兵,但也是敏锐的政治家……"雨果还创作了特里布雷这个复杂的

人物，重新赋予莎士比亚式的弄臣以生命，他在宫廷总以其滑稽动作来娱乐那些高官贵族，最后死于痛苦，他唆使弗朗索瓦一世淫乱，却悄悄地养育出一个纯洁的女儿。他与被爱挽回的多情妓女——玛莉翁·德洛姆或蒂丝贝——女版的小丑形成呼应。缪塞的《罗朗萨丘》也产生了一个集最可怕的缺点和最严厉的纯洁于一身的人物。

浪漫主义戏剧实际偏离了其理论目标，在其实现中偏向于崇高而不是滑稽。是崇高保证了《欧那尼》的成功，不管是 1830 年的首演还是 1838 年的复演。戈蒂耶（Théophile Gautier）观看了首演，赞叹不已，三十多年后他讲述自己的感动，而当时大部分年轻人也都感受到了。"对于这代人来说，"他在 1867 年 6 月 21 日的《世界导报》中写道，"《欧那尼》就像《熙德》对高乃依的同时代人一样重要。一切年轻、勇敢、多情、诗意的东西都得到了它的气息。这些英雄主义和卡斯蒂利亚人的优美夸张，这种极美的西班牙式夸张，这高傲又通俗的语言，这些令人惊叹的奇特画面，让我们陶醉，让我们沉浸在其醉人的诗歌中。对于那些被俘获的人来说其魅力还持续着。"浪漫主义者的品味，不管他们怎么说，还是倾向于崇高。他们偏好历史剧，正是因为这种类型有利于崇高的表达。它以其素材和人物，可以满足伟大和真实的双重要求，就像雨果在 1835 年《帕多瓦的安哥洛暴君》序中解释的："如此安排来创作一出正剧，不完全是国王的，害怕可实施性消失在比例失调的伟大中；不完全是资产阶级的，害怕人物的微小损害思想的辽阔；而是同时表现王室和家室：王室的，因为正剧必须伟大；家室的，因为正剧必须真实。"他写《玛丽·都铎》这出剧，就像他在 1833 年其序中写的那样，是为了创作一个"是女人的皇后，像皇后一样伟

大，像女人一样真实。……伟大与真实这两个词，包含了全部。真实包含了道德，伟大包含了美"。

悲怆也很受观众喜爱，它是崇高的同盟；在浪漫主义戏剧中，它也运用与古典主义悲剧同样的悲剧动力。雨果非常清楚这一点，他在《城堡主》序言中宣称："要有恐惧，但也要有怜悯。"这解释了19世纪三四十年代，当浪漫主义戏剧征服观众的时候，古典主义悲剧的复兴。其时观众对古典主义悲剧已经厌倦，而刚开始戏剧生涯的年轻的拉什尔（Élisabeth-Rachel Félix，世称 Rachel）[1] 以其天分重新赋予了其荣誉。"现在法兰西喜剧院正发生一件对于观众来说意外的、让人吃惊的、奇怪的事，对于那些与艺术有关的人来说最有趣的事。"缪塞在1838年11月1日的《两个世界杂志》[2]中写道，"在被完全抛弃十多年之后，高乃依和拉辛的悲剧突然又重新出现，并重新受到喜爱。哪怕是塔尔玛（François-Joseph Talma）[3]的鼎盛时期，观众也从没有如此之多。从顶层阁楼直到乐师席位，全都被占满。以前只有五百法郎票房收入的戏剧现在有五千法郎的票房收入。人们虔诚地听，为《贺拉斯》（*Horace*）（高乃依）、《米特里达梯》（*Mithridate*）（拉辛）、《西拿》（*Cinna*）（高乃依）而热情鼓掌，为《安德洛玛克》（*Andromaque*）（拉辛）、《坦克雷德》（*Tancrède*）（伏尔泰）而哭泣。"

[1] 拉什尔是非常早熟的演员，她演了高乃依和拉辛的著名角色。缪塞认为古典主义悲剧全靠她才又重新流行。参见《论悲剧，拉什尔小姐的早期演出》（"De la tragédie, à propos des débuts de Mlle Rachel", in Oeuvres en prose, Pléiade.）。
[2] 创办于1829年的法国文学月刊，少数至今还在发行的老杂志之一，在19世纪曾是年轻的浪漫主义作家和批评家表达思想的阵地。——译注
[3] 塔尔玛（1763—1826），法兰西喜剧院的著名演员。——译注

第六节 | 自然主义戏剧

随着自然主义戏剧的出现，资产阶级正剧所提倡的舞台现实主义又强势归来。左拉是其伟大的理论家。他也自认为是狄德罗和梅尔西埃的直接继承人。他希望将舞台作为真实世界的忠实反映，就像两位前人一样，他摒弃了所有的不逼真性，尤其反对浪漫主义所发展的部分。他在1881年出版的两部著作《戏剧中的自然主义》和《我们的剧作家》中表明了自己的戏剧观。他在其中汇集了每周为一些报刊杂志所写的连载文章，他当时是这些杂志的戏剧专栏负责人。[1] 在《我们的剧作家》中，他在同时代人中挑选出了其认可的著名作家，雨果、奥日埃（Emile Augier）、小仲马（Dumas fils）、萨尔杜（Victorien Sardou）、拉比什（Labiche）等。这两本集子除了含有对历史学家来说非常珍贵的1876—1880年巴黎戏剧状况的分析，还构成了自然主义戏剧的宣言。

这种对真实的探索，追求准确的描述都属于19世纪下半叶盛行的实证主义潮流，其代表克洛德·贝尔纳（Claude Bernard）1865年出版了《实验医学研究导论》，左拉在《实验小说》（1880）中公开宣称自己属于该潮流。如果说在19世纪80年代，精确科学集所

[1] 左拉在1876年4月至1878年6月为《公共利益》日报、1878年7月至1880年8月为《伏尔泰》杂志撰稿。

有希望于一身，人们同时也对人文科学充满热情，如历史、考古学、人种学，这些可能提供社会全面视野的学科。自然主义者梦想着赋予文学以科学的特征，将其变为一个几乎临床观察的领域。左拉在《实验小说》中阐述自己的方法与目的，将其方式与医生以治疗为目的的现象研究方式相比。他将作家定义为记录员，审慎地揭晓他所观察到的人类机制，渴望理解它以便有朝一日加以控制。"做善与恶的主人，"他在《实验小说》中写道，"调整人生，调整社会，长期下来解决所有社会主义的问题，尤其是通过经验解决犯罪问题，给正义带来坚实的基础，这不正是做人类最有用和最道德的工人吗？"面对同时代人对他不公正的指责，他也常感到愤怒。他们称其作品不道德因为他在其中描写罪恶。如果说他致力于描写人类各种形式的苦难和疯狂，那么其道德目的正是为了找到社会的恶的根源，并期以消除。在1877年《小酒馆》的序言中，他写道："《小酒馆》肯定是我最纯洁的书。……它是一部真实的作品，第一部关于不说谎的、有人民气息的人民的小说。不能得出结论说人民都很糟糕，因为我的人物并不糟糕，他们只是无知，被其生活的繁重和苦难所损坏。"

一 拒绝失真

左拉加在浪漫主义戏剧身上的谴责是不容争议的。"该类型的最美模式，正如我们所说的，只是壮观的歌剧。"这是他的论断。但他也非常真诚地承认雨果的创作天分，及其诗歌的华丽和戏剧的强劲。"在这个时代，只有维克多·雨果在戏剧上有创作。我并不

喜欢他的方式，我觉得它不真实，但它存在并且会留存下去。"（《戏剧中的自然主义》）他乐于强调自己就像这一代的许多青年一样，是个雨果戏剧的狂热读者。"我记得我年轻的时候，"他在《我们的剧作家》中写道，"我们是几个被放养在普罗旺斯腹地的淘气鬼，为自然和诗歌而疯狂。雨果的戏剧就像绚丽的景象一样萦绕着我们。下课以后，我们必须熟记的古典长篇独白的冰冷记忆，对我们来说，就是一种让人颤抖和沉醉的放纵，在我们的脑子里留下《欧那尼》和《吕布拉斯》的场景来让我们温暖。那么多次在小河旁边，在长长地玩水之后，我们两三个人演了一些完整的幕。然后，我们就梦想去剧院看这些戏，而且我们觉得剧院的吊灯应该在观众的热情之中崩塌。"左拉由衷地赞同浪漫主义标志着艺术解放的决定性一步的观点。"它让我们成为我们的样子，"他在《戏剧中的自然主义》中写道，"也就是自由的艺术家。"如果说浪漫主义戏剧建立了"真正的革命"，并"扫除了变得幼稚的悲剧的统治"，但它"只是让古典主义文学连接自然主义文学的必要环节"。尽管它以悲剧的反面出现，以激情反对责任，行动反对叙述，以中世纪反对古代，但浪漫主义戏剧只是这种垂死类型的最后挣扎。这个"反抗悲剧的孩子"延续了悲剧的不真实。"古典主义的方式是一种可笑的虚假方式，这无需证明了。但浪漫主义的方式同样是虚假的；它只是以一种修辞取代了另一种修辞，它创造了一种难懂的语言和一些更加难以忍受的方法。还需要补充的是，这两种方式几乎同样老旧和过时。"

在左拉看来，浪漫主义戏剧完全不真实，其中的行动总是很复杂，主角因其近乎荒谬的英雄主义行为，也因其夸张的说辞而没有可信度。"浪漫主义者所谓的真实就是对真实的一连串可怕的夸

大，"他在《戏剧中的自然主义》中写道，"就是释放夸张的想象力。可以肯定的是，如果说悲剧是另一种虚假的类型，它并没有更加虚假。在穿着无袖长衣与亲信一起散步并无休止地谈论激情的人物，和穿着短上衣像在阳光下眩晕的甲虫一样躁动的自命不凡的人物之间，[1]不需要选择，两者都完全不可接受。这样的人从来没有存在过。浪漫主义的英雄只是悲剧性英雄，在忏悔节[2]这天处于狂欢节的极度兴奋之中，在喝了酒之后跳戏剧性的康康舞。1830年的运动将冷漠缓慢的修辞换成了激动而猛烈的修辞，仅此而已。"左拉尽管认为《吕布拉斯》是雨果戏剧中最人性化和最鲜活的一出，但也没少指出其人物和情形的不真实之处。吕布拉斯完全不像仆从，只是"一个最终迷失在星星里的仆役身份的抽象概念"[3]。左拉在《我们的剧作家》中写道："当奴仆只是人生中的一时的意外。他前夜是诗人，第二天就是部长，他在唐·萨吕斯特那的短暂经历应该不算数。许多的贵人也有比这困难的时候，而且也是起点很低的。那为什么'仆从'这个词那么尴尬呢？为什么哭泣？为什么服毒自尽？奇怪的前后矛盾：他一点都不像仆从，可是却因为是仆从而死。这里我们谈的是对该词的滥用，虚构的寓言的可悲。我们说一个谎言需要一系列的谎言来圆，文学中没有什么比这更真实了。如果您离开现实的坚实基础，就会发现自己陷入了荒谬的境地，您得时刻用新的不真实来支撑那些坍塌的不真实。"他在法兰西喜剧院观看《吕布拉斯》的一场演出后写的《致青年书》引发了

[1] 无袖长衣是古希腊罗马的服饰，而短上衣是欧洲中世纪至17世纪的服饰，这两种类型的人物分别为古典主义和浪漫主义戏剧中的常见人物。——译注
[2] 基督教节日，在大斋节首日之前的星期二举行，又称"油腻星期二"，这天在基督教国家通常有举行狂欢节的传统。——译注
[3] 左拉这里是对《吕布拉斯》中著名桥段的滑稽模仿："地上的虫爱上天上的星。"

媒体的热情，其中他告诉青年们如此戏剧的思想就是巨大的欺骗，如此理想主义的道德也只能是骗人的。

左拉还指出《〈克伦威尔〉序》的前后矛盾及过早的定论。雨果所描绘的人类的三个时代和与之对应的抒情诗、史诗、戏剧的三个文学阶段，在他看来是没有说服力的。他对其滑稽的定义也感到不满意。在他看来，只有唯心主义者才能承认雨果所建立的滑稽与崇高的对立，这种对立是雨果从字面上理解的，假装严格地把滑稽与身体混淆、崇高与灵魂混淆。如此的二元对立并不受他认可。关于"滑稽"这个词他是这样形容的："我觉得这个词绝对很不幸。它很小，不完整，还很假。说滑稽就是身体，崇高就是灵魂；声称基督教是真理，从而将艺术元素一分为二：这是抒情诗人的想象，不是严肃批评家的。诚然，当雨果宣称要描绘完整的人时，我是站在他这边的；而我要补充的是，应该描绘置身于其位置的、本来面目的人。但将主题分开，一边是野兽，一边是天使，在天空中拍打着翅膀，沉入大地的同时还在做梦。没有什么比这更反科学的了，没有什么比这以追求真实为借口却背道而驰的了。"（《我们的剧作家》）

左拉也批评历史剧虚假，完全缺乏现实主义。那些剧作家非常自由地对待历史，而且只是将它作为背景展开，他为此感到遗憾。他在《戏剧中的自然主义》中写道："现在的历史剧，在最严重错误的基础上，缩减到只向人民展示不为人知的历史，仅仅因为可以任意篡改之。"左拉认为只有在作者热爱真实，并能够真实地重建时代氛围，让过去的人鲜活的情况下，这种类型才有意义。"我想我已经指出过，历史剧只有在作者们放弃想象的傀儡，敢于让真实的人物连同他们的脾气、想法和整个周围的时代复活的时候，才有

意义。"在左拉看来,作家应该致力于浩大的文献查阅工作,这种工作与自然主义小说家的初步调查一样细致。"如果没有准确的分析、人物和背景的复活,历史剧从今以后就是不可能的。这是需要最多研究和天分的类型。要像米什莱[1](Jules Michelet)一样,不仅得是博学的历史学家,还得是能呼神唤鬼的巫师。这里戏剧的动力问题是次要的。戏剧将由我们打造。"左拉举了福楼拜的例子,其《萨朗波》(*Salammbô*)在历史小说上非常成功。他梦想着一种讲述当代历史的自然主义历史剧。"为了让历史剧触及我们的当代历史,应该更新它的方式,在真实中寻找效果,找到将处在确切背景中的真实人物搬上舞台的方式,这需要一个天才,很简单。如果这个天才还不快点出生,那我们的历史剧就会死亡,因为它病得越来越厉害,它已在观众的冷漠和玩笑中垂死。"

他也毫不犹豫地讨伐问题剧,它们因其论证的目的,只能是虚假的。它们是"让人讨厌的戏剧,只辩论而不具有活力",他在《戏剧中的自然主义》中这样写道。他补充说:"它们尤其让人厌烦的是,作家可以也必须将它们设计好以便让其表达他们想表达的。戏剧中允许所有的矛盾,只要将它们连同思想一起写入其中就行。只有辩护,而没有真相,只要弄乱构造的一根梁柱,整个就会坍塌。这就是个纸牌搭建的城堡,只可远观,以避免一口气就会把它吹翻的危险。"

左拉对情节剧的批评尤为严厉,这种剧将人物和情形的不真实推向极致。他只会乐于见其消亡。那只是一个"机器",一个"让人难以置信的故事",里面没有"一句真话,丝毫不关心人类的真

[1] 法国著名历史学家、作家,其史学著作具有文学的生动风格,而文学作品则具有历史意识及浪漫情怀。——译注

相,就是手摇风琴上的木偶表演",左拉在《戏剧漫谈》(*Les Causeries dramatiques*)中写道。而歌剧也是他所厌恶的,他多次批评其不现实。他早先于布莱希特,指责歌剧让观众沉浸在完全的被动状态之中。他在《戏剧中的自然主义》中写道:"放空头脑,任由自己沉浸在旋律中愉快地享受,是那么地容易。"他也拒绝在戏剧中引入音乐、歌唱和舞蹈,这些艺术对于他来说,只是装饰性的附加物,旨在通过扭曲现实来满足资产阶级寻求娱乐的轻浮。

二 心理真实和舞台现实主义

左拉倾其一生都想达到最大程度的心理真实。"戏剧中的最高目标,"左拉在《戏剧漫谈》中写道,"就是通过其所有行动来向我们揭示人物的内心世界。我们感兴趣的是内心世界,这个在痛苦和喜悦中的兄弟,而不是在舞台上躁动的木偶。天才的作品必然是那些唯其行动向我们展示肉体与灵魂完整人物的作品。"左拉虽然赞誉高乃依、拉辛和莫里哀,因为他们的作品向我们展示的分析非常深刻。"他们的人物显露出人性。"他在《我们的剧作家》中写道。但他还是指责他们出于普遍性的考虑将脱离现实的人搬上舞台。他希望的是捕捉个人而不是描绘类型,将个人在最微小的特点中、在日常动作中呈现,于是批评他们"普遍化而不是个人化的方式,他们的人物不再是活生生的人,而是情感、论据、审思明辨的激情"。(《戏剧中的自然主义》)如果说阿巴贡就是"吝啬鬼",《欧也妮·葛朗台》中的老葛朗台要更加人性化,因为他是"一个吝啬鬼",左拉对这部小说赞不绝口。"以当代环境为背景,尽量让人物生活

在这里,您就会写出漂亮的作品。这也许需要努力,需要从生活的杂乱中分离出自然主义的简单方法。困难就在于,将我们由于司空见惯而认为其小的主题和人物变大。我知道,将木偶呈现给观众,将其命名为查理大帝让其满口长篇独白,以至于观众以为看到一个巨人,这样比较容易。而用我们时代的一个资产阶级,一个穿着邋遢的滑稽的人,让他说出崇高的诗歌,将他变成高老头,一个把心都掏给女儿的父亲——其他任何文学都没有出现过的那么真实慈爱的形象,这比较难。"左拉强调当作家想要描绘一个真实而有血有肉之人而不是一个风格化英雄时所遇到的诸多困难。"一点都不像用已知的方式来处理模型那么容易。而古典主义和浪漫主义式的英雄,并不需要太费劲,一创造就是一打。这是我们的文学中泛滥的一类。相反,当我们想要一个真正的、经过理智分析的、站立并行动的英雄,那就比较难了。也许这也是自然主义让那些习惯于在历史的浑水中打捞大人物的作家害怕的原因。因为那需要他们过深地挖掘人性,学习生活,直奔真实的伟大并强有力地实现它。我们不要否认人性的真实诗意,它曾在小说中散发,也可以于戏剧中散发,只是需要找到一种适应的方式。"

　　左拉认为,只有舞台的现实主义可以阐释这种备受追捧的心理真实。左拉清楚地知道戏剧是种基于程式的艺术,他并不天真地认为可以将原始现实搬上舞台。他在《戏剧中的自然主义》中写道:"认为我们可以将自然的原样搬上舞台、在舞台上种下真的树、有真的房子、有真的太阳照耀,这种观点是荒谬的。这个时候,程式就成为必要,应当接受或多或少完美的幻觉来取代现实。但这是讨论之外的话题,因此毫无意义。这是人类艺术的基础,没有它,就不会有创作。我们不会和画家计较其颜色,和小说家计较其纸和

墨，和剧作家计较其排灯和那停摆的吊钟。"左拉从不奢求完美的幻觉。如果说他想掩饰程式，那是为了让舞台最大限度地接近真实世界，为了赋予其更大程度的生气。他仍然是在《戏剧中的自然主义》中写道："我们不能创造完整的活人，所有来自他们世界的一切。我们使用的材料是死的，只能给它虚假的生命。但这个虚假的生命有天壤之别，从骗不了任何人的粗糙模仿到让人惊呼奇迹的几乎完美的复制！"

就像左拉指出的，不可能再像伊丽莎白时代的戏剧一样用标语牌来标明行动地点，或者是使用非常适于古典主义戏剧的抽象布景，其中游荡着的是脱离现实的人物。对于自然主义的剧作家，他们并不想赋予单纯的思想以生命，而是给一个有血有肉的人以生命，准确的布景是不可缺少的。

"看看17世纪的抽象布景是多么符合其时代的戏剧文学吧，"左拉在《戏剧中的自然主义》中写道，"地点还不算数。人物似乎脱离了外物，在空中行走。地点对他们没影响，也不由他们决定。但最有特点的是，人物只是一个简单的大脑机器，身体并不参与，灵魂独自作用，并具有思想、情感和激情。总的来说，当时的戏剧只用心理的人，而忽略生理的人。从那个时候起，地点就没有发挥作用，布景变得无用。只要拒绝承认不同地点对人物的任何影响，行动发生的地点就无所谓。那会是房间、前厅、森林、十字路口，甚至是一个标语牌就够了。悲剧只在人身上，这个被剥离了身体的程式化的人，他不再是大地的产物，不再身处其出生的环境中。我们目睹的是一个智力机器单独在动，它被分离开，在抽象中运动。"

"我在这里讨论的并不是，在文学上留在思想的抽象中或出于热爱真实而还身体以重要位置，哪一个更加高贵。现在只是观察简

单的事实。慢慢地，科学发生演变，我们看到抽象的人物消失，让位于有血有肉的真实的人。从这个时候起，地点的作用就变得越来越重要。在布景中执行的行动从那里开始，因为布景总的来说就是人物出生、生活、死亡的地点。"

左拉也非常重视表演条件，布景、服装、导演和演技等方面。[1] 布景代表的是戏剧的地点，应将行动置于最大精确度的时空中。"这个时候，"左拉在《戏剧中的自然主义》中写道，"准确布景就是困扰我们的现实需要的结果。当小说本身只不过是一个普遍的调查，一个针对每个事实而拟定的报告，戏剧听从于这种冲动是必然的。我们的现代而个性化的人物，在周围环境影响下行动，在舞台上表演我们的生活，如果处在 17 世纪的布景下会非常可笑。他们坐下，就需要椅子；他们写字，就需要桌子；他们睡觉、穿衣、吃饭、取暖，就需要全套的家具。另一方面，我们观察所有的领域，我们的戏剧让我们漫步在所有想象的地方，因此最多样化的场景应在台上相续展现。这是我们目前的戏剧方式的必要所在。"就像服装的作用是给出人物信息，布景的作用是将人物置于他们的环境、生活习惯中，做的是"连续的描绘"。"它们的重要性相当于描绘在小说中的重要性。"左拉在《戏剧中的自然主义》中肯定道。它们是自然主义小说家细致描绘的"生活片段"。"我们怎么可能感觉不到准确布景带给行动的所有好处？一个准确的布景，比如说一个沙龙，带有家具、花坛、摆设，马上就营造出一种情形，告知人物所处的世界，人物的习惯。"

左拉也提醒剧作家和导演可能触及的危险。布景不能因过于精

[1] 左拉在《戏剧中的自然主义》中有一章专门贡献给布景和道具，一章于服装，一章于演员，一章于哑剧。

确而挤压演员，太多了以后，它就变得笨重而错过最初的目的，而其目的是凸显人物而不是营造别致的氛围。[1]"背景不该因太多太满而抹杀演员。地点通常只是对处在其中的人的解释和补充，只要人还是处于中心、还是作者所打算描绘的主题。他是效果的全部，总的结果应该从他身上得到，真实的布景只有为了给其带来更多真实，为了在观众面前将其置于适合的氛围才用到。除了这些条件，我不理会那些对布景的所有好奇心，它们只有在童话中才有位置。以装饰为目的制造布景也是不合适的。它会失去其突出地点对个人影响的存在理由。"只是为了填补一个漏洞而在文学作品如芭蕾舞剧中加入任何布景，"他在《戏剧中的自然主义》中写道，"都是令人恼怒的方法。相反，当准确布景成为作品的必要之需，没有它作品就不完整，不能被理解的时候，应该为之而鼓掌。"

左拉在安托万（André Antoine）身上，找到了宝贵的同盟。[2]安托万于1887年创立自由剧院，并声称自己为自然主义的导演。[3]在这之前一些自然主义戏剧已经出现了，比如1865年龚古尔兄弟（Jules de Goncourt，Edmond de Goncourt）的《亨利耶特·马雷夏尔》（*Henriette Maréchal*），1873年左拉的《特雷丝·拉甘》（*Thérèse Raquin*），布斯纳克（William Busnach）和加斯蒂诺（Octave Gastineau）改编的《小酒馆》。但安托万是第一个回应左拉的愿望，将现实主义引入舞台的。他拒绝虚假的艺术，他在舞台上用真实的物品来做道具，造成一种当时观众还从未见过的真实效

[1] 这是象征主义者所指责自然主义美学的地方。
[2] 安托万先后做过自由剧院和安托万剧院的剧评家、剧院经理、演员。后来他也是电影艺术家。
[3] 尽管其剧目库并非全是自然主义的。

果。当他创作根据左拉小说改编的《土地》时，他为观众重建了一个真得惊人的农村环境，在众人的惊讶之中让活的鸡、羊等动物出现在舞台上。为了演托尔斯泰的《黑暗的势力》，在制作布景之前他先咨询俄国的日常生活，并向俄国难民借了衣服来做演出服。他在其导演的伊克尔斯（Fernand Icres）的《屠夫》（*Bouchers*）（1888）中，毫不犹豫地在舞台上撒满大块的生肉，演出引起人们纷纷议论。

当时的舞台所具备的照明在他看来过于程式化而不能满足其幻术师般的目标。[1]他既不想要从底下照上来的排灯，将演员的脸照变形，也不想要"全光"让整个舞台笼罩在强烈的光下，非常不真实。他尝试将舞台笼罩在与日光一样的光线下。在同一时代，1888年《朱莉小姐》[2]的序中，斯特林堡（August Strindberg）也叹惜光源的固定，尤其是排灯所造成的演员眼神的差异。由于演员的眼睛被从下面照射，他们的目光不是很富有表现力。斯特林堡提倡使用边上的照明，这样可以使演员之间交换目光变得容易，使表演更自然。

如果说安托万尝试着赋予舞台地点最大的真实性，这不仅是为了显示地点对个人影响的分量，也是为了帮助演员自然地表演。为了使演员容易与演的人物产生共鸣，使他们的角色鲜活，他在舞台上重塑生活。在同样的幻术师般的目标下，他拒绝传统表演的程

[1] 取代了煤气的电与自然主义同时被引入法国舞台，但它一开始只用作煤气照明的替代品。要等到阿拔亚（Appia）出现才让人发现其无限的舞台潜力。

[2]《朱莉小姐》的序长时间被认为是自然主义戏剧的最重要的宣言之一。而左拉没有弄错，他对这出剧的自然主义特征有怀疑，并指责斯特林堡的抽象。在1887年12月14日的一封信中，他写道："坦率地说，分析的简化让我有点困扰。您也许知道我并不赞成抽象。我喜欢人物有完整的公民身份，让我们可以触及，让其处于我们的时代。"

式。演员不应该对观众说话，甚至可以背对观众，如果情形需要的话。安托万还取消了联系舞台和观众厅的前台，圆满地完成了狄德罗设置的封闭进程。一个完全与观众隔离，演员在其中演变的舞台立方体，就像安托万在《导演漫谈》中所说的"一个具有四个面的内部空间"，应该能够准确地复制出真实世界的片段。

　　左拉还叹惜其时代的演员的平庸，因为他们无法做到真实。他批评艺术学院因循守旧，培养出没有个性的演员，所有人的演技类型都是程式化的，继承了那些名演员的夸张。由于那里的教学是在戏剧与真实生活无关的假设上进行，因此产生了一代又一代矫揉造作的演员。他们僵化的动作，浮夸的朗诵，对效果的不断追求，都让人不能相信他们所演的人物的真实性。"如此，这种姿态继续，这种膨胀的演员有不可抗拒的需求要受瞩目。他要是说话，要听，他朝观众使眼色；他要是想突出一段话，他便走向排灯，将它像赞颂一样说出。进出舞台也是设定好的，以闪耀的方式进行。总之，演员并不是在演戏，而是在朗诵它，每个人想着获得自己的个人成功，而丝毫不关心集体。"这种表演类型，适于悲剧和浪漫主义戏剧却不再适于自然主义戏剧了。左拉相信每种新的戏剧形式应该由不同的演员来阐释，并呼吁能够自然地表演的一代演员。"有一条法则是，"左拉在《戏剧中的自然主义》中写道，"在戏剧中任何文学阶段都应该有自己的阐释者，否则不成其为阶段。悲剧在两个世纪内拥有过杰出的演员，浪漫主义也产生了一代有极高天分的演员。今天，自然主义不能指望任何天才的演员，也许是因为其作品仍然只是承诺。引起有热情和信仰的潮流需要获得成功，而这些潮流本身就独树一帜，以一个事业为轴心汇集和团结捍卫它的战斗者。"

　　自然主义戏剧从来没有真正征服过观众。左拉自己的戏剧并没

有获得预期的成功。如果说在其小说发行两年之后的 1879 年，由布斯纳克创作的《小酒馆》口碑不错，但后面的改编并不受观众欢迎。1881 年的《娜娜》（*Nana*），1883 年的《家常事》（*Pot Bouille*），1887 年的《雷蕾》（*Renée*）（根据《猎物》改编）和《巴黎之腹》受到了冷遇。而《萌芽》在 1885 年被审查禁止，1888 年被评论摧毁，如此惨痛的失败让左拉从此远离了戏剧。同一年爱德蒙·德·龚古尔（Edmond de Goncourt）改编的《日尔米妮·拉塞尔透》（*Germinie Lacerteux*）[1] 也在观众面前遭遇惨败。至于左拉同时代人的戏剧，并不符合自然主义的美学。[2] 斯克里布（Eugène Scribe）的继承人萨尔杜（Victorien Sardou）对左拉来说也只是个"逗乐者"，因其创作了一个虚假的世界，里面只有木偶在动。"萨尔杜先生的天才之处主要在于巧思，"他在《戏剧漫谈》中写道，"他不会创作真实的人物，直击人类苦难。"奥日埃的戏剧善于讽刺富裕资产阶级，左拉在其中只看到编织的陈词滥调。贝克（Henri Becque）对资产阶级处境的描绘也并不令他真正地满意。贝克这个特立独行的人，从来没有被自然主义者承认为他们当中的一员（也许是因为他竟敢不喜欢他们的戏剧而且直言不讳），尽管在《乌鸦》（*Corbeaux*）（1882）的成功之后，一时间，他们认为《巴黎女人》（*La Parisienne*）（1883）是一系列的"自然主义研究"。左拉对小仲马的戏剧抱有很大希望，其 1852 年的《茶花女》[3] 获得

[1] 龚古尔兄弟所著的小说，1888 年由爱德蒙·德·龚古尔改编成戏剧搬上舞台。——译注
[2] 安托万也对法国戏剧失望，他导演了一些外国戏剧，尤其向观众展示了易卜生和斯特林堡的戏剧。
[3] 小仲马于 1849 年将其小说《茶花女》改编成戏剧。但由于审查，该剧直到 1852 年才得以演出。

巨大成功。因为小仲马拆解了资产阶级社会机构，赤裸裸地展现虚伪与腐败，他似乎想要恢复资产阶级正剧的社会道德要求。但左拉很快就对其"造作的风格"和因循守旧失望，因为他"非常没有观察生活的能力"。小仲马作品的新浪漫主义的一面只能让他讨厌。"小仲马，"他在《戏剧漫谈》中写道，"没有分析家的广阔视野来接受人的奇妙机制的神奇冲动和深刻混乱，总是以其狭隘的理解在反抗，总是以其资产阶级意识想去改变机器的运行机制，让人变完美。"

在如此结果面前，左拉不无苦涩地观察到戏剧一直是程式的堡垒，比起其他艺术来晚发展了很久，尤其是已经完全改变了的小说。他将戏剧处于这种困境的原因归为它总是比其他类型的文学更难改变，因为它与观众的习惯和演员的艺术教育相冲突。他相信戏剧如果不改变就会死亡。"戏剧要么是自然主义的，要么就不成为戏剧。"他宣称。左拉尽管有些时候非常有先见之明，但他这次彻底错了。随着下一代人的到来，戏剧为了寻求新的气息而远离了自然主义。

第四章

通往现代性的征途

抽象的戏剧

神圣戏剧

政治戏剧

欧洲戏剧自从文艺复兴时期以来从没有发生过像在 20 世纪那么大的改变。这些改变有时候是由剧作家，有时候是由导演带来的。不管是建筑上的革新，观演关系的新概念，还是新的表演方式的出现，戏剧中的影响在戏剧写作与表演条件之间总是相互的。随着自然主义落幕，一种戏剧的概念也许也彻底地终结了，从今以后将不再时兴。戏剧不再以对现实准确和逼真的复制为目标。20 世纪的所有艺术都重新思考了"摹仿"的概念。"我们都知道，"毕加索在其《艺术谈》[1]中宣称，"艺术并不是真相。艺术是一个让我们明白真相的谎言，至少是能够让我们理解的真相。"摄影及随后的电影的图像，提供了对真实的忠实复制，它们的出现毁掉了空间艺术的现实主义梦想，尤其是在绘画和戏剧上。舞台不再被认为是复制真实世界片段的地方，戏剧幻觉的性质也深深地改变了。

两种完全不同的影响促进了西方舞台的改变：一是瓦格纳混合所有艺术的全能戏剧的梦想，二是对东方戏剧类型的发现。从 19 世纪中叶起，瓦格纳便呼吁一种完美融合各种艺术的演出。他尤其批评当时的歌剧，认为它无法融合构成它的三种艺术：音乐、诗歌和舞蹈；于是向往"总体艺术作品"（Gesamtkunstwerk），也就是说，一种"共同艺术的作品"[2]。他在《未来的艺术品》[3]（1850）中这样解释其概念："共同艺术的作品就是戏剧；鉴于其可能的完美，它只有包含处在最完美状态的所有艺术时才存在。"

[1] *Propos sur l'art*, Gallimard, coll. Arts et artistes, 1998.
[2] 这里用的是德尼·巴布雷（Denis Bablet）的翻译，他倾向于译成"共同艺术"，而不是"全能艺术"。以前使用的"全能艺术"的译法可能会引起混淆，因为阿尔托在其《戏剧及其重影》中提出"全能表演"，它涵盖的现实非常不同，尤其是肢体语言的概念；还有后来，巴洛在其题为《全能戏剧》的论文中也提出了"全能戏剧"的概念。
[3] 瓦格纳在 1851 年的《歌剧与戏剧》中也有说明。

"只有它来自所有艺术的共同愿望，以最直接的方式向普通观众讲话，我们才能想象真正的戏剧……"他对其戏剧的实现寄希望于建筑和风景画中，尽管后来他承认与画家的合作令其失望。两个建筑师布吕克瓦尔德（Otto Brückwald）和森培（Gottfried Semper）在1872—1876年间修建了拜罗伊特节日剧院（Le Palais des festivals de Bayreuth），瓦格纳的戏剧将在此兴盛。该剧院里乐队消失在一个观众看不见的深坑中，按照瓦格纳的意愿，这在大厅和舞台之间创造出了"一个神秘的深渊"[1]。只有戏剧的舞台形象可被看见，因为音乐像是从"无处"而来。瓦格纳设想的表演将是集体创作的结果，其中不同的艺术家将凝聚他们的才华。这种作品具有使"音乐的作品"可见的力量，是由音乐传达的戏剧行动。它阐释音乐，阿披亚在《音乐与演出》中转述的瓦格纳之言证明了这点："在其他艺术说'这意味着'的地方，音乐说'这是'。"

寻求"艺术间通感"的波德莱尔（Charles Baudelaire）对瓦格纳充满了赞美，因为瓦格纳在其戏剧作品中首次实现了诗歌和音乐的结合。波德莱尔认为通过这唯一的方式艺术家可以达到不可言喻的境地，他在其题为《理查德·瓦格纳和〈唐怀瑟〉在巴黎》[2]的文章中解释，"两种艺术中的一个在另一个的极限之处开始其功能"。在瓦格纳之后，许多艺术家希望使舞台创作成为艺术融合的产物，不仅有象征主义的剧作家在法国邀请大画家来实现背景图，并与音乐家合作将他们的戏剧转变成歌剧，还有像阿披亚一样的导演揭示出音乐在戏剧中可以拥有的位置。

直到临近20世纪欧洲才发现东方戏剧，而之前几乎是完全不

[1] 该剧院的建筑对阿披亚（Adolphe Appia）、克雷格（Gordon Craig）有巨大的影响。
[2] 文章载入《浪漫主义艺术》（1861）。

知道的，只有中国传统的皮影戏进入过西方。1781年，一个意大利人，塞拉凡（Dominique Séraphin）将中国皮影戏引进巴黎，并以自己的名字命名为"塞拉凡戏"。他的后人继续其事业直到1870年。而东方戏剧的其他形式在19世纪几乎不为人知。1895年，吕涅-波（Lugné-Poe）导演了梵语剧目最著名的作品之一《小泥车》[1]，这对西方观众来说简直大开眼界。1931年，一支巴厘剧团来到巴黎，也引起了人们的热情，而且还马上激发阿尔托写下了一篇热情洋溢的文章《巴厘戏剧》。

东方戏剧对20世纪欧洲戏剧的影响非常大。它们呈现的是完整的表演，其中歌唱、音乐和舞蹈占有与朗诵一样重要的位置。西方人通过他们而发现了风格化。米肖（Henri Michaux）对中国戏剧大为赞叹，他在《一个野蛮人在亚洲》中写道："只有中国人知道戏剧表演是什么。而欧洲人，长时间以来，已经不再演什么了。欧洲人什么都呈现。一切都在舞台上。任何事物，一样不缺，甚至是窗外的景色。相反，中国人会根据需要来放置象征平原、树木、梯子的东西。他可以演比我们多得多的物品和外界。……如果需要一个很大的空间，他就简单地朝远处看，如果没有地平线谁会朝远处看呢？"

东方戏剧并不追求创造现实主义的幻觉，其中评论戏剧的叙述者的存在时刻提醒表演事件的虚构性。演员的风格化表演强调的是程式。动作、妆容和服装的象征被系统化为无声的语言，并由传统保存了下来。基于此，演员一进入舞台，观众就拥有了关于他的不需要言语表达的信息。东方的每一种戏剧形式，尤其是梵文戏、日

[1] 写于大约7世纪之前的印度的戏剧，通常被认为是首陀罗迦所作。

本能剧、哇扬皮影偶剧，传授给了西方制作的秘诀。20世纪在发现了东方戏剧的风格化以后欧洲重新思考了戏剧与幻觉的关系，所有的欧洲理论家都或多或少地参考了东方戏剧的风格化。热内（Jean Genet）在《如何演〈女仆〉》中如此宣称："别人向我描述的日本、中国、巴厘的盛况，和我脑子里顽固的理想化的想法，都使我觉得西方戏剧的形式太粗糙。我们只能渴望一种艺术，它是活跃符号的深层交错，能够对观众说一种什么都不用说就可以使人预感到一切的语言。"

20世纪有三种强烈的反自然主义的戏剧概念共存。对于像阿披亚、雅里、克雷格（Edward Gordon Craig）、施莱默（Oskar Schlemmer）等理论家，舞台就是一个象征之地，以抽象和风格化的方式投射出世界观。对于像阿尔托、斯坦尼斯拉夫斯基（Constantin Stanislavski）、格洛托夫斯基（Jerzy Grotowski）等理论家，戏剧是神圣的艺术，它发挥原始的力量，在观众中引起真正的启示，它要求演员有十足的天赋。而对于像梅耶荷德（Vsevolod Meyerhold）、皮斯卡托（Erwin Piscator）和布莱希特（Bertolt Brecht）等理论家，戏剧是政治性的艺术，需要全心的投入。

第一节 | **抽象的戏剧**

事实证明，在舞台上重现真实的尝试是令人失望的，甚至是令人厌烦的。自然主义者想以最大的精确度重建地点，但他们却只是让舞台变得混乱。当1880—1890年间电的使用普遍化的时候，布景的真实性便不可能让人相信了。它只有在以前还是在幽暗的光线下时，才能制造幻觉。而障眼画也完全消失了，光源剥夺了它的所有魅力。剧作家和导演放弃了建造的布景，而赋予舞台以诗意的色彩。瑞士导演阿披亚发现音乐和灯光可以产生多种效果，而象征主义的剧作家则挖掘梦的领域，将舞台变成象征之地。雅里更加具有革命性，他把舞台视为完全抽象的空间，其中不仅现实主义不再时兴，程式还被明显地展示出来。作为现代戏剧的奠基人，他将戏剧写作和舞台创作引向了我们今天都还在走的道路上。

自然主义演出的平淡不仅让人对模仿表演产生厌倦，还造成了对演员的怀疑，他们被认为没有阐释作家精神世界的能力。象征主义者甚至否认任何表演的可能性，而相比演出更倾向于朗读。木偶成了不管是象征主义者还是雅里的众多希望所在，因为没有演员的身体，它达到了演员在表演中无法追求的风格化。英国导演克雷格想要像皮格马利翁（Pygmalion）一样，制造"超级木偶"；而德国

导演施莱默，创造了"物品芭蕾"，对于他们来说，完美表演的秘密在于将演员的身体看作木偶，以便使其具有标志古代木偶特征的神圣庄严性。

一 阿披亚：舞台上的音乐与灯光

阿披亚通过发现音乐和灯光的综合资源而颠覆了舞台艺术。

热衷于音乐的他，[1]根据自己多次导演瓦格纳戏剧的反思发展了自己的理论，并从1895年起在《瓦格纳戏剧的演出》中，随后又在1898年的《音乐与演出》、1920年的《有生命力的艺术品》中记录了他的分析。[2]他设想在戏剧与音乐的结合中创作演出，他在1910年给剧院经理及评论家鲁谢（Jacques Rouché）[3]的一封信中写道："以舞台和剧作的观点来看，音乐给出了期限——某种程度上，它在音乐剧中就是时间。期限暗含着空间。因此，音乐就是演出需要的调节准则。"在他眼里，在为其打出节奏的同时，音乐是种塑造舞台空间的绝佳工具。当他很年轻时去拜罗伊特听瓦格纳歌剧时就受到震撼，而向往改革舞台。当时的瓦格纳歌剧演出中的现实主义布景在他看来不能显示出瓦格纳戏剧巨大的内在性，尽管它们都是经瓦格纳同意而设计的。扁平的油画背景在他看来也完

[1] 阿披亚原本没有受过演员培训，当他转做戏剧时刚刚完成了音乐方面的学业。
[2] 这三篇基本的文章在《作品全集》中出版（*OEuvres complètes*, L'Age d'Homme, 1993, 1.1.）。
[3] 鲁谢在1910—1914年间领导艺术剧院（现为埃贝尔托剧院 Théatre Hébertot），后领导巴黎歌剧院至1945年。他在《现代戏剧艺术》（1910）中综合了一些新的舞台理论，尤其是阿披亚、克雷格、梅耶荷德、斯坦尼斯拉夫斯基的理论，他还曾到这些理论家的国家与他们会面。

全过时了。

他摒弃了幻觉现实主义,而呼吁想象力。"放弃舞台幻觉让我们突然发现构成我们的戏剧的现实主义究竟是什么。这种现实主义就在我们自己身上。我们自己想象舞台画面不管是对演员还是对观众来说,就该总是一样的。在我看来,这就是现实主义的定义。我们以这种割断任何想象翅膀的想法来压迫戏剧诗人和音乐家。"幻觉不再依靠以布景来实现对现实的虚假重建,而是只产生于演员的表演,这使观众可以自由地想象。

阿披亚充分利用了舞台灯光的无限潜力,取消了装饰元素。这些死气沉沉的元素只会显得笨重,而光源的移动性则可以带来全新的效果。布景元素可以传递信息并有描绘作用,而灯光却具有神奇的暗示力量并激发想象力。它是"空间的音乐"。"布景(绘画和安装)是死板的,受限于严格的程式,而照明却是独立的,可自由操纵的。我们甚至可以肯定地说,通过照明舞台上一切都有可能,因为它明确地暗示,暗示是舞台艺术可以不受障碍地延伸的唯一基础,而物质化的实现变得次要。"

阿披亚对剧作家的影响是决定性的,他们将会习惯于在舞台指示中记下灯光的变化。在20世纪所有人都在写作中探索灯光变化的潜力以营造气氛。"黑暗"的概念也让他们可以制造出突然中断的效果。

阿披亚通过灯光变化来突出演员的动作、行动和脸上的表情,完全改变了演员与舞台空间的关系。身体不再固定在画布的平面空间中,而是在三维空间中自由活动,拥有空间的所有资源。阿披亚的演出几乎是舞蹈性的,因为动作都由音乐来引导和强调,由灯光来加强,有种高度的象征意义。"我们的导演长时间以来,将演员

活的身体外表牺牲于绘画的死的想象。在如此的专制之下，显然人的身体并没有正常地发展出一套自己的表达方式。"[1]

阿披亚建立了布景师所拥有的三种器材——画布、用来安装布景的通行板及灯光——的等级。前两种都只能隶属于灯光。在他眼里，灯光的使用甚至使绘画变得没用。阿披亚在《瓦格纳戏剧的演出》中写道：

> 无生气的布景由绘画、布景安装（布景器材的安装方式）和照明组成。布景安装是绘画和照明的中介；同样地，照明是其他方式与演员的中介。
>
> 哪怕是在布景方面的新手也会明白，绘画和照明是两种互相排斥的元素，因为照亮一幅垂直的画布，只是让其可见，与灯光的积极作用不一样，甚至是与之相反的。而布景安装会损害绘画，但却有效地为照明服务。对于演员而言，绘画完全隶属于照明和布景安装。
>
> 在这些代表元素中，最不必要的就是绘画；并且无需证明，不考虑演员的话照明是首要的。这些手段中的哪一个受最狭义的程式约束？毫无疑问是绘画，因为布景安装对它的限制很大，而照明的积极作用倾向于将其完全排除。相反，如果不是因为其对手绘画扭曲了它的作用，那么照明就可以被认为是无所不能的。布景安装与二者命运紧密相连，它直接根据绘画或照明的重要性而受限或发展。
>
> 因此，最不必要的元素绘画大大阻碍了其他两种高于它的

[1] 阿披亚的文章发表于 1954 年 1 月第 5 期《大众戏剧》（*Théâtre populaire*），题为"演员，空间，灯光，绘画"。

元素的发展。这些悖论关系显然源于表演形式的概念本身。

阿披亚在舞台上只保留可以根据演出而组合的可移动元素：梯子，斜面，水平或垂直的通行板。灯光可以无限塑造的这些布景安装，是"有节奏的空间"，表演在其周围进行。"灯光因此是所有效果的基础，"他在《瓦格纳戏剧的演出》中写道，"应该减少布景的奢华以利于灯光，但同时保留尽可能多的可通行性，因为这是与编舞联系的关键。"

1906年，他与达尔克罗兹（Émile Jaques-Dalcroze）[1]的相遇是决定性的。达尔克罗兹是音乐家也是导演。他向阿披亚揭示了艺术体操的秘密，这对于演员的训练至关重要，如果演员想掌控舞台空间的话。因为音乐可以给身体在空间中的位置打上节奏。他们一起设计了一个新的舞台——雅克·达尔克罗兹学院，于1911年在德累斯顿的海勒劳（Hellerau）建立。这座"未来的大教堂"很独特，其舞台和观众厅没有分开，有留给观众的阶梯座位和一个可以随意放通行板的广阔空间。阿披亚通过前台的大楼梯将舞台和观众厅连接起来，他也因此成为先驱。这个开放的舞台如此独特以至于克洛岱尔（Paul Claudel）参观过后，决定于1913年在此创作《给玛丽报信》（*L'Annonce faite à Marie*）一剧。

在阿披亚的理念中，表演基于演员的身体，而音乐和灯光以自己的方式点缀并构成了演员身体周围的舞台空间。

[1] 当达尔克罗兹领导在德累斯顿附近海勒劳（Hellerau）的达尔克罗兹学院时，阿披亚成为这位瑞士作曲家的顾问。

二　象征主义者或精神戏剧的梦想

象征主义的剧作家，就像阿披亚一样，厌倦了自然主义美学的厚重，不再将布景视为一个说明性的框架。杜雅尔丹（Émile Dujardin）梦想一种"不可视的戏剧"，他将其时代的一切虚假的平庸演出和音乐引起的内在的画面做对比。他在1886年4月8日的《瓦格纳杂志》中写道：

> 今天我们有这样的选择：
> "或者是一种戏剧，布景、演员、半障眼画、森林的表象、戏台，既没有纯粹的程式，也没有对自然的完全艺术的表现；而演员，一定是畸形的人，无法让人承认他们是其笨拙模仿的神……，有我们的歌剧的布景和迈宁根剧团的演员，一种在程式和现实之间的妥协，意思就是假的。
> 或者是音乐会，完全没有表演意图，但却是构思的自由场地，通向森林和神灵的更高现实的空间，是想象力让森林和神灵在我们脑海里出现。因为这种音乐就是布景，……这种音乐，还是人物，……，当音乐唱响，歌词由跟乐队乐器一样完全抽象的声音唱出，并回响起来。我们睁开眼或闭着眼，很乐于寻找歌词和音乐，并且自在也自发地重构您的舞台行动、音乐、布景及整出戏。"

象征主义者在艺术融合的构思上是瓦格纳的继承人，他们认为音乐因其暗示的能力而成为戏剧的最佳伴侣。他们的戏剧也在歌

中得到充分发展。德彪西（Claude Debussy）在1904年为梅特林克（Maurice Maeterlinck）的《佩雷阿思与梅丽桑德》（1893）作了曲。克洛岱尔年轻时受象征主义美学深刻影响，尽管他与之保持了距离，但还是不断地与音乐家朋友合作，如米约（Darius Milhaud），奥涅格（Arthur Honegger）。

对于象征主义者来说，文本的诗意成分应该足以制造戏剧的氛围。舞台不再追求描绘而是暗示。诗人兼散文家吉亚尔（Pierre Quillard），在发表于1891年5月1日的《戏剧艺术杂志》上的文章《论精确导演的绝对无用性》中宣称："话语就像其他东西一样创造布景……。布景必须是一个简单的装饰性的想象，通过与戏剧类似的颜色与线条来补充幻觉。大多数时候只需要一个背景和几个可以移动的帷幕……。观众……完全屈服于诗人的意志，并根据其精神会看到可怕和可爱的形象，和只有他才能进入的谎言的国度：戏剧就会是它必须是的样子，一个梦的借口。"

象征主义者去除了所有建造的布景，只保留几个帷幕或画布。吕涅-波与莫克莱尔[1]（Camille Mauclair）是作品剧团（Théâtre de l'Œuvre）的创立者，象征主义戏剧得以在这里创作。吕涅-波邀请他的画家朋友们来制作布景，包括波纳尔（Pierre Bonnard）、塞律西埃（Paul Sérusier）、罗特列克（Henri de Toulouse-Lautrec）、高更（Paul Gauguin）、维亚尔（Jean Édouard Vuillard）等。1893年上演的《佩雷阿思与梅丽桑德》的行动相继发生在十五个不同地点（森林、洞穴、喷泉、宫殿等）。为了其演出，梅特林克要求吕涅-波仅用两幅"附

[1] 莫克莱尔（Camille Mauclair）同时是诗人、小说家、散文家、艺术史学家。他被象征主义和印象主义的作品深深地吸引，一生都在捍卫它们，他主要写了《斯特芳·马拉美》（1894）。

属"的背景画，一幅画的是森林，另一幅是建筑模糊的城堡，因为他说，"严肃地讲，对于精神的戏剧，布景支架的角色可以缩减至无"。

而马拉美，因厌恶所有布景便想要去掉它，他甚至呼吁一种没有人物没有行动的戏剧。他虽然钦佩瓦格纳将戏剧和音乐两种互相排斥的美的元素实现了"一种和谐的妥协"，并在1885年的文章《理查·瓦格纳——一个法国诗人的梦想》中大加赞誉，但还是指责其因袭传统而保留了人物和情节。马拉美表明这样的立场，他没有为舞台创作过也就符合逻辑了。他从1866年起构思的抒情剧《希罗底亚斯》（*Hérodiade*）便没有完成。他只写了开幕乳母的独白，希罗底亚斯与乳母的对话，以及一个抒情插曲。因此，不可能评价如此优美的草稿的舞台特征。

如果说象征主义者将布景减至最小化，他们在一种疯狂梦想中还想去掉演员的实际出现。梅特林克非常坚决地宣称演员的出现让他感到不自在，破坏了他的兴致，因为演员赋予了神秘人物以实形，而人物为了不失掉其"神韵"应该严格地停留在想象中。

"大多数的关于人性的伟大诗歌都不是舞台性的。李尔、哈姆雷特、奥赛罗、麦克白、安东尼与克利奥帕特拉不能被表演，看见他们在舞台上是危险的。当我们看到哈姆雷特死在舞台上，对于我们来说哈姆雷特的某种东西就死亡了。演员的幽灵损坏了他，而我们再也不能将篡位者摆脱出我们的梦。……

用偶然的人的元素来表演一部杰作是相互矛盾的。任何一部杰作都是一个象征，而象征永远不能忍受人的出现……。人的缺席对我来说是必不可少的。"[1]

[1] 梅特林克，出自1890年《年轻的比利时》（*La Jeune Belgique*）。罗比歇（Jacques Robichez）在《戏剧中的象征主义——吕涅-波和作品剧团初期》[*Le*　　（转下页）

用马拉美在《剧场素描》中的话说,戏剧"具有卓越的本质"。它将我们抽离时间,引入一个超验的世界,其中肉身化是不可能的。戏剧的目的是说出不可言喻的,是梅特林克在《诗人的忏悔》中如此阐述的任务:"我想要研究在存在中一切未表达的,在生或死中一切未表达的,一切寻找心声的东西。"因此,对于马拉美和梅特林克来说,朗读比表演要好,因为表演阻碍了想象力,而只有想象力能够重建剧作家构思的世界。象征主义的诗人质疑的是表演的概念本身。在他们看来它完全没用,甚至是不可能的。"严格来说,"马拉美在《戏剧笔记》中宣称,"一本书就足以唤起整出剧。在多样人格的帮助下,每一个人都可以自己在内心演绎它。"一年以后,他又补充道:"这是怎样的表演啊!整个世界都包括了。一本书在手,如果说它陈述了某个补充所有戏剧的庄严的想法,并不是因为它造成对戏剧的遗忘,而恰恰相反地是因为它绝对地让人想起戏剧。"[1]

象征主义者也尝试以不妨碍想象的一些形式来取代演员。舞蹈让马拉美着迷,因为舞蹈不像戏剧那么直接地模仿,而不断在演绎象征。舞蹈演员,苍白而轻盈,看起来几乎脱离肉体。"舞蹈女演员,"他在《漫谈》中写道,"她不是一个女人,而是一个比喻,概括了我们的形状,剑、杯、花等的基础面之一;而且她不是在跳舞,而是通过收放的奇迹,用一种身体的写作,来暗示在写作中需要大段对话性和描述性的散文来表达的东西。由于这两个并列的原因,舞蹈女演员不是一个跳舞的女人。"

梅特林克在《碎语集》中呼吁一种戏剧,其中象征会取代太人

(接上页)*Symbolisme au théâtre. Lugné-Poe et les débuts de l'Œuvre*,L'Arche,1957〕中引用。

〔1〕 出自《独立杂志》(*La Revue indépendante*, no 2, décembre 1886 et no 8, juin 1887)。

性化的演员,这种象征注入了古老偶像的力量,信徒们单是看到这些古老偶像就吓坏了。"也许应该完全排除活人在舞台上。并没有说我们不会因此回到一种非常古老的艺术,希腊悲剧家的面具也许还带着其最后的痕迹。有一天会使用雕像吗?关于雕像我们已经提过许多奇怪的问题。人会不会被影子、映像、象征形状的投影,或者是一个有生命的样子却没有生命的存在取代?我不知道,但人的缺席在我看来必不可少。当人进入诗歌,其存在的巨大诗意就让周围的一切都暗淡无光。人只能以自己的名义说话,无权冒用众多死者的名义。"吕涅-波在一封1893年的信中宣称想给"被放大到超常大小的影子"、木偶以生命,以摆脱演员的在场。皮影戏吸引象征主义者的是,其中的行动表演加倍地不真实,因为人偶是皮制的,它们的影子是非实质性的。

克洛岱尔对皮影戏非常着迷,象征主义对他的影响也很大。他曾试图接近不可见的事物,给幽灵般的影子在短暂的显灵时刻赋形。《缎子鞋》中结束"第二天"的"双重影子",是一个强烈的画面,其中普鲁艾兹与罗德里格相聚在一种超验境界,因为他们在世间的结合不可能。克洛岱尔的人物常处于"两个世界的交界之处",每一个人形,都有一个在天堂的替身,而人形只是其影子。克洛岱尔不断地在现实和影子的非现实之间做文章。他和米约(Darius Milhaud)于1917年合作的芭蕾舞剧《男人与欲望》中,一个睡着的人在梦中与一个看起来像活的实际死了的女人的幽灵说话。[1]在《女人及其幽灵》中,女人的幽灵看起来比其活人还真实。当战

[1] 除了象征主义的影响,还有克洛岱尔在中国时发现的中国传说《牡丹灯笼》(*La lanterne aux deux pivoines*)的影响,他对此印象深刻并多次讲述过。它讲的是一个死去的女人的幽灵夜里勾引年轻男人的故事。

士用剑劈幽灵，抽出沾满血的剑时，真正的女人死了。

在象征主义者之后，许多的剧作家或理论家都想用塑像来取代受身体限制的演员，尤其是雅里和克雷格。

三 雅里：戏剧中的戏剧无用论

如果说象征主义者让舞台消除了现实主义的顾虑，但现代舞台美学的建立则要归功于雅里。雅里是象征主义的继承人，当他将其文章命名为"戏剧中的戏剧无用论"时，是将象征主义者吉亚尔的文章题目"论精确导演的绝对无用性"进行了改写。这篇文章是一个真正的宣言，发表于1896年9月的《法国信使》。雅里以此来强调象征主义对他的影响，但同时也与之划分了界限。如果说1896年的《乌布王》在象征主义者的舞台——作品剧团由吕涅-波创作，但它完全不是象征主义戏剧。

雅里在对戏剧的构想上比起象征主义者显得更加激进，尽管他赞扬象征主义者革新的一面，并在其《戏剧十二论》中向梅特林克——"抽象戏剧"的创作者致敬。"我们相信一定会见证一种戏剧的诞生，因为在法国（或者是在比利时的根特，我们并不把法国看成一个没有生气的领土，而是在一种语言中来看待它，因此梅特林克也是我们的作家，而我们排除密斯特拉尔[1]）第一次有'抽象戏剧'，我们终于可以无需翻译就读到像本·琼生、马娄、莎士比亚、图尔纳、歌德那样不朽的悲剧性的东西。"而马拉美，看了

[1] 密斯特拉尔（Frédérique Mistral）是用奥克语写作的法国作家，而梅特林克则是比利时的法语作家。——译注

《乌布王》的其中一场演出，立刻惊呼奇迹，并承认雅里的戏剧形式符合自己的期待。他曾对雅里写道："您用手指上稀有耐久的黏土，让一个了不起的人物和其周围的人站起来了，而且像朴实而自信的戏剧雕塑家一样完成。他进入了高品味的剧目库，并且萦绕着我。"

雅里与象征主义者之间有种亲缘关系。雅里于1902年3月21日在布鲁塞尔为"自由美学"[1]组织讲的"关于木偶的讲座"中承认，他像象征主义者一样也经常在剧院中感到厌烦。他也将这种厌烦归因于有血有肉的演员的存在而引起的失望，他认为演员的存在破坏了观众在阅读时形成的内心形象。"不知道为什么，我们总是对我们称之为戏剧的东西感到厌烦。也许是因为我们意识到演员背叛了诗人的思想，尽管演员那么有才华，但正是因为他有才华或很个性化而更加背叛了诗人的思想。"因此，雅里感到被木偶所吸引，因为木偶一开始就赋予舞台非现实主义的层面；他也提倡戴面具，这样可以使人的形象风格化。"几个演员很高兴度过两个非人格化的晚上，戴着面具演戏，以便成为那个确切的内心的人和您将看到的高大木偶的灵魂。"1896年12月10日，他在《乌布王》作品剧团首演的演说中宣称道。除了使用木偶，事实上他还期望一种接近木偶所具有的刻板性演技。"因为，"雅里写道，"就算我们想要成为木偶，我们没有把每个人物吊在一根线上，这样即使不荒诞，至少对我们来说也很复杂，然后我们对人群的整体也没有把握，而在木偶戏中一捆绳子和线就操纵整支军队。"[2]

[1]"自由美学"（la Libre Esthétique）是布鲁塞尔的前卫艺术团体，成立于1894年，于1914年解散。——译注

[2] 参见亨利·贝阿尔的分析（Henri Béhar, *Jarry, le monstre et la marionnette*, Larousse, 1973, coll. Thèmes et textes, 和 *Jarry dramaturge*, Nizet, 1980.）

就像象征主义者一样，雅里总是拒绝现实主义，不管是戏剧主题中的（行动和人物），还是其实现中的（布景和舞台表演）现实主义。如果说他在《乌布王》中戏仿《麦克白》，那是因为他认为戏剧不能声称可以重建史实。"我们不认为创作历史剧是种光荣。"他在《乌布王》首演的演说中说道。就像象征主义者一样，他认为舞台的任务不是反映真实。他在《戏剧中的戏剧无用论》中也强烈地揭露障眼画的无效性。"我们不会再讨论——只说一次就可以了——障眼画的愚蠢问题。我们说前面提到的障眼画，只能给看得粗糙的，也就是看不见的人制造幻觉；而对那些以明智的方式看自然的人而言，给他看外行人画的讽刺画会使他反感。据说，宙克西斯（Zeuxis）欺骗了动物，而提香（Tiziano Vecellio）则欺骗了一个旅店老板。"

然而，雅里还是与象征主义者完全地划分了界限，他将舞台处理成抽象的地点，而不是一个梦的空间，其中程式被明显地展示出来。"行动发生在波兰，也就是说不在任何一个地点。"[1]他在1896年12月10日关于《乌布王》的演说中带着他个人特色的不恭敬宣称道。该剧的演出，地点改变频繁，他主张使用神秘剧和伊丽莎白时代戏剧舞台用到的标语牌。"让我们采用单一布景，或者一个统一的背景画更好，这样就取消了在单一的幕当中的开幕闭幕。一个穿着得体的人物上来，就像在木偶戏中一样，挂一个标有场景地点的标语牌。（请记住我确信标语牌的'暗示性'优于布景。不管是布景，还是使用形象，都不能让'波兰军队在乌克兰行军'。）"他要求道具必须是假的。他给乌布的马想象了一个"用纸

[1] 1896年的波兰完全被摧毁。

壳做的马头，挂在乌布的脖子上，就像在英国的古戏剧里一样"；他还"给两场骑马的场景想象了符合该剧精神的所有细节"，"因为我想做一出木偶戏"，他于1896年1月8日给吕涅-波写道。他在描述《乌布王》演出准备步骤的信中，向吕涅-波建议制作一种他称为"纹章式"的布景。"我们尝试了'纹章式'的布景，即指定整个场景或一幕一种统一均匀的色调，人物与这纹章背景融为一体。"他用无掩饰的表演取代了幻术师般的表演。是演员自己将他们一时所需的布景元素带上舞台，或通过他们的动作补充不存在的布景。"特需布景的任何部分，打开的窗，踹开的门，都是道具，可以像桌子或烛台一样拿上来。"

克洛岱尔与雅里一样不管是对布景还是对舞台表演的现实主义都标榜一种随意的态度。他也希望所有的掩饰被明显地强调出来。"背景只需要一幅最漫不经心的潦草的画，"他在《缎子鞋》中写道，"或者什么画都没有就足够。机械师在观众眼皮底下、在行动进程中进行必要的操作。如果需要的话，演员完全可以帮他们的忙。在前一场景的演员说完话之前，下一场景的演员就出现，而且马上就在他们之间进行小小的准备工作。而舞台指示，当我们需要而且它不妨碍行动的时候，可以标出，或者由调度者读出，或演员从口袋里拿出或是在他们之间传递必要的纸条，再自己读出。要是他们弄错了，也没关系。绳子的一头吊着，一幅背景画没有扯好，让白色墙角露出，工作人员从前面来回地经过，那将是最好的效果。一切都应该看起来像临时的，正在进行的，草率完成的，在热情中即兴发挥的！秩序是理智的乐趣，但无序才是想象的快乐。"

超现实主义者以大胆独创的方式展示程式，并将舞台视为幻想的空间，他们是雅里的继承者。他们自己都诉求这种继承关系，并

在雅里剧院创作了维特拉克（Roger Vitrac）的戏剧。雅里剧院是阿尔托建立的，取这个名字是为了向他认为是残酷风格先驱的雅里致敬。超现实主义者给舞台带来的新的东西，是他们比雅里还要更加系统地发展的无逻辑性的方式。他们受弗洛伊德的滋养，以消除了梦幻与真实之间的对立的"超现实"为优先，放任自己的想象力。布勒东（André Breton）的《超现实主义宣言》（第一个版本写于1924年，第二个版本写于1930年），便以赞美想象、疯狂和弗洛伊德主义开头。其中，超现实主义被定义为一种："心理的自动性，通过它我们以口头语言或文字，或者其他方式来表达思想真实的运作。它是思想的根源，不受任何理智的控制，没有任何美学或道德的顾虑。……超现实主义建立在相信更高现实、相信梦的全能和相信思想客观活动的基础上，尽管它忽略了某些联想形式的现实。"[1] 超现实主义者非常关注梦，并在他们的诗歌和戏剧幻想里记录下其记忆轨迹。同时，他们的戏剧将奇特性摆在首位。

阿波利奈尔（Guillaume Apollinaire）的《蒂蕾西阿斯的乳房》的序幕是一个真正的宣言。这出写于1917年的戏，开始被阿波利奈尔称为"超自然主义"戏剧，后来才定义为"超现实主义"戏剧。因为它宣告了新思想（尽管准确地说该剧写于超现实主义诞生之前），而且"超现实主义"一词是在其序言中第一次出现。阿波利奈尔在其中以有趣的方式展现了变性现象：剧中的特雷丝变成男人。他在其序言中定义了一种新的剧作艺术，它以放弃行动整一为特点，而行动整一在当时是不管浪漫主义者、自然主义者还是象征主义者都保留的唯一的整一性。他拥护一种异类戏剧，这种戏剧展

―――

〔1〕 此处参照了袁俊生的译本。——译注

现的是从来不按逻辑发生的生活画面，他拒绝行动不同部分的衔接由来自亚里士多德的因果关系原则来支配。"可然性"原则从此不再时兴。哥尔（Yvan Goll）自称为超现实主义者，他在1920年的《玛士撒拉》（*Mathusalem*）一剧中去掉了统一的因素——"幕"，将不再以逻辑方式衔接的场次并列起来。"不再有幕，只有一系列带着高潮的场次。这样产生的好处是大得多的自由性，并通过不同背景的并置明显地接近电影艺术。现代人的戏剧在此更加容易实现。"他在一篇发表在1924年1月13日《戏剧》（*Comoedia*）杂志的访谈中宣称。阿波利奈尔选择了多样的地点和色调的混合，这是浪漫主义者所设定的却没能成功实现的目标：

"结合在生活中表面无联系的音乐、舞蹈、杂技、诗歌、绘画、歌队、行动、多样布景，将会有补充和修饰主要情节的行动，从悲怆到滑稽的色调转变，和对不真实性的合理运用。"

哥尔在《玛士撒拉》序中也表明想在剧作法中去除所有逻辑性。"非逻辑性的剧作法，"他写道，"目的是为了将我们日常的法则滑稽化，并揭露数学逻辑和辩证法的深层谎言。同时，非逻辑性也可以展现人脑的闪跃性，它思考着一件事，说出另一件事，并且从一个想法跳到另一个想法而没有丝毫逻辑联系。"哥尔与阿波利奈尔一样，出于对真实的要求，为了解释人心深处的分裂，诉求这种"非逻辑性的剧作法"。

超现实主义者关注自己的梦，这个弗洛伊德所说的"另一场景"（autre scène），认为它是一个非常接近戏剧领域的世界，因为它是空间上的表现，是幻想的视觉表现。因此，他们常在其中找到丰富的灵感源泉。三十多年以后，尤奈斯库（Eugène Ionesco）、阿达莫夫（Arthur Adamov）、温伽尔登（Romain Weingarten）、阿拉

巴尔（Fernando Arrabal）在20世纪50年代的先锋大潮中也以同样的方式，常常将自己的梦搬上舞台，从而使超现实主义永存。"对于做戏剧的人，"尤奈斯库在《生活与梦想之间》（1966）中宣称，"梦可以看作是本质上的戏剧性事件。梦，就是戏剧。在梦中我们总是处于情形之中。总之，我认为梦是一种有趣的思想，比醒着的状态有趣，也是有画面的思想，它已经在戏剧里，它总是戏剧，因为其中我们总是在情形之中。"超现实主义的剧作家，就像他们的继承人，尤奈斯库、阿达莫夫、温伽尔登、阿拉巴尔，尽管他们将梦搬上舞台，但他们并不想营造一种像象征主义戏剧那样沉浸在梦境中的氛围。

"不要以因为是梦、应该'制造梦'的虚伪借口，用混乱的梦来弄乱舞台。"温伽尔登在《爱丽丝在卢森堡公园》（1970）的开幕舞台指示中写道，"梦不会以标语牌：'梦'来自我宣告。梦的特征正是其中散发出的强烈现实感，仅附带有，而且是后来才有，变为正常的'不可能'引起的压抑的不自在。从中取样，正是要给人梦境的现实感觉，对于演员来说，首先自己要进入其中。"

四 克雷格（Edward Gordon Craig）与超级木偶

克雷格在其《论戏剧艺术》[1]（1905）中追溯了从其起源至20

[1] 克雷格在《论戏剧艺术》中以一个导演与一个戏剧爱好者的哲学对话形式分享其导演经验。

世纪的艺术史,对他来说,现实主义是一种衰落。他认为,在古代被赋予圣事庄严性的艺术,从文艺复兴时期起就开始沦入现实主义平庸的琐碎中。他钦佩莎士比亚,是因为其几部戏中幽灵的出现从一开始就禁止任何现实的形象化。关于《哈姆雷特》中的幽灵,他写道:"这是主导整个行动的无形力量的瞬时物化,也是作者让'戏剧人'打开想象、让理智的逻辑沉睡的指令。"[1]

他的母亲是演员,他自己也在很年轻时就做了演员,因此非常熟悉表演艺术,其一生都在个人实践和教学中思考这种艺术。他为此还于1908年创立了《面具》杂志。他的理论马上对整个欧洲产生影响,因为从1909年开始,克雷格就不断地四处活动,经常离开伦敦去佛罗伦萨工作。他在那儿创办了"哥尔多尼圆形剧场"演员学校。他还接受斯坦尼斯拉夫斯基的邀请去莫斯科指导演出,主要创作了《哈姆雷特》。他的方法与阿披亚的接近,但直到1914年他们在苏黎世相遇之前他完全不知道阿披亚。

克雷格的天才之处在于他不仅思考刻板性也思考活动性。他感到人的身体不可能真正地驯化,是不可信赖的工具。因为软弱,它总是不知不觉地背叛艺术家。"人的身体甚至拒绝为住在其中的灵魂、感情或思想充当工具,总是它说了算,最后它所揭露的不过是对脆弱的承认,……或谎言。……我认为,对人来说,创造或制作一个工具来找到他所想表达的比用自己的人合适。"因此,他很早就对木偶产生热情,因为木偶不具有生命只是一个象征。它的使用可以消解由演员的肉体出现所触发的原始情感,演员的出现是他所警惕的,而任何没有通过间接转换的情感都不是艺术的。克雷格以

[1] 他将《论戏剧艺术》中的整整一章贡献于莎士比亚,题为"莎士比亚悲剧中的幽灵"。

其非常欣赏的埃及艺术为例,这种艺术从不流露艺术家的情感:"埃及艺术向我们充分展示了艺术家如何在作品中不表达任何个人情感。看看埃及的雕像,无表情的眼睛将其秘密保存至世界的尽头。他们的动作充满像死亡的沉默,但其中却温柔、魅力、高雅,与整个作品所流露的爱和力量共存;艺术家的个人情感、抒情、夸张却没有一点痕迹。内心的挣扎?也并没有。通过其执着的努力,艺术家不外露任何东西,其作品并不包含自白。"因此木偶也不能假装模仿生命:"它不会与生命竞争,但会超越;它不会表现血肉之躯,而是表现出神状态的身体,并且在它散发出鲜活精神的同时,便具备了死亡的美。通过与现实主义者不断主张的'生命'一词对比,'死亡'一词自然而然地出现在笔下。"而"超级木偶"在其绝对的无表情下,没有任何情绪。它拥有庙宇里的神像的神圣力量,它是神像的后裔。"木偶是庙宇里古代石偶像的后裔,它是神蜕化的形象。这个童年的朋友,它还会选择和吸引它的信徒。"面具去除了脸部的活动性,出于同样的原因也强烈吸引克雷格。"任何了解面具和面纱的价值并欣赏它们的人都类似于雕刻家、建筑师、金银匠、印刷师。"

克雷格不仅详细分析了木偶的刻板性和面具加于脸部的不活动性,还反思了运动的力量,而运动的力量正是戏剧的起源。"我铭记,万物都来自运动,包括音乐;我很高兴我们有幸成为这种至高力量——运动——的责任人。因为现在您将看到戏剧(即使是目前的戏剧,可悲又误入歧途)与这种职责的关系。东方或西方所有国家的戏剧都诞生于运动,并且起源于人力的运动(哪怕它们的运动已经变形)。我们知道这一点是因为我们拥有历史的见证。"他不仅研究人的身体里的也研究在舞台上的这种运动。他相信,动作是还未开发的领

域，充满无尽潜力。在他所教授的课程里，运动课是决定性的。他让演员们通过分析和比较最多样化的运动来进行练习，人体、树、风、水、鱼、鸟等的运动。学生应该从这些练习中总结出原则并即兴创作。克雷格在欧洲是第一个将模仿和即兴技巧置于演员培训中心的人，后来老鸽巢剧院学校的科波及随后的杜兰都向他借鉴。

克雷格也很重视演出中人群的运动。它们构成了在舞台上表现演员个人层面或群体层面的情感的草图。"通过运动才能表达人群的激情与思想，才能让演员表达他所扮演人物的情感和想法。在舞台上，现实、细节的准确是无用的。"

克雷格希望让限制运动的舞台变得可动。他演过多次莎士比亚戏剧，被舞台的局限所困扰，舞台在他看来总是很狭小。在莎士比亚戏剧中常见的场地变换问题，在他看来简直无法解决，以至于就像象征主义者一样，一时间，他认为其作品不能上演，是用来读而不是用来表演的。他不愿停留在承认失败上，于是读了许多关于舞台建筑的论著，[1]并研究布景的历史。在《论戏剧艺术》中，他断言舞台建筑史是一部衰落史。起初，戏剧场地是建筑艺术也是开放的。在古希腊，剧院是大理石的。在中世纪，教堂是戏剧的布景，假面喜剧在公共广场或背靠宫殿搭建戏台，伊丽莎白时代的剧院是露顶的，但后来，剧院封闭起来，舞台成为这个意大利式剧院的"幻觉盒子"，充满虚假的布景。对于克雷格来说，要还剧院以其过去的伟大，必须要改变戏剧场地并重新赋予其建筑艺术化的舞台。他希望舞台建筑要使用轻便的、灵活的、易操作的材料。"可以要求建筑师进行干预，"他在《前进中的戏剧》中写道，"但想象像

[1] 克雷格很小就受到做建筑师的父亲在建筑学上的启蒙。

钢丝舞者一样灵活,它对冰冷的大理石避犹不及,使用铜的想法它也不会有,应该会像篾条制品,或者是一架不像真的转梯,稍微踩重一点就会塌;然后是美丽的白丝绸,就像在海德公园的星期天一样稀罕地使用;漂亮的刺绣,还有大量更漂亮的珠宝,以便每天都更换。

"比如,我们能不能想象一个以像鹳脚一样细的柱子支撑的舞台,装饰着鸟的羽毛,到处挂着一条长长的珍珠项链?用粉,漂亮的粉撒满整个台面,还有香水……我从舞台讨论中跳出来了,僭越至布景、服装和所有剩下的东西。"

他研究塞利奥(Sebastiano Serlio)《建筑论》[1]中的草图,于是有了建立一个可以无限塑造的舞台地板的想法。塞利奥在舞台地板上画的凹凸方格的每一个方格都是独立的元素,可以通过机器装备升高或下降,以此即时地限定新的凹凸空间。[2] 以此为基础,他想建立一个"集千面一体的舞台",于是尝试着实验所有可能类型的移动表面。他因此发明了"屏幕"——垂直的屏风,它们可将舞台结构化,让舞台具有多个几乎即时的变化。确实,只需改变铰接面板的方向就能即刻改变舞台的设置。克雷格将这种可改变的舞台与人脸相比。人脸由不同部分组成,眼睛、嘴唇、鼻子等,只需其中一个动一下,面部的表情就会改变。

舞台的这种变化将会改变一些剧作家的写作。阿拉巴尔在《上帝被数学吸引》——这出写于 1957 年,完成于 1965 年的戏中,使

[1] 塞利奥,意大利建筑师和雕塑家,其晚年受弗朗索瓦一世之邀在法国度过。他在《建筑论》(1540)之后又写了《透视(第二卷)》(1545)。他将自己很大一部分精力都投入戏剧建筑的研究中。
[2] 谢侯(Patrice Chéreau)1988 年在拉维莱特大厅对《哈姆雷特》的杰出创作中,使用了这种类型的装置,根据剧中需要,升起舞台地板的一部分,让赫尔辛格的城墙出现,或者降下一部分地板,造出墓地,掘墓者在其中挖出了小丑约里克的头骨。

用了有一面是镜子的活动板作为唯一的布景，其中人物像自动木偶一样僵硬地活动，就像在迷宫中一样寻找他们的影像，而影像总是不同，并且通常会因为对准镜子的光束的作用而失真。热内在《屏风》（1961）中也以克雷格的方式构建舞台，使用屏风来限定属于互相对立的种族、意识、生与死的人群的空间。

图 5　科波的老鸽巢剧院

是科波（Jacques Copeau）将克雷格的思想介绍到了法国。他在弗洛伦萨与克雷格一起工作过之后，于 1913 年建立了老鸽巢剧院。由于次年战争爆发，他的剧团仅昙花一现，但其影响对整个 20 世纪法国演出概念都至关重要。在两次世界大战期间，1927 年，他的两个学生，茹威（Louis Jouvet）和杜兰（Charles Dulin），邀请皮

图 6　格罗皮乌斯（Walter Gropius）的全能剧院（1927）

托耶夫（Georges Pitoëff）和巴蒂（Gaston Baty）一起创立了"四人联盟"。皮托耶夫和他的妻子柳德米拉来自俄国，受过斯坦尼斯拉夫斯基的培训（尽管他们已经摒弃了其原则），他们向法国观众介绍了众多的外国作家，尤其是契诃夫（Anton Tchekhov）、斯特林堡、施尼茨勒（Arthur Schnitzler）、萧伯纳（Bernard Shaw）、皮兰德娄（Luigi Pirandello）。巴蒂喜欢复杂的演出，与其他喜欢简洁的三位不同，他将表现主义的技巧引入了法国舞台。由于缺少财政支持，四人联盟并没有比科波实现更多他们的愿望。皮托耶夫于 1939 年逝世，其他三位逝于"二战"之后，杜兰于 1949 年，茹威于

1951年，巴蒂于1952年。但他们的艺术工作得以延续，杜兰培养了战后的一批导演：巴洛（Jean-Louis Barrault）、布兰（Roger Blin）、维拉尔（Jean Vilar）、居尼（Alain Cuny）等。

五　施莱默的"物品芭蕾"

施莱默跟克雷格一样研究运动的风格化。[1]他也想消除使戏剧受损的自然主义。他与马拉美的观点一致，认为舞蹈不仅因其起源于戏剧，也因为它可以摆脱叙事，是使戏剧恢复生机的优先手段。"因为无声的戏剧性舞蹈（对创作者来说无拘束的女神），不发一言但却意味着全部，隐藏着塑形和表达的潜力，歌剧和戏剧在这点上不能达到如此纯度。戏剧性舞蹈是歌剧和戏剧的原始形式，它因为不受任何拘束，注定要不断地成为戏剧重生的萌芽和起点。"施莱默创作的演出介于戏剧和舞蹈之间，其演员都同时受过演员和舞者的培训。

施莱默是抽象画家，他于1920—1933年间在包豪斯[2]教授雕塑，像瓦格纳一样，他也梦想着艺术的融合。他早期的芭蕾舞剧之一，1916年在斯图加特上演的《三重芭蕾》，其命名不仅因为它由三位演员-舞者演绎，还因为施莱默在其中展现了舞蹈、服装和音

[1] 参见汇集施莱默作品的著作《戏剧与抽象》（Théâtre et abstraction，L'Âge d'Homme, 1978.）。
[2] 包豪斯，意为"建筑的房屋"，同时是研究与创作之地，也是柏林建筑师格罗皮乌斯（Walter Gropius）于1919年在魏玛创立的学校。学校教授建筑、绘画、雕塑、戏剧、舞蹈等课程，主旨是创造一种艺术的综合体。1933年，在希特勒驱赶了其几乎所有艺术家时学校关闭。

乐的结合。

他与克雷格一样被木偶戏吸引,他欣赏克莱斯特(Heinrich von Kleist)。克莱斯特的《论木偶戏》(1810)显示他是第一个有让舞者动作更接近木偶的直觉的人,二者都非常风格化。克莱斯特认为,舞者可以从观察木偶戏中学到很多东西。在其论著中,叙述者转述了他对一个舞者的采访,舞者分享了自己对木偶表演的兴趣和从中得到的利于其个人实践的益处。"他向我保证,他对这些木偶哑剧感到非常喜欢,并明确地让我明白,一个舞者如果想提高自己的能力,可以从中学到很多东西。"当叙述者问到这些木偶的四肢运动机制时,舞者解释说,所有的运动都有其重心,并且木偶表演者必须在木偶内部掌握这一点,以便"只是作为摆的四肢能够在没有进一步干预的情况下机械地跟随其自身运动"。重心所描绘的线,照他说的从物理的角度来看很简单,同时又非常神秘。"因为它最终只是舞者灵魂所描绘的路线,而操作师如果没有置身于木偶的重心,也就是说,没有以跳舞的方式,他怀疑操作师能否得其要领。"因此,克莱斯特认为,木偶的操作者非常完美地知道舞蹈的所有秘密。而舞者却不能达到木偶的完美。"机械人体模特比人体构造更具风度。"舞者矛盾地肯定到。

施莱默使用非人格化的面具来将演员打造成某种木偶,还将所有的形状都进行几何化处理。舞台是立方体,他将其涂成黑色,并覆盖上透明的屏幕或镜子;演员的身体穿着黑色的紧身衣,被要求执行机械化的运动,类似于自动木偶。就这样他于1922年创造了"物品芭蕾"。他甚至将其1926年的芭蕾舞剧命名为《盒子之舞》,次年的舞剧命名为《棍子之舞》。他将舞台空间设想成数字与度量的结构,其中的人既是血肉之躯,又是数字与度量的机制,可以证

明其数学原理。他在舞台的地板上画出纯粹的几何图形，例如带有对角线的正方形，或者是确定演员—舞者轨迹的圆形。如同节拍器可以量化音乐家与时间的关系，施莱默认为几何是调节人与空间关系的手段。

第二节 | **神圣戏剧**

　　就像象征主义者和克雷格一样，后来的许多欧洲剧作家和导演都想重新赋予戏剧其起初便具有的力量。最初，在古希腊和中世纪的欧洲，戏剧几乎与宗教信仰没有区别。热内像马拉美一样，总是对礼拜仪式的辉煌和宗教仪式的戏剧性着迷，他在《致让-雅克·珀维尔的信》（*Lettre à Jean-Jacques Pauvert*）（1954）中如此表达道："最高级的现代戏剧已经演了两千年了，而且就在每天的弥撒圣祭中。……我不知道有什么比弥撒中高举圣体更有戏剧性。"剧院对他们来说是一个优选之地，其中在一些特殊时刻某种超验性的东西可以表现出来。演员与观众的相遇蒙上了一种仪式性质，甚至成为领圣体仪式[1]。法国的阿尔托，波兰的格洛托夫斯基，或者俄国的斯坦尼斯拉夫斯基在较小程度上，正是如此，他们以不同的方式追求相当接近的目标。戏剧就像绘画和雕塑一样，对他们来说是世界上少有的可以看到不可视物的地方之一。阿尔托反对电影，他在《戏剧及其重影》中宣称："戏剧通过诗意将不现实的画面与（电影）对现实的粗略可视化形成对比。"他们赋予戏剧以仪式的庄严性，要求演员进行一种苦修，与一些新教徒入教所要承受的修行

[1] 基督教仪式，其中信徒领取象征耶稣身体和血的面包与红酒。——译注

一样艰苦。他们三位都思考使其上升到神圣高度的方法，而且非常鄙视不少西方演员的拙劣表演。出于同样的原因，他们要求观众全面质疑自己，期望观众完全参与，并且希望彻底地改变戏剧场地。

一　阿尔托与"残酷戏剧"

阿尔托（Antonin Artaud）的戏剧观念受到东方戏剧与超现实主义的综合影响。他是克洛岱尔之后最先感受到东方戏剧吸引力的人之一，同时他兴奋地在超现实主义团体[1]中发现了梦与无意识世界的残酷，欲将之搬上舞台。1938 年出版的《戏剧及其重影》汇集了他从 1932 年起关于戏剧的写作。在出发去墨西哥之前，他自己将分散的文本汇集起来：在《新法兰西杂志》发表的文章、讲座稿、信件等，这些写作见证了他长时间在他于 1920 年与维特拉克建立的雅里剧院作为演员和导演的经验。[2]虽然他被疯狂所折磨，没来得及完全组织整部集子的结构，但《戏剧及其重影》仍不失为 20 世纪关于戏剧的重要著作之一。

阿尔托探索一种新的戏剧语言。"关于这种新语言，"他写道，"语法尚待发现。动作是其主体与灵魂，要是想要从头至尾完整的话。"他想赋予身体以其所丢失的原始地位，想要终结"文本的戏

[1] 阿尔托加入超现实主义运动，尽管为时很短，但还是在其写作中留下了无法磨灭的痕迹，尤其在其早期的诗歌中，它们完全是超现实主义的。他本人在运动中起着重要作用。由超现实主义者在 1925 年左右签署的几份文件中带有他的印记，其中包括呼吁东方反对西方理性主义的号召。如果说他与超现实主义团体很快决裂，那是出于政治原因，因为他拒绝艺术为非美学目的服务。
[2] 从墨西哥回来后，阿尔托还校对了《戏剧及其重影》，但当 1938 年该著作出版时，他已经陷入疯狂，在巴黎圣-安娜住进了疯人院。

剧",并谴责西方戏剧"只见戏剧对话的一面",正如他在《演出与形而上学》一文中所写的。他想带给戏剧"一种独立于话语空间的诗意",并断言,"纯粹的戏剧语言"并非话语,而是演出。这种特殊的戏剧语言,还需要创造出来,用来表达意义。它将由音乐、舞蹈、哑剧、模仿、语音语调来创造。它将有表意的价值。他梦想重新找到一些哑剧的直接表达方式,在这些哑剧中动作会表达想法、思想态度,而不像欧洲哑剧那样表达话语、句子,欧洲哑剧在他看来只是假面喜剧的哑剧部分的变形。他举了一个东方象征的例子:它以树上一只闭着一只眼的鸟开始闭上另一只眼来表现夜晚。他在《残酷戏剧》中对这种完整演出是这样定义的:"任何包含对所有人都敏感的客观物质元素的演出。叫喊、埋怨、显灵、吃惊、各种戏剧性突变,根据某些仪式原型做的服饰的神奇美感,灯光的辉煌,声音的咒语般的美,和谐的魅力,音乐的稀有音符,物品的颜色,身体运动的节奏,其渐强和渐弱将遵循所有人都熟悉的运动脉动,新奇物品的具体出现,面具,几米高的模特,灯光突然的变换,唤起冷暖的光的物理作用。"他以激励演员创造一种身体的语言为目的,写了两部哑剧《贤者之石》和《苍穹已逝》,但其中他只给出了梗概和提供了一些舞台指示。

1931年,巴厘剧团来巴黎表演,阿尔托看了之后,立刻在其文章《巴厘戏剧》中加以赞誉。在他看来,他们实现了这种"纯粹的戏剧"。其中作者被淘汰,让位于导演,而导演被提升到神奇组织者的地位,创作了"一种基于符号而非词语的肢体语言"。他钦佩"这些演员的几何服饰造型,看起来就像动画的象形文字"。他们的动作完全有数学般的精准,这种"动作的形而上性质"强烈地吸引了他,"他们的一切都是有规则的,非人格化的,没有一块肌肉的

运动、没有一个眼珠的转动不像是推导和贯通一切的数学思维的结果"。

格洛托夫斯基敏锐地指出阿尔托对巴厘戏剧的误解之处：他没有考虑到在东方戏剧中，符号都是严格系统化的，以至于观众能立刻解读。这种方法不能转移到西方，因为西方并没有受同一社会群体认可的一整套可识别的文化符号，而是每个艺术家使用自己的符号系统，对其解读就很可能是随意的。格洛托夫斯基写道："他对巴厘戏剧的描述，尽管对想象有启发性，但实际是一个很大的误解。阿尔托将表演元素解读为'宇宙符号'和'唤起超能的动作'，但它们是具体的表达，是巴厘人普遍都懂的符号系统里的特定戏剧字符。"[1] 这种批评丝毫不会改变格洛托夫斯基对阿尔托的钦佩之情，他与之有着同样的关于演员艺术的神圣概念。"在其描述里，"格洛托夫斯基写道，"他触及了本质的东西，他并不完全知道的东西。这是神圣戏剧真正的教训。当我们说起欧洲中世纪戏剧、巴厘戏剧、卡塔卡利舞戏，认识到自发性和纪律性并不会互相削弱而是相辅相成的；而且，基础性的（自发性）可以提供营养，成为一种放射状行动的真正来源，不是基础性的（纪律性）也亦然。"

阿尔托发现巴厘人对木偶、面具、巨型模特的使用后，呼吁让布景消失，以便由增大到巨型模特大小的人物本身，木偶，甚至是不明形状的物品来构成布景。他在《戏剧及其重影》中写道："模特、巨大的面具、比例奇特的物品像语言意象一样出现，以强调每一个意象和每一个表达的具体的一面——以通常需要客观出现的东西被收起或隐藏作为交换。"与克雷格一样，阿尔托相信雕像比血

[1] 1967年4月格洛托夫斯基在杂志《现代》（*Les Temps modernes*）中发表的文章，后收录在《迈向贫困戏剧》（*Vers un théâtre pauvre*, Lausanne, La Cité, 1971.）中。

肉之躯的演员对观众具有更大的魔力。如此神圣的显灵，会让观众感到恐惧。"另一个例子是，"他在《演出与形而上学》中写道，"一个虚构的生命出现，它由木头和布料制成，所有的部件都完整，什么也不会回答，但却具有令人担忧的性质，它能够在舞台上重新引入巨大的形而上恐惧的一丝气息，这种恐惧是所有古戏剧的基础。"波兰的康托尔[1]（Tadeusz Kantor），将演员与模特混合，比如在《死亡班级》中，他将木偶的刻板性和演员的活动性结合起来，以无与伦比的创造性实验了阿尔托开辟的道路之一。阿尔托让西方重新发现了动作的表达力，其后许多导演和作家都对此进行了探索，比如尤奈斯库，他梦想实现这种动作的戏剧。"以说话的歌队，一个在中心的哑剧演员单独表演，或由最多两到三个人相助，通过典型的动作、几个词、纯粹的动作，就可以表现出纯粹的冲突、本质上纯粹的戏剧、生存状态本身——其自我分裂和永恒的分裂。"他在《笔记与反笔记》中写道。

阿尔托渴望与心理戏剧决裂，而被东方戏剧形而上学的一面所吸引。他认为东方人没有丢失这种神秘的恐怖的一面，这正是戏剧中最有效的元素之一，他们的表演在于不断地制造幻觉和恐惧。他看的其中一场演出就是以幽灵进场开头。就像他自己所解释的，"象形文字般的"人物首先出现，他们在一种幽灵的面貌下，就好像是观众的幻觉。

在《戏剧与瘟疫》一文中，阿尔托将戏剧与在整个中世纪萦绕欧洲想象的可怕大瘟疫做比较。他对瘟疫及其对大众行为的影响作了详尽的临床描述。如果说戏剧与瘟疫相像，那是因为它带给舞台

[1] 波兰的康托尔是职业画家，也是20世纪最伟大的导演之一。其观点与达达主义接近，像克雷格、阿尔托等人一样，他清除了舞台的任何现实主义。

极端紧张的时刻，揭露人一直在抑制的残酷本质。"如果说本质的戏剧就像瘟疫，"他在《戏剧与瘟疫》中写道，"不是因为它会传染，而是因为它就像瘟疫一样，将潜在的残酷本质揭露、暴露、推向外，而所有可能的思想堕落由于这种残酷本质而存在于个人或民族身上（……）。它化解矛盾，释放能量，引发可能性，如果这些可能性和能量是黑暗的，那不是瘟疫或戏剧的错，而是生活的错。"戏剧为了找到其暴力成分，应该重新汲取神话和古老的宇宙起源说的源泉。这已经是马拉美的愿望。它应该像表演古老冲突的奥尔菲斯秘仪（Mystères Orphiques）和厄琉息斯秘仪（Mystères d'Eleusis）。演员应该可以进入一种鬼魂附身的状态，就像在跳圣舞的苦行僧一样。

阿尔托曾在其1932年和1933年的两次宣言中解释其"残酷戏剧"的理论。将残酷带入戏剧对他来说，是使其恢复力量和生命、使其重新找到形而上层面的唯一方式，而且以一种新的间接手段：探索未知的潜意识世界。"戏剧只有向观众展示梦的真实沉淀，才能重新变回自己，"他在《残酷戏剧》中写道，"也就是说构建一种真的幻觉方式；梦中他的犯罪倾向，色情顽念，他的野蛮，他的幻想，对生活和事物的乌托邦意识，甚至是同类相食的残酷，不是在假定或虚幻的层面，而是从内心汹涌而出。"阿尔托长久以来否认自己想要赋予残酷以庸俗的意义、大木偶剧院[1]的风格。但他还是被血腥悲剧的主题所吸引，并在其暴力的表演中看到一种达到他追求的表达强度的方式。"这就是为什么我提议一种残酷戏剧，"他在《与杰作决裂》中写道，"'残酷'，带着今天我们所有人都有的

[1] 巴黎的一家剧院，以上演血腥故事的剧作著称，后衍生出一种浮夸、滥用暴力风格的含义。——译注

打倒一切的疯狂,当我说出这个词时,对于所有人马上就意味着'血'。但'残酷戏剧'对我来说首先是艰难、严峻的戏剧。在表演上,并不是我们可以互相实施的将身体撕成碎块、切割身体组织的残酷,或者像亚述的皇帝那样,邮寄装着人耳朵、鼻子或切开的鼻孔的包裹;而是远比施在我们身上的事情可怕得多的必要的残酷。我们并不自由。天空还可能会砸在我们头上。而戏剧就是首先用来告诉我们这个。"阿尔托总是在残酷的两极摇摆,一个是大木偶剧院的概念,野蛮,流血,阉割、折磨身体,一个是伤害灵魂的形而上的残酷。他的两部哑剧《贤者之石》和《苍穹已逝》阐明了其理论中共存的两种残酷趋势。

如此的戏剧概念必然会引起对演员传统表演方式的质疑,因此演员不应该背诵熟记的文本,而应该即兴表演。阿尔托的老师杜兰,在法国首创即兴表演的方法,该方法"迫使演员思考其灵魂的运动而不是用形象表现它们"。"通过即兴表演",阿尔托补充道,"可以从内部发现语调,由强烈的情感冲动将其推出,而不是通过模仿获得。杜兰与其演员一样即兴表演。车间剧院的艺术家在极其私人的观众圈面前已经练习了几场真正的即兴表演。他们表现得出奇地灵活,可以用几个词,几种态度,几个面部表情,来表演我们人的性格、怪癖、角色,甚至是抽象的情感,风、火、植物等元素,或者是精神纯粹的产物,梦,变形,而且就在现场,没有文本,没有指示,也没有准备。"1935 年 6 月,巴洛根据福克纳(William Faulkner)《我弥留之际》改编的戏剧《在母亲身旁》在车间剧院上演。演出让观众真正地陶醉了。阿尔托对其赞口不绝。

"正是在那儿,在一种神圣的氛围里,"他在《戏剧及其重影》

的一则"笔记"[1]中写道,"巴洛即兴表演了一匹野马的运动,突然我们吃惊地看到他变成马。

"他的表演证明了动作不可抗拒的作用,成功地展示了手势和动作在空间中的重要性。他重新赋予了戏剧透视法不应该丢失的重要性。他终于让舞台成为生动感人之地。

"这个演出是根据舞台和'在舞台上'安排的:它只能存在于舞台上。但舞台上没有一个角度不具有动人的意义。"

演员必须在自己的内心最深处寻找生动的情感,传递给观众。"任何情感,"他在《情感运动》中写道,"都有有机的基础。演员通过在身体里培养情感来补充其强度。

事先知道要触碰的身体的点,就是将观众带入魔法般的出神状态。戏剧诗学早已不习惯的正是这种宝贵的科学。因此,知道身体的定位就是重塑魔法链。

借助象形文字的灵感,我可以重塑神圣戏剧的概念。"对于阿尔托,演员就是圣人,一个极度敏感的人,将身心都奉献于观众,就像他自己于1947年1月13日在老鸽巢剧院的感人讲座中做的那样。这种对演员表演方式的质疑与对观演关系和剧院结构的质疑息息相关。为了使观众参与到戏中,应该消除意大利式传统舞台与观众席的对立。阿尔托是这方面的先驱,他设想了一个独特的地方,没有任何分隔和障碍,以便可以在演员和观众之间建立直接的交流。他主张放弃剧院。"因此,放弃现有的剧院,"他在《残酷戏剧》中写道,"我们将随便用一个棚子或谷仓,然后按照一些教堂或圣地,和藏北高原庙宇的建筑艺术进行重建。"他想象观众坐在

[1]《戏剧及其重影》的最后一篇文章题为"两个笔记",一则是"马克斯兄弟",另一则是"在母亲身旁"。——译注

中间的可移动椅子上,以便他们可以跟随在其周围的演出。没有舞台可以让行动在大厅的四处展开。四周可以有长廊,行动因此可以在每一层展开。这些正是后来的一些导演,尤其像姆努什金(Ariane Mnouchkine)所实验的方法。

对于阿尔托,戏剧是"世上唯一一个做过的动作不可能重复第二次的地方",不应该落入重复的陷阱。如果陷入日常表演的单调中,如果演员不始终挑战自己的话,表演事件就丧失它的特殊性。这也是热内的观点。"刚刚好的唯一一次表演,就该足够了。"他在关于《屏风》的演出的《致罗杰·布兰的信》中肯定道。德里达[1]指出阿尔托如此设想的戏剧不可上演,因为阿尔托不想它是一个表演,而是从生活中截取那些不可表演的东西。矛盾之处就在于阿尔托想要终结模仿的事实。他想混淆戏剧与生活,否定一切有关生活的媒介的价值;否定一切表演的、模仿的虚有之物的价值。"艺术不是生活的模仿,"他断言,"而生活是对艺术让我们进行交流的超验性原则的模仿。"

与阿尔托一脉相承的一些当代剧作家,如诺瓦利纳(Valère Novarina)或米尼亚纳(Philippe Minyana)都拒绝固定文本,因为他们想使其保持活力。他们有时也自己导演,以便在舞台上随着排练而修改文本,而且他们通常是为了某个具体的演员而写作。诺瓦利纳对演员表演的期待很高,如《致〈飞行工作室〉的演员的信》(1989)[2]中的这段话便是证明:"要有强度的演员而不是有意图的演员。让他的身体工作。首先,实质上去用鼻子闻,咀嚼,呼吸

[1] Jacques Derrida, "Le Théâtre de la cruauté et la clôture de la représentation", *Critique*, n° 230, juillet 1966.
[2] 该信于1989年附加在《话语之戏》中出版,但首次出版是1979年。——译注

文本。从字母出发，磕撞辅音，嘘出元音，咀嚼，狠狠地走它，[1]便能知道它如何呼吸，如何有节奏，甚至就像在文本中耗尽精力，喘不过气，才能找到它的节奏和呼吸。损坏、耗尽第一个身体，以便找到另一个（另一个身体，另一次呼吸，另一种积蓄）来表演。深刻的阅读总是更低，更接近底部。文本变成演员的营养，一个身体。"

阿尔托的戏剧创作只留下了短暂的痕迹，但其理论却在戏剧的发展中发挥了重要作用。在他之后，一些人拒绝文本的戏剧，一些人借用其完整演出的概念，另一些人借用其残酷的理论。一些即兴表演[2]的剧团，如贝克（Julian Beck）的生活剧团[3]，巴尔巴（Eugenio Barba）[4]的欧丁剧团，柴金（Joseph Chaikin）[5]的开放剧团等，都承认阿尔托对他们有重要的启发性。所有那些使用巨型木偶的剧团，如20世纪60年代美国的面包与木偶剧团，还有所有通过哑剧、舞蹈、裸体来让身体说话的艺术家，如萨瓦利（Jérôme Savary），都是他的继承人，并像他一样倡导一种完整的戏剧。惊恐运动（Mouvement Panique）[6]则直接与阿尔托和超现实主义一脉相承。在1960—1962年间，阿拉巴尔、托波尔（Roland Topor）和佐杜洛夫斯基（Alexandre Jodorowsky），还有一些法国、墨西哥、

[1] 此处体现的是诺瓦利纳的语言特征之一，即创造出一些非常规的表达方式。——译注
[2] 参见《戏剧创作之路》（*Voies de la création théâtrale*）第一卷，它完全贡献于即兴表演戏剧。
[3] 生活剧团于20世纪50年代初在美国由贝克（Julian Beck）和玛丽娜（Judith Malina）创立，其表演者通过集体创作想要改变世界，是最典型的实验之一。
[4] 意大利人巴尔巴生于1936年，是格洛托夫斯基的学生。
[5] 柴金（1935—2003），美国人，开始是生活剧团的成员，后于1963—1973年间领导其创立的开放剧团。
[6] 艺术团体，名字来源于希腊神话中的牧神潘（Pan），其衍生的形容词"Panique"为"惊恐的"意思。——译注

西班牙的导演、画家、剧作家,在巴黎和平咖啡馆聚会中内部使用"惊恐"一词来指代,不是一个团体或艺术学派,而是一种存在的方式。1963年在悉尼大学一次讲座[1]中,阿拉巴尔解释了这个在原始团体外部开始流传的词语。他定义了有关"惊恐的人"的主题和关注领域:"我,讽喻和象征,神秘,性,幽默,幻想的创造,直至噩梦的现实,肮脏,卑鄙,还有记忆,偶然,混乱。"1962年起,该组织的出版物、展览、短片相继问世。

二 斯坦尼斯拉夫斯基或"体验"的艺术

斯坦尼斯拉夫斯基身兼演员、导演、戏剧艺术教师的三重身份,对他来说,戏剧中的主要问题在于如何和解创新与重复。正是为了解决这个问题,他创立了"体系",即一套培养演员的新方法。他想教给演员"心理技术",一种同时是内部也是外部的技术,使其可以探索身体与心理的"自然"现象。

1898年,他创立了莫斯科艺术剧院,并在1925年开始写的回忆录《我的艺术生活》和1929—1930年在法国时写的著作《角色的塑造》[2](*La Construction du personnage*)中,详细阐释了自己的戏剧观念。他的理论深深地影响了在法的俄裔艺术家,比如,"二战"前的皮托耶夫夫妇,乔治与妻子柳德米拉,战争刚结束有巴拉乔娃(Tania Balachova),最近的有维泰兹(Antoine Vitez),他

[1] 阿拉巴尔1963年在悉尼大学做的讲座,发表在杂志《标志》(*Indice*, n. 205, 1966)中。
[2] 又译为《演员创造角色》。——译注

的理论通过这些中间人广泛地传播给了法国理论家。

斯坦尼斯拉夫斯基认为演员只有运用自己丰富的内心活动才能有独特的表演。在舞台上，演员应该感觉到他所演的。他在能体验到他所演人物的情感，并能加以控制时，他的艺术才更加精湛。为此，他必须寻找"潜台词"，也就是说，在漫长的自我探索过程中，发现文本在他身上所唤起的和他将在表演中体验的情感。"'潜台词'是什么意思？"斯坦尼斯拉夫斯基在《角色的塑造》中写道，"在文本中，准确地说文字背后和文字本身中隐藏着什么？……它是角色人性的明显表达，是演员完全感觉到的表达，并在文字下不间断地流动着，赋予了文字真实的存在。潜台词是由多种多样的模式组成的网络，存在于每一出剧，每一个角色，由各种想象的创作，内心的冲动，集中的精力，或多或少准确的真实和杂糅着现实、改编和调整的真实，及其他许多相似元素编织而成的网络。是潜台词帮助我们说出台词，就像我们应该根据剧本来说出台词。"

斯坦尼斯拉夫斯基将这种回忆再现的现象和一部由心理画面、内心视觉组成的电影结构做比较。演员可以在表演中唤起这些成分，以赋予其强烈的情感真实感。

"简单来说，您应该想象一部由心理画面、内心画面组成的电影，"他写道，"一个持续的潜台词……。这些内心的画面会在我们身上产生不可预见的情感。您很清楚当您不在舞台上的时候，真正的生活就是充满这些；但当您在舞台上时，就由您——演员——通过制造特殊情形来补充生活。

这么做不是出于现实主义或自然主义的意图，而是因为这是激发我们的创造力所必须的。

创造力存在于我们的潜意识中，只有通过一种想象的现实才能

被激活，只要我们相信。"

斯坦尼斯拉夫斯基给演员的建议是这样的："这种内心电影需要经常在您的脑海中展现，像画家或者诗人一样，描绘您每次表演时看到的一切和感觉。通过回顾这种内心的电影，您将不断意识到在舞台上时该说什么和该做什么。可以肯定的是，每次您回顾并描述电影时，都会出现变化。这样更好。正是这些意外和即兴的变化为创造力提供了最佳动力。

需要长时间系统地练习才能养成内心视觉的习惯。当您的注意力不够稳定，当您的角色的潜台词持续性可能会中断时，您立刻紧紧抓住内心视觉里的具体对象，就像紧紧抓住救生圈一样。

这个方法还有另外一个好处。我们都知道角色的台词由于不断重复而失去其冲击力；相反，您越重复您的视觉画面，它们将变得越有力和精确。

想象完成剩下的事情。它不断地增加新的修改和细节来填满和激活内心的电影。由此可见，频繁投影画面没有任何坏处，相反，它只会完善演技。"

演员不断地运用他的想象力，这使他能够在扮演的情境和先前经历过的情境之间建立相似关系。他通过进行"体验"来塑造人物，这种斯坦尼斯拉夫斯基的概念，可以定义为在表演中发现文本中的戏剧场景与个人的情感经历之间很强的相似性。为了帮助其实施，斯坦尼斯拉夫斯基有时借助于其称之为"假使有魔力"的手段，即询问演员如果处于他所演人物的情形中会如何反应。如果演员想塑造一个令人信服的人物，并表现出与同伴和观众交流的情感，应该在其情感记忆中去汲取源泉。他的艺术就在于他有能力体验过去的情感，或记起他观察到的别人的情感，找到它们在他身上

留下的记忆痕迹。这种情感是受控制的,因为它联系的是过去的情感,其痛苦已随时间而变淡。

"在现实生活中,一个正经历痛苦感情事情的人是不能连贯地讲述事情的,"斯坦尼斯拉夫斯基写道,"在这样的时刻,眼泪让他窒息,他的嗓音也破裂,强烈的情感让他的思想充满混乱,他可怜的模样让看他的人惊慌失措,也让他们无法明白他痛苦的原因。但时间可以治愈一切,抚平人内心的激动,使人能够冷静地思考发生的事情。这个时候,我们终于可以连贯地、慢慢地、清楚地讲述事情,而且我们可以相对不动声色地讲述故事,而听的人会哭泣。

我们的艺术想要达到的正是这样的结果。也正因为如此,我们的艺术要求演员体验其角色的焦虑,让他在家或排练时哭尽身体里所有眼泪,以使自己镇定下来,摆脱对所有不合适的和可能损害角色的因素,那么他就能在舞台上传递给观众他所经历的焦虑,用清晰的、有感染力的、深刻体悟的、可理解的和雄辩的词语表达。在这个时候,观众会比演员感动,而演员则保留所有能量至他最需要的地方,来表演他所演人物的内心活动。"

就像狄德罗在《演员的矛盾》中表达的,斯坦尼斯拉夫斯基也期望演员有稳定的双重人格。狄德罗要求表演感情但不体会它,而斯坦尼斯拉夫斯基则要求演员感觉到并不断地控制它。当《演员的矛盾》于19世纪末在俄罗斯翻译出版时,斯坦尼斯拉夫斯基不断提到的伟大演员史迁普金(Mikhail Shchepkin)[1]早已拒绝了这种的理论,他用狄德罗自己的术语称之为"精妙的滑稽模仿"。同样

[1] 史迁普金,俄国19世纪最伟大的演员,也是果戈里最喜欢的演员,他演了果戈里戏剧的所有主角。他在俄国的舞台上创立了现实主义的表演方式,这是斯坦尼斯拉夫斯基所依赖的传统。

地，斯坦尼斯拉夫斯基也将演"灵魂"的俄国演员与演"人脸"的法国演员做对比。对于史迁普金和斯坦尼斯拉夫斯基来说，狄德罗的角色的概念只会导致程式化的表演，斯坦尼斯拉夫斯基称之为"戏剧条约"，在其笔下是贬义词。他将角色在面具下定型的"表演派"与"体验派"对立，在体验派中，演员艺术可以不断更新，因为他感受着内心深处的情感，同时不断地控制它。

 要达到这种控制必须通过严格地训练演员的两样工具：身体和声音。为了使人物体形符合演员内心想象的和他将通过身体传递给观众的形象，他必须找到一种特殊的方式来说话、走路、活动。他必须完美地控制其身体和声音。"没有实体，"斯坦尼斯拉夫斯基写道，"您就不可能传递给观众您所塑造的内心人物，也不能传递您内心形象的精神。人物的外在塑造解释并阐明了您对角色的构想，因此也将其传达给观众。"要是演员想与观众分享斯坦尼斯拉夫斯基称为的"话语的感觉"，只能是以非常努力地练习声音为代价。"话语就是音乐，"斯坦尼斯拉夫斯基写道，"在一出剧中，每个角色的台词就是一个旋律，一出歌剧，一曲交响乐。在舞台上，发音是与歌唱一样难的艺术。这门艺术需要训练和近乎绝技的技术。一个演员拥有训练有素的嗓音，精湛的发声技巧，当他说出台词，我会完全被其至高的艺术所打动。如果他有节奏，我会不由自主地被其节奏和话语声所吸引，深深地被感动。要是他深入话语的灵魂，他会带我跟随他到剧作的隐秘角落，同时达到他灵魂的隐秘深处。要是演员把声音的生动性融入话语的生动内容，会使我从内心的视角看见他借助自己的创造力塑造的形象。"斯坦尼斯拉夫斯基确实非常重视沉默赋予表演的韵律，它让人猜想人物灵魂中的神秘背景。他在创作契诃夫作品时充分使用了这种手段，因为契诃夫的写

作中充满了隐言。他也非常强调"接触"的概念,也就是在动作中所有可能给予人物厚度的,表明他与周围关系的一切。因此,眼神,聆听,步态,与另一个人靠近或保持距离的方式,摆弄一个物品,等等,对演员来说,这些都是赋予其人物生命力的方式。

这种身体练习本身不应该是目的。它通过内心活动而精神化,只是尽可能精准地外化"体验"的技巧。在关于运动(体操、舞蹈、剑术、杂技等)的章节"演员的练习"里,斯坦尼斯拉夫斯基强调演员感受到的一种"能量"般的感觉,这种能量可以使他控制情感。因此,演员的练习总是从内部开始,从内向外开始"体验"的程序,在外部是其身体描绘人物形象,角色对于他就是可以藏身于后的面具。

"是什么让他如此大胆呢?"斯坦尼斯拉夫斯基问道,"就是他藏身其中的面具和服装。他自己是绝不敢像他所演的他者角色那样说话的。在这个时候,就不是他对他所说的话负责,而是他者。

因此,角色是隐藏演员个体的面具。在这样的保护之下,演员可以暴露其灵魂直至最私密的细节。这正是角色塑造中最重要的点之一。您注意到了吗?那些不愿演与自身不同的角色而只演自己性格的演员,他们喜欢以美丽、出身好、善良和感性的角色出现在舞台上。您注意到创作型演员相反地喜欢演狡猾的角色,滑稽丑恶的人了吗?那是因为在这些角色中,有更丰富的可能性,更清晰的轮廓,更丰富的色彩,更加大胆生动的模型和形象。而这些都明显地更加活跃,从戏剧的角度来说,能给观众留下更深刻的记忆。

角色的构建,伴随着真正的换位,或某种转生的话,是一件了不起的事。而且由于我们对演员在舞台上的期待是创作这种真实形象,而不是展示特殊个性,我们每个人都必须有能力做到这一点。

换句话说，所有的演员都同时是艺术家、形象创作者，必须以化身为角色的方式表演，来创造他们的角色。"

这样，演员的隐私被保护，便可以毫无保留了。当他达到完美演技时，共鸣、化身和表演便合而为一了。"从内在形式到外在形式的传递越直接、自发、生动、准确，观众对您所演角色的内心活动的理解就越公正、广泛和充实。写作戏剧、戏剧存在正是为了实现这一点。"

三　格洛托夫斯基与"贫困戏剧"

格洛托夫斯基（Jersy Grotowski）在莫斯科学习时，宣称受到斯坦尼斯拉夫斯基理论的滋养，但他将其方式推向了极致。他在1965年写的一篇文章中承认受惠于"提出基本方法论问题"的人，但同时也肯定他们的方法和结论都不同。他的文章、讲座稿等被收录在于1971年左右出版的著作《迈向贫困戏剧》[1]中。他于1959年在波兰西南部的奥波莱创立了自己的剧团，即后来的"实验室剧团"，并于1965年将其转移至弗罗茨瓦夫，波兰西部最大的文化中心。其剧院获得"表演艺术研究所"的正式称号。格洛托夫斯基在美国和欧洲多次逗留之后，从1986年开始定居在意大利蓬泰代拉附近。

格洛托夫斯基意图将戏剧神圣化，建立一种"贫困戏剧"，它拒绝任何唯美主义，定位于瓦格纳混合艺术概念的对立面。"首

[1]　又译为《迈向质朴戏剧》。——译注

先,"他写道,"我们避免折衷主义,试着抵抗戏剧是由多种学科组成的想法。我们尽力去定义是什么区别戏剧,是什么区别戏剧活动与其他类型的演出。"文学文本并不是创作这种"贫困戏剧"的必要元素。它可以缺失,演员的哑剧本身就足够;或只作为提纲,跳板,在这一点上与戏剧诗人任意支配的古代神话相似。实施任何转化都是可能的。1962 年的《卫城》是格洛托夫斯基根据波兰剧作家维斯皮安斯基(Stanisław Wyspianski)的剧作改编而成,他在其中仅对原文进行了少量插补,但却通过场景的转移故意地与作家的意象背道而驰。维斯皮安斯基将剧情设在克拉科夫大教堂,赋予其梦境般的层面,格洛托夫斯基却用集中营的噩梦取代了梦境。

这种"贫困戏剧"的特征是绝对剥夺、广泛拒绝演出的所有元素,布景,机器装备,灯光效果,服装,化妆,音乐,声效。"通过逐步消除已被证明是多余的东西,我们发现戏剧可以没有化妆,没有独立的服装,也没有舞台装置,没有单独的演出场地(舞台),没有灯光或声音效果等而存在。但它不能没有演员/观众的关系而存在,不能没有'生动的'直接感知的相通而存在。""当然,这是一个古老的理论真理,但如果严格执行它,它会破坏我们关于戏剧的大部分惯常想法。它否认戏剧是不同创作学科——文学、雕塑、绘画、建筑、灯光效果、表演(在导演的指挥下)——的综合的概念。"任何不是由演员本身产生的效果都被清除了。演员被赋予了最高任务,在"贫困"之中应该用他仅有的方式来创作。

格洛托夫斯基要求演员在非常艰苦的身体训练基础上进行真正的苦修。他研究那些最著名的方法,杜兰的练习,梅耶荷德的"生物力学",京剧、日本能剧和印度卡塔卡利舞的训练技巧。演员在不断的"成熟"中,应该了解他使用的工具——其身体和声音——

的众多资源。格洛托夫斯基甚至创造了一项可以使演员利用其具有的多个共鸣器的技术。"演员应该能够解读他身上所有可以弄明白的问题。他应该知道如何将气引至身体的部位,让声音发出并且被一个共鸣空间扩大。普通演员只知道头的共鸣器,也就是说他使用头颅作为共鸣器来扩大声音,使声音更加'高贵',对观众来说更加悦耳。他有时甚至可以偶然地使用胸腔的共鸣器。但仔细检查身体各种可能性的演员会发现共鸣器的数量几乎是无限的。他不仅可以探索其头颅和胸腔,还可以尝试用他的后脑、鼻子、牙齿、喉咙、肚子、脊柱,来做一个包括整个身体的完整的共鸣器,还可以探索其他我们还不知道的部位。他会发现在舞台上仅使用腹腔呼吸是不够的。如果他想避免呼吸困难和身体排斥反应的话,他身体运动的不同阶段需要不同的呼吸方式。他发现他在戏剧学校学的发音非常容易卡住喉咙。他必须有自觉打开喉咙的灵巧,并且从外部检查它是否打开。要是他不解决自身的问题,他的注意力就会被他必然会遇到的困难所分散,自我深入的程序也必定会失败。要是演员意识到自己的身体,他就不能深入自己的内心,也不能展现出自我。"布鲁克(Peter Broook)在 1971 年为《迈向贫困戏剧》的法语译本写的序中透露,当他让格洛托夫斯基到伦敦来与他的演员们合作两个星期时,他的演员们感到非常震惊,震惊的是"看到这个世界的某个地方,戏剧表演是一门全情投入的苦行僧般的、全面的艺术"。

 这种训练使演员能够探索和控制其身体功能,它本身并没有目的,但正如斯坦尼斯拉夫斯基的理论一样,这是精神过程的一部分。演员必须自省,以便能够与观众交流他的内心活动,并创造一种符号语言来组织这种交流,否则那只会是一种无形的忏悔。锻炼

是即兴表演的支点，在锻炼的基础上，他学会发挥个人联想的作用。指导他的导演必须帮助他消除障碍，消除其行为的刻板性。在打破心理防御的这个困难阶段，他的最佳保护在于创造行为和塑形。"自我展现和牺牲自己最隐秘部分——不为世人所见的那部分——的演员，"格洛托夫斯基写道，"应该能够表现出最大程度的动力。他应该能通过声音和运动传递那些摇摆于梦与现实边界的冲动。总之，他必须能够构建自己的声音和动作的心理分析语言，就像一位伟大的诗人创造自己的语言一样。"对于格洛托夫斯基，不是要教演员一种技术，而是要清除他的障碍，他称之为"消极之道"。"因此，"他写道，"我们的途径是消极的，不是一整套的方法，而是清除障碍。"遮盖"纯粹冲动"的普通动作、日常动作应该从演员身上消失。在极度喜悦和极度痛苦的时刻，人被在词源意义上的"激情"所驱使，会使用有节奏的动作，开始唱歌或跳舞。演员应该尝试找到的正是这种基础的表达，即"有机符号"。演员完成的漫长的内心旅程会引导其发现古老的存在性，它与古老形象、父母角色的原始意象联系在一起，这正是心理形成的起源。"通往创作道路的途径之一，"格洛托夫斯基写道，"就是发现自己身上古老的存在性，牢固的祖先关系将我们与之联系在一起。那时我们既不在角色中，也不在非角色中。通过细节，我们可以在自己身上发现另一个人——祖父或母亲。一张照片，对皱纹的记忆，声音色彩的遥远回声都可以使我们建立一种存在性。首先是某个认识之人的存在性，然后越来越远，一个不认识之人的、祖先的存在性。它是否真实？也许它不像曾经的样子但它像应该有的样子。你可以回到很远的过去就像记忆复苏一样。这是记忆闪现现象，就好像我们记起原始仪式的'表演者'一样。每次我发现些什么都感到

是我回忆起来的。这些发现在我们的后面,必须回到过去才能找到它们。

通过穿越——就像一个流放者的回归——我们是否可以触及某种不再是联系多种源头,如果可以这样说的话,而是联系最初源的东西?"

格洛托夫斯基认为,演员因此也不是寻求逐渐构建一个外在于他的人物,而是通过角色找到一种古老的基础表达。他必须"学会使用他的角色,就像是用外科医生的手术刀一样来自我剖析"。其弟子理查兹(Thomas Richards)在1995年的《与格洛托夫斯基一起探索身体动作》[1]中对此这样解释:"这与斯坦尼斯拉夫斯基关于人物的探索不同。斯坦尼斯拉夫斯基的研究集中于在一个故事里或戏剧文本给出的情形里'塑造人物'。演员会思考:'如果我处于这个角色的情形里,我会做些什么符合逻辑的身体动作?'但在格洛托夫斯基的探索里,比如当他在'实验室剧团'的时候,演员们并不'寻找'人物。人物由于(在演出和角色中的)合成而更多的是出现在观众的脑海中。格洛托夫斯基说起西斯拉克(Ryszard Cieslak)在《贡斯当王子》中的表现时,经常强调这个层面。基本上,西斯拉克并不是在探索卡尔德隆的悲剧人物,而是在探索联系他人生中一个重要事件的个人回忆。"

演员在演出中致力的是献出自己,格洛托夫斯基对此坚决拒绝"演出"这样造作的术语,而将其命名为"行动"。这样的天赋只能在"室内戏剧"中进行,其中观众和演员之间由于靠得近而建立起真正的亲密感,其结果是演员的自我分析,如果观众同意参与,也

[1] Thomas Richards, *Travailler avec Grotowski sur les actions physiques*, Actes Sud, 1995, coll. Le Temps du théatre.

是观众的自我分析。每一次创作，格洛托夫斯基都设计一个新的表演空间，来建立特定的观演关系。"因此，"格洛托夫斯基写道，"演员与观众的关系是可以无限变化的。演员可以在观众当中表演，直接与观众接触，并赋予观众剧中一个被动的角色［参考我们根据拜伦（Lord Byron）的《该隐》和迦梨陀娑（Kalidasa）的《沙恭达罗》创作的两个演出］。或者，演员可以在观众中搭建框架，通过让他们承受某种压力、某种空间的堆积和限制，将他们融入到行动的结构中（根据维斯皮安斯基的《卫城》创作的演出）。演员还可以在观众当中表演并且忽略他们，目光越过他们。观众可以与演员分开，比如用一个高高的栅栏隔开，只有他们的头可以越过（根据卡尔德隆的《贡斯当王子》创作的演出）；在这样极端倾斜的角度里，他们朝下观看演员，就像看角力场里的动物，或者是医学生观看手术（这种朝下的分离的视野也使行动有种道德违背感）。或者整个大厅用作具体的地方：修道院食堂里浮士德的'圣餐'，其中浮士德与观众交谈，讲述他的人生片段，而观众则是摆着巨大餐桌的巴洛克式宴会的客人。消除舞台与观众厅的二元对立并不重要——这只是开创了合适的研究领域。关键是要找到针对每种表演类型的观演关系，并将决策体现在实际安排中。"

第三节 | 政治戏剧

如果说在 20 世纪,像阿尔托、斯坦尼斯拉夫斯基或格洛托夫斯基这样的理论家想重新赋予戏剧神圣的一面,其他人则将舞台政治化,他们对舞台也有很高的期望。他们赋予其揭示社会矛盾根源的使命,以使观众具有政治意识。俄国的梅耶荷德,德国的布莱希特,二人都经历过血腥的事件,一个是俄国革命和斯大林主义的建立,另一个是纳粹主义,他们也是这些事件的受害者,因此想让戏剧成为思考的地方和宣传的工具。同样,梅耶荷德创造了一种"假定性戏剧",布莱希特引入了"间离"的概念,他们通过不同的方式都试图消除让批判精神麻痹的幻觉,并不断地提醒舞台只不过是虚构的。他们对当代舞台的影响至今仍然非常大。

一 梅耶荷德与"假定性戏剧"

梅耶荷德的理论起源于达到一种纯粹戏剧性的愿望。他于 1908 年兴奋地在其同胞埃夫雷伊诺夫(Nicolas Evreïnoff)处发现了戏剧性的概念,这位俄国导演兼剧作家借助中国戏剧的技巧,也从原始

仪式中获得灵感，[1]彻底颠覆了沙皇时代的舞台。梅耶荷德导演了多部马雅可夫斯基（Vladimir Maïakovski）的剧作，像马雅可夫斯基一样是个介入的艺术家，自1917年起他热诚地拥抱俄国革命事业，梦想一种革命的戏剧，既像集市演出又像通俗的街头表演，但也不舍弃英伟的表现。他也宣扬一种"假定性戏剧"，其中演员不应该被自己的表演迷住，而是至始至终知道舞台是虚构的，以至于观众也绝不会忘记他所看的是虚构的产物。"假定性的技术在于反对制造幻觉的过程。新戏剧与幻觉——这个阿波罗似的梦想无关。"他宣称。对他来说，舞台绝对是非现实主义的，由一整套的造型符号组成，充满了能够触动观众的情感力量，并通过一种抽象的风格化来向观众提供对世界的阐释，让其思考。对这种风格化，他自己是这样定义的："我说的风格化是对摄影师所寻找的一个时代或一个事件之风格的准确重建，但我将其与'假定性''普遍化''象征'的概念联系起来。'风格化'意味着借助所有表达方式将一个时代或一个事件的内在综合外化出来，重现艺术作品所隐藏的特定特征。"

梅耶荷德尽管坚决地参与到共产主义运动中，但就像很多艺术家一样，很快在苏联政权眼中变得可疑，遭到了斯大林的打击。从1920年起政府就分配给他的梅耶荷德剧院于1938年被下令关闭了。次年，当他拒绝做自我批评，谴责形式主义，拒绝坚持社会主义现实主义时，他被逮捕并关押至1940年去世。他的理论著作由于在苏联被禁，也长期分散，很晚才被翻译至法国。1963年出版的第

[1] 埃夫雷伊诺夫在1905—1925年间更新了俄国舞台艺术，之后开始流放。他在亚洲、非洲、美洲长期旅行期间获得的民族学家的知识，还有他对生物学的热爱都使他致力于在戏剧中运用生物节奏，这些都使他成为一个特别的导演。

一部著作为《戏剧性戏剧》；随后，1980年出版的《论戏剧》汇集了其著作的主要部分，但其形式主义的美学还是立刻为人所知。由于其导演的果戈里的《钦差大臣》获得巨大成功，他于1926年应巴蒂的邀请来巴黎演出该剧。

梅耶荷德对自然主义的态度尤为严厉，当他在莫斯科艺术剧院[1]与斯坦尼斯拉夫斯基一起工作时体会到自然主义过度使用，尽管他非常钦佩这位大他十一岁的合作者。在他看来，布景、服饰、化妆的现实主义削弱了戏剧，而戏剧的诗意力量主要在于节奏的构成中。现实主义的表演形式吸引了观众对微不足道的细节的注意，却忽略了基本的内容，不必要地延长了演出的时间，从而使其失去了所有的活力。"台上的时间很宝贵。"梅耶荷德肯定道。他坚信，观众的注意力不能保持太久，而缓慢则破坏了表演艺术所需的简洁。他尤其指责历史剧的导演们试图重建一个时代。节奏成分降到次要地位的作品只能因"复制历史风格"的过程而受损。他被梅特林克戏剧的梦的特征所吸引，极具风格化地在俄国创作了其许多作品。当他创作《丹达吉勒之死》时，他选择完全不要布景，并宣称："我们只给《丹达吉勒之死》一个装饰背景，我们只用了一个简单的背景画来排练这出剧，而这出悲剧由于动作的线条清晰而更加令人印象深刻。"

至于声称忠实模仿日常动作的自然主义表演，在他看来是令人痛心地拙劣。"它要求演员有一种清晰、准确、致臻完善的表情；不允许有暗示性的、故意失准的表演。这也是大多数时候演员做得

[1] 斯坦尼斯拉夫斯基于1848年创立莫斯科艺术剧院。梅耶荷德对斯坦尼斯拉夫斯基使用的自然主义不满意，于1902年离开了艺术剧院，成立了新戏剧协会。后来当他们一起创立工作室剧院（Théatre Studio）时，他重新与斯坦尼斯拉夫斯基合作。

太过的原因。然而，在演绎一个人物的时候，根本不需要严格明确轮廓来使其形象清晰。观众拥有通过其想象来补充暗示的能力。许多人正是被戏剧的神秘和一探究竟的愿望所吸引。自然主义戏剧似乎拒绝观众在听音乐的同时行使梦想和补充的权力。自然主义戏剧不懈地致力于驱逐舞台的神秘力量。"梅特林克讲述了让契诃夫和其莫斯科艺术剧院演员对立的许多争论。演员们想要在舞台上表演现实，但在契诃夫眼里，他们这样正是在破坏演出；对于契诃夫来说，戏剧是投射精神状态的地方。他坚决地指责道："自然主义戏剧拒绝梦想的权力，甚至拒绝理解舞台上聪明话的能力。"

梅耶荷德认为演员是通过舞台动作的抽象化而不是对真实的复制来传递他所演人物的感觉和情感的。"动作从属于艺术形式的规律。在一个表演中，这是最有力的表现方式。舞台动作的作用比其他戏剧元素更重要。去掉了话语、服饰、排灯、后台、建筑物，只有演员和其动作艺术的戏剧同样是戏剧。是演员的动作、手势和表情给观众传达其思想与冲动。"与克雷格一样，梅耶荷德坚信演员可以在雕塑里而不是在绘画中找到风格化的姿势模型，因为雕塑是立体展现的艺术，而绘画则固定在平面。"人的身体和道具——桌子、椅子、床、柜子——都是立体的。因此，在戏剧中，演员是主要对象，应该借助于造型艺术而不是绘画艺术中的发现。对于演员来说，雕塑艺术是基础。"由于表演的诗意力量部分在于运动艺术，梅耶荷德有时从杂耍歌舞和要求表演者要有精湛的技艺、灵巧和驾驭力的马戏艺术中获取灵感，从而非常注重演员的身体训练，即"生物力学"[1]。它并不是，正如有时被错误地断言的那样，要为

[1] 又译"有机造形术"。——译注

了身体性而去除心理；身体性这个表达只有在与心理紧密的联系的时候才有意义。

舞台表演的抽象化能够释放观众的想象力。梅耶荷德并不寻求舞台反映现实，他拒绝以前的戏剧向观众所提供的幻觉，作为交换，他要求观众真正地参与。他也期待在传统中扮演乐队指挥角色的导演有一种新的态度。在他看来，创造力至此都没有留给演员和观众，演员屈从于导演提前设置的固定模式，而观众只是观看强加给他的作品的样子。梅耶荷德用一个三角形来表示这种在他眼中厚古的概念，其中的"最高点"[1]代表的是导演，另外两个代表作家和演员。

图示

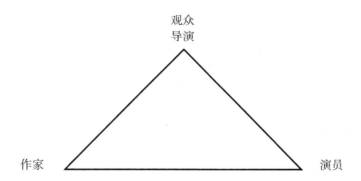

根据这个图示，导演凌驾于一边是作家和演员，另一边是观众的组合之间。他操纵文本和演员来向观众展示他所打造的作品，如同皮格马利翁打造其雕塑一样。梅耶荷德想要的是另一种方法，以一条直线来表示：

[1] 尽管这个词以几何学角度来说是非正统的，但我们仍然使用它，因为它是梅耶荷德的用语。

图示

```
作家 ────────────── 导演 ────────────── 演员、观众 ──►
```

这种"直线戏剧"的导演将作品启发他的思考传递给演员，而由演员自由演绎。于是演出产生于两种自由表达的感性的相遇：演员的艺术和观众的想象。在这种"戏剧性戏剧"中，观众扮演"第四创作者"的重要角色。

为了促进演员和观众的这种默契，梅耶荷德借助两种表演过程，向东方戏剧借鉴的"前戏"和"逆向表演"——某种对观众说的独白。根据其亲密合作者的证词，下面是他如何定义二者的。关于"前戏"他写道："在开始真正的剧情之前，中国或日本演员先演一套哑剧。不说一个词，但通过一系列的暗示性动作，他暗示观众他所演人物的想法，引导他们以某种方式感知后面将要发生的事。有时候这个'预备性'的哑剧会持续一刻钟以突出一句简短的对白。东方演员非常熟悉戏剧机制，这使他们可以让观众准备好体验预期的感受。有时表演的精华就在这'前戏'里。"

梅耶荷德采用了这个非常古老的程序，并将其用于表现政治动荡，特别是在讽刺一个角色的时候。"而他形容为'具有逆转电流工业风'的'逆向表演'，他如此刻画其性质：它是一种旁白，演员突然停止扮演其角色，直接对观众说话，以提醒观众他是在演戏，以及观众与他是'同谋'的事实。"

为了使观众参与行动，正如梅耶荷德所希望的那样，不仅需要改变导演的角色，还需要消除意大利式剧院建立的舞台与观众厅之间的障碍，回到开放式舞台。"应该彻底地毁掉舞台牢笼，"他宣

称,"否则不可能使演出有活力。"梅耶荷德不仅从古希腊剧院还从伊丽莎白时代剧院的结构中获得灵感,建立了前伸至观众中间的围裙舞台(apron stage),楼厅和高舞台(upper stage),内置舞台(inner stage)(参见图4)。他在伊丽莎白时代舞台的这种三面装置上增加了移动台(eccyclème),灵感来自希腊戏剧的升降台、中世纪戏剧的台架和西班牙戏剧的滚动车(参见图3)。他还借用一些东方戏剧的装置,尤其是日本戏剧中的"桥廊",穿过观众空间,从后台到舞台,使演员的出场具有真正的幻觉性。[1]

二 布莱希特的间离法

布莱希特同时是剧作家、导演和理论家。《戏剧论》[2]汇集了其理论作品的精髓。由于20世纪30年代法西斯主义兴起,随后是第二次世界大战等政治事件使法国与德国隔绝了几十年,直到1950年《例外与规则》在梦游人剧院上演时布莱希特才被法国所发现。[3]二十年前,巴蒂曾尝试通过上演《三分钱歌剧》来推广布莱希特,但没有成功。

布莱希特的戏剧观念起源于他对在1926年阅读的马克思和东方戏剧的共同发现。阅读马克思对于他是一次真正的顿悟,使他意识到自己内在的目标。"是在读《资本论》的时候,"他在《迈向当

[1] 此处参照的是日本能剧的演出。——译注
[2] Brecht B., *Écrits sur le théâtre*, Gallimard, Bibliothèque de la Pléiade, 2000.
[3] 当1933年希特勒上台时,布莱希特不得不逃离德国。直到1947年他才回到欧洲,定居在未来的东德,随后领导柏林剧团。

代戏剧》（1927—1931）中写道，"我明白了我的剧作。"他认为戏剧就像"一面民族文化的镜子"，他从此知道戏剧的首要任务是分析社会矛盾。他在其舞台生涯之初与皮斯卡托的合作，使他更坚定了只有政治戏剧才重要的信念。[1] 德国导演皮斯卡托非常积极地参加共产主义运动，1919年在柯尼斯堡创立了"法庭"剧院，随后从1920年起在柏林先后领导"无产阶级剧院""中央剧院"，最后于1927年创立"皮斯卡托剧院"。他认为舞台是宣传的工具，并在其《政治戏剧》（1929）中定义了其构想。布莱希特完全承认自己受惠于他。"是皮斯卡托做了最彻底的尝试，赋予了戏剧一种教育性质，"他在《论非亚里士多德式剧作法》（1933—1941）中写道，"我参与了所有的探索，没有一个是以开发舞台说教功能为目标的。而明显是在舞台上把握我们时代的所有的大主题：为石油的斗争，战争，革命，正义，种族问题等。这让彻底改变舞台的需要突显出来。"

对布莱希特的剧作法有决定性的还有另一种影响。1935年，布莱希特在莫斯科观看了梅兰芳的表演。在这种对他来说全新的戏剧艺术中，他非常欣赏象征的使用，他立刻指出："中国戏剧充满了象征。"这正是他为了达到"间离"（Verfremdung）或"间离效果"所系统地发展的手段，而"间离法"是其戏剧的基石。布莱希特的舞台上不断地引入使舞台非现实化的象征，这可以让观众和演出之间产生距离，也让观众对他从没想过的现象有不同的理解。"在制

[1] 布莱希特参演了皮斯卡托最著名的演出之一，1928年于"皮斯卡托剧院"（Piscator-Bühne）创作的哈谢克（Jaroslav Hašek）的《好兵帅克》。皮斯卡托加入斯巴达克运动，后加入共产党。与布莱希特一样，1933年他不得不离开纳粹的德国，到莫斯科去。1936—1938年间居住在巴黎，1939年起定居纽约，直到1951年才回到德国。

造间离效果的同时,"他在《戏剧艺术的新技巧》(1935—1941)中写道,"我们完成了一个普通和日常的事情,这只是让某人或自己明白事物的一个很普遍的做法。这种效果可以在学习、也可以在商人会议等多种形式中产生。间离,就是改变我们想让人明白的,想要引起注意的事物,从一个普通、熟悉、立刻知道的事物到特别、奇特、让人意外的事物。以某种方式使容易理解的变得不可理解,但唯一目的是随后能促成更好的理解。为了使它从一种熟悉的事物变成对这种事物的清晰了解,我们必须将它从常态中抽出,并打破我们视为理所当然的习惯。无论它多么普通、微不足道、大众化,我们都将其烙上不寻常的印记。"布莱希特所有的理论探索在于研究隐喻——他倾其一生都在思考的方法,同时也通过探索不同的艺术形式来找到其构成的秘密。例如,他对塞尚着迷,便在《戏剧艺术的新技巧》中写道:"当塞尚的绘画将器皿的空心形状夸大时,它就产生了间离效果。"

布莱希特因为其政治信念而想把舞台变成讲台。他像梅耶荷德一样,力求摧毁现实主义的幻觉,因为这种幻觉让批判精神麻痹并让观众处于完全的被动之中。戏剧幻觉让人相信表演的事件的真实,对观众有种催眠作用。布莱希特谴责亚里士多德式戏剧试图在观众中引起净化作用,让观众与英雄产生共鸣,以至完全忘了自己,对他来说它是幻觉戏剧的代名词。"在我们看来,具有最大社会利益的是,"他在《论非亚里士多德式剧作法》中写道,"亚里士多德赋予悲剧的目的——卡塔西斯效应,即通过模仿引起恐惧和怜悯的行动从而净化观众的恐惧和怜悯。这种净化基于非常特殊的心理活动:观众与演员模仿的行动的人物产生共鸣。我们将所有引起这种共鸣的剧作法称为亚里士多德式的,无论它是否诉诸亚里士多

德的规则来达到目的。几个世纪以来，这种非常特殊的心理活动——共鸣，以截然不同的方式实现。"而且，在他眼里，幻觉戏剧是阶级戏剧，它集中在一些特殊的人物身上。他也非常坚决地谴责经典作家，在他看来，这些作家完全不了解社会关系。"经典作品的作用是让喜欢共鸣的人满意，"他在《迈向当代戏剧》中写道，"经典作品的作用太局限了。它们向我们展示的不是世界，而是它们自己。收藏者橱窗中的经典个性；珍宝般的引文；有限的范围，即资产阶级。一切都是有标准和量身定制的。"

因此，对于布莱希特来说，在观众和表演之间引入"距离"是恰当的。"间离"的概念源自布莱希特的政治分析，他揭露在德国前纳粹的三十年代希特勒邪恶地使用的迷惑大众的戏剧手法。政治以让人担忧的方式戏剧化，而布莱希特则希望将戏剧去戏剧化，以便不断地使观众的批评意识保持警觉。"法西斯主义，"他在《论非亚里士多德式剧作法》中写道，"以其荒谬的方式强调情感因素，同样，也许马克思主义学说理性因素有所衰弱而激发了我自己更加强调理性方面。"

为了制造这种让观众脱离束缚的"间离效果"，布莱希特宣扬一种"叙述剧"[1]。"叙述剧的主要特征，"他在《迈向当代戏剧》中写道，"也许是诉诸观众的理性多于感性。观众不应体验人物所体验的，而应质疑人物。但是断言情感对这种戏剧是陌生的，这是错误的。这也只能等于断言情感对科学是陌生的，今天仍然如此。"这种表达有矛盾之处，因为戏剧和史诗是两种截然不同的类型，有

[1] 关于布莱希特的戏剧，中文主要有"史诗剧""叙事体戏剧""叙述体戏剧""叙事剧""叙述剧"的译法。余匡复曾撰文《布莱希特的"epishches Theater"是"史诗剧"吗？》来论述"叙事体戏剧"或"叙述体戏剧"的译法比"史诗剧"更为贴切。

它们自己的形式,布莱希特是第一个指出这个矛盾之处的人,但他仍然强调当戏剧借助视听技术融入叙述元素时这个矛盾就即刻软化了。这种戏剧就会有"史诗"的一面,如同歌唱遥远英雄战绩的巴尔德(barde)或图巴杜(troubadour)[1]的诗歌。幻觉戏剧试图制造一个假的现在,而完全是历史性的叙述剧则不断提醒观众他们观看的是历史事件的陈述。

放弃现实主义的幻觉让剧作家超越了在以前的戏剧里所遵循的程式。他不再需要在出场中通过演员对话来介绍人物。在叙述剧中,人物可以对观众自我介绍,他们的名字甚至可以投影到屏幕上。一个解说员一直不断地评论行动,评价它。在有些时候,解说员会描绘人物的思想和动机。这就是试图保留观众思想自由的间离手段。他有时可以提前下结论和告知观众结局。由于这种预知,观众摆脱了对人物命运的担心,拥有自由的精神来评判行动的过程。的确,布莱希特认为戏剧中最重要的是行动。在布莱希特的理论中,"寓言"或"故事"的概念取代了戏剧情节的旧概念,后者是一个危机与序幕、冲突、结局的关系。相反,布莱希特的"寓言"是与人物面临一个永恒问题时的行为有关的片段的并置。重要的并不是人物,而是使他们团结和对立的关系,和他们所参与的故事。个人失去了作为震中的作用。"姿态"(gestus),也就是人物之间相互的行为,成了叙述剧的基本单位。布莱希特在《论演员职业》(1935—1941)中如此定义它:"'姿态'这个词,应该理解为动作和表情的全部,而且最常见的是其他个人或几个人对一个人或几个人的陈述。"

[1] "Barde"是古代欧洲北部克尔特语地区对诗人的称呼,"troubadour"是欧洲南部奥克语地区对诗人的称呼,中文一般译为"吟游诗人"和"行吟诗人",但在这种译法下二者几乎无区别。故此处我们选择音译。——译注

幻觉戏剧里行动是连贯进行的，而叙述剧中则是支离破碎的。《大胆妈妈和她的孩子们》（1939）的结构就是以交替的原则为主。一组场景展示大胆妈妈如何失去她的孩子们，而另一组更短的场景则在其商贩活动中表现她。标题中包含的这种对立，强调母爱与谋利欲望的不相容性，同时将大胆妈妈的故事插入"三十年战争纪事"[1]中。因此，一些事件与战争有关，相对大胆妈妈的故事具有一定的独立性（征兵人、妓女等），它们突然打断了主要行动，从而使主要行动在布局上分崩离析。片段——可以是说话的，哑剧的，或者同时是说话的和哑剧的——成为表意的单位。而在幻觉戏剧中构成单位的场次在这里只是片段的并置。这些片段时而在同一地点快速地相续发生，时而同时发生，在两个不同地点同时表演。布莱希特在其中再现了中世纪和伊丽莎白时代的美学。片段之间的呼应技巧，可以使人感受到电影的影响力。这种技巧邀请观众通过对照一些片段来建立对戏剧的理解。

与行动的支离破碎对应的是戏剧语言的支离破碎。其中的"歌曲"，是诗化和歌唱的段落，有叠句并且分为节，相比用散文写的用来背诵的场景造成了形式上的中断，同时也形成戏剧的中断，因为引入抒情的停顿来取代评论性话语，它们（歌曲）便中断了行动。而且，"歌曲"与行动的联系常常在于对比的效果。在《大胆妈妈和她的孩子们》中，第一场"歌曲"中欢乐的玩世不恭很快被大胆妈妈的第一次失败给反驳，因为她的儿子逃离了她。"歌曲"就像表演中的其他元素，呼唤观众的比较能力。这种语言的不连贯性有助于阻止观众产生共鸣。

[1] 该剧的副标题。——译注

布景也不以制造现实的幻觉为目的，由于其不连贯性也成为间离的元素。"如今，"他在《论旧戏剧的衰落》（1924—1928）中写道，"重要的是布景告诉观众他是在剧院中而不是暗示他在，比如说，奥里德（Aulide）[1]。戏剧作为戏剧，应该具有当我们在体育馆拳击时它具有的这种引人入胜的现实。最好是展示机器装备、滑车、吊架。

比如说布景表现的是一座城市，那它应该给人一座造来只维持两个小时的城市的印象。时间的现实应该重建。

一切都应该是临时的，但要表现出尊重。一个地点只需有在梦中看到的地点的可信度就足够了。"

布莱希特借用了在皮斯卡托那儿发现的一些方法。皮斯卡托主要将电影引入了戏剧布景中，并区分"戏剧电影"，和他比作古代歌队的"评论电影"。他在《政治戏剧》中如此定义它们："'戏剧电影'在行动进程中出现。它取代说话的场景。戏剧浪费时间来解释和对话的地方，电影用一些快速图像来说明情况。只需要最少的必要的……。'评论电影'以歌队的方式伴随行动。它直接对观众说话，引起观众注意。……'评论电影'将观众的注意力引至行动的关键转折点。……它批评，责难，明确重要日期，有时直接进行宣传。"布莱希特像皮斯卡托一样主张使用电影投影：导演可以使文件、档案材料、统计数据出现在舞台背景上，并像拼贴技术那样添加或删除。电影应该用作一系列连贯的画面。布莱希特在《论非亚里士多德式剧作法》中写道，它扮演"视觉歌队"的角色，因为"它可以证实行动所呈现的内容，或者是反驳，引起回忆或预言。它甚至可以扮演以前通过幽灵出现来表演的角色"。

[1] 奥里德是古希腊地名。此处让人联想的是以希腊神话"伊菲革涅娅在奥里斯"为主题的戏剧或歌剧。——译注

布莱希特像梅耶荷德一样给观众指定了一个新的角色。观众不应该是带着一种布莱希特形容为"烹饪的"态度消极观看的消费者；而应该是一个解读政治信息的观察家。没有他们积极的参与，表演就是不完整的。观众被包含进了戏剧事件，被"戏剧化"了，正如布莱希特在《迈向当代戏剧》中所写的。

演员也感到自己被赋予了不同的角色，他不应该与人物产生共鸣，而是在表演中不断记起自己是在讲述过去的事情。布莱希特给了演员众多建议，并提出使其控制表演的不同方法。"放弃完全化身的演员，"他在《戏剧艺术的新技巧》中写道，"有三种方式来帮助他与所演人物的话语和行动产生间离：一是转换到第三人称，二是转换到过去，三是陈述舞台指示或评论。"

转换到第三人称和过去可以使演员与人物保持适当的距离。此外，他还借助舞台指示，在排练时将它们说出来。……通过以第三人称说出舞台指示的方式来引入其对白，演员会引起两种节奏的碰撞，第二种节奏（即对白文本的节奏），从此便被间离化了。"这些手段使演员可以根据其所演的人物来扮演叙述者的角色。狄德罗在《演员的矛盾》中也强调这样一点，即将身体借给人物的演员不应该感受人物的任何情绪，以便从外部分析情况。然而，如果说他不建议演员对人物产生共鸣，那是为了给观众制造最完美的现实幻觉，使观众相信演员表现的人物的存在。相反，布莱希特禁止演员的任何共鸣是为了摧毁观众产生的幻觉。他知道舞台和观众厅的交流关系就像连通器的原理，如果演员感动了，他们的感动很快会传给观众。确实只有演员才能保证间离的成功，就像斯特雷勒（Giorgio Strehler）在《生命的戏剧》（*Théâtre pour la vie*）（1980）中展示的那样。"但如果不是一种'诗意化'的话，到底什么才是

'间离法'？甚至就是根本的'诗意化'？演员用某种语调，某种动作，同时使用语调和动作——他拥有无限的模式和可能，通过脱离，即置身于当时代表某种东西的事物的'外部'来进行强调。在这个时候，他让时间暂停或加速，将其固定或沉淀，将它变为'其他东西'。他在众所周知的东西上点燃未知的火焰，让它因此成为'新的'，从没见过的，完全需要重新理解的东西。或者他把一件熟悉的东西上的光源关掉，让它陷入黑暗，也使它成为'新的'，完全需要发现和认识的东西。总之，演员以艺术赋予的千种方式，触及或隔离未知的东西，从未被理解或被误解的东西，让它们以真实状态出现在理想舞台上，其中理智与情感相融，从不会因运用其中一个而损害另一个，而是二者相辅相成。"

 布莱希特对歌剧，尤其是对瓦格纳歌剧的批评最尖锐，因为其中的幻觉达到极致。布莱希特就像过去的博须埃一样，意识到观众在歌剧中的感动更强烈，其中的音乐比在戏剧中更具魅力。他与音乐家魏尔（Kurt Weill）的相遇具有决定性。魏尔坚决反对瓦格纳，他在民主改革欲望的驱使下，赋予了歌剧新的社会功能，使其不再保留给特权阶级。布莱希特与他合作写下了叙述歌剧，其中主旋律让位于"歌曲"。音乐应该作为滑稽模仿文本的对位主题，正如布莱希特在《论叙述剧的舞台建筑与音乐》（1935—1942）中解释的那样。瓦格纳歌剧中乐池被精心地隐藏起来，与之相反，其乐团应该让观众清楚看见，以强调幻觉特征。在传统审美划分中，戏剧和歌剧是高雅艺术，马戏、杂戏、歌舞表演是低俗艺术，他们二人都想打破这种界限，于是于1926年一起写了歌剧《皇宫》，打开了"新客观性"的道路，其中混合了通俗音乐、萨克斯风、狐步节奏。其两部伟大的歌剧《三分钱歌剧》（1928）、《马哈哥尼城的兴衰》

(1930)在他看来构成了"将叙述剧付诸实践的最初尝试"。在这两部歌剧中,布莱希特质疑歌剧观众的期待,他在《关于〈马哈哥尼城的兴衰〉的笔记》中称其"不合理,虚幻,缺乏严肃性"。《三分钱歌剧》不仅是轻歌剧的滑稽模仿,它还尝试在一个戏剧之夜分析歌剧的概念,以使观众意识到自己模糊地寻找的东西。布莱希特想让我们发现在这其中不真实是快乐的源泉。最后一场"三人终曲"中,国王的特使带着特赦麦基的命令来解围,这不仅是对结局中"机械降神"(deus ex machina)到来的滑稽模仿,更是揭露这种艺术的条件本身不合理,因为观众在站不住脚的情形中获得乐趣。

布莱希特赋予了观众在演出中的新位置,他是维拉尔在 1950 年代梦想创作的大众戏剧的奠基人。"对于布莱希特来说,"罗兰·巴特(Roland Barthes)在《评论文》中写道,"舞台会讲述,舞台会评价,舞台是叙述的,观众厅是悲剧性的。而这正是伟大的大众戏剧的定义本身。"

许多的法国剧作家公开宣称自己为布莱希特的继承人,在"二战"后创作了一种介入的戏剧。加蒂(Armand Gatti)、塞泽尔(Aimé Césaire)、卡特布(Yacine Kateb)、普朗雄(Roger Planchon)在他们的剧作中探讨了当代政治事件。加蒂的戏剧与其在集中营的经历相呼应(《鼠孩》)。他是意大利移民的儿子,坚决地反对法西斯主义(《弗朗哥将军的热情》)、原子弹(《鹳》)、越战(《越南的越》)。马提尼克的法语诗人塞泽尔在他所有作品中都以黑人唱诵者的形象出现。这位政治斗士从其第一部戏剧《狗都闭嘴》起就谴责殖民化。[1]

[1] 这出剧是对克洛岱尔 1927 年的戏剧《克里斯托弗·哥伦布之书》的改写。克洛岱尔在其中对待哥伦布这个人物的态度,是赞颂基督教的胜利,而塞泽尔在其剧中则将他看作压迫者来加以谴责。

同样的问题以更广泛的方式在其下列剧目中继续出现，《国王克里斯多夫的悲剧》（1964）、《刚果一季》[关于扎伊尔总统帕特里斯·卢蒙巴（Patrice Lumumba）被谋杀的戏剧]、《风暴》。卡特布在其剧作如《被包围的尸体》（1958）、《祖先加倍残忍》[1]（1967）中，用法语写下了对阿尔及利亚及其革命的赞歌。

加蒂、塞泽尔、卡特布在他们的剧作中探讨当代政治事件，而普朗雄则在其剧作中借助历史来思考，以一种风格化模式来讨论我们时代的问题。他宣称自己为布莱希特的继承人，以布莱希特为榜样，将历史处理成编年史。在《蓝白红或放纵者》（1967）中，他将陷入大革命风暴中的外省人搬上舞台，在《美杜莎之伐》（1993）中是随着拿破仑的失败和君主制复辟而理想破碎的年轻人。他在《苍老的冬天》和《脆弱的森林》（1991）中描绘宗教战争给天主教徒和新教徒造成的悲剧。在每一出剧中，从悲剧片段的安排中都产生了对过去事件的分析，引导观众思考当前的政治社会情形。

1968年之后，剧作家们将政治置于日常生活中。普朗雄1956年导演的《今日或韩国人》让观众认识了维纳维尔（Michel Vinaver）。该剧的梗概，是在被战争摧残的韩国，一个隶属于联合国部队的法国受伤士兵与一个年轻韩国女人的萍水相逢。让维纳维尔获得巨大成功的是1960年的以阿尔及利亚战争为背景的《伊菲格涅娅酒店》和1980年的《工作与日子》。最后这部剧的行动发生在一家咖啡研磨机工厂的售后服务部，其中部门主任、一个工人和三个秘书在接客户电话，同时他们几个还在聊家常，这让对话具有了不连贯性。格兰贝尔（Jean-Claude Grumberg）也处于这条道路

[1] 卡特布在1972年回到了阿尔及利亚，并用阿拉伯方言写作。他最后的剧作，在排练过程中几经修改，但并没有出版。

上。1979 年在奥德翁剧院上演的《车间》表现的是 1945—1952 年间一个小制衣车间的场景，一些人在经历了集中营的创伤之后试着重新生活。在这出绝对算得上自然主义的剧中，饰演裁缝的女演员们真的在缝衣服，观众看着衣服制作完成。在《伊菲格涅娅酒店》[1]的序言中，维纳维尔如此定义日常戏剧：

"一点就明。这种新的明显性，突然适用于绘画之外的许多事物，在某种意义上可以使戏剧解放，使其不太注重人物和表演的事件，而注重它们之间的联系；不太注重说了什么，而注重说了的事实——在这样的时刻，在这样的地点，以这样的动作和口音说了。

方法在于通过声音、话语、动作、脚步、物品、空间生成一种题材，日常生活本身的题材，但不是日常生活本身，而是某种日常生活，它决定地点，故事时刻，互相产生关系的人的社会地位。这种题材在这个范围的限制内，是无生气和无意义的。将要发生的事件是任意的，它们之间没有特殊联系。但是，题材被这些事件所贯穿和震撼，必然建立关系，对于互相斗争的人物和与事件斗争的人物会产生意义。观众被邀请'寻找自己的支撑点'，找到他与这些人的关系，定位在既定情形中，生成自己的意义。"

在政治戏剧和日常戏剧的双重影响范围内出现了集体创作。1968 年 5 月的抗议运动，在其理想中是绝对自由主义的，它希望在个体间建立新的关系，一些人尝试了集体生活；在戏剧上，一些人则尝试了集体创作。除了期望避开他们认为局限的保留剧目，这些艺术家还想在一部作品中找到一种自由，它是集体声音的成果，并希望不再将文本和舞台表演分离。写作文本的概念趋于被质疑。这

[1] 出版于《戏剧全集》(*Théâtre complet*，1.1，Actes Sud，1986.)。

种创作最常见的是从舞台上的一系列即兴表演进行，有时也从叙述性文本的改编进行。姆努什金（Ariane Mnouchkine）领导的太阳剧社便诞生于这样的梦想。她和一群大学生于1964年创立了剧团，以布莱希特柏林剧团的模式，即一种合作的模式而创立。自1969年的《小丑》起，她开始创作自己的戏剧文本。每个演员都参与到文本的生成和导演中来。《1789》（1970）、《1792》和《黄金时代》代表着集体创作的辉煌。在前两部关于法国大革命的剧中，姆努什金想把人民搬上舞台；在《黄金时代》中，则是人民的当代代表阿布达拉，一个移民工人。关于《黄金时代》，她以团队的名义宣称道："1975年的社会现实在我们看来，就像众多不平等世界的拼凑，它们彼此之间是排斥的，其运作对我们而言是隐藏的。为了讲述它，试图让人明白其推动力，我们选择以戏剧的方式来重建它。我们想展示我们的世界的笑剧，通过重塑传统大众戏剧的原则来创建一个从容而又激烈的聚会。……我们渴望一种与社会现实直接联系的戏剧，它不是一种简单的观察，而是鼓励我们改变切身的生活条件。如果这可能是戏剧的作用的话，我们想讲述我们的历史来使其进步。"[1]

在20世纪70年代，一些团队以这种模式进行创作，如布尔代（Gildas Bourdet）创建的蝾螈剧团（Théâtre de la Salamandre）、尼谢（Jacques Nichet）创建的玻璃缸剧团（le Théâtre de l'Aquarium）。一些演出从叙述文本的转换中诞生，并根据政治时事进行了重新解读。布尔代根据拉伯雷作品改编创作的《皮可科勒战争》正是如此；其他则是基于演员们的调查而进行的真正集体创作的成果。

[1] L'Âge d'or, Première ébauche. Stock, Théâtre ouvert, 1975.

1976年玻璃缸剧团创作的《小月亮抱了老月亮一整个晚上》，是关于占领工厂的一出剧作，其中通过即兴表演，资料被用来进行一种戏剧转换。同样，洛林剧院的经理克雷默（Jacques Kraemer），基于整个团队的即兴表演，于1970年写下了关于洛林铁矿枯竭问题的《洛林好人米奈特的沉浮》（*Splendeur et misère de Minette, la bonne Lorraine*）[1] 一剧。同时代领导大魔幻马戏团的萨瓦利也是这样做的。名为《从摩西到毛》的演出就是集体创作的成果。

布莱希特对于德国、瑞士、奥地利剧作家的影响更大。瑞士德语作家弗里施（Max Frisch）像布莱希特一样写作寓言戏剧，如深刻揭露反犹太主义的作品《安道尔》（1961）。流亡瑞典的德国犹太人魏斯（Peter Weiss）写下了关于集中营的《调查》（1965）一剧。迪伦马特（Friedrich Dürrenmatt）在《论戏剧》中出色地解释了他对舞台的构想，其所有对当代社会的讽刺作品也深深地受到布莱希特的影响；其中《老妇还乡》（1956）确保了他在世界的声望。奥地利剧作家伯恩哈德（Thomas Bernhard）的戏剧具有强烈的政治性，也处于布莱希特的影响范围内，如《退休之前》（1979）及其他一些戏剧；德国作家穆勒（Heiner Müller）的戏剧也一样，其中多部探讨了东德的社会经济问题，如《农民》（1961）、《工地》（1964）。

[1] 米奈特（Minette）是该剧中女主角的名字，此处一语双关。"minette"一词在法语中既指铁矿，也是对年轻小姑娘的昵称。——译注

结　论

　　哲学家、教堂神父、剧作家、导演都以他们的方式对戏剧进行过理论探索，以捕捉戏剧的本质，他们有时分析剧的创作规则，有时分析演出引起的情感，有时分析表演者需要的技艺。古代和古典主义时期注重剧作法和接受美学，而从 18 世纪尤其是正剧的诞生起，理论家们越来越多地思考演员和导演的艺术。在所有的时代，他们都将戏剧定义为对世界的反映。莎士比亚的《哈姆雷特》中便是如此表述："戏剧自身的目的可以说是，从一开始便是，也一直是，在自然的面前握着镜子，以展示善的纯真和恶的面目，向时代和社会展示其本身的形象和印记。"但反映的艺术是复杂的，需要一种净化的程序，这种程序根据不同的时代也有所不同。现实主义不适应舞台的发展；戏剧并不比绘画更反映真实。它唤起的风格化世界，比真实还真实，甚至质疑观众的存在本身，这也是它让我们感动的原因。戏剧起初总是风格化的，不管是在东方还是西方，但东方艺术没有经历太多演变，而西方舞台却经历了一系列的变化，从风格化过渡到了现实主义。空间艺术的一个特征就在于此：人类在史前创作的最古老的视觉描绘，画在洞窟上的，如拉斯科洞窟和阿尔塔米拉洞；刻在岩石上的，如奇迹山谷，都是风格化的。在人类历史的晚期，塑形的表达才形象化。如果说风格化是古希腊戏剧

和古典主义戏剧的特征，现实主义的趋势则在古典主义的尾声中悄然诞生，并随着正剧[1]而达到顶峰；从狄德罗到左拉，正剧是西方戏剧史上的一个交替的时刻，标志着一个决定性的转折。从 19 世纪的最后十年起，运动就转向了。由于自然主义的美学让艺术家和观众感到失望，这时表现出一种比在古代更明显的对风格化的期望。在 20 世纪，包括剧作家、导演、演员在内的所有人，都试图摧毁从一开始便奠定戏剧基础的幻觉，要么是为了使戏剧与生活混淆，比如阿尔托的一些极端尝试；要么是为了使舞台成为隐喻的地方，以展示程式的方式来将舞台去神秘化。我们结束了西方近两千五百年发生的钟摆运动，从风格化到现实主义，然后又重新回到风格化，那么现在的 21 世纪又会怎样？目前下判断无疑是不谨慎的。

[1] 此处及下一处的"正剧"（drame）实际包括了资产阶级正剧（le drame bourgeois）、浪漫主义戏剧（le drame romantique）和自然主义戏剧（le drame naturaliste）。——译注

精神之旅（译后记）

我相信做成一件事常常是天时地利人和的结果。

本书的原作者玛丽－克洛德·于贝尔女士是我的博士论文导师。在认识她之前，我先闻其名读其作。等终于见到了这位《西方剧场史》《戏剧》《1950－1968 新戏剧》《欧仁·尤奈斯库》等丰富著作的作者，果然人如其文，思维敏锐，亲切近人。导师经常送书给我，直到现在我们认识十多年了仍然如此。记得我们在艾克斯第一次见面，她便赠与了我她的几本著作，其中就包括这本《戏剧理论》。

这本《戏剧理论》采用文本分析，阐释艺术、接受美学等戏剧现象研究模式，系统的介绍了西方戏剧理论，从古希腊时期开始，到古典主义时期、启蒙时期，再到现当代，涉及众多西方戏剧史上重要理论家、戏剧流派与思潮。该著作着重西方戏剧理论发展演变的关联性与逻辑性，详细阐述发生背景、原因及核心理念，对整个西方戏剧理论有较统筹、脉络清晰的把握。它由法国著名的阿尔芒·科兰出版社出版，从 1998 年的首版至 2021 年已经出了四个版本，一直以来都是法国戏剧、文学专业用书，也是法国教师资格考试的专用书。虽然是本理论书籍，但它深入浅出，生动有趣，易读易懂，至今已被译为罗马尼亚语和葡萄牙语（巴西）。但这些不够

成为实施一个翻译计划的条件。

我是非常幸运的,因为我还有另一位博士论文导师,他就是上海戏剧学院的宫宝荣教授。宫老师一直鼓励我实施这项计划,并在整个过程中给予了我极大的帮助。我也开始着手联系法国阿尔芒·科兰出版社谈版权事宜,同时也积极寻找一位合译者。在上海戏剧学院蔡燕女士的引介下,我有幸邀请到复旦大学的赵英晖加盟计划。赵老师不仅在戏剧理论方面已有深入研究,而且她还有非常丰富的翻译经验。首先,我们两位译者进行了深入的沟通,探讨一些术语、专有名词等的译法,并商定一些翻译细则,以确保译文的一致性。我们决定先将附录中"戏剧专业术语汇编"、"戏剧美学理论家作品年表"、"姓名索引"译出,以便统一翻译。并商定由赵英晖负责前言、第一、二章,吴亚菲负责第三、四章及结论的翻译。至此,我们的翻译计划已万事俱备。

这本书内容丰富,从柏拉图到布莱希特,涵盖了从古至今西方主要的戏剧理论家及其著作,它的语言包含诗歌、散文;它的语级在高雅与通俗之间跳跃;它不仅仅是一部论述戏剧理论的著作,严谨而深刻,本身还具有文学语言的优美;它也不仅仅是一部法语语言的写作,因为其中还有其它国家语言表述的转换和翻译,直接或间接的引用。面对如此浩大、系统的翻译工作,我们在具体的实践中综合了翻译理论的运用,因为其中不仅包含了社会文化背景,还有文学、语言学、符号学等的考虑。

戏剧理论的特殊之处在于它描述的对象是艺术的特征与规律,它涵盖的领域从文学类型跨度到表演艺术。翻译一部戏剧理论著作意味着对整个西方艺术系统的把握。将西方的戏剧理论转译到中文语境中,无异于一次跨文化活动的实践。从源文化到靶文化的转

变，它经历了社会、文化、意识形态塑型的改变。我们基于自身语言文化习惯，将著作所表达的整个法语语言文化系统转换到另一个系统，译者的身份无异于文化的传递者。

在这个"传递"过程中，我们不仅与原著作者进行精神交流，还与西方戏剧史上的大师们"对话"，柏拉图、亚里士多德、高乃依、狄德罗、阿尔托、布莱希特等等。也正因为如此，我们遇到了翻译中几乎所有可能遇到的问题。首先有术语的翻译，比如"可然性与必然性"、"正剧"、"叙述剧"等。其次，已有的翻译的问题：一些理论"名篇"早已有中译本，甚至有几个不同的版本，如布勒东的《超现实主义宣言》，雨果的《〈克伦威尔〉序》，阿尔托的《演出与形而上学》、《残酷戏剧》等。再来还有"接力翻译"问题：著作中还包括了许多法国以外的戏剧理论家，如：黑格尔，莎士比亚，布莱希特，莱辛等，在涉及他们的著作及引言时，我们面临的便是"源语的法译文"到中文的转变过程。以上这些问题我们通常都经过了与于贝尔女士、宫宝荣教授等戏剧专家的深入讨论，还尽量地查阅源语文献、一定程度地参考现存翻译，向翻译界前辈借鉴和讨教等过程。

如今，此次翻译工作已宣告结束，但它带来的动力和激情让我久久不能平静。它让我对翻译理论及实践有了深入的体验；更让我前所未有地、系统地思考了很多问题。不仅是关于戏剧理论、对艺术的本质与发展规律的思考，还有对语言文化的思考。也不仅是对法语语言文化，还是对自身的语言文化的反思。还有翻译理论及实践中的具体问题，比如语言的准确性与模糊性，翻译与二次写作，等等。同时，我也深刻地意识到后面还有很长的探索之路要走。

而回顾来路，也颇为艰辛。因此，我们想在此向一路以来陪伴

我们的人表示感谢。首先向本书作者于贝尔女士，宫宝荣教授表示衷心感谢。也特别感谢生活·读书·新知三联书店有限公司陈丽军先生所做的大量校对和编辑工作。我们还要向上海戏剧学院蔡燕女士，法国杜诺出版集团陆琬羽女士，还有其他对我们有过帮助的所有人表示诚挚的谢意；也感谢上海戏剧学院、三联出版社、法国阿尔芒·科兰出版社对本计划的大力支持；同时也真诚地恳请各位专家学者及广大读者对本译著中的谬误、瑕疵之处予以指正，我们将不胜感激！

言人人殊，对我来说，翻译是对人的思想的一种奇妙探索。这次翻译就是一次精神之旅，我从中获得了极大的精神乐趣。最后也祝各位阅读愉快，"旅途愉快"！

<p style="text-align:right">贵州师范大学　吴亚菲
2020年11月30日</p>

戏剧专业术语汇编

对观众说的话（Adresse au public）：戏剧文本中的一部分，其中演员暂时地放弃角色，向观众说话。

旁白（Aparté）：演员就像自己对自己说的话，通常比较简短。观众应是偶然听到。

阿特拉剧（Atellane）：从阿特拉引入罗马的滑稽剧，阿特拉是意大利坎帕尼亚大区的小城市，以大众戏剧著称。

西班牙宗教剧（Auto-sacramental）：在西班牙圣体瞻礼仪上演的、关于圣体祭礼的独幕剧。

戏剧手语（Chironomie）：手势象征意义的全部规则。

歌队（Chœur）：古希腊、拉丁、文艺复兴时期戏剧中歌者的集合。

西班牙喜剧（Comedia）：西班牙世俗剧，从16世纪末开始形式变得混合，同时有悲剧、喜剧元素。

喜剧（Comédie）：从中世纪到18世纪是戏剧的代名词。去看喜剧就是去看戏的意思。现代意义指的是让人发笑的剧。传统上区分三种类型的喜剧：充满曲折的情节喜剧，讽刺性的风俗喜剧，最后一种是性格喜剧，其中人物具有过分夸大的某种心理特征。

芭蕾喜剧（Comédie-ballet）：混合类型，介于宫廷芭蕾舞剧和

喜剧之间。1661 年在富凯的沃堡举行的节日上，莫里哀为路易十四所作的《讨嫌人》创造了该类型。

英雄喜剧（Comédie héroïque）：高乃依 1650 年《阿拉贡的唐·桑切》创造出的介于悲剧与喜剧之间的类型，它在喜剧世界中引入了地位高的人物。

伤感剧（Comédie larmoyante）：尼维尔·德·拉肖塞（Nivelle de la Chaussée）1735 年的《偏见盛行》创造的类型，它为资产阶级正剧开辟了道路。

假面喜剧（Commedia dell'arte）：大众喜剧，也叫即兴表演，16 至 18 世纪在意大利发展起来。它从古代继承下来，可能是通过中世纪的杂技艺人延续了阿特拉剧的拉丁传统而来。这种戏剧以戴着半假面演员的语言和手势的精湛技艺为基础。

厚底靴（Cothurnes）：戏剧用鞋，它通过一种很厚的底，使古希腊罗马时期悲剧中的主角增高。

平面布景（Décor à plat）：中世纪时期的共时布景，其中的建筑都彼此毗邻。

汇聚布景（Décor convergent）：文艺复兴和前古典主义时期的共时布景，其中元素通过透视法而统一。

共时布景（Décor simultané）：包含表演一个在不同地点进行的行动的所有必要元素。

相续布景（Décor successif）：根据行动发生的地点而改变，换景可以在可视或闭幕下进行。

单一布景（Décor unique）：代表一个唯一的地点，表演过程中不改变。

舞台说明（Didascalies）：舞台指示（包括每段对白之前人物的

姓名），提示行动发生的空间，表演方式，信息的发出者。

酒神赞美歌（Dithyrambe）：原本是狄奥尼索斯的昵称，后引申为为其而唱的宗教赞美歌，亚里士多德认为这是悲剧的起源。

剧作法（Dramaturgie）：主宰创作一出戏剧的所有规则。

正剧（Drame）：从词源上指的是行动，但并没有对这个行动的情感特征的事先规定，可以是滑稽的也可是悲怆的。随后成了值得同情的可怕行动的代名词。后来，随着资产阶级正剧的诞生，它引申为戏剧类型的意思。

资产阶级正剧（Drame bourgeois）：戏剧类型，也叫"严肃类型"，或"资产阶级家庭悲剧"，在 18 世纪后半叶伴随着狄德罗、博马舍、梅尔西埃等作家诞生。

浪漫主义戏剧（Drame romantique）：19 世纪由雨果、维尼、缪塞等浪漫主义诗人创造的戏剧类型，以拒绝古典主义规则和混合色调为特征。

萨提儿剧（Drame satyrique）（或称林神剧）：悲喜剧，由萨提儿组成歌队，在古希腊悲剧竞赛中当悲剧三联剧结束时表演。

移动台（Eccyclème）：滚动的平台，在古希腊时期用来将本应在舞台门后的人或物带入舞台。这种机械，难以操作，从公元前 4 世纪起就不再使用。当今有些导演会使用。

木台（Echafaud）：中世纪用来竖立布景元素的木台。

剧作空间（Espace dramaturgique）：舞台不展示的想象的空间（仅在对话中提及）。

舞台空间（Espace scénique）：演出行动的空间（可在对话或舞台说明中描绘。）

一日（Journée）：神秘剧行动的期限，它应在一天时间内演出；

从巴洛克时代开始就成了一幕的代名词。

奇迹剧（Miracle）：中世纪戏剧，取材于圣徒传，展示圣母或圣徒的人生片段。

神秘剧（Mystère）：中世纪神圣戏剧，取材于圣经或圣徒传，展示救赎的奥义（从亚当之罪到耶稣的复活）。

舞蹈术（Orchestique）：将身体动作象征意义系统化的全部规则。

布景安装（Plantation）：舞台上布置布景。

可通行的（Praticable）（形容词）：形容演员可以表演的任何空间。通行板（名词）：可让一位或多位演员通过或驻留的布景元素（搭建的不同层次的地板）。

主角（Protagoniste）：原本在古希腊，指领导次角（或第二演员）和丙角（或第三演员）的主要演员，最初由剧作家担任。引申意为一出剧的主要人物。

封闭式舞台（Scène fermée）：部分隐蔽，因为它像封闭在一个盒子里，前面打开，幕落下时完全隐蔽。是意大利式舞台。

开放式舞台（Scène ouverte）：可视的（最初是露天舞台）。是最古老的舞台。

舞台布景（Scénographie）：布置表演空间的艺术（16世纪随着透视法的引入而产生）。

机械悲剧（Tragédie à machines）：音乐、歌唱、声音、布景等表演元素占主导的悲剧。例如：1650年高乃依的《安德洛梅德》（*Andromède*），其音乐伴奏是达苏西，布景是托雷利所作。

音乐悲剧（Tragédie en musique）：拉辛1689年与让-巴蒂斯特·莫罗（Jean-Baptiste Moreau）合作的《艾斯黛尔》（*Esther*）一

剧创造的类型。为了与从 17 世纪后半叶起法国非常流行的歌剧竞争，该类型美学特征在于混合了朗诵、音乐和歌唱。

芭蕾悲剧（Tragédie-ballet）：源自宫廷芭蕾传统的贵族类型，产生于路易十四时代对舞蹈表演的热情。例如：1671 年的《普赛克》（*Psyché*），文本为高乃依、莫里哀合著，由吕利作曲，吉诺作词。

悲喜剧（Tragi-comédie）：古代并没有的戏剧类型，由加尼尔（Garnier）1582 年的《布拉达芒特》（*Bradamante*）一剧所创造。尤其在 1628—1648 年间随着哈迪、罗特鲁等作家盛行。这种不规则类型既有悲剧又有喜剧的性质。

戏剧美学理论家作品年表

公元前 4 世纪

前 389—前 370　　柏拉图,《理想国》(第三卷、第十卷)

前 355—前 323　　亚里士多德,《诗学》

公元前 1 世纪

前 23—前 13　　贺拉斯,《致皮索父子书》

公元 1 世纪　　昆体良,《演说术原理》

公元 2 世纪　　德尔图良,《论戏剧》

公元 5 世纪　　圣奥古斯丁,《忏悔录》(第三卷、第六卷)

1498　　亚里士多德《诗学》的拉丁语译文问世

1503　　亚里士多德《诗学》的希腊语译文问世

1541　　《致皮索父子书》法语译文问世,佩勒提尔·杜芒译

1548　　罗伯特罗评注的《诗学》问世

1549　　杜贝莱,《保卫和弘扬法兰西语》

1550　　玛其评注的《诗学》问世

1555	佩勒提尔·杜芒,《诗艺》
1561	斯卡里格,《诗学》(拉丁语)
	格雷万,《戏剧智慧短论》
1570	卡斯特尔维屈罗,《亚里士多德〈诗学〉疏证》
1572	拉塔耶,《论悲剧艺术》
1605	沃克兰·德·拉弗雷内,《法兰西诗艺》
1609	洛佩·德·维加,《写作喜剧的新艺术》
1611	海因西乌斯,《诗学》(拉丁语)
1623	夏普兰,《马力诺〈阿多尼〉序》
1628	奥吉尔,《让·德·谢朗德尔〈提尔与希东〉致读者序》
1630	夏普兰,《论二十四小时律》
1631	迈雷,《〈西勒瓦尼尔〉序》
1635	夏普兰,《论摹仿诗》
1637	史居德里,《〈熙德〉之我见》
	《致克里东》(作者不明)
1638	夏普兰,《法兰西学院对悲喜剧〈熙德〉的意见》
1639	萨拉辛,《论悲剧》
	史居德里,《戏剧之辩》
	拉梅纳尔迪尔,《诗学》
1647	沃修斯,《诗学》(拉丁语)
1650	高乃依《〈阿拉贡的唐·桑切〉题献诗》
1657	杜比纳克,《戏剧实践》
1660	高乃依,《论戏剧诗的功用与组成部分》
	《论悲剧及根据可然性和必然性创作悲剧的方法》

	《论三一律》
1663	莫里哀，《〈太太学堂〉的批评》
1664	杜比纳克，"三论"
1667	尼克尔，《论戏剧》
	拉辛，《〈安德洛玛克〉序》
1669	拉辛，《〈布里塔尼居斯〉序一》
1671	亚里士多德《诗学》首次译成法语
	拉辛，《〈贝蕾妮斯〉序》
1674	布瓦洛，《诗艺》
	拉潘，《关于〈诗学〉的思考》
1676	拉辛，《〈布里塔尼居斯〉序二》
1677	拉辛，《〈淮德拉〉序》
1694	博须埃，《戏剧箴言思想录》
1714	乌达尔·德·拉穆特，《荷马论》
1719	杜·伯斯，《诗画评思》
1721—1730	乌达尔·德·拉穆特，《思论集》
1731	伏尔泰，《论悲剧》
1748	伏尔泰，《论古今悲剧》
1757	狄德罗，《〈私生子〉对话录》
1758	卢梭，《致达朗贝尔的信》
	狄德罗，《论戏剧诗学》
1762	狄德罗，《泰伦提乌斯颂》
1764	伏尔泰，《评高乃依》
1767	博马舍，《论严肃戏剧类型》
1767—1768	莱辛，《汉堡剧评》（德语）

1769—1773	狄德罗，《演员的矛盾》（1830 年出版）
1773	梅尔西埃，《论戏剧或戏剧艺术新论》
1778	梅尔西埃，《论文学及文学家，附法国悲剧新考》
1785	莱辛，《汉堡剧评》法语译本
1787	马蒙泰尔，《文学要素》
1792	席勒，《论悲剧艺术》
1793	席勒，《论悲怆》
1794	席勒，《论崇高》
1803	席勒，《论悲剧中歌队的运用》
1807—1813	施莱格尔，《戏剧文学讲义》（1813 年法译本问世）
1809	贡斯当，《论华伦斯坦的悲剧及德意志戏剧》
1810	克莱斯特，《论木偶戏》
1814	斯塔尔夫人，《论德意志》
1823	司汤达，《拉辛与莎士比亚》（I）
	孟佐尼，《就悲剧中的时间和地点整一致 MC》
1825	司汤达，《拉辛与莎士比亚》（II）
1827	雨果，《〈克伦威尔〉序》
1829	维尼，《就 1829 年 10 月 24 日的演出和一种戏剧体系致××阁下》
1830	雨果，《〈欧那尼〉序》
1832	黑格尔，《美学》
1833	雨果，《〈玛丽·都铎〉序》及《〈卢克雷齐娅·博尔贾〉序》
1838	缪塞，《论悲剧》
	雨果，《〈吕布拉斯〉序》

1843	雨果，《〈城堡主〉序》
1848	瓦格纳，《未来的艺术品》
1851	瓦格纳，《歌剧与戏剧》
1864	雨果，《威廉·莎士比亚》
1872	尼采，《悲剧的诞生》
1881	左拉，《戏剧中的自然主义》
	《我们的剧作家》
1884	贝克·德·弗吉埃尔，《导演艺术》
1888	斯特林堡，《〈朱莉小姐〉序》
1890	安托万，《自由戏剧》
	梅特林克，《碎语集》
1891	吉亚尔，《论精确导演的绝对无用性》
1895	阿披亚，《瓦格纳戏剧的演出》
1896	雅里，《戏剧中的戏剧无用论》
1897	马拉美，《漫谈》
1899	阿披亚，《音乐与演出》
1903	罗曼·罗兰，《人民戏剧：新戏剧的美学》
	安托万，《关于导演》
1904	阿披亚，《如何改革我们的演出》
	克雷格，《戏剧艺术》
1908	叶夫列伊诺夫，《戏剧性之辩》
1910	卢歇，《现代戏剧艺术》
1911	克雷格，《论戏剧艺术》
1918	阿波利奈尔，《〈蒂蕾西阿斯的乳房〉序》
1921	阿披亚，《有生命力的艺术品》

1925	斯坦尼斯拉夫斯基,《我的艺术生活》
1926	巴蒂,《面具与香炉》
1927	施莱默,《戏剧与抽象》
1929	皮斯卡托,《政治戏剧》
1930	克洛岱尔,《戏剧与音乐》
1938	斯坦尼斯拉夫斯基,《演员的自我修养》
	阿尔托,《戏剧及其重影》
	茹威,《关于演员的思考》
1941	科波,《大众戏剧》
1946	莫里亚克,《戏剧及我对戏剧的看法》
	杜兰,《一个演员的回忆和工作笔记》
1947	热内,《如何演〈女仆〉》
1948	布莱希特,《戏剧小工具篇》
1949	巴蒂,《落幕》
	皮托耶夫,《我们的戏剧》
	巴洛,《关于戏剧的思考》
1952	茹威,《见证戏剧》
1953	蒙特尔朗,《〈皇港修道院〉序》
1955	加缪,《悲剧的未来》
	阿达莫夫,《〈戏剧集(第二卷)〉前言》
	维拉尔,《论戏剧传统》
1958	热内,《关于演〈黑人〉》
1962	热内,《如何演〈阳台〉》
1966	克洛岱尔,《我对戏剧的看法》
	热内,《致罗杰·布兰的信》

	尤奈斯库，《笔记与反笔记》
1968	格洛托夫斯基，《迈向质朴戏剧》（法语译本于1971年问世）
1969	杜兰，《我们需要的是神明》
1970	迪伦马特，《论戏剧》（法语译本问世）
1973	萨特，《情景剧》
1973—1980	梅耶荷德，《论戏剧》（法语译本）
1974	诺瓦利纳，《致演员的信》
	萨洛特，《里朝外的手套》
1974—1984	科波，《记录 I、II、III、IV》
1975	维拉尔，《戏剧是一项公益事业》
1976	阿尔托全集开始出版（22卷）
1977	康托尔，《死亡戏剧》（法语译本）
	布鲁克，《空的空间》（英文版于1968年问世）
1980	斯特雷勒，《生命的戏剧》（法语译本）
1982	维纳维尔，《论戏剧》
1989	诺瓦利纳，《话语之戏》
1991	维泰兹，《观念之戏》

插图目录

图 1　古希腊剧场（提洛岛剧场复原图）　　　　　　　55
图 2　萨柏提尼绘制的意大利式舞台（1638）　　　　135
图 3　西班牙宗教剧的滚动车　　　　　　　　　　　182
图 4　伊丽莎白时代剧院：天鹅剧院　　　　　　　　184
图 5　科波的老鸽巢剧院　　　　　　　　　　　　　344
图 6　格罗皮乌斯的全能剧院（1927）　　　　　　　345

参考文献

ABIRACHED R., *La Crise du personnage dans le théâtre moderne*, Gallimard, Tel, 1997.

Architecture et dramaturgie (ouvr. collectif), Éditions d'aujourd'hui, Les Introuvables, 2ᵉ éd., 1980.

ARTAUD A., *Le Théâtre et son double*, Gallimard, coll. 《Idées》, 1981.

ASLAN O. (dir.), *Le Corps en jeu*, CNRS Éditions, coll. 《Arts du spectacle》, 1993.

ASLAN O. et BABLET D., *Le Masque : du rite au théâtre*, Éditions du CNRS, 1985.

AUBIGNAC F. H. (abbé d'), *La Pratique du théâtre*, Honoré Champion, 2011.

AUTANT-MATHIEU M.-C. (dir.), *Écrire pour le théâtre. Les enjeux de l'écriture dramatique*, Éditions du CNRS, coll. 《Arts du spectacle》, 1995.

AUTRAND M., *Le théâtre en France de 1870 à 1914*, Honoré Champion, 2006.

BABLET D., *Edward Gordon Craig*, L'Arche, 1962.

BARTHES R., *Écrits sur le théâtre*, Seuil, coll.《Points》, 2002.

BENSKY R. D., *Recherches sur les structures et la symbolique de la marionnette*, Nizet, 1971.

BRECHT B., *Écrits sur le théâtre*, Gallimard, Bibliothèque de la Pléiade, 2000.

BRADBY D., *Le théâtre en France de 1968 à 2000*, Honoré Champion, 2007.

BRUN C., *Michel Vinaver: une pensée du théâtre*, Honoré Champion, 2015.

BROOK P., *L'Espace vide*, Le Seuil, 1977.

—*Le Diable, c'est l'ennui*, Actes Sud-Papiers, 1991.

CORVIN M., *Lire la comédie*, Dunod, 1994.

— (dir.), *Dicitionnaire encyclopédique du théâtre*, Larousse—Bordas, 1995.

CRAIG E. G., *De l'art du théâtre*, Circé, 1999.

DORT B., *Théâtre réel*, Seuil, 1971.

—*Théâtre en jeu*, Seuil, 1979.

—*La Représentation émancipée*, Actes Sud, 1988.

DUMUR G. (dir.), *Histoire des spectacles*, Gallimard, Encyclopédie de la Pléiade, 1965.

DÜRRENMATT F., *Écrits sur le théâtre*, Gallimard, 1970.

ÉVREINOEF N., *Le Théâtre dans la vie*, Stock, 1930.

FO D., *Le Gai Savoir du comédien*, L'Arche, 1990.

GARDES TAMINE J. et HUBERT M.-C., *Dictionnaire de criti-*

que littéraire, Armand Colin, 2014.

GAULME J., *Architecure, scénographie et décor de théâtre*, Magnard, 1985.

GROTOWSKI J., *Vers un théâtre pauvre*, L'Âge d'homme/La cité, 1971.

GUÉRIN J. Y., *Le Théâtre en France de 1914 à 1950*, Honoré Champion, 2007.

GUÉRIN J. Y., (dir.), *Dictionnaire des pièces de théâtre françaises du XXe siècle*, Honoré Champion, 2005.

HELBO A., *Sémiologie de la représentation. Théâtre, Télévision, Bande dessinée*, Bruxelles, éd. Complexe, 1975.

HUBERT M. -C., *Langage et corps fantasmé dans le théâtre des années cinquante*, José Corti, 1987.

—*Le Théâtre*, Armand Colin, coll. 《Cursus》, 2eéd., 2014.

— *Histoire de la scène occidentale de l'Antiquité à nos jours*, Armand Colin, coll. 《Lettres Sup》, 2011.

—*Le Nouveau Théâtre. 1950—1968*, Honoré Champion, 2008.

JACQUOT J. et BABLET D., *Le Lieu théâtral dans la société moderne*, CNRS Éditions, 1963.

JANSEN S., 《Esquisse d'une théorie de la forme dramatique》, *Langages* 12, p. 71—93.

JOMARON J. de (dir.), *Le Théâtre en France*, Armand Colin, 2 volumes, 1989.

KANTOR T., *Le Théâtre et la mort*, L'Âge d'Homme, 1977.

KLEIST H., *Sur le théâtre de marionnettes*, Le Passeur, 1989.

LARTHOMAS P., *Le Langage dramatique, sa nature, ses procédés*, PUE, coll.《Quadrige》, 2016.

LEHMANN H. - T., *Le Théâtre postdramatique*, L'Arche, 2002.

MAZOUER C., *Le Théâtre français de la Renaissance*, Honoré Champion, 2002.

— *Le Théâtre français de l'âge classique I. Le premier XVIIe siècle*, Honoré Champion 2006.

— *Le Théâtre français de l'âge classique II. L'apogée du classicisme*, Honoré Champion, 2010.

— *Le Théâtre français de l'âge classique III. L'arrière-saison*, Honoré Champion, 2014.

— *Théâtre et christianisme. Études sur l'ancien théâtre français*, Honoré Champion, 2015.

MERVANT - ROUX M. - M., *L'Assise du théâtre. Pour une étude du spectateur*, CNRS Éditions, coll. 《Arts du spec-tacle》, 1998.

MEYERHOLD V., *Écrits sur le théâtre*, 4vol., L'Âged'homme/La cité, 1976—1992.

NEVEUX O., *Théâtre en lutte. Le théâtre militant en France des années 1960 à aujourd'hui*, La Découverte, 2007.

PAVIS P., *Le Théâtre au carrefour des cultures*, José Corti, 1990.

— *La Mise en scène contemporaine*, Armand Colin, coll.《U》, 2010.

PISCATOR E., *Le Théâtre politique*, L'Arche, 1962.

SALEM D., *La Révolution du Théâtre actuelle en Angleterre*, Denöel, 1969.

SCHLEMMER O., *Théâtre et abstraction*, L'Âge d'Homme, 1978.

SONREL P., *Traité de scénographie*, Odette Lieutier, 1943.

STANISLAVSKI C., *La Formation de l'acteur*, Petite Bibliothèque Payot, 2001.

STEINER G., *La Mort de la tragédie*, Gallimard, Folio/essais, 1993.

STREHLER G., *Un Théâtre pour la vie*, Fayard, 1980.

SZONDI P., *Théorie du drame moderne*, L'Âge d'homme, 1983.

UBERSFELD A., *Lire le Théâtre I*, Belin, coll. 《Lettres sup》, 1996.

—*Lire le théâtre II*, Belin, coll. 《Lettres sup》, 1996.

VASSEUR - LEGANGNEUX P., *Les tragédies grecques sur la scène moderne.*

Une utopie théâtrale, Presses Universitaires du Septentrion, coll. 《Perspectives》, 2004.

VINAVER M., *Écrits sur le théâtre I et II*, L'Arche, 1998.

Les Voies de la création théâtrale (ouvr. collectif), Éditions du CNRS, coll. 《Le Chœur des muses》, t. I et *sq.*, 1970.